FALK ART

러셀 토비 +
로버트 다이아먼트

talk
ART

THE INTERVIEWS

Pensel

목차

서문

우리는 2018년 팟캐스트 〈토크 아트〉를 시작했습니다. 지금 이 순간 세계 곳곳에서 탄생하고 있는 위대한 작품들의 목소리를 들으며, 팬심을 충족시키고 우리의 영웅들을 인터뷰하기 위한 플랫폼이었습니다. 팟캐스트는 기존의 규칙에서 벗어나, 우리 자신이 필요로 했던 프로그램을 만들 수 있는 방법이라는 점에서 매력적으로 다가왔습니다. 우리는 예전부터 예술가들을 상대로 심층 인터뷰를 꼭 해보고 싶었습니다. 〈더 사우스 뱅크 쇼(The South Bank Show)〉나 〈아이 티비(The EYE TV)〉 같은 다큐멘터리도 좋아했지만 그보다 더 자주 방송되고, 재미있고, 관객들이 공감할 수 있는 동시대 예술 프로그램이 필요했습니다. 그리고 이를 통해 모두 잘 아는 아주 유명한 예술가들만이 아니라 신흥 예술가, 이제 막 자리를 잡아가는 예술가들, 다시 말해 미래의 목소리도 듣고자 했습니다.

젊은 예술가와 중견 예술가, 큐레이터와 갤러리스트를 모두 만나봤지만 우리는 처음부터 연기, 음악, 언론 등 다른 분야에 몸담고 있는 사람들 또한 초대하기로 마음먹었습니다. 예술이 우리 각자의 삶에 영향을 미치는 셀 수 없이 많은 방식을 보여주기 위해서였습니다. 초창기에는 미술계 구성원 대부분이 우리 팟캐스트를 인정하지 않았습니다. 미술계를 대표한다고 볼 수 없는 인물들을 초대한다는 단순한 이유 때문이었죠. 이러한 반응 덕분에 우리가 아주 흥미로운 시도를 하고 있음을 깨달았습니다. 미술계를 엘리트 계층의 무대 안에 가두려는 그러한 욕망이야말로 우리가 저항하고 싶은 것이었기 때문입니다. 미술계는 종종 출입금지구역처럼 느껴집니다. 예술작품을 감상하는 데 사용되는 언어는 난해하거나 최악의 경우 꽉 막혔고 가식적입니다. 이러한 이유로 우리는 사랑하는 예술에 대한 많은 토론에

서 소외되는 느낌을 받으며, 더 알고 싶어도 막다른 곳에 있는 느낌을 받았습니다. 그래서 우리는 생각했습니다. 왜 우리가 좋아하는 예술에 대한 토론에서 배제되곤 하는 것일까? 근원으로 돌아가서, 즉 작가나 예술 수집가를 직접 만나서 이야기를 들어보는 것은 어떨까?

이 팟캐스트는 우리의 어머니들에게서 영감을 받기도 했습니다. 두 분은 우리가 미술관과 갤러리를 방문하는 일에 왜 그렇게 집착하는지, 그 이유를 비롯해 동시대 예술을 수집하고 이와 함께 살아가고자 하는 욕망을 이해해주려 하셨습니다. 지금도 우리 어머니 중 한 분이 이번 주 게스트가 좋았다고 전화해 주시곤 하면 그 에피소드가 괜찮았다고 생각합니다. 이처럼 우리는 모두가 예술에 대해 편안하게 다가가며 대화에 참여할 수 있기를 바랍니다. 〈토크 아트〉는 래티튜드(Latitude), 해이(Hay), 카이트(Kite) 같은 음악과 문학 축제뿐만 아니라 런던 팟캐스트 페스티벌의 라이브 무대에 오르는 영광도 누렸습니다. 청취자들은 자신도 한 공간에 있는 것처럼 느끼며, 우리와 친구가 된 기분이 든다고 자주 말합니다. 전 세계 예술가 수천 명이 작업실에서 〈토크 아트〉를 배경으로 틀어놓고 작업한다는 이야기를 들었을 때 정말 기뻤습니다. 우리 팟캐스트는 창의적인 사상가들을 위한 일종의 모임처럼 자리 잡았습니다. 마치 대학에서 진행되는 평론회나 세미나 같은 느낌이죠. 많은 예술가들이 우리가 이야기하는 내용을 통해 자신의 고독함을 덜어내고, 다양한 아이디어와 영감을 얻는다고 말합니다.

이 책을 집필할 무렵, 〈토크 아트〉는 5백만 다운로드 수를 기록했으며 200개의 에피소드를 녹음했습니다. 녹음할 때마다

"예술은 우리에게 세상과 인류를 보여주며 우리의 결점과 불안뿐만 아니라 사랑과 희망도 보여줍니다. 한 걸음 뒤로 물러나, 예술가의 독특한 시각을 거쳐 여과되고 처리된 관점에서 말입니다."

이 팟캐스트를 처음 시작했을 때처럼 신이 납니다. 실시간 대화가 주는 자유로움 덕분입니다. 우리는 모든 에피소드를 연구하지만, 주제만큼은 서로 알리지 않고 따로 준비합니다. 덕분에 인터뷰를 하는 동안 건전한 긴장감이 조성될 뿐만 아니라 상대의 판단에 연연하지 않고 자신에게 가장 와닿는 주제를 즉흥적으로 꺼낼 수 있는 자유로운 분위기가 형성됩니다. 둘 다 동일한 예술가를 흠모할 때도 있지만 그렇다 하더라도 이유는 다릅니다. 그렇기 때문에 이 같은 두 갈래의 질문은 굉장히 효과적입니다. 우리는 게스트가 정말로 누구인지, 그들의 욕망이 무엇인지 알고 싶습니다. 그래서 상관없어 보이는 일련의 질문들을 던지기도 합니다. 가령 작업실에서 어떠한 간식을 즐겨 먹는지, 처음으로 방문한 미술관은 어디인지, 가장 좋아하는 색은 무엇인지 묻습니다. 별로 중요해 보이지 않는 이 같은 주제들에서 이따금 가장 매혹적인 대답들이 나오기 때문입니다. 우리 역시 많은 사람들이 궁금해하는 질문을 던지고 싶지만 너무 단순해 보이지 않을까 망설여질 때도 있습니다. 그렇다고 해서 어리석어 보일까 봐, 혹은 모든 걸 알지는 못한다는 사실을 인정해야 할까 봐 두려워하는 건 아닙니다. 질문, 그 자체가 우리에게 중요한 전부입니다! 우리는 전문용어, 참조문헌, 역사적인 순간, 아마 잘 알지 못할 수도 있는 문화나 사회 운동 때문에 사람들이 예술에 대한 이야기에서 소외되기를 바라지 않습니다. 모든 것을 아는 척하며 무턱대고 고개를 끄덕이며 동의하고 싶지도 않습니다. 우리는 새로운 아이디어를 찾고 싶으며 바로 지금 이 순간 이 세상에서

일어나고 있는 일에 귀 기울이고 싶습니다. 예술은 사회의 현 상태를 보여주는 지표라는 면에서 보통 다른 업계보다 훨씬 앞서갑니다. 예술은 우리에게 세상과 인류를 보여주며 우리의 결점과 불안뿐만 아니라 사랑과 희망도 보여줍니다. 한 걸음 뒤로 물러나 예술가의 독특한 시각을 거쳐 여과되고 처리된 관점에서 말입니다.

우리 팟캐스트의 핵심은 긴 인터뷰라는 것입니다. 한 입 크기로 빠르게 소비되는 짧막한 콘텐츠가 우선시 되는 세상에서 우리는 속도를 늦추고 예술가들이 멈춰서 생각할 수 있는 장소, 서둘러 간결한 코멘트를 남기지 않아도 되는 세상을 구축하려고 합니다. 30분 넘는 에피소드는 만들지 말라는 조언이 많았습니다. 청취자들의 주의력이 그 어느 때보다도 짧아지고 있기 때문입니다. 우리도 노력했지만 마이클 크레이그 마틴(Michael Craig Martin)과 가진 첫 인터뷰 직후, 그와의 인터뷰를 30분으로 줄이는 것은 옳지 않다는 생각이 들었습니다. 그래서 최대 1시간 반가량 녹음을 진행하기 시작했습니다. 인터뷰는 집에서, 술집에서, 혹은 전화로 친구와 나누는 일상적인 대화에 가까웠습니다. 우리는 마치 아무도 듣고 있지 않은 것처럼 이야기하곤 했는데, 대화에 흠뻑 빠진 채로 너무 깊이 생각하지 않고 말길 원했기 때문입니다.

우리는 말해야 합니다. 우리 '모두'가 말해야 합니다. 의사소

예술가 자데이 파도주티미(Jade Fadojutimi)와 함께한 〈토크 아트〉,
피피 홀즈워스 갤러리(Pippy Houldsworth Gallery), 2020.

통하고, 이해받고, 타인을 지지하며 함께 서고, 연대를 보여주며, 서로 연결되어야 합니다. 언어, 함께 공유하는 열정, 이야기를 통해 다른 사람들과 이어지고자 하는 것은 인간의 본능적인 욕망입니다. 이 같은 유대를 통해 우리는 공통점과 차이점, 부당함을 발견하고 이를 극복함으로써 정의를 추구하는 방법을 알아내고, 서로의 지혜와 삶의 여정을 배워야 합니다. 그런 면에서 코로나 팬데믹은 우리와 청취자 모두에게 특히 의미 있는 시간이었습니다.

우리는 각자의 부엌 식탁에서 전 세계의 게스트와 함께 '쿼르아틴(QuarARTine)' 록다운 에피소드 전체 시리즈를 제작했습니다. 그때는 모두 집에 갇혀있던 시기였죠. 때때로 하루에 에피소드를 3편씩 녹음할 만큼 열심히 작업했습니다. 예전에는 꿈도 못 꾸었던 게스트들이 갑자기 여유 시간이 생겨 팟캐스트에 출연하게 되었고, 그리하여 우리는 문화가 전 세계적인 팬데믹에 어떻게 대응하고 있는지를 보여주는 특별한 타임캡슐을 손에 넣을 수 있었습니다. 유명한 게스트들 덕분에 팟캐스트의 청취자 수가 급증하기도 했습니다. 엘튼 존은 자신의 사진과 예술 소장품에 대해 이야기했으며, 빌리 포터 같은 배우들은 대중 앞에 공개되는 자신의 모든 모습에 예술을 담아냄으로써 살아있는 예술품이 되고자 하는 포부를 이루었다는 이야기를 해주었습니다.

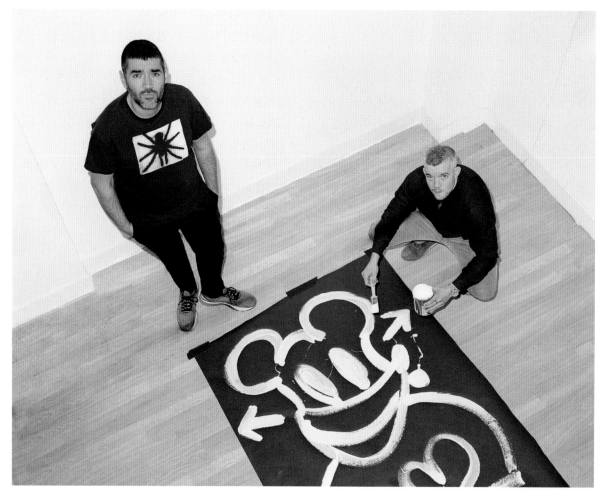

맥스 바넷(Max Barnett)의 〈토크 아트〉 초상, 〈파이롯(Pylot)〉 매거진, 2020.

〈토크 아트〉는 우리뿐만 아니라 전 세계 170여 개 국가의 청취자들에게도 많은 영감을 주었습니다. 예술을 향한 공통된 사랑과, 우리가 예술과 창의성을 좋아하는 이유를 이해하기 위해 기록한 수백 건의 대화 덕분입니다. 각 에피소드의 기본이 되는 규칙이나 틀은 있지만 똑같은 게스트는 없기에 똑같은 인터뷰도 없습니다. 여러 면에서 자유롭고 불완전하며, 새로운 정보를 얻고자 하는 우리 둘의 열정이 지나친 나머지 대화가 끊길 때가 잦습니다. 또한 기록하고자 하는 강렬한 욕망, 미래를 위해 오늘의 기록을 남기려는 욕망도 있습니다. 우리는 둘 다 수집가이기 때문에 〈토크 아트〉는 어쩌면 목소리, 아이디어, 우리가 존경하는 이들에 관한 오디오 컬렉션인지도 모릅니다.

이 책은 수많은 이들의 지혜를 담은 스냅샷입니다. 우리가 인터뷰하는 대상은 정말 다양하기 때문에 그들이 서로 알기나 할지, 다른 방식으로 한데 묶인 적이 있을지 모르겠습니다. 하지만 그것이야말로 우리가 운영하는 플랫폼의 마법입니다. 굉장히 창의적인 이들의 다양한 집합이죠. 모두가 정말 다르지만 그들을 연결하는 하나의 요소가 있습니다. 소통하고 공유하고자 하는 욕구입니다. 그들의 경험, 그러한 경험에 대한 그들만의 해석

은 힘겹고 우울한 이 세상을 환하게 밝혀줍니다. 단순한 희망 찾기보다 훨씬 더 깊습니다. 그것은 말과 의미 있는 대화로 구현된 희망입니다.

예술가는 왜 예술작품을 만들고 싶어 할까요? 왜 예술일까요? 왜 지금일까요? 우리가 〈토크 아트〉에서 배운 한 가지 교훈이 있다면 인류는 스스로를 표현할 수 있어야 한다는 사실입니다. 예술이 없다면 우리는 아무것도 아닙니다. 우리가

기록으로 남긴 인터뷰가 사람들로 하여금 타인의 목소리에 귀 기울일 뿐만 아니라 자신만의 목소리를 찾고 자신을 표현하도록 독려하길 바랍니다. 우리는 누구나 자신의 목소리를 바탕으로 미래 세대를 위해 문화에 기여하고, 문화를 지키며, 발전에 동참할 수 있습니다. 얼마 전에 초대한 게스트 아이웨이웨이(Ai Weiwei)의 말을 빌리자면 "자신을 표현하는 것은 인간 존재의 일부입니다. 목소리를 잃는 것은 당신이 이 사회의 참여자가 아니라는 말을 듣는 것과 같습니다. 궁극적으로, 인간임을 거부당하는 것입니다."

**"우리가 〈토크 아트〉에서 배운 한 가지 교훈이 있다면
인류는 스스로를 표현할 수 있어야 한다는 사실입니다."**

제리 살츠

JERRY SALTZ

세계적으로 명망 있고 영향력 있는 미술비평가는 예술 팟캐스트에 대한 확실한 흥행 보증 수표나 다름없다. 2020년 5월, 팬데믹이 한창일 때 뉴욕에 살고 있는 **제리 살츠(Jerry Saltz)**가 감사하게도 우리 팟캐스트에 게스트로 출연했다. 한때 장거리 화물 운송기사였던 제리 살츠는 이제 무엇이 '좋은 예술'인지에 관한 의견을 주도하는 사람으로, 다양한 글과 활발한 소셜 미디어 활동을 통해 동시대 시각 미술계에 관한 온갖 의견을 전달한다. 전 세계 사람들이 그의 의견을 존중하고 그의 목소리에 귀 기울인다. 참고로, 미술비평계의 파워 커플로도 유명한 그의 파트너 로베르타 스미스(Roberta Smith) 역시 수많은 신문과 미술 간행물에 기고하고 있다. 제리는 예술은 물론 배움을 갈구하는 관중과도 소통할 줄 아는 사람으로, 우리가 거의 매일 새로운 예술과 아이디어에 눈뜨도록 도와준다.

제리의 플랫폼은 굉장히 중요한 역할을 한다. 많은 예술가들이 말한다. 자신의 작업에 관한 비판적인 시선은 예술가로서의 경력에 큰 도움이 될 뿐만 아니라 예술가라면 누구나 그러한 시선을 절실히 필요로 하고 또 원한다고. 이는 훌륭한 예술학교에서 가르치는 교육의 핵심이기도 하다. 예술가는 비평가를 필요로 하고 비평가는 예술가를 필요로 한다. 그리하여 비평가는 큰 사랑을 받는 동시에 지독한 미움을 사기도 한다. 예술가는 훌륭한 비평으로 하룻밤 사이에 출세할 수 있지만, 끔찍한 비평으로 돌이킬 수 없는 피해를 입을 수도 있기 때문이다. 하지만 비평은 예술 운동의 먹이 사슬에서 반드시 필요한 연결고리다.

예술, 연극, 음악, 패션을 비롯한 온갖 문화 활동에는 영향력 있는 인물이 필요하다. 그래야 대중은 배울 수 있고 미술계의 흐름과 현재 중요하게 여겨지는 것들에 관한 소식을 접할 수 있다. 비평가는 예술가들이 창작 활동을 계속하고, 심지어 자신이 전달하려는 바를 다시 생각해 보게끔 자극하고 부추긴다. 그런 면에서 제리가 건네는 고무적인 조언은 모든 예술가에게 언제나 큰 의미를 지닌다. 그의 저서 《예술가가 되는 법(How to Be an Artist)》은 오늘날 수많은 예술가에게 거의 성경처럼 읽히고 있다. 동시대 미술계에서 이토록 영향력 있는 인물을 우리 팟캐스트에 초대해 좋은 예술과 나쁜 예술을 가르는 기준에 관한 생각을 나눌 수 있어 영광이었다.

러셀: 지금 뉴욕 업스테이트에 머물고 계시죠. 그곳에서 당신의 상태(upstate의 state를 반복한 말장난 —옮긴이)는 어떤가요? 어떻게 지내세요, 제리? 지금 이 상황을 어떻게 생각하시죠?

제리: 음, 저는 미술비평가이기 때문에 제가 처한 상황이 인류가 지난 7만 5천 년 동안 겪은 상황과 크게 다르지 않다고 생각합니다. 예술과 창의성은 석기시대에도 우리 안에 있었습니다. 그 같은 창의성은 우리 몸 구석구석에 스며들어 있죠. 예술은 우리 곁을 떠난 적이 없습니다. 많은 것이 나타났다 사라집니다. 배관 시설은 등장했다가 2천 년 가까이 사라졌었죠. 석조 가옥은 등장했다가 서양에서는 천 년 동안 자취를 감췄고요. 예술은 절대로 소멸하지 않습니다. 사실 온갖 형태의 예술과 창의성은 우리 모두가 처한 바로 지금 같은 상황에서 번창하기 마련입니다. 예술은 좁은 공간에서 번성합니다. 거의 모든 사람이 그 같은 일을 경험하고 있어요. 예술은 친밀한 환경에서 피어납니다. 그래서 지금 같은 시기에 사람들은 짤막한 노래를 만들고 우스꽝스러운 춤을 추고 어처구니없는 비평을 씁니다. 바로 옆에서 아이들은 비디오게임을 하거나 물건을 어지럽히고, 또 누군가는 바로 거기에서 요리를 하고, 할머니는 뒤에서 빨래를 하고, 개는 뛰어다니며 난동을 부릴지도 모르죠. 예술작품의 99퍼센트가 이런 식으로 만들어집니다. 바로 이러한 상황에서 예술이 탄생하죠. 스튜디오든, 집이든, 부엌이든, 사무실이든, 사원이든, 사실 다 같은 공간입니다. 그게 바로 지금 제 상태입니다!

러셀: 그렇다면 이 팬데믹으로 인한 결과에 기대감 같은 게 있으십니까? 예술가들이 적응하고 본질로 돌아가는 방식으로 이 위기를 넘어설 날을 기대하시나요?

제리: 기대감이라기보다는 무언가를 인지하게 된 것 같아요. 저는 예순아홉 살이고, 과거의 세상에서 왔죠. 저는 그 시절의 지하 문화를 목격했습니다. 장거리 트럭 운전사일 때 전 세계에서 가장 유명한 갤러리스트들에게 전화를 걸곤 했어요. 이를테면 마리안 굿맨(Marian Goodman, 뉴욕 맨해튼에 위치한 마리안 굿맨 갤러리 소유자)에게 전화를 걸어 배송 시간을 정했습니다. 제가 갤러리에 도착하면 그들은 "이봐요, 담배나 태우면서 예술 이야기 좀 하죠"라고 말하곤 했죠. 제가 살던 시대에는 존 레논과 오노 요코가 팔짱을 낀 채 매디슨 애비뉴를 거닐면 사람들이 깜짝 놀라 길을 내어줬어요.

그러한 미술계는 이제 사라졌죠. 말도 못하게 효율적이고 지나치게 활동적이며 터무니없는 거액이 오가는 거대한 업계로 변모했습니다. 비난하려는 건 아니고요. 현재 상황이 그렇다고 말하려는 것뿐입니다. 제가 알기로 예술은 효율적인 것과는 거리가 멉니다. 예술은 엉뚱하며, 전문적일 때조차도 결코 전문적이지 않죠! 당신과 나 같은 멍청이들, 마을 외진 곳에 사는 수상쩍은 주술사의 손에서 탄생합니다. 세상을 치유한다고 허세를 부리면서(혹은 실제로 그렇다고 믿으며) 누군가 자신이 만든 값싼 장신구를 사주길 간절히 바라는 사람들의 손에서 말이죠.

러셀: 경제적인 부분이나 규모 면에서 작은 갤러리를 말씀하시는 건가요?

제리: 그런 갤러리는 사라졌습니다. 이미 소멸하고 있죠. 오랫동안 다가오던 일이 이제 와서 현실이 되었습니다. 저는 그런 갤러리들이 완전히 사라지기를 바라지 않습니다. 그들은 가

장 터무니없을 때조차도 아름답기 때문이죠. 우리 모두가 함께 있게 해 주었고, 서로에게 소리치게 하며, 사랑을 나누고 이별하고, 그리고 다음 날 서로 최고의 친구가 되게 하였습니다. 저는 누구에게도 나쁜 일이 일어나기를 바라지 않습니다.

러셀: 앞으로 어떤 일이 일어날 거라 생각하시나요?

제리: 미술계는 늘 하던 일을 하고 있습니다. 당신이나 나 같은 멍청이들, 나 같은 루저들이 이런 방송을 듣고 매일 밤늦게까지 자지 않죠. 새로운 언어를 개발하여 뭔가를 만들어내고, 주어진 걸로 예술을 창조할 방법을 찾습니다. 우리가 스튜디오, 사무실, 책상에서 오늘날 하고 있는 일이 바로 그런 것들입니다. 우리는 주어진 것에서 시작할 수밖에 없습니다. 제 생각에 이 방송을 듣고 있는 모든 이들이 새로운 미술계를 창조할 것입니다. 그 세상이 크냐고요? 저도 모르죠! 슬프게도 저는 당신이 만든 세상을 볼 만큼 오래 살지 못하겠지만, 이전에 존재한 그 어떤 세상보다도 훌륭할 거라 믿어 의심치 않습니다. 당연히 정말 아름다울 거예요!

러셀: 살짝 두렵지만 좋은 결과네요.

제리: 테오도르 아도르노(Theodor W. Adorno, 독일의 철학자이자 사회학자이며 음악가 —옮긴이)는 유명한 말을 남겼습니다. "아우슈비츠 이후에 시는 없을 것이다"라고요. 퍽도 그렇죠. 그 문장이야말로 정말 시적이지 않은가요! 시는 죽지 않습니다. 시, 예술, 음악은 수용소에서 만들어졌죠. 이 끔찍한 시기에 우리가 무엇을 하고 있는지 보세요. 우리는 앞으로 나아가기 위해 스스로를, 우리의 아이들을, 서로를 위한 모델이 되고 있습니다.

로버트: 우리는 영원히 살지 않습니다. 우리가 이 세상을 떠난 뒤에 남는 건 우리가 쓴 책이겠죠. 청취자분께 저서를 소개하고 싶은데요, 예술가가 되기 위한 63가지 규칙에 대해 쓰셨습니다. 상당히 단순하지만 동시에 심오하다는 느낌을 받았습니다. 어쩌다 이 책을 쓰게 되셨나요?

제리: 저는 이 책을 찬송가로, 과거의 저에게 건네는 긴 편지로 생각합니다. 저는 이 방송을 듣고 있는 많은 이들처럼 예술가로 시작했습니다. 제 작품을 팔고 전시했으며 섹시한 예술 잡지에 저에 대한 글이 실렸죠.

로버트: 이 책의 첫 문장은 이렇습니다. "예술은 누구에게나 열려 있다." 이 문장을 읽고 저는 이 사람 우리랑 생각이 같군, 생각했어요. 저희의 슬로건은 "예술은 모두를 위한 것"이거든요.

제리: 저는 예술이 누구에게나 열려있지만, 그렇다고 해서 모든 사람에게 다가갈 수는 없다고 생각합니다. 제 작품을 보고 "흠, 내 스타일은 아닌데"라고 생각하는 사람들도 많거든요. 이런 점을 고려해서 글쓰기 방식을 바꾸고 있던 어느 날, 아주 급한 마감이 닥쳐 시간에 쫓기다가 제가 진심으로 생각하는 것을 적어 보았습니다. 여기엔 두 가지 큰 의미가 있었는데요, 하나는 예술에 대해 좋아하지 않는 점도 솔직하게 공유했다는 것이고, 또 하나는 제 생각을 직설적으로 표현했다는 것입니다. 예술 전문지, 특히 잡지를 읽는 사람이라면 누구나 알겠지만 모두가 모든 것을 사랑합니다. 무조건적인 응원이나 다름없죠. 혹은 지루하기 짝이 없는 묘사를 늘어놓기도 합니다. 아니면 까다로운 표현으로 쓰기도 하죠. 그에 반

A Subtlety (the Marvelous Sugar Baby), Kara Walker, 2014.

해 제가 좋아하는 것, 싫어하는 것을 제 목소리로 썼던 순간, 이렇게 생각했던 걸로 기억합니다. *나는 자유롭다. 나는 처음으로 나의 것을 쓰기 시작했다.*

러셀: 당신 이야기로 돌아가 볼까요. 당신은 〈뉴요커〉의 수석 미술비평가이자 예전에는 미국 미술계의 중심지인 〈빌리지 보이스〉의 미술비평가셨죠. 2018년 비평 부문 퓰리처상을 수상하셨고요. 그렇다면 제리 살츠가 예술에서 찾는 건 무엇인가요?

제리: 반드시 해야만 한다는 필연적인 감각 외에 또 뭐가 있을까요. 자신만의 목소리로 작업하고, 하지 않을 수 없는 일을 하는 것 말입니다. 재스퍼 존스(Jasper Johns, 팝아트에서 중요한 위치를 지니는 미국의 화가 —옮긴이)는 자신이 하는 일이 소용없어질 때까지 할 수 있는 일을 다 하라고 말했습니다. 그는 우선 다른 예술가를 모방하라고 말합니다. 모방을 끝냈을 때 어느 날 밧줄 끝에 매달려 있다 보면, 자신이 할 수밖에 없는 일을 하고 있는 걸 발견하게 될 것입니다. 자신만의 예술이죠. 제가 당부하는 건 그게 전부입니다. 비평을 기꺼이 받아들인다는 의미에서 철저히 유연해지십시오. 우리가 좋아하든 싫어하든, 모든 작품에는 용기와 사랑이 담겨 있습니다. 모든 예술가에게 말을 거는 악마를 극복하려는 용기이죠. 낚시를 해본 적 있습니까? 낚싯대 끝에서 우리를 간지럽게 하는 전기 볼트를 느끼시죠? 제가 찾는 건 바로 그겁니다. 나쁜 예술도 좋은 예술도 전부 제 낚싯대에 걸립니다.

러셀: 비평가로서의 경력에서 가장 인상적이었던 순간을 3개만 꼽으라면 언제일까요? 전기 자극을 느껴 낚싯대를 감아올린 순간 말입니다.

제리: 당신의 경우는 뭐였죠?

러셀: 음, 테이트 모던에서 올라퍼 엘리아슨(Olafur Eliasson)이 설치한 〈날씨 프로젝트(The weather project)〉의 '태양'을 봤을 때가 그중 하나입니다. 그리고 열여섯 살 때 사치(Saatchi) 쇼에 갔다가 론 뮤익(Ron Mueck)의 〈데드 대드(Dead Dad)〉를 보고 완전히 빠져버렸죠. 트레이시 에민(Tracey Emin)의 '침대'(〈내 침대(My Bed)〉), 데미언 허스트(Damien Hirst)의 '각기 다른'(〈엄마와 아이, 각기 다른(Mother and Child, Divided)〉), '포르말린에 담긴 양'(〈무리로부터 멀리(Away from the Flock)〉)을 보고 "와우. 이런 일이 실제로 일어나고 있구나. 이게 내 세상이야"라고 생각했고요.

제리: 그거예요! 즐겁고 다가가기 쉽죠! 그게 바로 "와우"하고 깨닫는 순간입니다.

러셀: 그렇다면 비평가로서 당신의 관점을 바꾼 결정적인 순간은 무엇이었나요? 예술적인 경험이요.

제리: 미국에서 우리가 기겁하던 대상에 열광하던 때가 있었습니다. 우리는 재정적인 붕괴와 끔찍한 문화 충돌을 목격했고 에이즈는 막 지나간 상태였죠. 그리고 놀랍게도 영국이 다시 깨어났습니다! 60년대와 비슷했지만 활동가와 여성들이 더 많이 참여했습니다. 미국에서 같은 시기에 저는 매튜 바니(Matthew Barney)라는 젊은 미국인이 벌거벗고 천장의 금속 봉을 기어올라 바셀린을 온몸에 바른 채 온갖 행위예술을 하는 장면을 봤습니다. 그 영상을 보고 "이게 바로 미래야. 안 좋은 미래일지라도 이 시대의 목소리가 담겨 있잖아"라고 생각했던 걸로 기억합니다.

가장 인상적인 예술 경험은 아내와 프랑스의 작은 동굴에 들어가 구석기시대 동굴 그림을 봤을 때였어요. 저를 비롯한 말 많고 징징대는 미국인들과 30분 동안 걷던 아내는 이렇게 말했죠. "제발, 모두 조용히 좀 하세요." 그러더니 연못에서 물을 마시는 포유류를 그린 굉장한 그림에 손전등을 비췄습니다. 저는 머리가 폭발할 것 같았습니다. 구석기시대 사람들은 포유류를 수천 년, 아마도 수백 년 동안 보면서 현실에서 보는 것과 똑같이 그려냈어요. 벽과 대화를 나누며, 그들이 사용하는 소재와 대화를 나누며 말이에요. 현대 인류가 눈에 보이지 않는 것을 묘사하고 다른 사람이 볼 수 있도록 무언가를 묘사하기 위해 가까스로 파악한 위대한 운영 체제를 그들은 그때 이미 발명했던 거였죠.

꽤 결정적인 순간이었습니다. 그다음에는 흑백의 종이 조각품을 만드는 미국 예술가 카라 워커(Kara Walker)의 작품을 본 경험도 있네요. 그녀는 작년(2019년 10월 2일에서 2021년 2월까지)에 테이트 모던 터바인 홀에 거대한 분수(《폰스 아메리카누스(Fons Americanus)》)를 설치했습니다. 이렇게 세 가지 순간이 떠오릅니다. 이 방송을 듣는 여러분 모두 미술계에 발을 들인 결정적인 계기가 된 예술작품을 3개 적어보면 좋겠습니다.

로버트: 저는 당신의 이런 점이 참 좋아요, 제리. 예술을 제대로 공부하거나 적합한 동네에서 자라야지만 예술가가 될 수 있는 건 아님을 깨닫게 해 주죠.

제리: 당신 말이 맞아요! 미술계는 너무 배타적이었습니다. 저에게는 슬픈 일이지만 그 세계는 이제 무너지고 있습니다. 미술사에 등장하는 작품들은 훌륭할지 모르지만 이야기의 절반도 말하지 않은 것임을 우리는 마침내 깨달았습니다. 동굴에 찍힌 손자국의 51퍼센트가 여성의 것이었다는 사실 말이에요. 그러니 앞으로 모든 미술관 소장품의 51퍼센트가 여성의 작품이어도 괜찮습니다. 여성들이 당신의 미술사를 망칠 일은 없습니다. 유색 인종 예술가들 역시 마찬가지고요. 모두가 포함되어야 합니다!

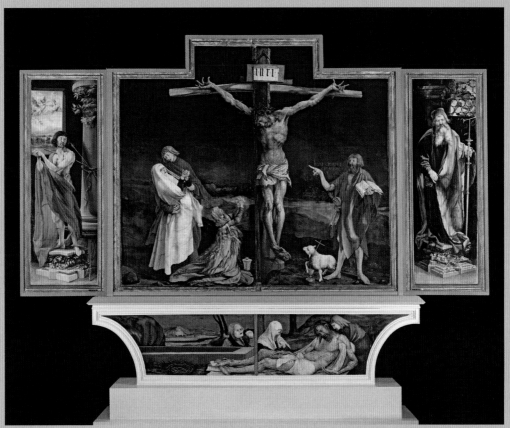

Isenheim Altarpiece, Matthias Grünewald, 1514.

훔치고 싶은 예술작품

러셀: 만약 어떤 예술작품이든 훔칠 수 있다면 무엇을 선택하겠으며 그 이유는 뭐죠?

제리: 우선, 동굴에 그린 그림이요. 그 완벽한 그림을 원합니다. 두 번째는 마티아스 그뤼네발트(Matthias Grunewald)가 1514년에 그린 〈이젠하임 제단화(Isenheim Altarpiece)〉입니다. 죽어가는 사람을 치유하기 위해 그린 그림이죠. 서양 그림에서 그러한 기능을 보지 못한 지 오래입니다. 임신이나 저주를 위해

값싼 장신구를 만드는 일은 여전히 아주 흔합니다. 전 세계적으로 매일 일어나고 있죠. 마지막으로 제가 무인도에 산다면 우타가와 히로시게(Utagawa Hiroshige)의 〈후지산의 백 가지 풍경(One Hundred Views of Mount Fcuji)〉이나 로버트 라우센버그(Robert Raus-chenberg)의 〈단테의 지옥을 위한 34개의 삽화(Thirty-Four Illustrations for Dante's Infer-no)〉를 갖고 싶습니다.

트레이시 에민

TRACEY EMIN

〈토크 아트〉에 세 번이나 초대 게스트로 출연한 **트레이시 에민(Traccey Emin)**은 우리가 가장 아끼는 예술가 중 한 명이다. 최근 인터뷰에서 우리는 고향 마게이트로의 극적인 귀환, 새로 설립한 예술학교와 재단, 거대한 스크린프린트 작품에 대해 이야기를 나눴다. 암으로 목숨을 잃을 뻔했던 그녀가 회복 이후 처음으로 선보인 이 작품은 칼 프리드먼 갤러리 (Carl Freedman Gallery)에서 진행된 2022년 단독 전시 〈죽음으로의 여정(A Journey to Death)〉을 통해 처음으로 공개되었으며 그 후 에든버러의 주피터 아트랜드(Jupiter Artland)에서 진행된 단독 전시에서도 공개되었다. 그녀는 이 전시에서 영구적인 공공조각품을 선보이기도 했다.

영국 예술가, 트레이시 에민은 자전적이고 고백적인 작품으로 유명하다. 2007년 제52회 베니스 비엔날레에서 영국을 대표한 트레이시는 2011년에는 런던 왕립 미술 아카데미의 미술 교수로 임명되었고, 2012년에는 시각 예술에 기여한 바를 인정받아 대영제국 훈장 CBE(Commander of the Most Excellent Order of the British Empire)를 수여받기도 했다. 트레이시 에민의 예술은 치명적이다. 그녀는 자신이 겪은 일들을 그림, 드로잉, 영상, 설치작품에서부터 사진, 수예품, 조각에 이르기까지 광범위한 작품의 영감으로 사용한다.

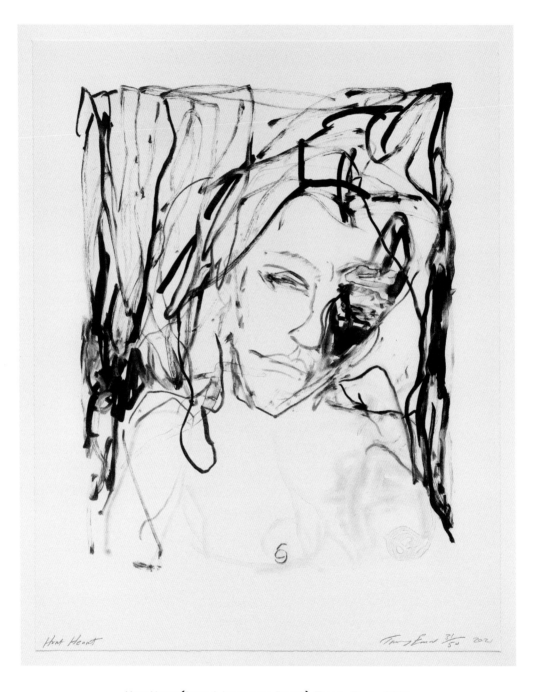

Hurt Heart (from *A Journey to Death*), Tracey Emin, 2021.

러셀: 다시 작업을 시작하신 건가요? 당신이 생각한 방향대로 작품이 바뀌었나요? 지금 고향 마게이트에 계시잖아요?

트레이시: 음, 신기하게도 〈죽음의 여정〉 전시에 출품한 작품은 전부 이곳 마게이트에서 작업했어요. 특히 아트 프린팅 전문 업체인 카운터 에디션스에서요. 작품들은 어둡습니다. 정말 어두워요. 온통 검은색입니다. 제가 여태 시도한 그 어떤 작품과도 다르죠. 암 투병 이후 처음으로 선보이는 것들로, 전부 자화상이에요. 죽음을 향한 저의 여정, 혹은 죽음을 향한 우리 모두의 여정을 담았습니다. 이 작품들은 눈부시기도 해요. 이곳 마게이트에서 탄생했고 이곳 마게이트에서 전시했죠. 확실한 느낌과 감정이라는 측면에서 그동안 선보인 어떤 전시보다도 훌륭할 겁니다. 우리가 갤러리에 들어갈 때와 나올 때 느끼는 감정은 다릅니다. 저에게 예술이란 바로 그런 겁니다. 예술이 해야 하는 일이 바로 그거죠. 우리의 중심을 이동시키고, 다르게 느끼도록 만들며, 우리를 뒤흔들고 다르게 생각하게끔 해서 세상을 다르게 보도록 만드는 거예요. 이 전시가 그렇다고 생각합니다.

러셀: 언제 그러한 전시를 구체적으로 구상했죠? 그림 전시가 아니라 스크린프린팅을 선택한 이유는 무엇인가요?

트레이시: 칼 프리드먼(Carl Freedman)과 로버트 다이아먼트(Robert Diament, 카운터 에디션스의 관장)가 저를 밀어붙였죠. 저는 퇴원하고 9월에 이곳에 왔어요. 너무 성급하게, 너무 이르게 말이죠. 몸이 여전히 많이 안 좋았기 때문에 그래서는 안 되었어요. 이곳에 머문 며칠 동안 밖에 나가서 엄청 걸었다가 상태가 안 좋아지는 바람에 열흘 동안 침대에 누워 있어야 했죠. 움직일 수 없었어요. 정말 슬펐답니다. 모두가 "그녀는 수술을 이겨냈어. 암을 이겨냈어"라고 말했지만 침대에 누워 있는 저는 전혀 그래 보이지 않았기 때문에 걱정이 되었어요. 그러다가 자리에서 일어나 칼과 밥을 보러 갔어요. 그곳에는 석판 인쇄용 필름이 있었고 저에게는 잉크를 비롯한 온갖 재료가 있었죠. 재료들이 작업을 위해 준비된 건 아니었어요. 그냥 거기 있었죠. 저는 미친 듯이 제 얼굴을 그리기 시작했습니다. 꽤 괜찮았어요. 그래서 또 그렸어요. 우리끼리 농담을 던지고 웃다 보니 기분이 조금 괜찮아지기 시작했죠. 아늑한 느낌이 정말 좋았어요. 그래서 몇 점 더 그렸습니다. 집으로 돌아와서 더 그렸고요. 그러다가 이런 생각이 들더군요. "오, 이거 괜찮은데. 자화상을 시리즈로 그리면 전시회를 열어도 되겠어." 칼이 온라인 전시회를 열었잖아요, 안 그래요?

로버트: 맞아요, 당신이 연 처음 두 전시는 수술하기 직전이었죠.

트레이시: 처음 두 전시는 제가 암에 걸렸던 사실을 발견하기 전이었어요. 나머지는 알게 된 후였고요. 그리고 그때는 록다운 기간이었기 때문에 온라인 전시를 했죠.

로버트: 우리가 전시실에 그림을 걸자 트레이시가 짙은 붉은색으로 벽을 칠했죠. 우리는 그림을 걸고 사진을 찍었어요. 트레이시는 그 앞에서 인터뷰를 했는데, 정말 끝내주게 멋있었습니다. 팬데믹 때문에 문을 닫아서 아무도 볼 수 없었지만요. 방문객이 허락되지 않아서 일종의 온라인 전시를 열게 됐는데, 그게 이 전시의 씨앗이 되었습니다.

트레이시: 저는 말했죠. "전시를 하면 좋을 텐데. 전시를 하고 싶어." 하지만 제가 이곳 마게이트든

"모든 게 그냥 나왔어요. 정말 놀라웠죠.
제 안에서 그냥 흘러나왔어요.
멈출 줄 몰랐죠. 암과 함께 안에 갇혀 있었던 것처럼 말이죠."

어디서든 전시를 한다면 어떻게 해야 하고 우리가 무얼 할 수 있을지 고민해야 했어요. 칼이 예전에 가로 2.5미터, 세로 1.8미터에 달하는 거대한 스크린판을 가져온 적이 있어요. 제가 암에 걸리기 몇 년 전이었죠. '트레이시가 이걸로 작업을 할 수 있을 것'이라 생각했다면서요. 스크린 위에 서서 그림을 그려보자는 생각이었는데 그러다가 제가 암에 걸렸고 이런저런 일들로 그 아이디어는 실현되지 못했습니다. 저는 계속 아팠고, 몸이 안 좋았어요. 몸이 회복되면 스크린프린트를 하겠다고, 진짜 하겠다고 칼한테 계속 말했죠. 10월부터 1월 1일까지 매일 수영을 했답니다. 운동하면서 건강해지려고 노력했어요. 기분이 나아지려고 노력했죠. 그리고 1월에 돌아오자마자 하겠다고 말했어요. 연휴가 끝난 1월 4일이었는데, 제가 스크린에 서서 그림을 그리는 것을 보며 모두가 경탄했죠. 저는 30분인가 만에 끝냈고 우리는 그걸 인쇄했어요. 굉장했습니다.

로버트: 살짝 웃긴 일이기도 했습니다. 하루 종일 잉크를 준비했거든요. 트레이시가 그린 그림을 보면서 색상을 골랐죠. 파란색과 보라색 계열의 잉크를 전부 준비해 뒀는데 트레이시가 들어오더니 "검은색은 어디 있지? 흰색은?" 이러는 거예요. 트레이시가 원하는 색은 그게 전부였죠. 트레이시는 이렇게 말했어요. "검은색 그림을 그리고 싶어." 우리가 예상한 바가 아니었어요. 하지만 트레이시는 자신이 그리고자 하는 그림이 머릿속에 확실히 자리 잡혀 있었습니다.

트레이시: 맞아요. 모든 게 그냥 나왔어요. 정말 놀라웠죠. 제 안에서 그냥 흘러나왔어요. 멈출 줄 몰랐죠. 암과 함께 안에 갇혀 있었던 것처럼 말이죠. 사랑, 상실, 우리가 감정적이라 생각하는 모든 것이 그냥 후드득 쏟아졌어요. 통제가 안 되었죠. 모르겠어, 빨리 해치워야 해, 그런 기분이었어요. 대부분의 사람이 작은 판, 그러니까 최대 60센티미터, 90센티미터 크기의 판에 흑백 스크린프린트를 합니다. 건조하면 잉크가 마르면서 하얗게 되고 커다란 흰색 점이 생기기 때문이죠. 너무 축축하면 게르하르트 리히터(Gerhard Richter, 형태가 분명히 드러나지 않고 흐릿하게 보이는 추상회화들을 선보임 —옮긴이)처럼 되고요. 온갖 선이 두드러지는 겁니다. 그래서 질척해지거나 반대로 너무 건조해지지 않으려면 균형이 필요해요. 정말 어려운 작업이죠. 하지만 저는 프린트 메이킹 학위가 있기 때문에 잉크의 점도에 대해 잘 알아요. 물론 앤드류 커티스(Andrew Curtis) 역시 훌륭한 화가여서 전부 알고 있죠. 우리 사이에는 그런 균형이 있었습니다. 저는 스크린의 어디에 잉크를 부을지, 어디에 선을 그

을지, 어디에서 얇게 펼지, 뭘 할지 알고 있었어요. 모든 게 잘 되었습니다. 결과는 정말 훌륭했죠. 연금술, 마술과도 같았어요.

로버트: 저는 이 모노타이프를 제작하는 과정을 지켜봤는데요, 이 작업으로 당신 안의 화가가 다시 깨어났죠. 그 후로 계획하지도 않았는데 런던에 가서 결국 그림을 그렸으니까요.

트레이시: 런던에는 진료 예약 때문에 갔어요. 일부 예약이 지연되는 바람에 일주일을 기다려야 했고요. 런던에서 보낸 그 주말은 조용했고, 저는 그림을 그려볼 수 있지 않을까 생각했어요. 그런데 맙소사, 결국 런던에 3주 반이나 머무르며 그림을 10점이나 그렸어요. 정말 미친 듯이 작업했습니다. 여성의 질을 작게 그린 새로운 그림을 시도했는데, 제법 마음에 들었죠. 수술 이후 처음으로 춤도 췄답니다. 누군가 가라오케 파티를 열었는데 '저는 예순이 다 되어가요. 좀 앓았고요'라고 말하는 대신 '젠장, 음악 소리를 높이는 거야'라고 생각했어요. 그래서 그렇게 했죠. 춤을 추기 시작했어요. 그림을 그리는 게 정말 좋고 정말 행복했습니다. 다시 제가 된 기분이어서 너무 좋았어요. 그건 모노프린트를 제작할 때 사용해야 하는 이 절대적인 에너지 때문이기도 했어요. 저는 '이걸 할 수 있다면, 팔을 다시 움직여 그림을 그릴 수 있다면, 모든 걸 할 수 있겠지'라고 생각했어요.

러셀: 스튜디오가 집과 연결되어 있는데, 어떤가요?

트레이시: 한 단어로 표현하자면, 안락합니다. 저를 잘 아는 친구들은 제가 차려입길 싫어한다는 걸 알 거예요. 저는 밖에 나가는 걸 별로 안 좋아해요. 화장하는 것도 안 좋아하죠. 머리를 빗고 씻는 건 좋아하지만 제가 참석해야 하는 바깥세상과 관련된 일은 뭐든 싫어해요. 저는 불면증이 있어요. 하루 24시간 깨어 있습니다. 예술가이기에 일주일에 7일, 하루 24시간, 평생 깨어있죠. 저는 아침에 일어나 작업실까지 출근하고 싶지 않아요. 예술가는 직업이 아니라 소명입니다. 종교에 몸담는 거나 다름없어요. 제가 그냥 그것이고 여기 있는 거예요. 수녀가 되는 것과 비슷하죠. 제가 사랑하는 것들로부터 분리되고 싶지 않아요. 가능한 한 가까이 있고 싶죠. 저는 스튜디오 소파에서 잠이 듭니다. 제가 그린 그림들과 자고 싶기 때문이에요. 그림들도 그걸 좋아할 테고 저 역시 그걸 좋아합니다. 그림과 더 긴밀하게 연결되는 기분이거든요. 우습게 들릴 테지만 저는 정말 느낍니다. 작품과 가까이 있을 때면 그걸 흡수하는 기분이 들어요. 작품이 저를 관통할 때 저는 작품의 에너지를 더 잘 느낄 수 있습니다. 그건 진짜 감정이에요. 그래서 저는 집에서 일하는 걸 좋아해요. 부엌 탁자에서 일하는 걸 좋아합니다. 때로는 작업실에 가는 것조차 너무 힘들 때가 있어요. 하지만 저에게는 아직 에너지가 많아요. 자리에 앉아 스케치북에 그림을 그리고 수채화 작업을 하거나 물감으로 글씨를 쓸 때면, 극도로 집중되어 연결된 것 같은 느낌이에요.

러셀: 예술학교(TKE 스튜디오)에 대해 이야기해 볼까 하는데요.

트레이시: 제가 운영하는 예술학교에는 두 단계가 있어요. 우선 열다섯 명에서 스무 명의 학생들이 있죠. 이들은 무료로 수업을 들을 수 있고 2년간 머무를 수 있습니다. 학생들은 제가 놀이방이라고 부르는 곳에서 함께 작업해요. 그렇게 부르는 건 그 방이 실제로 놀이방이기 때문이죠. 정말로 넓은 공간이에요. 학생들은 그곳에서 작업합니다. 커리큘럼에 따라 주어

진 과제를 하죠. 학생들은 그걸 해야만 합니다. 전문가나 준전문가 예술가들을 위한 자리도 마련되어 있어요. 그들은 임대료를 내고 스튜디오를 빌릴 수 있습니다. 하지만 임대료가 말도 못 하게 비싸지는 않답니다. 난방과 와이파이, 24시간 보안 등이 포함된 가격이죠. 1년 내내 문을 열고요.

러셀: 강의도 진행하시나요?

트레이시: 네.

로버트: 당신과 친분이 있는 다른 사람들처럼 우리도 그곳에서 강의를 하게 될 것 같은데요.

트레이시: 맞아요. 인터뷰 제안을 받을 경우, 저는 이렇게 말합니다. "좋아요, 할게요. 〈토크 아트〉에 관한 강의를 해주시거나, 그쪽 출판사가 우리 학교에 책을 한 박스 보내 주신다면요." 제가 수완이 좋다는 걸 모두가 알죠. 평소에는 잘 활용하지 않지만 학교를 위해서라면 기꺼이 수완을 발휘할 거랍니다. 저를 위한 일이 아니잖아요. 미래를 위한 일이에요. 교육을 위한 일이고요. 예술 교육을 위한 일입니다. 사람들에게 기회를 주는 일이기도 하고요.

로버트: 그렇다면 당신이 추구하는 건 무엇이죠?

트레이시: 기준은 단 하나예요. 바로 의지죠. 이 학교의 장점이라면 이곳에 다니는 사람들이 노출될 거라는 사실이에요. 학생들은 비평을 받고 다른 사람들에게 자신의 작품을 선보이게 됩니다. 준전문가나 전문가가 비전문가의 작품을 접하고, 비전문가 역시 준전문가나 전문가의 작품을 접하게 되죠. 우리는 그룹 세미나를 열고 강의를 할 거예요. 그리고 강의 내용을 대중은 물론이고 마게이트의 다른 예술학교에도 공유할 거고요.

이전 페이지: *I Lay Here For You(at Jupiter Artland,
 Wilkieston, Edinburgh)*, Tracey Emin, 2022.

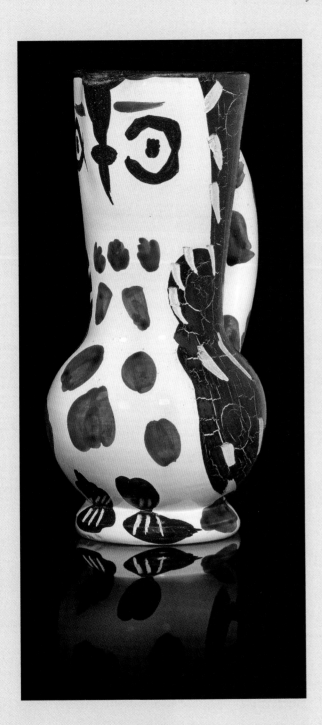

Owl Jug, Pablo Picasso, 1955.

<div style="writing-mode: vertical-rl">훔치고 싶은 예술작품</div>

러셀: 예술작품을 훔칠 수 있다면 어떤 작품을 훔치고 싶나요? 그리고 이유는 뭐죠?

트레이시: 피카소(Picasso)가 만든 저녁 식사 용기를 전부 훔치고 싶어요. 접시, 컵, 항아리, 받침 접시, 모든 걸요.

러셀: 실제로 있는 건가요? 아니면 희망사항인 가요?

트레이시: 아니에요, 실제로 있어요. 정말 노력하면 꽤 많은 작품을 찾을 수 있을 거예요.

러셀: 피카소가 마도우라(Madoura)에서 만든 도자기들이 있죠.

트레이시: 맞아요.

로버트: 저는 그 새(좌측 그림 참조 —옮긴이)를 좋아해요. 정말 아름답죠.

트레이시: 생각해 보세요. 그걸 갖고 있으면 언제든 사용할 수 있을 테니 정말 좋을 거예요.

러셀: 아, 그건 좀 겁날 것 같은데요.

트레이시: 그렇긴 하지만 정말 멋질 거예요, 안 그래요? "이런 방금 피카소 도자기를 깨뜨렸네!" 이렇게 말한다고 생각해 보세요.

러셀: (웃으며) 그걸 깨뜨리는 사람이 당신이라면 별로 안 멋질 것 같은데요!

로버트: (웃으며) 우리라도 별로 안 멋질 것 같아요! 우리가 그걸로 저녁식사를 한다면요!

릴리 반 데어 스토커

LILY VAN DER STOKKER

릴리 반 데어 스토커(Lily Van Der Stokker)는 네덜란드에서 가장 유명한 동시대 예술가 중 한 명이다. 우리는 2022년 런던에서 열린 첫 단독 전시 〈땡큐 달링(Thank You Darling)〉의 작품 설치 기간에 캠든 아트 센터(Camden Art Centre)에서 그녀를 만났다. 모든 것이 예술의 소재가 될 수 있으며 문화에는 위계질서가 없다는 점에서 스스로를 '팝 아티스트'라고 규정하는 릴리는 개인적인 인생 경험과 잡다한 일상을 예술에 활용한다. 그녀의 작품은 가족, 친구, 집, 질병, 돌봄, 사회 구조에 관한 생각을 편안하게 다가갈 수 있는 예술로 치환한 것이며, 감상자로 하여금 무엇이 예술이 될 수 있으며 무엇이 중요한지 다시금 생각하게 만든다. 릴리는 특정한 모티프의 언어와 달콤한 파스텔 색상을 이용해 거대한 규모의 벽화나 설치작품을 만든다. 우리가 사랑하는 사람이나 친구들과 매일 나누는 수다처럼 쉽게 간과되는 것들을 사뭇 진지한 형태로 구현해 거대한 좌대 위에 올려놓음으로써 그녀는 일상적인 것들이 급진적으로 느껴지도록 만든다. (밝은 색채 때문에 이따금 우스꽝스럽게 여겨질 정도로) 발랄함이 묻어나는 그녀의 작품은 사실 어두운 이면을 품고 있으며 페미니스트 포스트미니멀 예술이라는 진지한 맥락에 자리한다. 릴리가 오랫동안 천착해 온 가족, 관계, 일, 집과 가정생활이라는 '소소한 주제들'은 팬데믹 기간에 더욱 큰 의미를 갖게 되었다. 도전적인 동시에 편안하게 다가갈 수 있는 이 예술가와 이야기 나눌 수 있어 정말 큰 영광이었다.

로버트: 현재 단독 전시를 위해 대규모 갤러리 세 곳에 거대한 작품을 설치하고 계시죠. 훌륭한 팀이 이 벽화 제작에 도움을 준 걸로 알고 있는데요, 이 부분에 관해 조금 더 자세히 말씀해 주실 수 있을까요?

릴리: 매일 창의적으로 풀어야 할 일들이 산적해 있음에도 불구하고, 여기 있어서 정말 좋아요. 제가 맡은 전시들은 그 규모가 점점 커져 가고 있어요. 저는 멋진 여성 그룹과 함께 일하고 있죠. 이번 주에는 제 남자친구가 "넌 모든 사람들을 이끌며 예술작품을 만들어내는 오페라의 지휘자 같아!"라고 말하더군요.

러셀: 당신의 작품을 보면서 '걸 파워'를 떠올렸어요. 여성들의 에너지가 작품을 관통하고 있습니다. '여성다움'의 축복이랄까요. 하지만 당신은 그걸 보편적으로 만들었죠.

릴리: 몇 년 전 사우스샘프턴에 있을 때가 생각나네요. 현지 예술학교에서 저의 전시회 출품 작업을 도와줬어요. 남학생 둘이 꽃과 보라색이 넘쳐나는 핑크색 벽화를 그리는 걸 도와줬죠. 둘 다 작은 꽃을 잘 못 그려서 살짝 지루해하는 게 보였어요. 한 명은 다음 날 자기 대신 여자친구를 보냈죠. 그 친구는 완벽했고 그 작업을 제대로 할 수 있었어요. 꽃의 형태를 정말 좋아했거든요. 이런 식으로 저는 제가 다루는 주제에 관심이 있는 조수를 찾아야 한다는 걸 서서히 깨달았죠. 최고의 팀은 대체로 여성들로 이루어져 있어요.

로버트: 벽에 그림을 그리는 행위는 어떤 면에서 명상적이죠. 시스티나 성당을 떠올리게 해요. 예술가들 한 무리가 위대한 목표를 위해 협력하는 장면 말이에요. 어쩌다 벽화를 그리게 되었나요?

릴리: 1980년대 말에 저는 뉴욕에 있었어요. 잭 재거(Jack Jaeger)와 사귈 때였죠. 예술가가 운영하는 갤러리를 갖고 있었고 잭과 함께 살기 시작했어요. 캔버스 천에 작품을 그렸는데 거실에 더 이상 들여놓을 수가 없어서 잭한테 벽에 그림을 그려도 되냐고 물었더니, "마음대로 해"라고 했어요. 팔 수 있는 프로젝트로는 생각하지 않았어요. 그저 벽에 그림을 그리고 그 위에 또 그리자고 생각했죠. 큰 캔버스를 그릴 때마다, 포트폴리오를 위해 사진을 찍고 남은 캔버스는 어디에 저장할지 골치가 아팠거든요.

학생 때 저는 대형 규모의 디자인을 공부했어요. 이제는 배운 것을 적용해서, 대형 그림을 그리고 있어요. 벽화를 그리는 것은 정사각형 캔버스에 그리는 것보다 가능성이 무궁무진하고 더 흥미롭다고 생각해요.

러셀: 당신은 전시에 출품한 이 그림들을 '벽 타투'라고 부르죠. 엄청나게 많은 노력이 들어갔는데 나중에는 덧칠해졌습니다. 그림이 사라져서 고통스러웠나요? 임시적이라는 점이 예술에 대한 저의 생각에 위배되는 기분입니다.

릴리: 맞아요. 하지만 저에게는 좋은 일이에요. 제가 가져가야 할 게 아무것도 없는 데다 사진으로 남길 수 있으니까요. 사진은 절대로 실물을 대체할 수 없어서 아쉽지만, 가로 5미터, 세로 6미터 크기의 캔버스 천이나 예술작품을 제가 소장할 수는 없어요. 불가능하죠. 사진을 잘 찍어야 해요. 안 그러면 작품을 잃는 거죠.

로버트: 당신의 설치작품에는 개인적인 이야기와 추억이 많이 떠다니는 듯한데요. 많은 것들이 광

"이것들은 일상이라는 주제예요...
가족, 돈, 공과금 납부처럼."

장히 솔직하게 다가옵니다. 마치 거울을 보면서 자신의 삶에 대해 자각하고 있는 것 같아 보여요. 그런가요?

릴리: 한마디로 '일상'이라는 주제입니다. 저는 제 작품에 가족, 돈, 그리고 공과금 납부와 같은 이 야기들을 담는 것을 좋아해요. 임대료를 이체하고 통신회사에 전화하는 등 매일 하는 허 드렛일들을 적어두기 시작했어요. 그리고 그중 아무거나 골라서 예술작품을 만들죠. 저는 그걸 '일상 예술'이라 부른답니다.

엄청나게 큰 벽화로 잡다한 일상을 승격시키는 거예요. 저는 혼자 있을 때 종이에 '끼적이 는' 그런 글들을 이용해요. 저에게는 단어와 아이디어가 담긴 노트와 책이 엄청나게 많이 있답니다. 쉬지 않고 쌓아두죠. 이따금 그것들을 계속해서 들여다본 뒤 생각해요. '아, 잊 고 있었네. 이걸로 뭔가 만들어보자!'

로버트: 1,500점의 그림을 갖고 있다고 하셨죠. 표구하지는 않았지만요. 많은 걸 아카이브하고 계 신 것처럼 들리는데요.

릴리: 2년 전부터 아카이브하기 시작했어요. 사진을 찍고 기록하기 시작했죠.

러셀: 이 그림들이 자동으로 떠오르나요, 아니면 무언가 '괜찮은 것' 혹은 '달콤한 것'을 만들려 고 의식적으로 노력하나요?

릴리: 아니요, 저는 무언가 괜찮거나 달달한 걸 만들려고 생각한 적이 없어요. 저의 초기 작품에 서(저는 그 작품을 아주 자랑스럽게 생각합니다) 저는 '달콤함(sweetness)'이라는 주제를 발견했 어요. 그걸로 뭔가를 하겠다고 결심한 건 꽤 급진적인 행동이었습니다. 저에게는 오빠가 셋 있는데요, 오빠들이 여성을 '달콤하다'고 묘사하면 성차별주의적인 발언이겠죠. '달콤 한' 여성이라면 나긋나긋한 여성일 거예요. '달콤한'에는 온갖 종류의 의미가 담겨 있죠. 이 단어를 저의 작품에 넣고 제 작품에 완전히 새로운 주제를 끌어들이는 과정은 아주 흥 미로웠습니다.

30년이 지난 지금은 그것을 설명할 수 있지만, 당시에는 직감을 따라 일하고 있었기 때문 에 설명할 수 없었어요. 사람들은 제 작품에 대해 언급했었죠. 형광색으로 꽃을 그릴 때, 사람들은 이것이 매우 '좋은' 예술작품이지만, 그렇게 하면 안 된다는 말을 하곤 했어요. 이것이 제 관심을 자극했습니다. 첫 단독 전시 차 들린 뉴욕을 거닐던 기억이 나네요. 스 위스 시각 예술가 로만 시그너(Roman Signer)의 전시를 봤어요. 그는 폭발 장치로 작품을 만들었는데, 그가 할 수 있다면 나도 사랑과 우정에 관한 전시를 할 수 있겠다고 생각했어

Thank You Darling – Kitchen, Lily van der Stokker, 2022.

요. 그가 폭력에 관한 예술을 만들 수 있다면요. 〈프렌들리 굿(Friendly Good)〉이라는 작품을 만드는 데 있어서 많은 의문이 들었었는데, 이 작품을 만들어낸 것 자체가 제게 유효성을 부여해준 것 같아요.

러셀: "달콤함은 부끄러워할 일이 아니다"라고 말씀하셨지요?

릴리: 맞아요, 정확해요. 여전히 아주 어려운 주제죠. 그게 부끄러워해야 할 주제라는 듯 쓰는 사람들이 여전히 있어요. 하지만 저는 자랑스러워요. 너무 쉽게 부정적으로 치부되지만요. 저는 '여성스럽다'고 불리는 걸 원치 않아요. 저를 진지하게 생각하지 않는다는 뜻 아니겠어요? 하지만 제 예술이 '여성스러운 예술'이라고 불린다면 자랑스러워하겠어요. 물론 현실은 그 반대지만요. '여성스러운 예술'은 부정적인 의미를 담고 있어요.

로버트: 언어는 누군가의 지위나 사회적 위치를 훼손시킬 수 있죠. 그 단어 안에 담긴 수많은 의미를 통해서 말이에요. 단어는 꽤 단순하게 들리지만 심리학적인 생각과 분석이 담긴 진짜 깊은 감정을 내포하고 있습니다.

릴리: 저는 여성적이거나 페미니스트라고 말하고 싶어요. 제 작품은 전부 그러한 프레임을 통해 감상되죠. 괜찮지만 그렇지 않기도 해요. 제 작품에는 많은 다른 것들도 담겨 있으니까요.

네덜란드에선 제 작업이 갑자기 매우 '깨어있는' 듯 보인다고 농담을 던지기도 한답니다.

러셀: '스위티 파이'나 '허니-버니'처럼 언어와 자극적인 요소를 가진 작품도 있지요. 실제로 작품들을 자세히 살펴보면, 선택된 텍스트 자체에 깊은 도발적인 성격이 있다는 것을 이해할 수 있습니다.

릴리: 그건 제가 개인적인 상황에서 사용했던 단어들이에요! 남자친구들을 그렇게 불렀거든요. 저는 남자친구에게 매일 키스를 해요. 그렇다면 그것들로 예술작품을 만들 수 있지 않을까요! 그건 아주 중요해요. 제가 초기에 만든 '허니 버니' 작품은 매우 흥미로웠어요. 당시에 제 동료는 훨씬 냉철한 작품을 만들고 있었죠. '진짜 예술' 작품 말이에요! 저는 미학에 대해서는 생각하지 않았어요. 〈허니 버니(Hunny Bunny)〉라는 제목의 작품을 어떻게 시각화할지만 생각하고 있었죠. 반면에 〈원더풀(Wonderful)〉이라는 작품은 훨씬 더 미학적인 면에 초점을 맞춘 것으로, 아름다움을 주제로 구상한 작품이에요.

러셀: 당신 작품에는 반복적으로 등장하는 모티프가 많습니다. 꽃, 하트, 루프선, 구름, 말풍선처럼 말이에요. 작품 속에 이러한 모티프가 나타나는 순간에 관한 위계질서 같은 게 있나요? 이것들은 당신에게 무엇을 의미하죠?

릴리: 초창기에는 직사각형 종이를 꽤 의식했어요. 당시에는 벽화를 그리지 않았거든요. 미니멀리즘에 익숙했기 때문에 끼적임에 가까운 걸로 채우기 시작했어요. 저는 아무것도 아닌 걸 계속해서 재창조했어요. 그러다가 끼적임보다는 조금씩 더 많은 걸 만들기 시작했죠. 밑줄이나 감탄 부호 같은 거요. 그다음에는 글자를 썼어요. 글자와 소통할 수 있다고 느꼈죠. 서서히 온갖 종류의 글이 나오기 시작했고, 그렇게 제 작품이 탄생했습니다.

로버트: 그러한 말을 만드는 과정은 흥미롭나요? 어떤 면에서는 당신만의 언어죠. 당신이 만든 온갖 기호들이 뒤섞이면서 당신만이 반복할 수 있는 언어를 만들어내고 있잖아요.

릴리: 아주 초기에는 끼적임에 가까운 형태의 그림들을 그렸어요. 아무것도 만들고 싶지 않은 욕망에서 출발한 것이었고, 그렇게 '잘못된' 그림을 그리게 되었어요.

저는 작품에서 진실을 말해야 할 필요는 없단 걸 깨달았고, 실수해도 괜찮다는 것도 알게 되었어요. 그렇게 생각하자 마음이 편안해졌어요. '아무거나 해도 되는구나!'라고 생각했죠. 저는 다른 드로잉들에서 실수를 찾아내 그것을 반복하고, 심지어 더 큰 실수를 시도해보기도 했습니다. 어떠한 결과가 발생할지 보려고요. 정말 흥미로운 과정이었어요.

추함과 아름다움은 서로 긴밀한 관계가 있어요. 제 작품에서 아주 중요한 요소이지요. 그건 축복입니다. 저는 추함도 좋아하고 아름다움도 좋아해요. 둘 다 실제로 존재하지 않아요. 둘 다 던져버릴 수 있죠.

로버트: 제가 당신 작품에서 좋아하는 부분은 서로 다른 이 온갖 특징을 수용하는 자세예요. 실수가 있다고 말씀하셨죠. 하지만 찢어버리고 던져버리는 대신 그 실수를 직면하고 그걸 드러내잖아요.

러셀: 작품은 취약하죠.

릴리: 그림을 하나 그리다가 구겨서 쓰레기통에 버렸어요. 그런데 다음 날 생각이 났죠. '잠깐만!'

Yellow-Brown STAIN

heated DUST stuck/glued on the venetian blinds

MILDEW ON THE SHOWER CURTAIN

WASH

CLE

PULLING OUT hairS FROM THE DRAIN

PAPER TOWEL OR DISHWASHING RAG

결국 그걸 꺼내서 펼친 다음 아름다운 작품으로 만들었어요! 실수가 실수가 아닐지도 모르겠다는 생각이 들었습니다. 한 커플이 그 그림을 샀는데 정말 좋아했어요.

2019년에는 의료 서비스에 관한 전시를 열었어요. 역시나 기이한 주제였죠. 저의 의료 서비스 작품은 심각한 질병에 관한 건 아니에요. 암스테르담에 제 물리치료사들의 이름이 들어간 큰 벽화를 2점 그렸는데, 사람들은 그게 제 심리치료사들의 이름이라고 생각했죠. 저는 "아니, 제 물리치료사라고요!"라고 말했고요. 계급 사다리로 치면 훨씬 더 낮은 지위죠. 그게 참 흥미로워요. 나중에는 뉴욕에서 의료 서비스에 관한 훨씬 더 큰 전시를 열었습니다. 거기에 이제껏 제가 만난 의사들의 이름을 전부 넣었고 전립선에 문제가 있는 제 파트너의 이름도 넣었죠. 제가 사용한 모든 대체 의학과 처방약의 이름을 조각품에 넣었고요. 흥미로운 작업이었어요. 부정적인 전시가 아니었지요. 일상에 형태를 부여하는 전시일 뿐이었어요.

러셀: 예술에서 흔히 기대하는 점이 아니라는 데서 급진주의적이네요. 당신의 작품에는 폭력이 없어요. 재미있고 유머가 있죠.

릴리: 여자친구 한 명이 이렇게 말했어요. "네가 너무 달달한 작품을 만들어서 사람들이 너한테 화를 낼 거야!" 저는 제 작품이 자랑스러워요. 하지만 문제가 되기도 하죠. 계속해서 제 작품을 옹호하고 글을 써야 하거든요. 안 좋은 비평을 받기도 하지만, 뉴욕과 파리에 있는 제 갤러리는 언제나 저를 지지해요. 제 작품에 화를 내는 사람들도 있는 반면 정말 많은 응원을 받기도 합니다. 그렇지 않으면 작업을 계속할 수 없었을 거예요.

러셀: 작품에 대한 극과 극의 반응을 좋아하나요? 그걸 받아들이나요?

릴리: 아니요, 힘들지요. 1994년에 일어난 일에 관해 글을 쓴 적이 있어요. 네덜란드에서 제 핑크 전시회에 관해 혹평을 받았을 때였죠. 비평이 너무 부당했기 때문에 모두들 깜짝 놀라며 웃어넘겼어요. 저는 여성이면서 골칫거리가 될 권리가 있다고 생각해요. 아무도 모르는 새로운 주제를 예술로 끌어들일 권리 같은 것이죠.

로버트: 새로운 아이디어를 제시하면 사람들은 보통 무시하죠.

러셀: 남성 예술가들은 여성 예술가를 진지하게 대하지 않아요.

릴리: 맞아요, 정말 흥미로운 일이죠.

이전 페이지: *Hammer Projects – Washing and Cleaning,*
 Lily van der Stokker, 2015.

로버트: 전 세계 어떤 작품이든 훔칠 수 있다면 무엇
　　　을 고르시겠어요?

릴리: 프란츠 웨스트(Franz West)의 거대한 핑크
　　　조형물이요!

Krauses Gekröse, Franz West,
2011 (produced 2013-14).

'도예계의 반항아'로 알려진 스리랑카 출신 호주 예술가 **라메시 마리오 니티엔드란(Ramesh Mario Nithiyendran)**은 크기나 모습이 각기 다른 온갖 형태의 신을 도자기로 빚는다. 전 세계의 다양한 종교적, 역사적 시각 언어를 탐구함으로써 그가 선보이는 우상과 조각들은 여성도 남성도 아닌 무성이며, 전사이자 호위자이고, 악마이자 익살꾼, 수호자이자 신을 상징한다. 특유의 그라피티 양식과 툭 튀어나온 게슴츠레한 눈 등 그의 작품 스타일은 무계획적이고 반항적으로 보일지 모르지만 사실 매우 꼼꼼하고 세심하게 디자인한 것이다. 시드니에서 활동하는 이 예술가의 작품은 호주는 물론 전 세계적으로 큰 인기를 끌고 있으며 그의 조국과 남아시아에서 최고로 평가받는 갤러리, 미술관, 축제에서 전시되고 있다. 그는 수차례 영구 및 반영구 공공미술품 수주를 받기도 했다. 이제 라메시의 작품은 어쩌다 보게 되는 게 아니라, 마주할 수밖에 없는 것이 되었다.

우리는 코로나 록다운 기간에 라메시를 팟캐스트에 초대했다. 그는 쉬엄쉬엄 작업하기는커녕 오히려 무한한 창의력으로 들끓고 있었다. 라메시는 개인적으로 선명한 색상을 즐겨 입을 뿐만 아니라 굉장히 시각적이고 다면적인 작품에서도 휘황찬란한 색깔을 즐겨 사용하며, 동시대 예술에서 결핍된 꼭 필요했던 언어를 대변하는 예술가이다. 그의 목소리와 스타일은 신선하고 다양하며 놀라울 정도로 영향력을 가진다. 재능 넘치고 마음도 넉넉한 예술가를 우리 팟캐스트에 초대해 이야기 나눌 수 있어 영광이었다.

Avatar Towers,
Ramesh Mario Nithiyendran, 2020.

라메시 마리오 니티엔드란

RAMESH MARIO NITHIYENDRAN

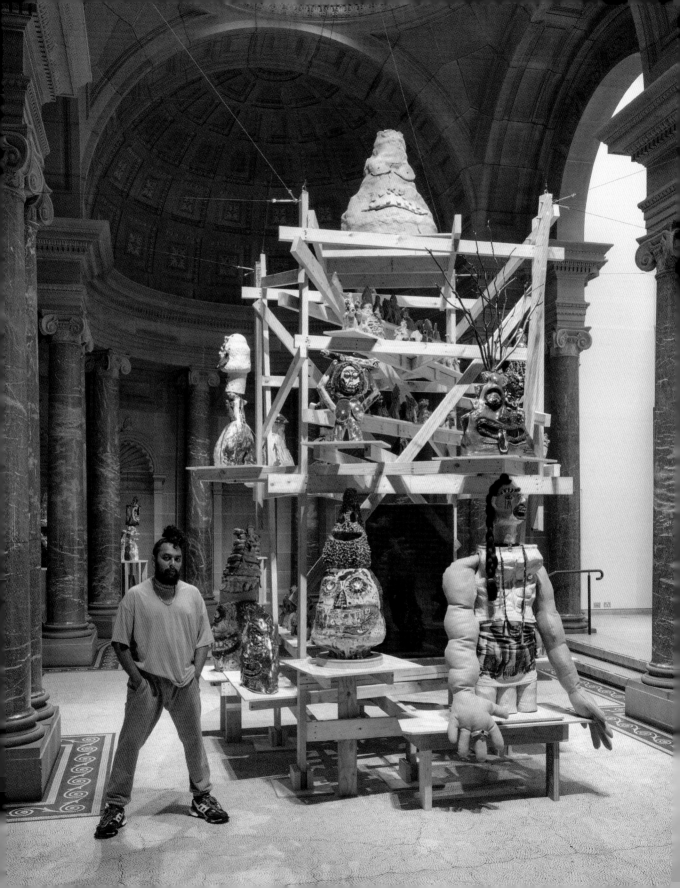

Diary book 02, Ramesh Mario Nithiyendran, 2021.

로버트: 늘 밑그림을 그리고 작업하시죠? 스케치북을 중요하게 여기던데, 드로잉이 조각이 되는 건 가요?

라메시: 저는 드로잉이 일종의 훈련, 어떤 면에서는 고행에 가깝다고 봐요. 저는 매일 그림을 그립니다. 조각 같은 작업은 하루 안 해도 괜찮지만, 그림은 늘 그려야 해요. 살짝 이상하고 로맨틱하게 들리겠지만, 미술을 처음 시작했던 어린 시절부터 제게 있어 창작은 곧 드로잉이었어요. 저는 예술, 특히 동시대 예술이 이따금 지나치게 합리화를 추구한다고 생각하는데요, 그게 나쁜 일이라거나 좋은 일이라는 뜻은 아닙니다. 하지만 저의 경우 드로잉 과정이 꽤 직관적이에요. 이따금 연필 사각거리는 소리에 이끌려 다음 페이지로 넘어가죠. 언어로 설명할 수 없고 말로 표현하기도 이해하기도 힘든, 그런 식의 아카이브에서 무언가가 생겨납니다.

로버트: 공책과 드로잉 패드를 엄청나게 모으는 게 인상적이었는데요, 당신의 작업에서 매우 큰 부분을 차지하고 있더군요. 시각적 일기가 당신에게 그토록 중요한 이유를 조금 더 설명해 주시겠어요?

라메시: 저는 '일기'라는 단어가 재미있다고 생각해요. '일기식의'라는 형용사에 관해 자주 생각합니다. 저는 어떤 면으로 보나 감상적인 것과는 거리가 멀어요. 꽤 실용적인 사람이죠. 예술가 치고는 다소 기이한 성격이라고도 하겠네요. 많은 사람들이 예술가를 감성적이고 낭만적이라 생각하니까요. 하지만 저는 일기를 쓰며 하루를 정리하는 것만으로도 언제나 카타르시스를 느끼곤 합니다. 그것도 매우 단출한 재료인 펜과 종이를 이용해서요. 저는 드로잉을 보관하곤 합니다. 그동안 꾸준히 일기를 작성해 왔는데, 지금은 시드니에 있는 발전소 박물관(Powerhouse Museum)과 뉴사우스웨일스 미술관(Art Gallery of New South Wales)이 제 일기를 소장하고 있습니다. 두 곳에 있는 일기가 얼추 10권 정도 되는 것 같아요. 일기를 내어줄 때면 마음이 아프기도 합니다. 작품이 컬렉션, 혹은 사람들의 집 등에 전시되면, 마치 완성된 하나의 문장이나 마침표를 찍어서 전달해 준 느낌이 들거든요. 하지만 일기 안에는 여전히 잠재력이 존재하고 있어요. 언제든 열어서 그 안의 것을 바탕으로 무언가를 만들거나 해석할 수 있는데, 그걸 내어줘야 한다는 점이 가슴 아프죠.

러셀: 당신의 메시지를 가장 확실히 전달하는 매개체로 도예를 선택한 이유는 무엇인가요?

라메시: 너무 뻔한 이야기 같지만 어린 시절을 언급할 수밖에 없군요. 저는 개방적이고 자유로운 환경에서 자라지 않았습니다. 전형적인 이민자 가정에서 자랐죠. 저희 가족은 스리랑카 난민이었습니다. 제가 11개월 때 호주로 이민 왔는데 형편이 그렇게 넉넉하지는 않았어요. 이러한 커뮤니티 출신의 사람들(디아스포라를 통해 이주한 사람들)은 보통 종교에 의존해 커뮤니티를 형성하고 비슷한 사람들끼리 교류해요. 아버지는 힌두교였고 어머니는 천주교였습니다. 두 분 다 독실하지는 않았지만, 문화적인 이유에서 우리 가족은 결국 공동체와 관련된 종교적인 장소에 자주 가게 되었습니다. 웨스턴 시드니에 위치한 교회에 자주 갔던 기억이 지금도 생생해요. 부모님은 저를 독실한 기독교 신자로 만들려고 노력하셨던 것 같아요. 별로 소용은 없었지만요.

"인류는 손을 쓸 수 있게 된 이후로 진흙으로 조각을 만들었잖아요. 대부분의 문화에는 흙, 적토, 진흙이나 점토에서 인간 생명이 탄생했다는 창조 설화가 존재하고요."

그런데 그곳에 피에타 상이 있었습니다. 성모 마리아가 그리스도를 안고 있었어요. 십자가에서 떨어질 때 엄청난 고통이 있었겠죠 그 조각상을 볼 때마다 겁에 질렸던 기억이 나요. 언제나요.

그러다가 조금 더 자라 열 살쯤 되자 그 작품이 동성애적으로 다가왔습니다. 살과 땀과 나른하게 둘러진 휘장이 그렇게 느껴졌죠. 교회에서 뛰어다니고 먹고 했던 기억이 나네요. 그곳엔 닭이랑 공작새도 있었지만, 저는 무엇보다도 모든 조각상을 좋아했어요. 아주 어릴 때부터 저는 세상을 바라보는 단일문화나 일신교에는 흥미가 없었습니다. 그러다가 어른이 되면서 도자기를 만들기 시작했어요. 2013년이니까 그리 오래되지는 않았네요. 도예의 역사를 알아갈수록 —복수 형태(ceramics)를 사용해도 될지 조심스러워지네요— 도예의 역사가 인간 사고의 역사라는 걸 깨닫게 되었죠. 인류는 손을 쓸 수 있게 된 이후로 진흙으로 조각을 만들었잖아요. 대부분의 문화에는 흙, 적토, 진흙이나 점토에서 인간 생명이 탄생했다는 창조 설화가 존재하고요. 세상을 바라보는 대안적인 방식이나 제한된 내러티브를 이야기할 때, 그리고 그것에 도전하려 할 때, 도자기는 흥미로운 재료라고 생각해요.

러셀: 당신 작품에 자주 등장하는 모티프가 있어요. 퀴어성, 성 유동성, 남성과 여성을 표현하는 요소, 혀처럼 보이는 수많은 남근. 자화상도 참 많죠. 이것들이 작품을 통해 전달하려는 중요한 메시지인가요?

라메시: 맞아요, 모든 예술은 자화상이라는 말이 진부하다고들 하지만, 저는 꼭 그렇지는 않다고 생각해요. 하지만 퀴어의 뜻을 잘 모르는 사람이 많은 것 같습니다. 게이 예술과 퀴어 예술은 아주 다른데 이를 하나로 묶어서 보는 경우가 많죠. 저는 재료를 통해 세상에 대한 제 견해를 보여주고자 합니다. 도자기는 미끌거리는 진흙으로 만드는데, 계속해서 변화한다는 성질이 있어요. 처음에는 축축한 상태입니다. 틀에 넣어 조형한 뒤 말리면 줄어들면서

변하죠. 그다음에는 1,000도에서 구웁니다. 불에 태우는 거나 다름없어요. 그러면 또다시 변합니다. 마지막으로 유약을 바르면 또다시 바뀌고요. 이처럼 계속되는 변화는 종잡을 수 없는 듯 보이지만 이념적인 가능성으로 충만한 상태이기도 합니다. 저는 작업할 때면 퀴어성을 고려하며, 제가 생각하는 퀴어 예술은 미학을 초월한다고 여겨요. '이 작품이 이 세상에서 어떻게 기능할까?' 고민하죠. 그러한 미끄러움, 작품을 특정 시기나 양식으로 규정할 수 없음이 제가 그것들을 만들면서 고려하는 동성애자로서의 렌즈입니다.

로버트: 골드코스트의 홈 오브 더 아츠(Home of the Arts)에 공공 조형물을 세우셨다고 들었습니다. 이 작품을 악마 숭배와 연관 지어 생각한 일부 현지인들의 반발이 있었죠. 공공장소에서 창작한다는 건, 그리고 사람들이 이러한 방식으로 반응한다는 건 어떻죠?

라메시: 괴롭힘 당하는 건 언제나 좋지 않은 경험이죠. 대중 앞에 서게 되면 어쩔 수 없이 따라오는 일인 것 같습니다. 하지만 그때는 몰랐지만 나중에 깨달은 사실이 있어요. 사람들이 공공장소에 놓인 조각품과 갤러리에 놓인 조각품을 매우 다르게 대한다는 겁니다. 사람들은 공공장소에서 소유권을 더 많이 느끼는 것 같아요. 동시대 예술의 성격이겠죠. 미술관은 판타지에 가까운 다른 종류의 장소라 할 수 있습니다. 그런데 저는 건물 안에서 감상되는 것과 다른 방식으로 제 작품이 감상되리라고는 미처 생각지 못했어요. 충격적인 경험이었죠. 공공미술에 관해 검색을 하면 할수록 예술가들이 공공조각품, 공공장소에 세워진 작품 때문에 검열당하는 경우가 많다는 걸 알게 되었습니다.

공적 자금으로 지어진 미술관도 사실은 공공장소죠. 그건 옥외 공간에서 제가 처음 선보이는 작품이었습니다. 거대한 수호신상이었죠. 수호신상과 관련된 언어나 말을 보면, 특히 동남아시아의 경우 상당히 거칠어요. 괴기스러운 이빨에서는 피가 철철 흘러나오고, 건물이나 대중적으로 중요한 장소를 지키느라 늘 눈을 부릅뜨고 있기 때문에 혈관이 다 드러나 있고요. 저는 이 수호신상을 일종의 제물로 보았습니다. 그러니까 예술을 자유롭게 생각하고 열린 마음으로 새로운 관점을 취할 수 있는 장소로 본 거죠. 그래서 저는 미술관 또한 일종의 보호받아야 하는 장소라고 생각했습니다. 하지만 제가 끌어들인 언어와 상징을 호주인들이 쉽게 이해할 수 없으리라고는 생각하지 못했죠. 그래서 저의 수호신상은 악마로 인식되었어요. 사실은 환영하는 작품이었는데 말이죠. 나쁜 걸 내쫓는다는 면에서는 악마의 힘이 있지만, 그걸 악마라고 할 수는 없어요. 오히려 만화에 가깝죠. 괴팍함이나 외설 같은 단어를 잘 생각해 보면, 그리고 전시라는 정말로 음란한 물리적 행위를 고려하면 대부분의 식민지 기념물이 제가 만든 작품들보다 훨씬 더 외설적이란 걸 알 수 있을 겁니다.

러셀: 동의합니다. 저는 당신이 호주에서 종종 볼 수 있는 식민지 기념물들을 우스꽝스럽게 묘사했다고 생각해요. 그것들을 참고해서 이전 작품을 만들었으니 말인데, 또 다음 작품을 준비하고 있나요?

라메시: 기호학이란 용어와 관련될 것 같네요.

러셀: 무슨 뜻인가요?

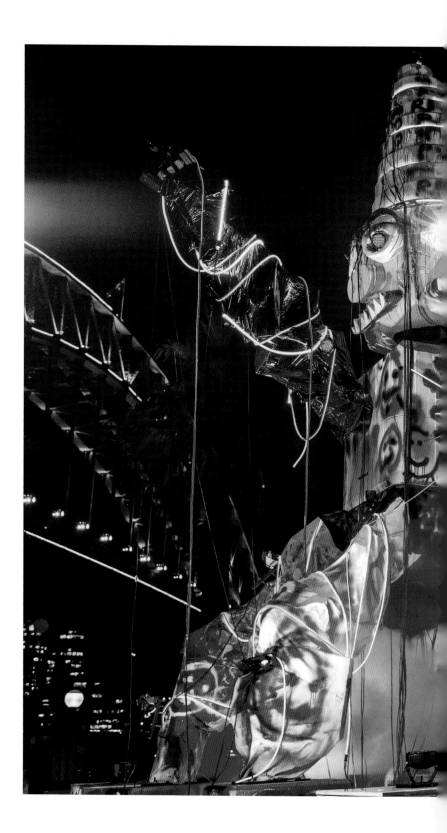

Earth Deities at Vivid Sydney,
Ramesh Mario Nithiyendran, 2022.

라메시: 기호들은 서로 어떤 관계에 놓여 있느냐에 따라 다르게 인식되는 것 같아요. 제가 공공장소에 청동조각을 하나 세우면 공공장소에 놓인 다른 청동 조각상들과 연계해서 읽히겠죠. 호주의 신식민주의 맥락 내에서는 특히 더 그럴 겁니다. 공공장소에 놓인 청동 조각상들은 주로 기이한 비례로 된 남자들과 공간에 대한 그들의 권리를 기념하는 식민지 기념물이 대부분이에요. 저는 그런 것들에 반하는 것을 만들고 싶습니다.

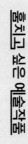

Buddha Shakyamuni, Artist Unknown,
2nd to early 3rd century ce.

로버트: 어떤 작품이든 훔쳐서 집으로 가져갈 수 있다면 무엇을 고르시겠어요?

라메시: 저는 잠을 푹 자는 편입니다. 그런데 이 질문 때문에 잠을 설칠지도 모르겠네요. 제가 갖고 싶은 작품은 전부 특정 지역의, 예를 들어 동남아시아의 종교적 조각품이거든요. 작품을 훔친다는 말만 들었을 때는 체제 전복적이라는 느낌이 드네요.

로버트: 그냥 가정일 뿐인걸요.

라메시: 세상이 공평해져서 역사나 문화적인 영향이 없다는 가정하에 뭔가를 가져올 수 있다면 간다라 불상(Gandharan Buddha)을 가져오고 싶습니다. 북서 파키스탄에서 기원전 330년경에 만들어진 불상들이요. 알렉산더 대왕이 당시에 그 지역을 정복했기 때문에 고전주의의 영향을 받아서, 이 불상은 건장한 체격에 상투와 턱수염을 기른 데다 어깨에는 축 처진 휘장을 두르고 있습니다. 정말 아름답게 조각한 석상이죠. 전 세계 모든 박술관에서 볼 수 있습니다. 어떻게 이들 박물관에 들어간 건지는 논란이 있습니다만, 어쨌든 저는 이 불상들을 정말 좋아합니다.

훔치고 싶은 예술작품

미카엘라 이어우드-댄

MICHAELA YEARWOOD-DAN

영국 예술가 **미카엘라 이어우드-댄(Michaela Yearwood-Dan)**은 다면적으로 해석되는 사랑이 그녀의 작품 언어에 영감을 준다고 말한다. 그녀의 작품은 인종이나 성적인 관념이라는 좁은 틀에 갇히기를 거부하며, 향수라는 렌즈를 통해 표현의 수단을 찾는다. 그녀의 작품은 꿈결 같고 단순하며 흐릿하다. 미카엘라는 수채화와 드로잉, 최근 록다운 기간에는 조각적인 도자기를 주로 작업해 왔으며, 작품을 통해 기쁨과 위안, 안전의 순간을 발견하는 데 골몰한다.

2022년 봄, 런던 No.9 코르크 스트리트에서 미카엘라의 단독 전시 〈가장 달콤한 금기(The Sweetest Taboo)〉가 열렸던 당시 그녀를 만났다. 동명의 제목을 지닌 샤데이의 노래에서 제목을 빌려온 이 전시에는 그녀의 경험이 자연스럽게 녹아들어 있다. 온갖 것들, 특히 밀레니얼 문화를 언급하면서 그녀는 자신의 작품을 계속해서 탐구한다. 식물적인 요소와 어디에서나 볼 수 있는 무성한 식물, 또렷했다 흐려지는 조각난 문자 메시지, 아크릴 손톱, 금 고리, 카니발 문화를 따라 1990년대 노래 가사가 엮이고 뒤틀

린다. 미카엘라는 마치 기억과 꿈이 연결되는 방식처럼 익숙한 것과 익숙하지 않은 공간 사이로 작품을 밀어 넣고 반 추상적인 표현주의라는 시그니처 양식을 구축한다. 이 양식은 계속해서 변하며 유동적인 동시에 고정적이다. 기운이 넘치지만 뿌리 깊으며, 감각적이고 쾌활한 것을 즐기고 탐구할 여유를 제공한다.

〈가장 달콤한 금기〉에는 이중적인 의미가 담겨 있다. 퀴어가 되는 것과 퀴어성은 사회에서 때때로 극도의 금기처럼 느껴지지만, 다정하고 자신감 넘치며 자기 결정력이 있는 미카엘라의 작업은 바로 그 다름을 축복으로 만든다. 감미로운 시와 감응하는 거대한 심장박동처럼 느껴지는 미카엘라의 작품은 점점 더 많은 이들의 사랑을 받고 있으며 그들에게 위안과 활기를 주고 있다.

**"식물은 말 그대로 삶입니다.
공간은 식물 없이 완전할 수 없다고 생각해요.
공존과 삶, 기후 위기, 인간이라는 존재 등의 균형을 생각할 때
우리는 주위에 보다 지적인 존재를 수없이 더해야 합니다."**

러셀: 브링턴에서 예술 학위를 따셨는데요. 당시에는 어떠한 작업을 하셨죠?

미카엘라: 처음에는 식물이 등장하는 꽤 추상적인 작품을 주로 했어요. 지금 하는 작업과 상당히 비슷했죠. 하지만 어느 순간 제 개인적인 정체성에 관해 탐구하게 되었어요. 저는 추상 미술가로서 늘 추상적인 개념으로 창작을 하려고 했습니다. 이해받지 못했고 좋은 평가를 받지도 못했지만요. 백지의 캔버스 위에 인종에 관하여 구체적으로 이야기하기가 쉽지 않았을 때입니다. 특히 다른 사람들 입에 맞게, 이해하기 쉽게 자신을 분명히 표현하는 방법을 모를 경우 벽에 대고 이야기하는 기분이었죠. 결국 사람들을 참여시키고 그들이 제 작품을 이해하게 만들 유일한 방법은 구상화뿐이라고 생각했어요. 작가들은 이러한 대화를 언제나 구상화와 그들의 인물적인 작업을 통해서 표현해 왔으니까요.

러셀: 그래서 추상화에서 옮겨갔나요?

미카엘라: 네, 졸업 연도에는 구상화를 했어요. 중국에 머무르면서 추상화 작업을 다시 시작했죠. 처음에는 맥락이 거의 없다시피 했어요. 저는 분자 패턴이나 잎처럼 유기적인 형태의 다양한 변형을 살피고 있었죠. 어떤 식으로든 흥미롭게 만들어 보려는 시도였습니다. 그러다가 2018년쯤인가 그 작업으로 돌아갔는데 제가 정말로 하고 싶은 말이 뭔지 모르겠는 거예요. 끔찍한 이별을 겪을 때까지만 해도 그랬죠. 그 경험으로 갑자기 저는 '목소리'를 발견했어요. 작품에 글자를 사용하기 시작했습니다. 작품들을 저 자신의 연장으로 만드는 카타르시스적인 과정이었죠. 말하자면, 일기에 가까웠습니다. 저는 〈시리에게 보내는 러브레터(Love Letter to Siri)〉라는 자그마한 시리즈를 만들었어요. 문자 메시지와 문자를 보내기 전에 초안을 작성해 둔 메모장의 기록들을 전부 모았죠. 이 작업을 위해 저는 정말로 슬픈 녹음 기록도 갖고 있었답니다. 당시에 제가 처해 있던 상황을 생각하면 재미있습니다. 지금은 제대로 기억조차 나지 않아요. 그때의 제가 아니니까요.

로버트: 그러니까 그림을 그리기 시작했을 때에는 무의식적이던 거죠? 창작을 하고 있었지만 그게 뭔

지 모르다가 나중에야 깨달은 거고요?

미카엘라: 맞아요, 제가 처음으로 자신 있게 그린 추상화는 캔버스 천에 그린 3점의 작품이에요. 가상의 저와 헤어진 연인을 담으려고 했어요. "이건 쓰레기야"라고 말하면서 계속해서 덧그리며 작품을 완성해 나갔어요. 그러다가 식물을 그리기 시작했고요.

러셀: 식물을 그린 이유가 있나요?

미카엘라: 식물은 말 그대로 삶(life)입니다. 저는 공영 주택 단지에서 자랐어요. 어머니는 카리브해 지역 출신이었고 원예에 재능이 있으셨어요. 집에 식물을 정말 많이 길렀는데, 아마 65개 정도 되었을 거예요. 전부 잘 자랐죠. 인스타그램에서 인기몰이를 하기 전부터 어머니는 씨앗에서 아보카도를 기르셨어요. 그러니까 저는 런던에서 컸지만, 다양한 문화가 공존하는 환경에서 자란 셈이에요. 제 주위에는 늘 식물이 있었어요. 식물은 언제나 그곳에 있었고 우리와 공존했죠. 공간은 식물 없이 완전할 수 없다고 생각해요. 공존과 삶, 기후 위기, 인간이라는 저의 존재, 그런 것들 간의 균형을 생각할 때 우리는 주위에 보다 지적인 존재를 수없이 더해야 합니다. 게다가 식물은 보기에도 좋고 공간을 말 그대로 정화시켜 주죠.

러셀: 〈가장 달콤한 금기〉 전시에도 식물이 있죠. 벽에 설치한 도예 작품에서 식물이 나오고 기생 식물도 있습니다!

미카엘라: 맞아요! 저는 그것들이 작업을 매우 멋지게 보완해줬다고 생각합니다. 작품이 식물들과 공존하며 물리적인 회화 요소 안에 존재한다는 이 아이디어를 작품에 더해야겠다고 결심했죠.

러셀: 액세서리를 추가한다는 거죠?

미카엘라: 네, 제가 작품에서 자주 쓰는 방식이에요. 많은 사람들이 작은 보석과 진주, 금 잎을 왜 작품에 넣는지 묻곤 합니다. 그럼 저는 이렇게 답하죠. "저는 집을 나서기 전에 꼭 귀걸이를 해요. 액세서리를 걸치곤 하죠." 물론, 작품에 액세서리를 더하는 건 그저 꾸미기 위함이 아니라 예술사와 르네상스 및 다른 시기와의 관련성을 갖는 지적인 이유가 있다는 것도 언급합니다. 하지만 동시에, 저는 작품을 치장하는 이 마지막 작업을 꽤 좋아해요. 식물이 그런 작업에 도움이 된다고 생각하고요.

로버트: 전시 공간을 더 따뜻하게 만들고요, 안 그런가요?

미카엘라: 네, 특히 이 작업에서는 가정과 공간, 그리고 특정한 공간을 차지하는 다양한 인물에 대해 많은 생각을 하게 되었는데요. 그중에서도 퀴어 공간에 대해서는 특히 많은 고민을 했습니다.

러셀: 현재 굉장히 주목받고 계십니다. 당신의 작품은 큰 관심을 받고 잘 팔리고 있어요. 작업의 지속성이나 경력과 관련해 어떤 생각을 하고 있나요?

미카엘라: 언젠가 평생 예술가로 살고 싶냐는 질문을 받았어요. 저는 "그럼요, 당연하죠"라고 대답했습니다. 저는 예술가가 되기 위해 노력한 게 아니라 예술 관련 학위를 받고 예술 분야에서 일을 하고 싶었어요. 그래서 갤러리에서 일하거나 가르치면서 즐거움을 찾을 거라고 생각했죠. 저는 사람들이 최고의 작품을 내놓고 최고의 선택을 하도록 돕는 일에서

Let Me Hold You, Michaela Yearwood-Dan, 2022.

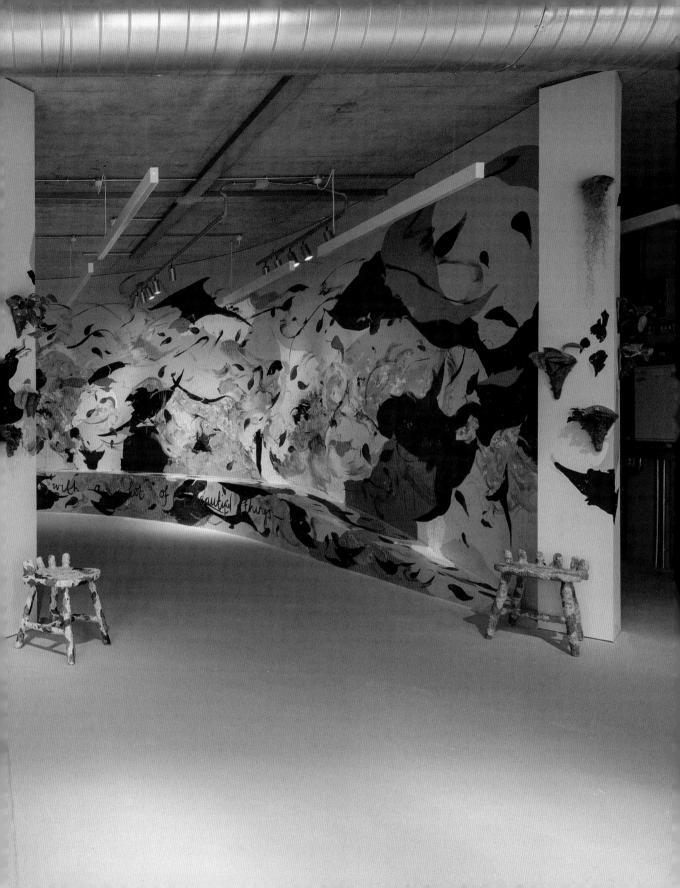

Never Let Me Go,
Michaela Yearwood-Dan, 2021.

무한한 기쁨을 느껴요. 이 산업을 탐색하는 젊은 예술가로서, 어려운 일이기는 해요. 저의 경력을 어떠한 방향으로 끌고 가고 싶은지 생각하곤 하는데요, 중요한 단계에서는 반드시 해야 할 일이나 행동해야 할 방식이 있기 때문에 때로는 화가 납니다. 내 작품 안에서 진짜 나 자신이 될 수 없는 기분이거든요. 그런 면에서 최근 전시는 좀 두려웠어요. 2019년에 티와니 컨템퍼러리(Tiwani Contemporary)와 진행한 마지막 전시 〈유포리아 이후(After Euphoria)〉도 추상적이었지만 꽤 달랐었죠. 당시에 저는 그 전시가 감성적으로 예민하다고 생각했는데 이번에는 그것보다 훨씬 더 감정적인 상태에서 작품을 만들었습니다. 그러한 감정적 영역을 파고들다 보면 지나치게 여성적인 작품을 내놓게 됩니다. 저는 비평가들이 그러한 작품을 어떻게 볼지 늘 걱정이에요. 너무 순진하다고 생각할 테니까요.

러셀: 왜 지나치게 여성적이죠?

미카엘라: 그러니까 꽃, 색상 패턴 등이... 분홍색은 제 작품에서 주로 사용되는 색이에요. 로맨틱한 맥락에 있죠. 저는 의도적으로 이 색을 사용하고 즐겨요. 제 작품과 관련해 이런 비평을 받은 적이 있어요. "당신의 작품은 꽤 여성적입니다. 괜찮으신가요?" 물론 저는 괜찮아요. 일

부러 그런 거니까요. 저는 여성적인 사람입니다. 여성성에는 다양한 요소가 있고요. 저는 흑인 여성으로서도 생각해요. 흑인 여성은 앞서 말한 여성성을 보여주고 접근하는 방식에서 수많은 제약을 경험합니다. 흑인 여성에게는 남성적인 힘의 에너지가 따라붙어요. 저 또한 그 에너지에 여전히 매여 있지만 그게 저의 큰 특징이 되기를 바라지는 않습니다. 저는 취약한 감정에 편안하게 다가가고 여성성을 표현하고, 다른 이들이 그걸 보게 하는 데서 큰 힘을 느낍니다.

그래요, 제 작품은 어떤 면에서는 온화하게 접근하지만 다른 면에서는 꽤 강렬합니다. 그 모든 게 저이죠.

로버트: 새로운 전시에서 공개한 그림들은 그래서 좋습니다. 두 요소 간의 이러한 역학이 드러나거든요. 부드럽고 온화하고 공감적인 요소와 강인한 요소가요. 작품에 담긴 식물군과 동물군 혹은 잎과 꽃조차 호락호락하진 않죠. 저는 그러한 긴장이 좋아요.

러셀: 온화하지만 '엿 먹어라'죠.

로버트: 어떻게 보면 그건 당신이 스스로를 위해 즐거움, 사랑, 온화함을 느낄 수 있는 장소를 만드는 방식 같아요. 당신은 작품을 통해 다른 이들과 그걸 공유하려 하죠. 당신이 방문객으로 오면 사람들이 감상을 일시적으로 중단할지도 모르겠네요.

미카엘라: 사람들이 제 작품에서 얻어갔으면 하는 게 바로 그거예요. 저는 그냥 창작을 하는데, 많은 예술가가 그럴 거라고 봅니다. 저 자신을 위해 창작하다 보면 이윽고 그룹 테라피 같은 효과가 생깁니다. 모임을 이끄는 치료사가 사람들에게 질문을 던지는 거예요. 한 사람이 마음의 문을 열고 그 질문에 대한 감정을 내어 보이며 질문에 대답하다 보면 대화가 이어집니다. 저는 젊은 흑인 여성으로서 추상 예술을 하는 것 자체가, 강제적으로 형식화된 다른 예술 형식에 대한 반발이라고 생각해요. 제 작품에서 중요한 주제 중 하나는 사랑, 다른 하나는 자아입니다. 이것을 자신 있게 선택하는 것은 취약한 기분을 느끼게 하지만 동시에 저항이라고도 생각돼요. 제가 하는 말들이 집단을 대변하지는 않습니다. 저 자신을 대변할 뿐이죠. 저는 계층, 인종, 종교, 성, 성 정체성에 관계없이 온갖 사회 경제적 배경을 지닌 사람들이 공감할 수 있을 만한 걸 찾으라고 말합니다. 제 작품을 통해 누군가가 치유된다면, 즐거움 또는 세상을 향한 공통된 화나 분노를 느낄 수 있다면, 예술가로서 저는 추구하는 바를 달성한 거예요.

로버트: 어린 시절에 갤러리를 자주 다녔던 것도 아니고, 심지어 예술이 자신을 위한 길이라고 생각조차 하지 않았다고 했죠. 하지만 스스로가 무언가를 바꾸고 사람들을 향해 문을 활짝 열어주고 있어요, 그것을 특권이라고 느끼시나요? 전시하는 방식만 보더라도 당신이 성 소수자와 유색인종 성 소수자들이 겪는 트라우마에 대해 깊이 생각한다는 걸 알 수 있던데요.

미카엘라: 저 역시 그런 트라우마가 있어요. 트라우마라고 표현하긴 싫어요. 사람들마다 다른 경험을 했을 테니까요. 하지만 저는 환영받지 못한다고, 특정한 장소에 들어갈 수 없다고 느낀 적이 많았어요. 저희 아버지가 교사였기 때문에 조심스럽게 첫발을 뗄 수 있었다고 봐요.

아버지는 온갖 종류의 다양한 일을 경험하는 데 관심이 있으셨죠. 하지만 그렇지 않은 사람들도 많아요. 극단이나 미술계에서 일하는 친구들이 있는 한편, 무슨 일이 일어나는지 아예 관심 없는 친구들도 있죠. 저는 사람들이 쉽게 접근할 수 있는 작품을 만들고 싶어요. 추상 예술을 하는 사람으로서, 그러한 작품이 예술 교육을 받지 않은 이들에게 어렵게 느껴진다는 걸 알아요. 미술계에는 특정한 사람들이 접근할 수 없는 공간을 만드는 그런 위계가 존재하거든요. 저는 '나는 여기에서 시간을 보낼 사람이 아니야'라거나 '나에게는 이곳에 있는 어떤 것도 감상할 여유가 없어. 그러니 이곳에서 시간을 보내고 싶지 않아'라는 생각 때문에 갤러리에 들어가면 빨리 나와야 할 것만 같은 사람을 생각하며 공간을 만들었어요. 벤치는 그 위에 앉고, 그 공간에서 시간을 보낼 수 있도록 만들었습니다. 실내용 화초와 꽃은 조금 더 집 같은 분위기를 내기 위해 그곳에 두었고요. 사람들이 불편하더라도 그 공간에 들어가게 만드는 데, 그리고 그곳을 편안하게 느끼게 만드는 데 그런 요소들이 도움이 되기를 바랍니다.

훔치고 싶은 예술작품

로버트: 만약 예술작품을 훔칠 수 있다면 어떠한 작품을 훔치고 싶나요?

미카엘라: 생각 좀 해봐야겠는데요. 모마(MoMA)에 전시된 마티스의 〈댄스(La Dance)〉가 가장 먼저 떠오르네요. 그다음에는 노아 데이비스(Noah Davis)의 〈40에이커와 유니콘(40 Acres and a Unicorn)〉이 있고요. 그 작품을 정말 좋아해요. 무척 아름답다고 생각합니다.

러셀: 실제로 본 적이 있나요?

미카엘라: 최근에는 2021년 런던에서 열린 데이비드 즈위너(David Zwirner)의 전시에서 봤어요. 2014년에서 2015년 학위를 따는 동안 그의 작품을 살펴봤습니다. 흥미로운 흑인 예술가들의 작품을 전부 찾아내야 했거든요. 저는 동시대 예술가들에게 더 호기심을 느끼기 때문에 그가 세상을 떠났을 때 비탄에 빠졌고 혼자 우두커니 앉아 있곤 했어요. 그가 누구인지 다른 사람들은 모르는 것 같았거든요. 그래서 그 전시를 보러 갔을 때 매우 감정적이 되었죠. 모든 작품이 저에게 말을 걸었어요. 그러니 그걸 가져야겠네요.

40 Acres and a Unicorn,
Noah Davis, 2007.

스티븐 프라이

STEPHEN FRY

답게 표현하자면 '예술과 예술가에 관한 가장 마법 같은 이야기'를 알고 있다. 가령 소호 클럽에서 길버트와 조지(Gilbert & George), 프랜시스 베이컨(Francis Bacon)과 동석한 일화는 계속해서 우리의 뇌리를 맴돌 것이다.

영국 왕립 미술원 이사이기도 한 그는 오래전부터 예술과 예술가를 향한 열성적인 지원을 통해 현존하는 유명 예술가들과 친분을 다져왔다. 또한 다른 이들이 예술을 발견하고, 정신 건강이 필요한 시기에 예술을 활용할 수 있도록 힘쓰고 있다.

인간 구글로 알려진 **스티븐 프라이(Stephen Fry)**는 우리가 팟캐스트를 시작한 이후로 꼭 초대하고 싶었던 게스트다. 스티븐은 거의 모든 주제에 대해 일정 수준 이상의 지식이 있을 뿐만 아니라 예술 역사에 관해서라면 모르는 게 없을 정도다. 그는 열정적인 수집가이자 전시광이며 예술에 관한 해박한 지식을 보유한 전문가다. 스티븐 프라이 식으로 아름

이 인터뷰에서 우리는 오스카 와일드에 관한 이야기를 많이 나눴다. 스티븐에게 엄청난 영감을 준 이 작가를 스티븐과 분리해 생각하기란 쉽지 않다. 와일드의 유산과 그가 미술계에 미치는 지속적인 영향, 예술의 누드성, 세바스티아누스, 아담과 이브 같은 광범위한 주제를 넘나들며 국보급 인사와 진행한 이번 인터뷰는 정말 즐거웠다.

스티븐: 유명한 예술작품과 예술가를 둘러싼 속물근성이 존재합니다. 넋을 잃게 만드는 매력이 있죠. 공작에게 소개되는 느낌이랄까요. 암스테르담 국립 미술관에서 렘브란트의 〈야경(Night Watch)〉을 처음 보거나 반 고흐의 〈해바라기(Sunflowers)〉를 처음 보면 영화배우나 화려한 유명 인사를 소개받는 듯한 기분이 들죠. 그들이 유명하고 중요한 사람이라는 느낌 때문에 우리는 경탄합니다. 그들은 이 세상에 중요한 사람이죠. 그렇다면 그들이 나에게 중요한 이유는 무엇일까요?

러셀: 우상이죠. 종교처럼요.

스티븐: 그렇다면 당신은 명성이라는 무게가 없는 작품에 반응하는 사람입니다. 암스테르담에 있는 반 고흐 미술관, 아름답게 정렬된 그 굉장한 미술관에 갔다고 칩시다. 당신은 그중 고흐의 초기 작품인 무척 아름다운 복숭아꽃 그림을 감상할 겁니다. 그 유명한 〈까마귀가 나는 밀밭〉이 아니라요. 고흐의 어두운 감성을 담아낸 까마귀 그림은 사실 너무 유명하고 흔하죠, 당신은 10대 시절 명화 포스터로 가지고 있었을 테니 그 작품에선 감흥이 느껴지지 않을 겁니다.

로버트: 아, 맙소사. 정말 맞는 말이에요.

스티븐: 당신은 고흐의 다른 그림을 본 뒤 "오, 다행이군. 이 그림은 정말 아름답고 매력적이야"라고 말할 테죠. 그러니까 당신은 자유롭게 그 작품을 바라볼 수 있어요. 작품이 지닌 지나친 무게에 짓눌리지 않고 말이에요.

로버트: 페티시도 덜 하고요. 특정한 예술작품은 페티시가 너무 심해 종교적인 도상학 같은 게 되어 버렸잖아요. 너무 부담스럽죠. 어떤 면에서는 사람들이 그 작품에 자신의 경험을 투영하기가 쉽지 않을 것 같습니다.

스티븐: 맞아요. 하지만 그렇긴 해도 그런 순간이 있잖아요. 스탕달 증후군이라고 하죠. 평생 귀가 닳도록 들어온 그림을 드디어 볼 때 기절하는 순간 말이에요. 스탕달(19세기 프랑스 소설가)은 그걸 직접 경험했거나 다른 사람의 경험을 묘사했던 게 아닐까요.

러셀: 롭, 당신이 겪었을 법한 일인데.

로버트: 나도 하겠어!

스티븐: 위키피디아의 정의는 다음과 같아요. '스탕달 신드롬은 빠른 심장박동, 기절, 혼란, 심지어 환각을 수반하는 심리 상태로 오브제나 예술작품, 지극히 아름다운 현상을 목격할 때 일어난다고 알려져 있다.' 스탕달이 1817년 피렌체에 방문했을 때 경험한 현상을 저서 《나폴리와 피렌체》에 묘사한 데서 유래해서 '스탕달 신드롬'이라고 하죠. 스탕달은 마키아벨리, 미켈란젤로, 갈릴레오가 묻힌 산타 크로체 성당을 방문했을 때, 엄청난 감정에 사로잡혔습니다. 그는 이렇게 적고 있어요. "나는 내가 피렌체, 그러니까 위대한 이들의 묘지 가까이에 있다는 생각에 일종의 황홀경에 빠졌다. 숭고한 아름다움을 사색하는 일에 푹 빠졌고... 천상의 감각을 경험하는 지경에 이르렀다... 모든 것이 나의 영혼에 생생하게 말을 걸었다... 나는 가슴이 두근거렸다. 베를린에서는 그걸 '긴장'이라 부른다. 내 안에서 생명이 빠져나갔다. 나는 쓰러지고 기절할 것 같은 두려움에 사로잡힌 채 걸었다."

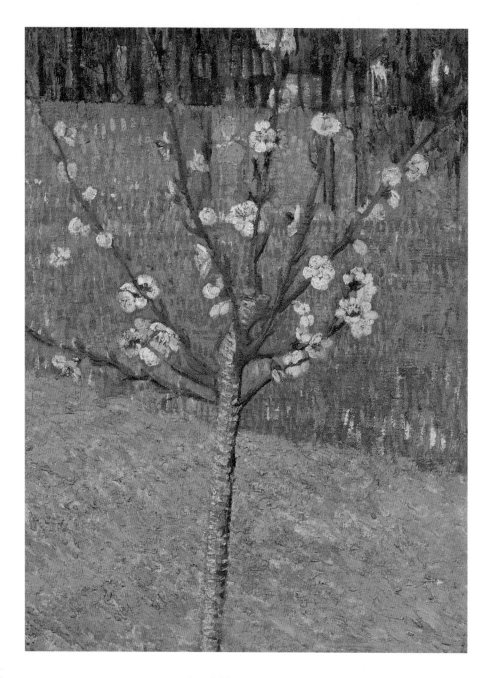

Peach Tree in Blossom,
Vincent van Gogh, 1888.

러셀: 와우.

스티븐: 피렌체 산타 마리아 누오바 병원이나 우피치 미술관 직원은 미켈란젤로의 다비드 상이나 그 밖의 유명한 작품을 본 뒤 현기증이나 혼미를 경험하는 관광객들에 익숙합니다.

로버트: 우리 팟캐스트 최고의 순간이 아닐까 싶은데요. 스티븐이 위대한 작품에 대해 이야기하고 있습니다. 당신이 정말 존경하고 흠모하는 디에고 벨라스케스(Diego Velazquez)의 작품이 있다고 들었는데요.

스티븐: 그렇습니다.

로버트: 〈교황 인노첸시오 10세의 초상(Portrait of Pope Innocent X)〉이죠.

스티븐: 제가 10대 때 가장 좋아했던 작품 중 하나입니다. 그 작품을 본 뒤 그 회화성에, 벨라스케스가 그토록 에너지 넘치는 화가였다는 사실에 홀딱 반했지요. 중요한 건 특히 그림의 경우 —물론 조각도 그렇지만— 크기입니다. 모든 것이 책에 작게 들어갈 경우 해상도가 압축되죠. 회화 작품이면 붓자국이 거의 안 보일 테고요. 10대 시절의 저는 아마 에른스트 곰브리치의 《서양미술사》에 실린 걸 보았을 거예요.

러셀: 시금석이 된 책이죠, 아닌가요?

스티븐: 맞아요, 정말 그렇습니다. 그러다가 작품을 실제 크기로 보면 흑담비 같은 머리카락과 흰색에 찍힌 자국이 갑자기 보이죠. 특히 교황이 입고 있는 부드러운 붉은 드레스의 무릎 부위에 벨라스케스가 찍은 흰 붓자국 말이에요. 저는 그걸 보고 정말 깜짝 놀랐어요. 갑자기 벨라스케스와 함께 있는 느낌을 받았거든요. 그를 느낄 수 있었어요. 그의 팔이 뒤로 갔다가 앞으로 가는 걸 느낄 수 있었습니다. 그가 그걸 어떻게 그렸는지가 보였지요. 상투적인 표현이긴 하지만 열 걸음 뒤로 물러서면 이 그림은 반짝이는 새틴과 실크가 어우러진 완벽한 광택으로 보입니다. 그러다가 다시 가까이 다가가요. 그렇게 하다 보면 그림을 그리는 장면이 눈앞에 펼쳐지는 듯합니다. 부패해 보이는 성직자의 이글거리는 눈도 보이고요. 자신이 앉아 있는 왕좌의 팔걸이를 할퀴듯 잡고 있는 교황은 마치 짐승처럼 비춰지죠. 그곳에 앉아서 몸을 부들부들 떨며 '어서!'라고 말하는 그가 보이는 거예요.

러셀: 〈교황 인노첸시오 10세의 초상〉은 프랜시스 베이컨의 유명한 〈머리 VI (Head VI)〉에 영감을 주었죠. 베이컨의 작품에는 당신이 묘사하는 교황의 성격이 정말 그대로 드러나 있어요. 이 남자의 얼굴은 화가 나 있고 그는 소리를 지르고 있습니다.

로버트: 그래서 사람들은 베이컨의 작품을 '소리 지르는 교황'이라고 부르죠. 베이컨은 진홍색을 왕족의 상징인 짙은 보라색으로 바꾸기도 했는데, 엄청난 변화입니다.

스티븐: 맞아요. 미술 비평가 데이비드 실베스터(David Sylvester)를 아시나요? 그는 사실 베이컨과 알베르토 자코메티(Alberto Giacometti)의 든든한 옹호자였어요. 둘 다 그가 미술계의 창공에서 떠오르는 스타로 만들었죠. 그는 멋지고 영향력 있는 인물이자 정말 재미있는 사람이에요. 저는 그를 몇 번 만났어요. 운이 좋았죠. 프랜시스 베이컨도요.

로버트: 정말요?

스티븐: 프랜시스 베이컨이 훌륭한 조언을 해준 적이 있어요. 절대로 잊지 못할 조언이었죠. 소호

의 그루초 클럽에서였어요. 예술 작가, 앤드류 버치(Andrew Birch), 길버트와 조지, 프랜시스와 제가 있었죠. 우리는 술잔을 기울이고 있었고 프랜시스가 샴페인을 한 병 주문했어요. 당시 그루초 클럽의 매니저인 리암 카르슨은 록인(술집과 클럽에서 마감 시간이 지난 뒤에 문을 닫고 손님들이 계속 있게 하는 것 —옮긴이)을 시작하며 이렇게 말했어요. "이봐, 원할 때까지 마시라고." 그때가 이미 새벽 2시였죠. 저는 말했어요. "나는 가야 해, 아쉽지만 그럴 수 없네." 길버트와 조지가 답했고요. "아, 안 돼! 같이 마시자고." 저는 "안 돼, 정말로, 가야 해. 정말로"라고 답했습니다. 그러자 프랜시스가 대뜸 물었어요. "꼬맹이가 있나?"

"아뇨, 저는 아직 미혼인데요."

"아니, 그 말이 아니라. 자네 머리에 말일세. 내일 일을 해야 한다고 말해주는 꼬맹이가 있는 게지."

"맞아요."

"나도 꼬맹이가 있지. 내 친구들은 전부 그래. 패트릭 존 밀톤(영국 화가이자 삽화가) 같은 친구들에게는 꼬맹이가 없었고, 그래서 죽었지. 꼬맹이가 익사했어." 그는 이어서 말했어요. "이따금 나는 술을 진탕 마신다네. 정말 술에 취해서는 며칠이고 마셔. 그러다 보면 꼬맹이가 말하지. 안 돼, 프랜시스. 그러면 나는 다음 날 아침 집에 가서 씻고 일을 하고 또 일을 하지. 그러니 꼬맹이가 익사하지 않도록 하게. 살아 있게 해." 제겐 그 말이 정말 매력적이었습니다.

로버트: 정말 매력적이네요.

스티븐: 정말 좋은 조언이죠, 안 그런가요? 거기에는 모든 세대가 있었기 때문에... 프랜시스는 1940년대와 1950년대에 소호로 몰려든 온갖 사진작가나 작가, 시인, 화가들보다 자신이 더 나은 것이 없다는 겸손한 태도로 말했어요. 그에게는 일하게 만드는 꼬맹이가 있었죠.

러셀: 당신은 어떻게 예술에 발을 들이게 되었죠? 어떠한 경로를 밟았나요? 학교에서 미술사 수업을 들었고 에른스트 곰브리치의 책이 큰 의미였다고 했죠. 당신이 자라는 데 그것들이 어떠한 영향을 미쳤나요?

스티븐: 저는 노퍽 시골 마을에서 자랐어요. 이와 관련해 괜찮은 구절이 있는데요. 주교를 따라 요크셔로 이사한 19세기 재치꾼 시드니 스미스(Sydney Smith)가 누군가에게 쓴 편지입니다. '이곳에서 지내는 게 어떤지 물었지. 그 질문에 이렇게 답할 수 있겠네. 가장 가까운 곳에서 레몬을 하나 사려고 해도 몇 킬로미터를 나가야 한다고.' 저는 가장 가까운 곳에서 레몬을 하나 사려고 해도 몇 킬로미터를 나가야 하는 그런 곳에서 자랐어요. 가장 가까운 가게는 몇 킬로미터나 떨어져 있었고, 무엇을 사려 하든 몇 킬로미터는 나가야 하는 곳이었죠. 그러니 저한테는 부모님의 책과 근처 교회밖에 없었어요. 교회의 시각 언어와 스테인드글라스 창문을, 부모님이 갖고 계시던 예술 서적을 파고들었고 노리치성 미술관에 갔습니다. 거기에는 존 컨스터블(John Constables)의 작품이 몇 점 있었어요. 그곳에는 여전히 훌륭한 예술작품이 많습니다. 전시회도 열리고요.

저는 시골이 좋기는 했지만 건초 포장기를 모는 시골 농부가 되고 싶지는 않았습니다. 무

언가와 연결되기를 갈망했어요. 다행히 책이 있었죠. 초기에 저에게 큰 영향을 미친 작가는 오스카 와일드였어요. 그에게는 당연히 화가 친구들이 있었죠. 윌리엄 파월 프리스 (William Powell Frith)의 〈왕립 아카데미 여름 전시회 개막식(The Opening of the Summer Exhibition at the Royal Academy)〉이라는 굉장한 그림이 있는데, 본 적 있나요? 영국 왕립 미술원, 벌링턴 하우스의 큰 방 안에 엄청나게 많은 사람들이 있는 환상적인 그림이에요. 포켓 스퀘어에 붓꽃을 꽂은 오스카 와일드가 그 가운데 서서 그림을 바라보고 있죠. 그때 이후로 저는 와일드가 사람들에게 쓴 편지를 수집하기 시작했습니다.

러셀: 와우.

스티븐: 그중 두 통의 편지에서 그는 이렇게 말해요. '못 만난 지 너무 오래되었네. 곧 보자고. 함께 그림이나 보러 가세나.' 저는 '함께 그림이나 보러 가세나.' 이 말이 정말 좋아요. 그는 그런 식으로 말하곤 했죠. 예술을 정말 아름답게 표현했어요.

그때부터 저는 미술사의 몇몇 순간에 호기심이 생기기 시작했는데, 저는 이걸 '극적인 순간'이라고 부릅니다. 비교적 짧은 미술사 속 순간들이지요. 구상적이고 전형적이며 편안한 그림들의 시대가 지나고, 균열되고 분절되고 의도적으로 혼란을 일으키는 모더니즘의 시기 전까지 말이에요. 시각 예술뿐만 아니라 음악도 그랬습니다. 클래식 음악에서는 바그너에서 스트라빈스키, 스트라빈스키에서 쇤베르크, 쇤베르크에서 슈톡하우젠으로 나아가죠. 회화의 경우 세잔에서 마티스를 지나 갑자기 피카소와 브라크가 등장했고요. 철학이나 과학도 마찬가지예요. 프로이트가 의식적으로 우리를 조종하는 자아를 몰아내고 도무지 알 수 없는 무의식으로 대체한 것도 그 무렵이었지요. 이 무의식은 충동적으로 우리의 행동을 의식 너머로 몰아붙이며 자아를 통제하는 조종 장치를 쫓아냈습니다. 아인슈타인이 우주의 기계적인 안정성을 제거한 것도 이맘때였고요. 그러니 모든 건 바뀔 수 있는 것이지요.

우리가 100년 전에 사라진 '모더니스트'라는 용어를 여전히 사용하는 게 우습게 느껴집니다. 우리와 모더니즘 사이, 모더니즘과 조지프 말로드 윌리엄 터너(Joseph MallordWilliam Turner, 19세기 영국의 화가) 사이에는 큰 차이가 있어요. 그런데도 우리는 여전히 많은 것을 싸잡아 '모더니스트'라고 말해요. 세상이 막 변했기 때문이죠. 그리고 기술... 물론 전기도 등장했어요. 전기의 발명, 상대주의, 제1차 세계대전이 온갖 종류의 확실성을 뒤엎었죠. 정치적 위계질서도 전복되었고요. 예술이 먼저 변하고 그 뒤에 정치와 사회가 붕괴된 걸까요? 예술가는 미래를 예측하고 부분적인 책임을 져야 하기도 하는 선지자일까요? 물론입니다. 퍼시 비시 셸리(Percy Bysshe Shelly, 18세기 영국을 대표하는 낭만주의 시인 중 한 명으로 소설가 메리 셸리의 남편기도 하다 —옮긴이)는 시인에 대해 이렇게 말했어요. '시인은 세상의 인정을 받지 못하는 입법자다.'

로버트: 와우, 맞네요.

스티븐: 예술가는 규칙을 발견하고 세상을 있는 그대로 묘사합니다. 정치인들은 그런 일을 할 수 없어요. 물론, 예술가는 그런 공을 치하받을 수 없고 그런 적도 없습니다. 피카소와 브라크,

마티스를 비롯한 예술가들은 세상이 분열되고 붕괴되고 알 수 없는 것이며, 표면과 각도에 의해 이루어져 있고, 진실한 시각이나 굳고 단단한 진리 따윈 없다는 것을 보여주었어요. 그리고 이것을 설명하기 위해 해체해야 했죠. 그들은 절대로 공을 치하받지 않았지만, 그들이 옳았습니다. 역사가 그것을 입증했어요. 부르주아 타블로이드 신문들이 피카소에 대해 비난했던 말들을 보세요. 그들은 트레이시 에민과 사라 루카스, 데미언 허스트 같은 YBA(Young British Artists, 1980년대 말 이후 영국에서 등장한 일군의 젊은 미술가를 지칭하는 용어 —옮긴이)에 대해서도 똑같은 말을 합니다. '어쩜 이렇게 지겨울 수가 있지? 오, 그래, 사람은 원래 죽어, 안 그래? 나는 우리가 그걸 안다고 생각했는데!'라는 식으로 말이에요.

로버트: 바로 그거죠. 예술은 늘 시대를 앞서간다고 생각해요. 하지만 그게 바로 엔터테인먼트와 예술의 차이죠. 엔터테인먼트는 그 시대에 성공하지만 예술은 나중에야 발견됩니다. 그래서 오늘날 과거의 예술가들이 끝도 없이 발견되는 거지요.

스티븐: '인생은 짧고 예술은 영원하다'라는 라틴어 경구가 있습니다.

러셀: 맞아요. 예술은 영원히 존재합니다. 예술은 살아남아요. 그래서 우리가 오스카 와일드에 대해 이야기하는 거 아니겠어요. 그는 당신의 인생에 엄청난 영향을 미쳤습니다. 오스카 와일드가 미술계 전반에 미치는 막대한 영향이 뭐라고 생각하나요?

스티븐: 엄청나죠. 그는 예술이 인류의 기본적인 도덕적 힘이라고 생각했으니까요. 때로는 대수롭지 않아 보일 수 있는 것들과 관련해 위대한 연극을 펼치기도 했어요. 예를 들어 젊은 시절 미국에 머물면서 그는 르네상스 은세공인 벤베누토 첼리니(Benvenuto Cellini)와 그가 '아름다운 집'이라고 불렀던 것들에 관해 강연 투어를 했는데요. 우리가 인테리어 장식이라고 부르는 것에 관한 최초의 시리즈 강연이었을 거예요. 그는 이 강연 덕분에 큰 명성을 얻었어요. 아무도 그러한 강연을 한 적이 없었고 그토록 열정을 갖고 예술의 중요성에 대해 말한 적이 없었으니까요. 시카고에서 그는 질문을 하나 받습니다. 이때가 1870년대와 1880년대 초반이라는 걸 잊지 마세요. 미국이 세상에서 가장 피비린내 나는 전투에서 막 빠져나온 시점이었죠. 게다가 서부에서는 원주민 학살이라는 엄청난 폭력이 자행되었고, 시카고와 뉴욕에서는 갱 문화가 부상하는 등 온갖 일이 일어나고 있었습니다. 미국인, 그러니까 지적이고 세심한 미국인들은 겨우 100년밖에 안 된 데다 미와 조화, 공정함과 정의라는 계몽주의 원칙 하에 가장 조화롭고 낙관적이며 이상주의적으로 창설된 그들의 조국이 왜 유혈이 낭자한 사태를 경험했는지 궁금해했죠. 이상적인 새 나라가 됐어야 했는데 말이죠. 그건 미국인들이 스스로에게 계속해서 묻던 진짜 문제였습니다. 바로 이때 오스카 와일드라는 유럽의 지성인이 등장합니다. 그들은 물었죠. "오스카 와일드, 미국인들이 왜 이렇게 폭력적인지 당신은 아나요?" 그의 답은 이랬습니다.

"오, 그럼요. 저는 잘 알죠. 당신네들이 왜 그렇게 폭력적이냐면... 그건 당신네들 벽지가 너무 흉측하기 때문이지요."

로버트: 진짜 그렇네요!

스티븐: 하지만 그가 진짜로 말하려던 건, 탐미주의 운동의 역사입니다. 월터 페이퍼(Walter Pa-

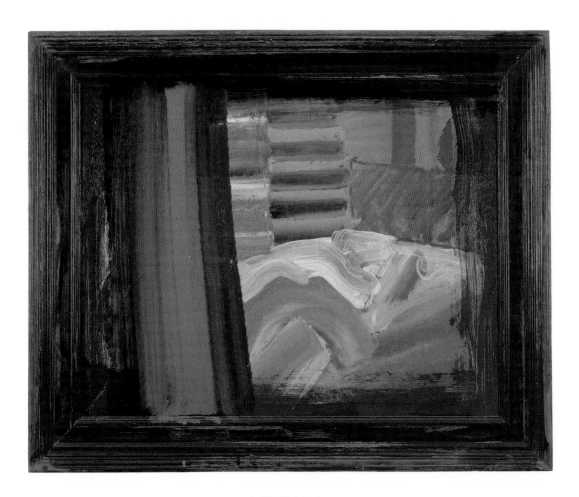

In Bed in Venice,
Howard Hodgkin, 1984−8.

per), 존 러스킨(John Ruskin)을 비롯한 위대한 인물들은 예술의 도덕성, 미의 도덕성에 대해 주장했죠. 자연은 눈에 보이는 모든 것이 무조건적으로 아름다워요. 북극이든, 불모지 사막이든, 폭포든, 대양이든 모든 것이 아름답습니다. 하지만 특히 후기 빅토리아 시대나 미국에서 인간이 만든 것들은 대개 흉측합니다. 매연과 타락, 더러움과 비열함... 정말 흉측하죠. 그의 주장을 요약하자면 이렇습니다. 만약 어떤 종족이 아름다운 세계를 추악하게 만드는 일밖에 할 수 없다고 생각한다면, 그 종족은 소속감이 아니라 죄책감을 갖고 태어난다는 것입니다. 물론 폭력과 자기혐오는 추악함의 자연적인 결과죠. 그러한 추악함은 중죄입니다.

모든 예술이 아름다워야 한다는 말은 아닙니다. 하지만 예술은 진실되어야 합니다. 존 키츠가 한 유명한 말이 있어요. '아름다운 것은 진실한 것이다.' 추할지라도 아름다우며 위대한 작품이 있습니다. 그 예술이 진실을 표현하면 그것이야말로 아름다운 것이니까요. 충격적이고 교묘하고 난해한 작품조차, 진실된다면 그 안에 끔찍한 아름다움이 존재합니다. 예이츠가 한 말 맞죠? '끔찍한 아름다움' 말입니다.

훔치고 싶은 예술작품

러셀: 예술작품을 훔칠 수 있다면 어떤 작품을 훔치고 싶나요?

스티븐: 아, 생각만 해도 좋네요. 〈교황 인노첸시오 10세의 초상(Portrait of Innocent X)〉으로 할게요. 엄청나게 크고 걸작인 데다 세상을 향해 욕을 한 방 신나게 날리는 작품이니까요!

로버트: 지금 로마에 있죠?

스티븐: 맞아요. 그리고 제가 알게 된 예술가가 있는데요. 그렇게 잘 알지는 않지만 만나면 찐하게 포옹을 할 만큼은 친한 예술가죠. 몇 년 전 세상을 떠난 하워드 호지킨(Howard Hodgkin)입니다. 그가 그린 그림 중에 〈베니스의 침대(A Bed in Venice)〉라는 작품이 있어요. 그의 다른 작품들처럼 녹색과 붉은색이 주를 이루는 작품이죠. 그 그림은 정말 아름다워요. 핥을 수 있는 물감(삼키고 싶을 정도로 부드러워 보이는 텍스처를 표현한 것 —옮긴이) 덕분에 그 안으로 뛰어들 수 있을 것만 같은 기분입니다. 절대적인 아름다움이 녹아 있는 그림이에요. 추상화에 가깝죠. 그 작품을 보고 있으면 붉은 침대가 보이는 것만 같습니다. 베니스 호텔 방에 놓인 침대 같아요. 거대한 녹색과 붉은색이 정말 많이 들어간 그림입니다. 그는 매력적인 사람이었죠.

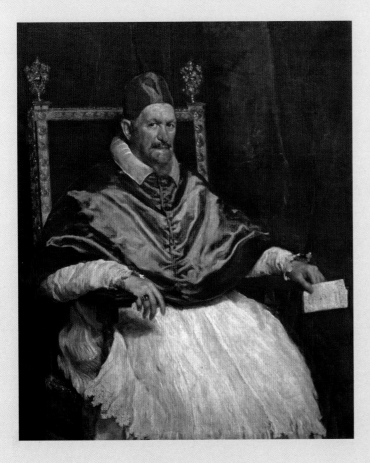

Portrait of Innocent X,
Diego Velázquez, c.1650.

엘튼 존

ELTON JOHN

팟캐스트를 시작한 이후 우리가 가장 초대하고 싶었던 게스트는 **엘튼 존 경(Sir Elton John)**이었다. 그는 진짜 예술광만이 품고 있는 자질을 갖고 있다. 그의 수집욕은 중독자 수준이며 취향은 A+++이다. 우리는 록다운 기간에 그를 초대해 세계 곳곳에 위치한 그의 집에 설치된 예술작품들에서 그가 추구하는 것이 정확히 무엇이며, 동시대 예술과 함께 살아가는 일이 그에게 왜 그토록 중요한지에 관해 자세히 이야기 나눴다. 그는 온갖 미술 매체의 지속적인 지지자이자 충성스러운 후원자로 기금 모금자, 대변자, 친구, 팬인 동시에 경력에 상관없이 온갖 예술가들을 응원하는 사람이기도 하다. 예술작품이 지닌 최고의 특징을 알아보는 그의 타고난 능력(그가 지난 수십 년 동안 갈고닦은 능력)과 열정은 우리 모두에게 영감을 준다. 1970년대 앤디 워홀이 필사적으로 그의 호텔 방문을 두드렸지만 존 레논과의 사적인 시간을 방해받고 싶지 않다는 이유로 방문객을 무시했던 일화가 이를 말해준다. 팝 아트의 화신이자 전 세계 문화의 아이콘, 엘튼 존과 뜻깊은 대화를 나눌 수 있어 정말 영광이었다.

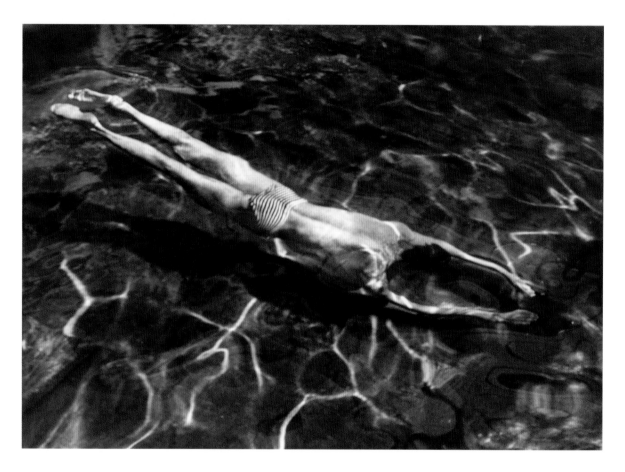

Underwater Swimmer, André Kertész, 1917.

로버트: 예술과 사진을 수집한다는 점에서 저는 당신을 일종의 아키비스트로 보고 있는데요, 문화를 아카이빙하고 보호하는 일이 정말 드물다는 점에서 한 줄기 빛으로도 보입니다. 예술을 관리하고자 하는 욕망을 늘 품었었나요?

엘튼: 어린 시절부터 늘 무언가를 수집했어요. 딩키 장난감도 모으고 책이랑 음반도 모았죠. 수집은 제가 경험한 중독 가운데 하나였어요. 그건 좋은 중독이었죠. 다른 중독은 저를 안 좋은 길로 이끌었으니까요. 수집 덕분에 정말 많이 배웠습니다. 어린 시절의 독서는 저에게 매우 중요했어요. 음악을 듣는 일도 중요했고요. 저는 모든 걸 새것 같은 상태로 보관했다가 처분하기도 했습니다. 1989년에는 그림 서너 점만 빼고 갖고 있던 걸 전부 팔았어요.

버니 토핀(Bernie Taupin)과 함께 처음 곡을 쓰기 시작했을 무렵, 저는 어머니와 양아버지가 쓰시던 노스우드 힐스 아파트에서 그와 방을 같이 썼어요. 우리는 옥스퍼드 스트리트의 아테나에서 맨 레이(Man Ray) 같은 사진작가들의 저렴한 복제 사진을 사서 방에 걸어놓았죠. 그 사진들은 정말 근사했습니다. 진짜 사진을 살 여력은 안 되었지만 예술을 즐길 수는 있었어요. 갤러리와 미술관에 가기도 했지만, 아침에 일어나자마자 벽에 걸린 맨 레이의 근사한 사진을 보는 건 무척 기분 좋은 일이었습니다.

사진을 수집하기 시작한 건 1991년이었어요. 술을 끊기 전에는 아르누보와 아르데코를 수집했고요. 1971년 이후로 줄곧 탐욕스럽게 수집했습니다. 그러다가 포스터를 수집하기 시작했지요. 폴 베르통(Paul Berthon), 앙리 드 툴루즈 로트렉(Henri de Toulouse-Lautrec)의 포스터를요. 저는 그 시대를 좋아했어요. 티파니와 에밀 갈레(Emile Gallé) 램프, 온갖 종류의 루이 마조렐(Louis Majorelle, 우아하고 추상적인 디자인으로 유명한 프랑스의 가구 디자이너 ─옮긴이) 가구를 수집했죠. 그러다가 아르데코로 넘어갔고 저의 집 바닥은 램프로 가득 찼어요. 그걸 전부 보관할 방이 없었거든요.

저는 그 기이한 시기를 정말 좋아했어요. 그런데 술을 끊자 작품이 다르게 보였습니다. 그러한 예술이 더 이상 좋지가 않더라고요. 진가는 알아봤지만 더 이상 수집하고 싶지 않았어요. 하지만 수집을 통해 많이 배웠습니다. 예술은 저를 교육시켰고 저의 시야를 확장시켜 줬어요. 아름다운 것에 둘러싸일 경우, 그게 만원이 안 되는 모조품이든 진품이든, 아침에 일어나면 일단 보게 되잖아요. 그 경험은 무의식적으로 우리를 기분 좋게 만들고 우리에게 영감을 줍니다. 그걸 넘치도록 할 수 있어 운이 좋았어요. 저는 괜찮은 작품을 주위에 두는 걸 좋아했습니다. 그것들을 좋아하고 그 안에서 영감을 받을 경우, 그러한 경험은 창의적인 사람, 창의적인 작가가 되는 과정에 도움이 되죠.

러셀: V&A 미술관에 당신 이름과 데이비드 퍼니시(David Furnish)의 이름으로 된 사진 갤러리가 있죠? 아예 한 동이 있던데요.

엘튼: 맞아요, 이제 막 자금을 모았어요. 은퇴하면 하고 싶은 일이에요. 제가 소장한 사진을 큐레이팅한 전시를 열고 싶어요. 예술에 할애할 시간이 많아지면서 계획해 온 일입니다. 2년 전에 테이트 미술관에서 전시가 있었는데요.

로버트: 그 전시에서 저는 한 작품을 보고 홀딱 반했어요. 1917년 작품으로 제목이 〈물 속의 수영선수(Underwater Swimmer)〉였죠.

엘튼: 앙드레 케르테츠(Andre Kertesz)의 작품 맞죠?

로버트: 맞아요.

엘튼: 그 작품은 프루프(작가의 시점에서 인화된 초기 단계의 프린트 —옮긴이)였어요. 뉴욕에서 구입한 거였죠. 저는 그 사진의 모던 프린트를 이미 소장하고 있었어요. 더 큰 버전의 프린트였지만, 이건 프루프잖아요. 저는 곧장 낚아챘죠. 왜냐하면... 사람들은 늘 저에게 "가장 영향력 있는 사진이 뭐죠?"라고 물어요. 저는 "흠, 그건 정말 어려운 질문이군"이라고 하지만, 1917년에 찍은 그 사진이야말로 그런 사진이라고 봅니다. 어제 찍었다고 해도 믿을 만한 사진이죠. 이 작품은 전반적인 사진 스타일에는 물론이고, 호크니의 〈더 큰 첨벙(A Bigger Splash)〉 같은 작품에도 큰 영향을 주었어요. 정말 굉장한 사진이에요. 1917년에 찍었다는 게 믿기지 않을 만큼 현대적이고 추상적입니다.

로버트: 보석 같은 작품이기도 합니다. 이 사진에는 정말 작은 것과 정말 큰 것이 동시에 존재하지요. 이 사진을 보면 자연의 광활함, 빛이 물 사이로 비치는 방식이 보입니다. 특별한 예술품이라고 생각해요. 손꼽을 만큼 위대한 작품 중 하나죠.

엘튼: 때로는 작은 것이 더 좋아요. 저는 작은 사진을 정말 많이 소장하고 있는데요, 정말 매력적입니다. 폴 스트랜드(Paul Strand)의 사진, 케르테츠의 사진은 우리에게 말을 걸어요. 이 사진들은 정말 작잖아요. 모던 프린트 버전으로 봐도 여전히 멋집니다. 저는 작은 사진을 좋아해요. 작은 이미지를요. 그 안에 담긴 디테일 때문이지요. 오래된 이탈리아 모자이크를 사서 보는 것과 비슷하죠. '이 이미지는 도대체 왜 이렇게 아름다운 거지?' 묻게 됩니다. 정말 작지만 디테일이 끝내주죠. 16세기, 17세기의 모자이크 작업과 비슷해요. 굉장하죠. 물론 동시대 사진의 경우 이미지가 점점 더 커지고 있어요. 그것 또한 저는 좋습니다.

로버트: 동시대 사진작가로는 누가 있을까요?

엘튼: 제가 좋아하는 동시대 사진작가로는 안드레아스 거스키(Andreas Gursky)가 있습니다. 그는 세상에서 가장 유명한 사진작가, 혹은 세상에서 가장 비싼 동시대 사진작가입니다. 그는 새로운 시도를 하는 모험을 감행했는데 당시만 해도 엄청나게 큰 사진이었죠. 그 외에도 제가 정말 좋아하는 동시대 사진작가들이 많습니다. 매튜 브란트(Matthew Brandt)라는 젊은 사진작가의 사진도 수집하고 있죠.

러셀: 동시대 사진을 수집할 때에는 예술가를 만나거나 예술가와 친분을 쌓는 일이 중요한가요? 그들과 어울리는 걸 좋아하시나요?

엘튼: 좋아하다마다요. 저는 그림을 못 그리기 때문에 시각 예술가들과 만날 때면 감탄합니다. 저는 그림을 그리거나 손으로 뭔가를 잘 만든 적이 없어요. 제가 손으로 잘하는 일이라고는 피아노를 치거나 자위하는 것뿐이죠.

러셀: 로버트 메이플소프(Robert Mapplethorpe)를 만난 적이 있나요? 그와도 어울렸나요?

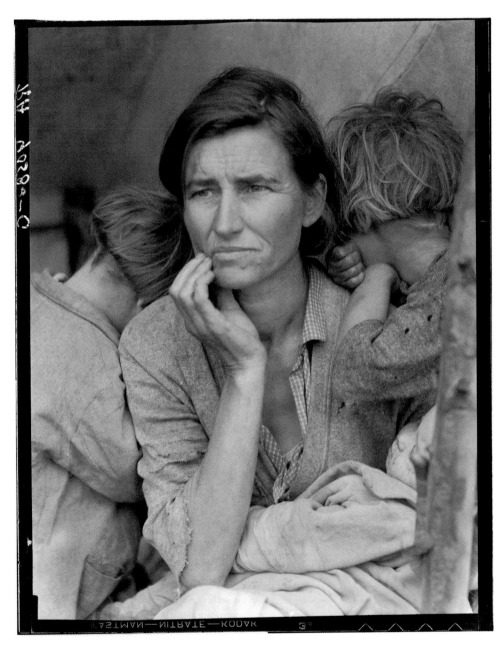

Migrant Mother,
Dorothea Lange, 1936.

엘튼: 그가 세상을 떠나기 2주 전에 제 사진을 찍기로 되어 있었죠.

러셀: 소장품 중에 가장 아끼는 작품이 있나요? 가장 좋아하는 단 하나의 작품이 있다면요?

엘튼: 없습니다. 사람들은 저에게 애틀랜타에서 구할 수 있는 사진이 단 하나 있다면, 불이 나서 정문으로 뛰어나가야 한다면 어떤 작품을 들고나가겠냐고 묻죠. 다비드 그림이 될 것 같네요. 어린 시절 그 그림은 제 침대 옆에 있던 남편이나 다름없었으니까요. 저라면 그걸 들고나갈 것 같아요.

로버트: 도로시아 랭(Dorothea Lange)이 찍은 당신 사진이 정말 좋아요. 대공황 때 찍은 거죠.

엘튼: 도로시아 랭은 워커 에반스(Walker Evans)와 더불어 당대의 위대한 사진작가 중 한 명이었죠. 그 사진들을 보면 가슴이 아파요. 아빠와 아이를 찍은 사진이 하나 있는데 사진 뒤에 그녀는 이렇게 적어놨어요. '이들은 이미 피해를 입었다.' 그녀는 말을 거는 사진을 찍을 줄 알았습니다. 그 사진은 여전히 생생하게 들리죠. 워커 에반스가 찍은 사진도 그래요. 굉장한 사진이죠. 도로시아 랭은 훌륭한 사진작가였어요. 수많은 사람이 제 사진을 찍을 텐데, 저는 카메라로 찍은 초상이 캔버스에 그려진 초상화보다 훨씬 좋다고 생각해요.

러셀: 맞아요, 맞아요. 누군가는 동의하지 않겠지만요!

엘튼: 물론 훌륭한 초상화도 많지요. 루시안 프로이트(Lucian Freud)의 자화상은 제가 정말 아끼는 그림 중 하나입니다. 하지만 저는 여전히 카메라가 그림보다 한 사람의 개성을 훨씬 더 잘 포착한다고 생각합니다.

러셀: 데이비드 호크니와 당신을 저희 팟캐스트에 늘 초대하고 싶었어요, 두 분은 친구죠?

엘튼: 맞아요, 우리는 여러 번 만나 저녁 식사를 했죠. 지금 그는 노르망디에 살고 있어요. 운이 좋게도 저는 그가 그린 사랑스러운 작품을 소장하고 있습니다. 콜라주 사진도 몇 점 있고요. 그는 폴라로이드를 이용한 콜라주 작업을 했어요. 계속해서 나아가는 그의 성향을 존경합니다. 그는 자신이 하는 일을 여전히 좋아하죠. B.B. 킹을 비롯한 위대한 블루스 음악가들처럼 말이에요. 그들이 죽을 때까지 연주를 할 수 있었던 건, 자신이 하는 일을 좋아했기 때문이죠. 그들은 창의적인 걸 좋아했을 뿐 다른 건 할 줄 몰랐어요. 저는 그런 사람을 존경합니다. 예술가들은 멈추지 않아요. 예술가들, 진정한 예술가들은 작품 활동을 멈추지 않죠. 피카소는 절대로 멈추지 않았습니다. 사이 톰블리(Cy Twombly)도 절대로 멈추지 않았죠. 이러한 사람들, 세상에는 아직도 그런 사람들이 있어요. 엘리엇 어윗(Elliott Erwitt)처럼 여전히 사진을 찍는 사람들 말이에요. 그는 굉장합니다. 맙소사, 아흔 정도 되었을 걸요?

로버트: 맞아요, 당신과 비슷한 것 같은데요. 저는 당신이 늘 다음을 준비한다는 느낌을 받거든요. 과거를 많이 회상하는 예술가는 아니라고 봅니다. 앞으로 계속해서 나아간다는 느낌을 받는데, 훌륭한 자질을 가지고 계세요.

엘튼: 저는 감상적이지 않아요. 과거를 그리워하는 사람이 아닙니다. 제가 지금 하는 일에 귀 기울이는 법이 없어요. 늘 다음을 생각하고, 무언가 새로운 것을 발견합니다. 젊은 음악가든 젊은 사진작가든 젊은 영화감독이든 젊은 배우든, 우리를 압도시키고 경탄하게 만

드는 무언가는 늘 존재합니다. 빌리 아일리시(Billie Eilish)는 어떻게 열여섯 살에 그러한 음반을 만들었을까요? 로드(Lorde)는 어떻게 그렇게 했을까요? 이 사람들은 큰 영감이 되지요.

러셀: 앤디 워홀을 무시했던 일화에 대해 말씀해 주시겠어요?

엘튼: 제 책에 등장하죠. 존 레논과 제가 뉴욕 호텔에서 약을 하고 있는데 그가 새벽 2시쯤에 방문을 두드렸어요. 우리는 누구인지 몰라 허둥댔죠. 저는 10분이 지나서야 작은 구멍으로 다가갔고 존 레논을 돌아보며 "앤디 워홀이야"라고 입모양으로 말했습니다. 그는 "들이지 마! 카메라를 들고 있잖아!"라고 했고요. 앤디 워홀은 늘 카메라를 들고 다녔거든요. 저는 약에 완전히 취해 있는 제 모습이 사진에 찍히는 걸 정말 원치 않았어요. 그래서 그를 무시했죠. 앤디 워홀을 두 번인가 세 번 만났는데 그를 잘 몰랐어요. 그의 작품은 정말 좋아했지만요. 사실 전 그의 폴라로이드 사진과 스티치 사진(하나의 장면을 여러 장의 이미지로 촬영한 다음 결합하는 기법 –옮긴이)을 정말 많이 갖고 있어요. 그가 저를 찍은 스티치 사진도 있고, 매디슨 스퀘어 가든에서 찍은 제 사진도 네 장 있고요.

로버트: 많은 이야기를 나눌 수 있어 정말 좋았습니다. 마지막으로 아날로그와 디지털 중 어떤 걸 선호하시는지 궁금합니다.

엘튼: 아날로그요. 저에게 동의하지 않는 사람들도 많을 거예요. 디지털은 정말 훌륭하죠. 하지만 저는 아날로그가 좋아요. 아레사 프랭클린(Aretha Franklin)의 히트곡을 음반으로 들은 뒤 시디로 들어보세요. 완전히 다른 경험입니다. 비틀스 앨범이든 제 앨범이든, 양질의 앨범이라면 음반이 언제나 디지털을 뛰어넘을 거예요. 그렇긴 해도 디지털은 음악을 듣는 훌륭한 방법이에요. 예술가가 게을러질 수는 있지만요. 앨범을 아날로그로 녹음할 때에는 편집에 꽤 시간이 들어가거든요. 하지만 음질은 더 부드럽지요. 닐 영과 이야기하면 확실히 설명해 줄 거예요. 그는 이 부분에 있어 의견이 확고하답니다. 저는 아날로그가 좋아요. 신기술 반대론자이자 신기술을 두려워하는 사람이라서요. 저는 신기술을 잘 다루지 못하는데, 그래서이기도 해요.

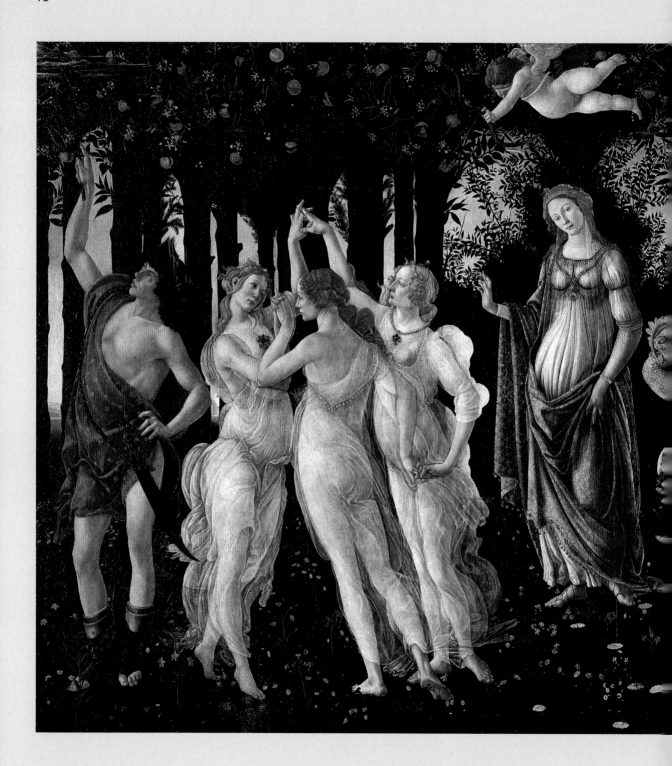

훔치고 싶은 예술작품

러셀: 예술작품을 훔칠 수 있다면, 전 세계 어떤 작품이라도 가질 수 있다면 어떤 작품을 훔치겠으며 그 이유는 뭐죠?

엘튼: 보티첼리의 〈프리마베라(Primavera)〉요.

러셀: 현재 어디에 걸려 있죠?

엘튼: 피렌체 우피치 갤러리에 있어요. 엄청나게 큰 그림이죠. 〈비너스의 탄생(The Birth of Venus)〉 반대편에 걸려 있습니다. 정말 굉장한 그림이에요. 그 작품이라면 두 시간 내내 볼 수도 있어요. 실로 놀라운 그림이죠. 너무 아름다워서 숨이 막힐 정도입니다.

Primavera,
Sandro Botticelli,
c.1470-80s.

타일러 미첼

TYLER MITCHELL

브루클린을 기반으로 활동 중인 미국 사진작가이자 영화제작자 **타일러 미첼(Tyler Mitchell)**의 경력은 실로 놀랍다. 2018년 고작 스물세 살의 나이에 〈보그〉 9월호 표지(전통적으로 매해 가장 중요한 호)에 실릴 비욘세의 사진을 촬영한 이후로(이 작업에 참여한 최초의 흑인 사진작가였다) 그는 친근한 어조와 친숙한 스타일, 대중문화에 지속적인 영향을 미치는 화려한 미학으로 계속해서 새로운 역사를 쓰고 경계를 허물며 놀라운 작품을 선보이고 있다.

우리는 런던에서 유명한 패션 브랜드를 위한 캠페인을 기획하고 촬영 중인 타일러를 만났다. 시선을 집중시키는 JW 앤더슨 슬립온 가죽신발을 신고 나타났을 때, 우리는 그가 우상일 수밖에 없음을 직감했다. 온갖 장르와 미디어, 상업 예술과 순수 예술을 넘나드는 타일러는 흑인성(Blackness)에 존재하는 새로운 미학을 꾸준히 탐구하고 기록 중이다. 그는 흑인의 삶, 흑인의 기쁨과 자유에 관한 보다 미묘한 표현들이 담긴 이미지를 만드는 것으로 유명하다. 그의 피사체는 자연과 실외 공간에 존재하는 경우가 많은데, 이는 그에게 언제나 중요한 테마다. 그가 목가적인 휴식과 쉼의 순간, 화려하고 빛나는 광경을 포착하는 이유는, 이러한 것들이 지난 수세기 동안 흑인 디아스포라(노예무역에 의해 강제로 아프리카 대륙을 떠나야만 했던 이들을 칭함 —옮긴이)를 그리는 전형적인 미술사의 내러티브에서 부족했던 부분이기 때문이다. 타일러는 영화 제작자처럼 일한다. 차분한 에너지와 부드러운 목소리로 공동작업자들을 결속시키고 배역을 정하며 그들의 패션과 의상, 위치, 캐릭터, 스토리라인을 결정하고 최대한 자유롭게 일할 수 있도록 올바른 도구를 선택한다.

뭔가 굉장한 일이 벌어질 것만 같은 시점에 이토록 예지력 넘치는 사진작가와 이야기 나눌 수 있어 영광이었다. 타일러는 믿기 어려울 정도로 훌륭하며 영향력 있는 경력을 쌓아나가고 있다. 앞으로 그가 선보일 작업이 기대되는 이유다.

러셀: '정직한 응시'는 당신이 사진에 담으려는 특징 중 하나인 것 같습니다. 이 부분에 관해 조금 더 자세히 설명해 주실 수 있을까요?

타일러: 최근 들어 저는 사진에 내재된 위계질서를 자주 생각합니다. '포착' '피사체' '촬영' '오브제' 같은 단어들은 물론이고, 피사체와 우리의 관계, 패션 산업과 사진의 모델을 둘러싼 대화에 대해서도요. 저는 제가 할 수 있는 방식으로 그걸 뒤엎으려고 합니다. 함께 일하는 사람들을 생각할 때 그게 훨씬 더 협력적인 경험이라고 생각해요. 제가 찍는 사진 속 사람들의 생각을 기꺼이 수용한다는 점에서 말이죠. 제가 추구하는 방식은 1990년대 패션 사진을 찍을 때처럼 틀이 짜여 있지는 않아요. 협력적이죠. "팔을 여기에 올리고 이렇게 포즈를 취하고 몸은 여기에 손가락은 거기에 올려놔요" 하는 식이 아닙니다. 저는 그들이 어떻게 묘사되어야 하는지를 미리 정하지 않아요. 협력이 중요할 뿐이죠. 당신이 말한 정직과 공감이 그런 걸지도 모르겠네요.

로버트: 흥미롭습니다. 사진과 관련된 언어를 생각한다는 사실이요. 왜냐하면 저는 당신이 순간을 포착한다고 말하려 했거든요. 그런데 '포착'이라는 단어가 기이하고 공격적인 언어라는 생각이 들었어요. 그렇게 생각한 적이 한 번도 없었는데 말이죠.

타일러: 굉장히 기계적이죠. 저는 조지아주에서 자란 남부 타입의 기질이 있어요. 참을성이라든지 온기라든지 하는 것들 말이에요. 우리 남부 사람들은 그렇습니다. 뉴욕에서 제작 조수로 일했던 기억이 나네요. 뉴욕대 영화 학교에 진학하려고 뉴욕에 갔는데, 1학년 때에는 제작 조수를 해야 합니다. 4학년 선배들의 졸업 영화 제작 과정에 조수로 참여해야 하는 것이죠. 영화 촬영 현장에 가자마자 모두가 저에게 소리를 질렀어요. "C-스탠드 가져와" "이거 들어" "촬영해야 해" 같은 말들이었죠. 이걸 알아야 하는구나, 사람들이 나를 이렇게 취급하고 이런 식으로 이야기하는구나, 하고 생각했던 기억이 나네요. 시키는 대로 해야 했습니다. 저는 이런 이미지를 생산하려면 어느 정도의 효율성이 필요하다는 걸 즉시 알아차렸지요. 하루에 12시간 일했습니다. 신체적으로 힘들었어요. 동시에 제가 그 톱니바퀴의 톱니에 맞지 않다는 느낌도 받기 시작했고요. 그래서 그곳에서 빠져나와 제 방식대로 일하기 시작했습니다.

로버트: 조지아 주에서 어린 시절을 보내면서 긴 여름이면 밖에서 많은 시간을 보냈다고 이야기하셨죠. 어떤 사진에서는 이 같은 오래전 기억, 그 시절 분위기를 다시 포착하려고 애쓴 흔적이 보입니다. 하지만 제게 정말 인상 깊었던 건 따로 있어요. 어린 시절 우리는 자라면서 상상의 자유를 누립니다. 그러한 특권을 누릴 만한 환경에 있다면요. 그건 정말 신비로운 일이죠. 저는 당신이 모두가 그걸 경험할 수 있기를 바란다고 한 점이 참 좋습니다. 피부색이나 사는 거리, 사는 집에 관계없이 말이에요. 주택에 살든 아파트에 살든, 모두가 그러한 특권을 누릴 수 있어야 한다는 거죠. 이 부분에 대해 조금 더 들어볼까요?

타일러: 작품 속에 자연스럽게 그러한 감각이 내재되어 있을 거예요. 제 작품에는 여가 시간의 아름다움과 호사가 담겨 있습니다. 저는 남부의 여름을 생각해요. 그러면서 제 작품에 자주 등장하는 붉은 깅엄(체크무늬의 면직물 —옮긴이) 같은 소재, 오래전 기억을 떠올리곤 하죠.

"제 작품에는 여가 시간의 아름다움과 호사가 담겨 있습니다...
그리고 특히 흑인의 경우라면, 모두가 누려 마땅한
특정한 수준의 자유를 누리는 일에 대해서도요."

그리고 특히 흑인의 경우라면, 모두가 누려 마땅한 특정한 수준의 자유를 누리는 일에 대해서도 생각합니다. 여가 시간, 자유 시간, 야외 활동을 즐기고 이 나라의 모두가 공동 소유한 공공공간을 누리는 것 같은 호사 말이에요. 이 나라라 함은, 이 특정한 사례의 경우 미국을 말합니다. 저는 이것이 즐거움으로 향하는 문이라고 생각해요. 그리고 그 배경과 관련해서는, 특히 흑인들에 대한 부정의 역사를 생각해 봐야 합니다. 공공장소에서 흑인들의 존재가 부정되었던 역사요. 저는 타미르 라이스(Tamir Rice, 공원에서 모형총을 가지고 놀다 경찰에 사살된 열두 살 소년 —옮긴이)를 생각합니다. 집 근처 공원에서 장난감 BB탄 총을 갖고 놀 수 없었던 아이죠. 그런 것들을 인지한 채로 제가 제시하는 이미지를 보는 일은, 이 모든 것을 깊이 생각하는 것이나 마찬가지입니다.

러셀: 텀블러에 올린 스케이트 타는 영상으로 당신의 이야기를 전달했죠?

타일러: 맞아요. 유튜브나 텀블러에 스케이트 타는 영상을 올리는 것은 그곳의 커뮤니티와 교류하는 것과 같습니다. 허무주의를 추구하는 자유분방한 청년, 래리 클락(Larry Clark)의 젊은 시절 이미지를 보는 것과 같죠. 라이언 맥긴리(Ryan McGinley)의 젊은 시절을, 심지어 어느 정도는 낸 골딘(Nan Goldin)의 젊은 시절을, 어느 정도는 볼프강 틸만스(Wolfgang Tillmans)의 젊은 시절을 보는 것과도 같습니다. 맞아요, 사진 속의 사람들을 생각할 때면 제가 지금 황홀경에 빠진 이들을 보고 있다는 사실을 떠올립니다. 자신이 하는 일을 즐기고 그 순간만큼은 세상 따위 신경 쓰지 않는 모습을요. 그 사진을 보면 나도 그렇게 하고 싶다, 나도 저렇게 살고 싶다, 다른 사람을 위해 그걸 재창조하고 싶다, 그런 생각이 듭니다. 저 자신을 그러한 사진의 주인공으로 보고 싶습니다. 그건 본능이에요.

러셀: 코로나가 작업에 어떠한 영향을 미쳤나요?

타일러: 개념적인 부분에서 확실히 영향을 받았다고 생각해요. 요즘엔 흑인 이미지 메이커로서 전반적인 환경을 많이 고민하고 있어요. 이 순간에 우리에게 많은 것들이 요구되고 있는데, 그중에는 코로나와 관련된 것도 있지만 '흑인의 목숨도 소중하다(Black Lives Matter)'와 연관된 문제들도 있습니다. 특히 지금은 경찰이 흑인을 다루는 방식에 대해 상당한 의구심이 존재하죠. 그래서 저는 —저 자신을 위해— 자유와, 자유가 무엇을 의미하는지를

Untitled (Toni),
Tyler Mitchell, 2019.

Untitled (Blue Laundry Line),
Tyler Mitchell, 2019.

단순하게 구현하는 것이 중요하다고 생각했습니다. 무슨 의미냐 하면, 그저 흑인 이미지 메이커로서 시위 예술을 생산하는 것뿐만 아니라 아름다운 작품을 만드는 것도 중요하다는 겁니다. 둘 다 유효한 것입니다. 더 생각해 보죠. 우리에게 기쁨을 주는 다른 요소들은 무엇인가요? 우리 흑인이 가지고 있는 의식의 모든 요소들 중에서 자유롭고 기쁨이 넘치는 것들로는 무엇이 있을까요?

로버트: 화가 조던 카스틸(Jordan Casteel)을 인터뷰한 적이 있습니다. 조던과 당신 둘 다 흑인 남성의 몸을 보여주는데, 일반적이지 않은 방식으로 그러한 작업을 하고 있어요. 미국 언론이 계속해서 특히 젊은 흑인 남성을 그리는 방식, 그러니까 완전히 부당하게 위협적인 느낌으로 비추는 것과는 달리, 인간으로서 보다 취약한 모습을 보여줍니다. 그러한 이미지와 사진이 흑인 남성을 바라보는 세상의 시선을 바꿀 거라 봅니다. 당신도 그런 생각을 갖고 있나요?

타일러: 그럼요. 저는 조던의 작품을 정말 좋아해요. 특별 시리즈 〈비저블 맨(Visible Men)〉을 볼 때 저도 같은 감정을 느꼈습니다. 그녀도 사진을 기반으로 작업을 하죠. 그리고 인물 사진을 찍는데, 그 과정 자체가 많은 의미를 가지고 있다고 생각합니다. 2016년에 저는 특별히 흑인 남성을 고려한 시리즈를 만들었어요. 지난 수십 년 동안 모두가 이야기하고 있는 주제잖아요. 제가 완성한 시리즈는 흑인 남성을 당신이 말한 방식으로 생각하고 묘사했어요. 여성적인 면과 남성적인 면을 모두 가진 존재로 그려지며, 무엇이 옳은지 판단은 유보됩니다. 남성들도 성적 정체성에 대한 규범에서 벗어나 원하는 옷을 자유롭게 입고 편안하게 느낄 수 있는 새로운 시대로의 초대입니다. 4년 전 저는 그런 것들을 생각했습니다. 타미르 라이스, 필란도 카스티예(Philando Castile), 샌드라 블랜드(Sandra Bland), 에릭 가너(Eric Garner), 마이클 브라운(Michael Brown) 같은 이들의 죽음이 배경이 되었죠. 그 시리즈를 제작할 때 합성 수지 체인 같은 상징물을 활용하기도 했습니다. 아주 장난스러운 상징물이지만 굉장히 위협적인 상징물이기도 해요. 물총도 그렇고요. 사람들이 흑인 남성과 관련해 떠올리곤 하는, 장난스러우면서도 위협적인 물건을 생각했습니다.

러셀: 사진은 변한다고 생각하나요?

타일러: 좋은 질문입니다. 시각적으로 소통할 수 있는 인간의 능력은 진화하고 있어요. 우리의 시각적인 소통 능력이 너무 뛰어나다 보니 이제 이미지는 다른 역할을 합니다. 이 문제에 관해 이야기할 수 있을 만큼 제가 전문가라고 확신하지는 못하지만, 그런 점에서 질문에 대한 제 대답은 '그렇다'입니다. 새로운 언어가 생성되고 있다고 생각해요. 저는 패션계에서 활동하는 흑인 이미지 메이커에 대해 자주 생각합니다. 제가 몸담고 있는 곳이니까요. 스스로를 탐구하고 사진 이미지를 통해 스스로가 대변되는 방식을 살피는 사진작가들이 점차 늘고 있는 것 같습니다. 정말 바람직한 일이에요. 심벌, 컬러, 색면 회화(color field, 3~5줄로 된 추상적 그리드 —옮긴이)처럼 응집적인 단어들이 존재해요. 말씀하셨다시피 생겨나고 있는 언어들이 확실히 있습니다. 제가 정말 좋아하는 사진 분야에서도요.

러셀: 패션 분야에서는 2018년에 정점을 찍으셨죠. 스물세 살 때였어요. 〈보그〉 커버 작품으로

Untitled (Group Hula Hoop),
Tyler Mitchell, 2019.

비욘세의 사진을 찍었습니다. 그 나이에 그런 경험을 하면 그 후로는 어떻게 되는 거죠? 126년 동안 보그에 흑인 사진작가는 없었는데, 어떠한 경험이었나요? 그러한 제안을 받고 당신이 게임의 판도를 바꾸고 역사를 쓸 수 있다는 걸 알았을 때 심정이 어땠는지 궁금합니다.

타일러: 저는 앞으로 훨씬 더 많은 사진을 찍을 거라는 사실만 생각했어요. '그는 정점을 찍었어'라든가 '그는 최고에 도달했어' 같은 말들이 너무 많았죠. 절대 그렇지 않습니다. 만들어야 할 것들이 수없이 있고, 다양한 방식으로 접근하고 탐구할 수 있는 아이디어들이 아직 너무나 많아요. 그 촬영은 제가 희망하는 위대한 작품을 만들어나가는 과정의 일부분이었습니다. 저는 그렇게 생각해요.

Love is the Message, The Message is Death,
Arthur Jafa, 2016.

훔치고 싶은 예술작품

러셀: 예술작품을 훔칠 수 있다면, 어떤 작품이라도 가능하다면 어떤 작품을 훔치시겠어요?

타일러: 2개를 골라야겠습니다. 저는 이미지를 만드는 사람이니까요. 정지된 이미지와 움직이는 이미지가 필요합니다. 우선 케리 제임스 마샬(Kerry James Marshall)의 〈삽화(Vignette)〉를 원합니다. 2003년에 나온 작품일 거예요. 정말 굉장한 작품입니다. 지금도 생생히 그릴 수 있어요. 공원에 있는 커플의 모습인데요. 분홍색으로 테두리를 칠하고 반짝이도 사용되었죠. 삽화 시리즈 중에서도 제가 원하는 건 바로 그 작품입니다. 그리고 〈사랑은 메시지다(Love is the Message)〉를 저의 집에 틀어놓기를 원합니다. 하지만 그 작품 말고도 아서 자파(Arthur Jafa)의 믹스테이프를 집에 두세 시간 정도 쭉 틀어 놓는 것도 정말 좋겠어요.

2020년 팬데믹 록다운 기간에 **차일라 쿠마리 싱 버만(Chila Kumari Singh Burman)**은 갤러리, 시설, 미술관이 문을 닫은 시기에 모두가 찾을 수 있는 공공 예술작품을 선보였다. 말 그대로 한 줄기 빛이나 다름없었다. 매일 사람들은 마치 축제에 참석하는 것처럼 런던의 테이트 브리튼(Tate Britain) 옥외 공간에 모였다. 네온 불빛으로 묘사된 동물, 맥동하는 LED 아이콘, 현실감 나는 아이스크림콘과 반짝이는 확언 메시지로 가득 찬 총천연색 빛의 쇼로 완전히 탈바꿈한 미술관의 외관을 보기 위해서였다.

매년 열리는 옥외 윈터 커미션의 일환으로 설치된 〈멋진 신세계를 기억하다(Remembering a Brave New World)〉는 어둠의 시기에 빛을 제공하며 수천만 명의 방문객과 소통했다. 이 작품은 사람들이 문화에 얼마나 굶주렸는지, 기쁨을 취할 수 있는 어떠한 작품이라도 보기 위해 얼마나 기꺼이 이동하려 하는지를 잘 보여주었다. 차일라의 작품은 바로 그러한 욕구를, 아니 그 이상을 충족시켰다. 온갖 종류의 사람들이 이 기념비적인 작품을 지나가거나 그 앞에 섰다. 가족과 친구들은 그 앞에 앉아 함께 시간을 보냈고 셀카를 찍었으며 음료를 마셨고 주위의 수많은 사람들과 연결되었다. 런던 예술에서, 미술사에서, 특히 예술가에게 실로 특별하고 중요한 순간이었다.

차일라는 40년 넘게 예술가로 활동하고 있다. 인도 펀자브에서 태어나 영국 리버풀에서 활동하는 예술가라는 배경은 그녀의 모든 작품에 영향을 미친다. 자전적인 색채가 짙은 차일라의 작품은 그녀의 뿌리(인도 —옮긴이)를 대중문화와 결합해 그녀를 '남아시아 팝 아티스트(그녀는 스스로를 그렇게 부른다)'로 만들지만 다른 이들은 그녀를 급진주의적인 페미니스트로 묘사한다. 우리는 인터뷰에 앞서 케이크와 프로세코를 준비한 그녀와 유쾌한 대화를 나눴다. 간식과 스파클링 와인 때문만이 아니라, 차일라를 만나는 경험 자체가 마술과도 같았다.

테이트 브리튼에 설치된 이 굉장한 작품은 그녀의 커리어를 바꾸었고 수천 명에게 기쁨을 안겨주었다. 덕분에 사람들은 그동안 간과된 매력적이고 훌륭한 예술가의 작품을 발견하고 알게 되었으며, 그녀는 받아 마땅한 스포트라이트를 받게 되었다. 때로는 부당하게도 미술사가 현실을 따라잡는 데 시간이 조금 걸린다. 하지만 정말 다행스럽게도 차일라는 마침내 누릴 자격이 충분한 명성을 얻었다.

차일라 쿠마리 싱 버만
CHILA KUMARI SINGH BURMAN

로버트: 판화에 애착이 있으시죠.

차일라: 맞아요. 판화를 전공했거든요. 저는 전통적인 판화 제작자랍니다. 옛날식 동판화랑 동판, 스크린프린팅, 석판 인쇄 뭐 그런 거요. 사람들이 저를 콜라주 예술가라고 부르기 시작했을 땐 살짝 미칠 것 같더라고요. 이젠 네온까지 했네요! 네온에 도전한 건 처음이었어요. 테이트 브리튼에서였죠.

러셀: 우선 축하 인사부터 해야겠네요. 현재 테이트 브리튼에 설치된 윈터 커미션은 정말 굉장해요. 축제의 광장이 되었고 기쁨의 진원지가 되었습니다. 온갖 네온으로 건물을 덮으셨지요. 덕분에 갤러리는 운영 시간 이외에도 즐길 수 있는 공간이 되었습니다. 우리가 문화 시설에 들어갈 수 없는 지금 같은 시기에 이 작품은 사람들을 위한 메카(성지)와도 같아요. 디왈리(락슈미 여신을 기념하여 매년 10~11월경 열리는 힌두교 축제 ―옮긴이)가 시작될 때 작품을 공개하셨죠. 덕분에 테이트 갤러리를 위한 문화적 순간의 일부일 뿐만 아니라 빛의 축제가 되었습니다.

차일라: 무슨 일이 벌어지고 있는지 모르겠어요. 야호! 외치고 싶은 기분이에요. 저는 우주로 발사된 로켓과 비슷해요. 세상에는 두 종류의 예술가가 있답니다. 직업 예술가와 살짝 집착적인 예술가가 있죠. 저는 후자에 가까운데, 그냥 하루도 빠짐없이 작업하는 거예요.

러셀: 네온 작품에 대해 이야기해 보죠. 그 후 어떻게 되었죠? 아직 구입이 가능한가요?

차일라: 네!

로버트: 그러니까 아직은 아무도 사지 않은 건가요?

차일라: 아니에요, 하지만 블랙풀에 있는 갤러리, 그런디 미술관(Grundy Art Gallery)에 있습니다. 이 네온사인들은 블랙풀 일루미네이션스(영국 해변 휴양지 블랙풀에서 열리는 연례 조명 축제 ―옮긴이)를 떠올리게 해요. 작품을 완성한 뒤 저는 제작자에게 가서 말했죠. 이게 블랙풀이야! 이 작품은 어린 시절로 저를 데려갔습니다. 제 삶이 드디어 다시 원점으로 돌아온 거예요. 우리는 매해 네온 조명을 보러 갔거든요. 인도에서 누군가 방문하면 우리는 그들을 블랙풀 일루미네이션으로 데리고 갔죠.

러셀: 와우, 그렇다면 완성하기 전까지는 블랙풀이 영감이 된 걸 몰랐던 거네요? 그러니까 무의식적으로 무언가를 만들고 있었는데...

차일라: 그게 블랙풀이었던 거예요! 하지만 예술을 할 때에는 많은 것이 무의식에서 시작되잖아요.

러셀: 네온이 될 거라는 걸 아셨나요?

차일라: 아니요, 제가 네온 작품을 만들게 되리라고는 생각 못했어요. 기둥에 붙이는 반짝이나 라인석처럼 조금 더 화려한 걸 사용하지 않을까 싶었죠. 어느 날 작업실에서 제작자와 인터뷰를 했는데, 런던 과학박물관에 설치할 제 작품이 거기 있었어요. 저는 말했어요. "이걸 네온으로 만들어볼까?" 어둠 속에서 반짝이는 걸 생각하고 있었거든요. 제작자에게 "연필로 그림을 그린 다음에 색칠을 하면 그걸 네온으로 만들 수 있을까요?"라고 물으니 가능하다더군요. 실리콘이고 구부릴 수 있으니까요. 그다음에는 자료 조사를 엄청나게 했답니다! 그러다가 곧 디왈리라는 사실이 떠올랐고 신을 넣어보자고 생각했어요. 락슈미 신은 금

"작품을 완성한 뒤 저는 제작자에게 가서 말했죠.
이게 블랙풀이야!
이 작품은 저를 어린 시절로 데려갔습니다."

전적인 부를 지켜주는 여신이에요. 원숭이의 신인 하누만은 우리 모두를 보살피고요. 가네샤는 수호신입니다. 저는 이들을 전부 여신으로 표현하고 싶었어요. 물론 가네샤는 남자이지만, 뭐 어때요. 그런데 제작자가 다시 오더니 예산이 초과됐다고 말했어요. 뭔가를 빼고 다른 걸 넣어야 했죠. 컴퓨터로 그리는 걸 도와주는 친구가 있어서 어찌나 다행이었던지!

러셀: 그러니까 예산이 한정되지 않았더라면 지금보다 더 많이 들어갔을까요?

차일라: 오, 저는 제어가 안 됐을 테니 훨씬 더 많은 네온이 들어갔을 거예요. 영사기도 사용했겠지만 그건 비싸니까 3D를 더 많이 활용했을 거예요. 호랑이는 저희 아버지가 아이스크림 밴에 그려 넣으셨기 때문에 포함시킨 거랍니다.

러셀: 어린 시절에 대해 이야기해 보죠. 아이스크림 밴과 온갖 아이스크림 관련 용품은 이 작품에서 굉장히 중요한 모티프니까요. 그러한 것들이 지금의 당신으로 변화하고 발전하는 과정에서 큰 영향을 끼친 것으로 보입니다.

차일라: 변화나 발전인지는 잘 모르겠지만, 창작을 할 때에는 무의식에서 무언가가 흘러나오기 마련이잖아요. 테이트 바깥에 늘 밴이 있었기 때문에 밴을 넣고 싶었어요. 그래서 '내 밴을 넣자!' 생각했죠. 알렉스 파쿼슨(Alex Farquharson, 테이트의 큐레이터)이 아이들을 위해 뭔가를 할 수 없을지 물었을 때 저는 그건 식은 죽 먹기라 생각했어요. 아이들이 밴에 그렇게 열광할 거라고는 생각지 못했지만요. 호랑이도요! 많은 학교에서 아이들과 작업했는데 정말 좋았어요.

로버트: 아이들이 자라 우리 나이가 되면 기억할 거예요. 이 작품이 큰 인상을 남겼단 걸.

러셀: 제 말이 그 말이에요. 인격 형성과 발달에 중요하죠.

차일라: 저의 인격 형성기는 성인 예술가로서 제가 하는 작업에 큰 영향을 미치고 있어요. 저는 아버지께 온갖 질문을 던졌지만 아버지가 왜 캘커타까지 가셨는지는 아직도 몰라요. 펀자브에서 캘커타까지는 정말 멀거든요. 그 긴 거리를 이동했어요. 저희 아버지는 맞춤복 재단사인데 우리 집안, 그러니까 친척 모두가 이 분야에 종사합니다. 캘커타에 있을 때 아버지는 그곳에서 일하는 사람들을 위해 정장을 만들거나 타이어 따위를 만드는 정말 힘든 일을 하셨어요. 하지만 아버지는 마술사이기도 했어요. 아버지 친구들은 전부 마술사였죠.

로버트: 아버지께서 전구를 먹는 그런 굉장한 마술을 선보이셨나요?

28 Positions in 34 Years, Chila Kumari
Singh Burman, 1992.

다음 페이지: *Remembering a Brave New
World*, Chila Kumari Singh Burman, 2020.

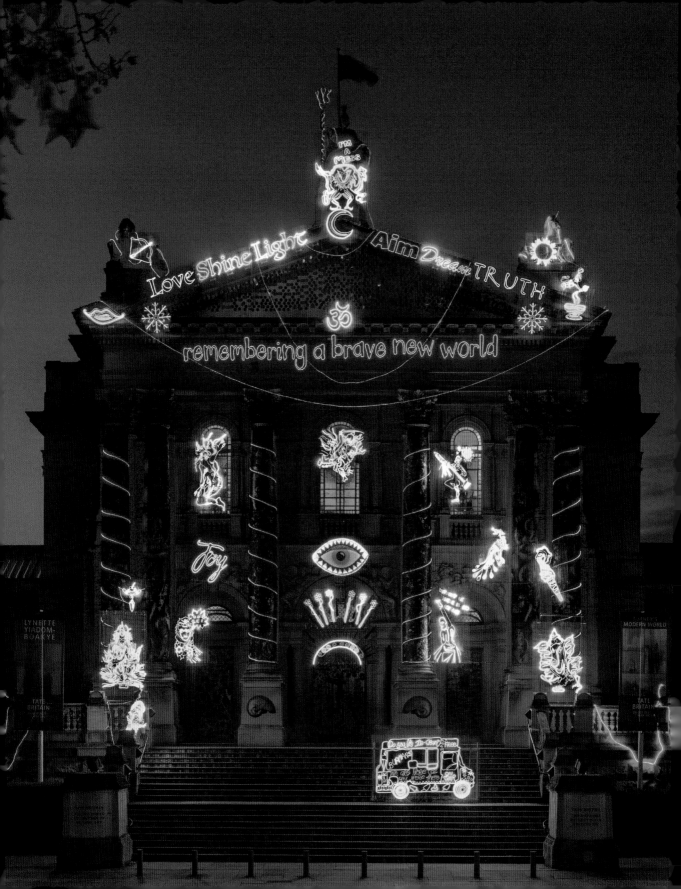

차일라 : 맞아요. 아버지는 리버풀에 정박한 배에서 내린 승무원들을 즐겁게 해 주셨어요. 전구를 손수건으로 감싼 다음 박살내서 입으로 우적우적 씹었어요. 불도 먹었죠. 칼도요. 어떻게 했는지는 우리에게 절대로 알려주시지 않았답니다!

인도가 분할되자 아버지는 영국 친구들에게 말했어요. "나는 이 작자들에게 이래라저래라 지시받고 싶지는 않아. 다른 데 가고 싶다고." 그들은 말했죠. "당신의 영어는 기본적인 수준이지만 들어줄 만 해. 게다가 우리를 정말 즐겁게 해 주었으니 당신을 리버풀의 던롭으로 보내주지." 우리 가족은 그렇게 리버풀에 정착하게 되었어요. 아버지는 펍에 들어갔다가 마침 힌디어를 할 줄 아는 친구에게 막대 아이스크림 사업을 소개받았죠. 그 후 밴을 구입했고 프레시필드 해안에서 아이스크림을 팔 수 있는 권한을 따냈어요. 내셔널 트러스트에 돈을 내면 그 사람만이 해당 구역에서 아이스크림을 팔 수 있거든요. 제 일은 다른 아이스크림 밴이 길가에 주차하지 못하게 하는 거였죠. 저는 "죄송한데요. 여기 대시면 안 돼요. 여긴 저희 아버지 자리거든요. 지금 당장 비켜 주세요"라고 말하곤 했어요.

러셀: 몇 살이었죠?

차일라 : 열다섯 살쯤이었어요. 저는 그 일을 정말 좋아했어요!

로버트: 당시에 예술가가 되고 싶었나요? 중매결혼을 해야 하는 상황에서 도망쳐 대학에 가고 예술가가 되셨다고 들었는데요.

차일라 : 맞아요. 인도 여자들이 열아홉 살쯤 되면, 집으로 '당신네한테 딸이 있지. 우리에게는 건실한 아들이 있는데'라는 식의 전화가 걸려오기 시작해요. 부모님이 인도에서 한 남자를 데려왔는데 저는 그렇게는 안 될 걸, 생각했죠. 영화 〈우리는 파키스탄인〉과 살짝 비슷했어요. 동생들은 위층에서 배꼽 빠지게 웃고 있었죠. 부모님이 물으셨어요. "둘이 함께 드라이브 갈래? 그다음에 이야기 나누자꾸나." 저는 생각했죠. '좋아, 저 사람에게 내 생각을 전할 수 있을 거야.' 돌아왔을 때 부모님은 제가 행복하지 않다는 걸 눈치채셨던 것 같아요. 가족들이 다 같이 이야기하는데 제가 〈선데이 타임스〉에 고개를 처박은 채 아무도 보지 않으려고 했거든요. 자리가 마무리될 때쯤 저는 말했죠. "이 짓을 한 번만 더 했다가는 도망칠 줄 아세요!" 결국 부모님은 관두셨죠. 그때 저는 생각했어요. 이곳에 더 오래 머물다가는 부모님이 계속해서 남자를 불러들일 거라고. 그 무렵 저는 학교에서 그림 상을 받았는데 선생님이 제 귀에 속삭였어요. "너는 반드시 예비 과정에 들어가야 해!" '예비 과정이라니?' 저는 생각했어요. '벽돌공을 말하는 건가?'(foundation이라는 단어를 오해한 것 ─옮긴이) 저는 예비 과정이 뭔지 몰랐어요! 제가 들어간 사우스포트의 예비 과정은 중단된 상태였는데, 당시엔 선생님들 모두가 초월적 명상에 빠져 있던 시절이라 제가 대단하다고 생각했었나 봐요. 저는 '나를 좋아해 준다니 좋네'라고 생각했죠. 완벽하다고요.

러셀: 왜 판화를 좋아하죠?

차일라 : 디테일 때문이에요. 프란시스코 고야(Francisco Goya)와 윌리엄 호가스(William Hogarths)의 초기 작품을 보면 정말 작아요. 작은 자국에 가깝죠. 제 드로잉은 엄청 디테일했어요. 일부는 큼지막한 일러스트레이션에 가까웠죠.

러셀: 여러 개를 찍어낼 수 있다는 사실을 좋아하나요?

차일라: 그렇지는 않아요. 저는 무언가의 판을 좋아하지 않아요. 보통 하나만 하죠. 하지만 판 자체는 좋은 거라고 생각해요. 보다 민주주의적이잖아요. 그림을 살 여력이 안 될 경우 동판화가 저렴한 대안이 될 수 있거든요.

러셀: 그렇다면 판화를 제작한 다음에 판을 파기하나요?

차일라: 아니요, 믿거나 말거나지만요. 테이트는 저의 아카이브를 소장하고 싶어 했어요. 저는 모든 걸 저장했거든요. 1975년에 만든 첫 판화를 아직도 갖고 있답니다. 날짜를 비롯한 세부사항을 전부 적어두었죠. 저는 누군가에게 받은 편지를 비롯해 온갖 것들을 소장하고 있어요. 사람들은 말하죠. 제 아카이브 같은 건 처음 본다고요!

로버트: 당신의 판화를 관통하는 또 하나의 실은 연금술입니다.

차일라: 제가 규칙에 얽매이지 않고 했던 작업 중 하나는, 스크린프린팅을 하고 그 위에 석판 인쇄를 했던 거예요. 〈폭동 시리즈(Riot Series)〉(현재 테이트 컬렉션이다)를 작업했을 때 일부를 산성용액에 굉장히 오래 두었어요. 금속이 떨어져 나가도록요. 핵폭발을 표현한 작품이라 동판 안에 구멍이 난 것처럼 보이게 만들고 싶었거든요. 저는 슬레이드 예술대학에 다녔어요. 웜우드 스크러브스 수용소의 간호사였던 뱁시 이모가 런던에 살고 있었던 덕분에 간신히 부모님의 허락을 받을 수 있었죠. 이모는 감옥에 수용된 모든 여성들의 조산사였습니다. 그 수용소 안에 산다고 상상해 보세요! 저는 그 문을 통해야만 이모의 아파트에 갈 수 있었어요. 간수들이 살던 곳에 살았죠. 그것만으로 굉장하지 않나요! 당시 경험으로 〈웜우드 스크러브스(Wormwood Scrubs)〉이라는 작품을 만들었습니다. 나중에는 더 이상 이모와 살고 싶지 않아 클래펌 사우스에 사는 친구와 함께 방을 구해 나왔어요. 리즈 폴리테크닉에 다닌 또 다른 유일한 흑인 예술가, 밥 아이작(Bob Isaacs)이었죠.

로버트: 그러니까 1980년대에 영국 흑인 예술 운동의 일부가 되셨던 거네요?

차일라: 아니, 정확히는 아니에요. 저는 1970년대에 예술학교에 다녔으니까요. 슬레이드를 졸업한 후에야 그들을 만났어요. 저는 키스 파이퍼(Keith Piper)나 소니아 보이스(Sonia Boyce)보다 훨씬 나이가 많아요. 그리고 그전에도 정치적인 활동을 했었어요. 1977년에는 리즈에 최초의 아시아 여성을 위한 쉼터를 만들었습니다. 펑크가 유행할 때라 예술대 학생이 정치 활동에 가담한 경우가 많았죠. 저는 예술가가 되려고 예술 대학교에 가진 않았어요. 제가 부모님이 원하는 중매결혼으로부터 도망치려고 했단 걸 잊지 마세요!

러셀: 작품을 보면 아웃사이더 같은 면이 보이는데요.

차일라: 하지만 기득권층이죠.

러셀: 〈멋진 신세계를 기억하다〉를 통해 세상에 알려진 지금, 어떤 경험을 하고 계시죠? 그 경험이 당신의 작품과 경력에 어떠한 영향을 미치고 있나요?

차일라: 더 많은 사람들이 제 작품을 수집할 것 같아요. 새로운 기관들로부터 연락을 받고 있어요. 상업 단체도 있습니다. 페라리가 뭔가를 같이 해 보자고 하네요. 코벤트 가든에서도 뭔가 엄청난 작업이 이루어질 것 같고요!

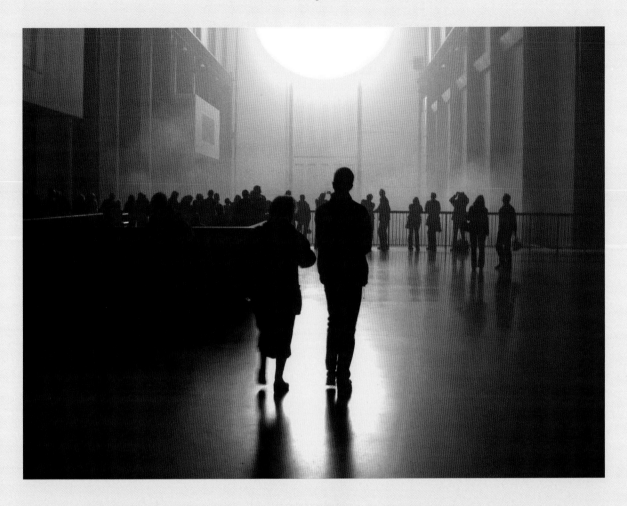

The weather project,
Olafur Eliasson, 2003.

훔치고 싶은 예술작품

러셀: 예술작품을 훔칠 수 있다면, 어떤 작품이라도 집에 가져갈 수 있다면 어떤 작품을 가져가시겠어요?

차일라: 테이트 터빈 룸에 있는 태양 아세요? 올라퍼 엘리아슨(Olafur Eliasson)의 〈날씨 프로젝트 (The weather project)〉 중 일부죠.

러셀+로버트: 올라퍼 엘리아슨!

차일라: 그 작품을 좋아해요.

로버트: 그걸 훔치면 정말 근사하겠어요!

러셀: 그 작품 안에는 빛이 굉장히 많죠.

로버트: 당신에게는 전반적으로 빛이 많은 것 같습니다. 긍정적인 에너지가 느껴져요, 정말 좋습니다!

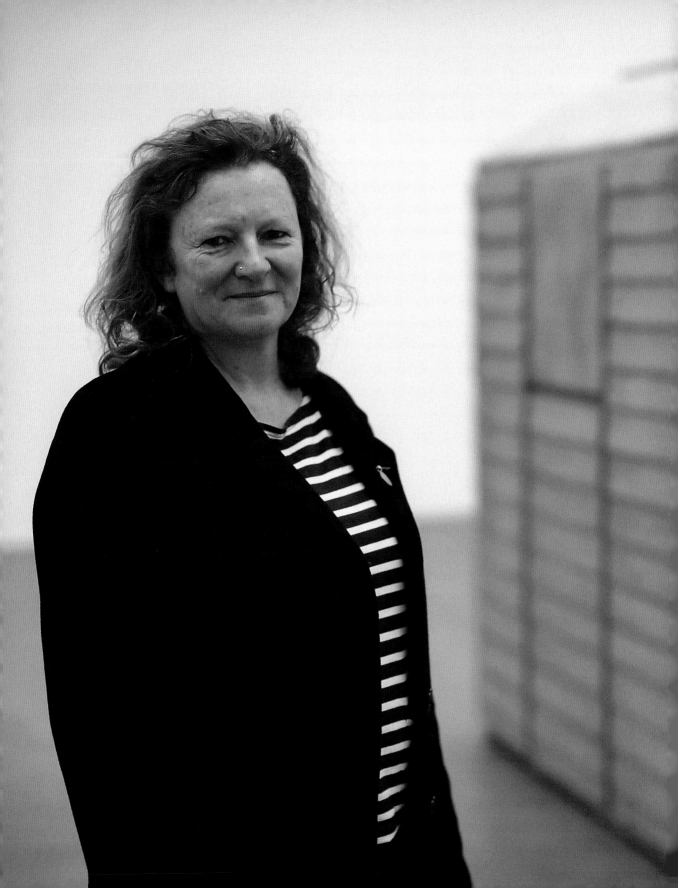

레이첼 화이트리드

RACHEL WHITEREAD

데임 레이첼 화이트리드(Dame Rachel Whiteread) 는 영국 미술계의 왕족이다. 그녀는 1990년대 초, 영국 팝 음악, 패션, 예술이 반문화의 중심지로 느껴질 무렵 등장해 영국 청년 작가(YBA) 그룹과 함께 활동했다. 레이첼은 그래픽 작업도 하지만 조각으로 가장 유명하다. 주물은 그녀가 예술을 표현하는 방식이다. 의자나 탁자 밑면, 옷장 안이나 책장, 빈 상자 등 그녀가 호기심을 느끼는 모든 사물이 주물의 대상이 될 수 있다. 뉴욕 시 급수탑이나 이스트 런던에 위치했던, 이제는 무너진 빅토리아식 테라스 하우스의 전체 내부 구조 등 그 어떤 것이든 레이첼의 손에서 변신한다. 그녀의 작품은 어떤 물건 혹은 주변의 쓸모없는 빈 공간을 중심으로 하며, 당연하게 여겨지는 것을 재평가하게 만든다. 매트리스나 침대 프레임과 같이 일상적인 물건조차도 물리적인 형태에서 해방되어, 혁신적이면서도 친밀한 작품으로 조각된다.

레이첼의 공공미술품은 세계 곳곳에 전시되어 있다. 전 세계인이 그녀의 작품을 감상하고 있는 셈이다. 예술이 존재할 거라 상상조차 하지 못한 곳에 전시된 경우도 많다. 대규모 미술관이나 국제적인 기관에서 주최하는 전시를 통해 수백만 명이 그녀의 작품을 감상하면서, 그녀는 이제 미술사의 계보에도 확고히 자리 잡았다. 레이첼과 이야기 나누면서, 우리는 현존하는 세상에서 가장 유명한 예술가가 우리 앞에 있다는 사실을 새삼 실감하지 않을 수 없었다.

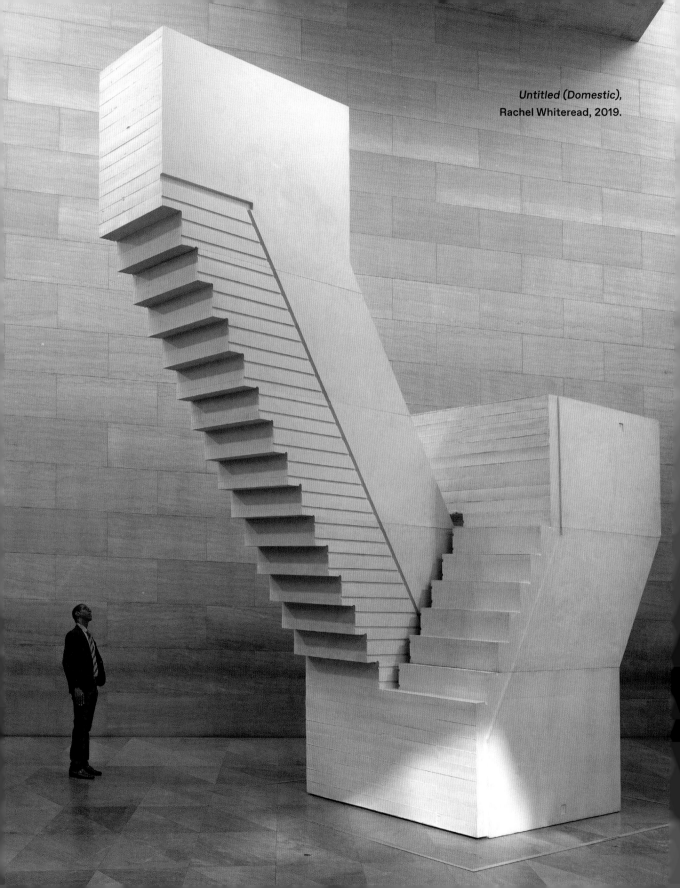

Untitled (Domestic),
Rachel Whiteread, 2019.

"스스로 세운 규칙이죠.
일단 한계를 정했으면 지켜야 합니다.
자신감이 생기면 그 규칙을 깨면 되고요."

로버트: 드로잉이나 회화를 그리는 분으로는 생각하지 못했는데요. 처음에는 회화로 시작하셨죠?

레이첼: 맞아요, 브라이턴에서 화가로 시작했어요. 그러다가 캔버스 테두리가 지긋지긋해져서 벽과 바닥에 그리기 시작했어요.

러셀: 제약받는 걸 좋아하지 않으시는군요.

레이첼: 맞아요. 하지만 지금은 굉장히 제한적인 그림을 그리고 있습니다. 그 안에는 회화적인 요소도 있어요. 저는 색상을 많이 사용하는데, 2021년 4월에 런던 그로브너 힐에서 열린 〈내부의 개체(Internal Objects)〉에서 선보였던 청동 작품들이 대표적입니다. 주조 공장에서 나온 걸 손으로 칠한 거였죠. 제 작품에는 언제나 그런 요소들이 있습니다. 초기 회반죽 조각조차 표면은 프레스코화 같았어요. 만약 코딱지나 씹다 만 껌 같은 게 탁자 아래 있으면 그것들도 자연스러운 색상을 유지하면서 작품의 표면에 새겨지도록 했습니다.

로버트: 언제나 모눈종이나 수채화 종이에 드로잉을 하시죠. 티펙스(수정액의 상표명 —옮긴이)나 사용하시는 다른 소재가 격자에 저항하는 방식이 늘 흥미로웠는데요.

레이첼: 저는 격자(grid)를 주도면밀하게 사용하지만 때로는 격자를 거부하기도 해요. 제가 티펙스를 사용하는 이유는 이 수정액이 회반죽과 같은 조각적인 특성을 가지고 있기 때문입니다. 드로잉을 주조하고 그 위에 덧칠하면 다른 표면이 생기는 것과 거의 비슷하죠. 또, 니스 같이 두껍게 만드는 물질들을 사용해서 표면을 구축하기도 합니다.

러셀: 그렇다면 드로잉이 작품에서 핵심적인 역할을 하는 건가요?

레이첼: 그럼요. 저는 드로잉을 정말 많이 합니다.

러셀: 작품 활동에 영감을 준 콘크리트 바닥을 깐 건 언제였나요?

레이첼: 열두 살 때였어요.

러셀: 아직도 거기에 있겠죠. 생각해 보면 정말 귀중한 작품 아닌가요! 그러니까 뭘 하고 있었던 거죠? 아버지께서 바닥을 깔고 당신은 도왔던 건가요?

레이첼: 맞아요, 어머니의 작업실 바닥이었죠. 우리 집은 빅토리아 양식의 주택이었어요. 지하가 있었는데 부모님은 그 안에 방습재를 대고 바닥을 깔고 계셨습니다.

러셀: 그 작업이 당신 안의 무언가를 건드렸나요?

레이첼: 저는 집 안의 아늑하고 비밀스러운 공간에 늘 관심이 많았어요.

로버트: 2000년 중반에 한 인터뷰에서 합성수지와 회반죽이 당신에게 무엇을 가르쳐 주었고 당신을 얼마나 자유롭게 해 주었는지 말씀하셨죠. 그 재료들을 예술적인 언어로 이용하게 되었다면서, 이렇게 표현하셨던 걸로 기억해요. '조각으로 표현한 사고 과정'이라고요.

레이첼: 언어를 한 데 모아 문장을 만드는 과정이었던 것 같아요.

러셀: 사물의 밑면을 주조하는 작업은 언제부터 시작하셨죠?

레이첼: 처음 주조한 건 학위 과정을 밟을 때였어요. 리처드 윌슨(Richard Wilson)과 함께 주조 강좌를 들었죠. 모래에 수저를 밀어 넣은 뒤 그 안에 금속을 부었습니다. 그러다가 깨달았어요. 이렇게 하면 수저의 수저다움이 사라진다는 걸요. 전혀 다른 걸 얻게 되는 거죠. 그러니까 심리학적인 반전에 가까운 과정이었습니다. 그때 처음으로 주조를 일종의 과정으로 생각하게 된 것 같아요. 하지만 그걸 이해하는 방법을 알게 된 건 한참 후였죠.

러셀: 이 길을 밟으리라는 걸 깨달은 건 언제였죠?

레이첼: 〈옷장(Closet)〉을 만들었을 때였어요. 1988년이었죠. 옷장을 사서 작업실로 가져간 뒤 회반죽으로 채웠어요. 문을 닫고 마를 때까지 기다렸죠.

로버트: 그 첫 작품을 위해 구입한 가구는 고물상에서 사셨죠? 그 부분이 당신에게 꽤 중요했다고 들었는데요.

레이첼: 저는 언제나 역사가 있는 물건을 찾아요. 하지만 저희 부모님과 조부모님, 그들이 사용한 가구, 매우 저렴한 소재로 만들어진 전후(戰後)의 실용가구를 떠올리기도 해요.

러셀: 옷장은 뜯어낸 뒤에 박살 냈나요?

레이첼: 네, 완전히 박살 냈죠. 제가 요즘 들어 자주 하는 또 다른 일은 직접 거푸집을 만드는 작업이에요. 뉴욕의 거버너스 아일랜드라는 곳에 제가 새롭게 만든 콘크리트 판잣집이라는 게 있는데, 뭐든 표현할 수 있는 언어를 갖게 된 느낌입니다. 이걸로 무언가 만들 수 있다고 생각하면 해방된 기분이 들어요. 저는 재료에 색이 있는 경우가 아니면 색상을 사용하지 않아요. 스스로 세운 규칙이죠. 일단 한계를 정했으면 지켜야 합니다. 자신감이 생기면 그 규칙을 깨면 되고요.

로버트: 저는 창작 과정에서 규칙을 세우는 것이 좋다고 생각합니다. 한계는 굉장히 생산적으로 작용할 수 있으니까요.

러셀: 성명서처럼 말이에요.

레이첼: 그거 괜찮은 설명이네요. 우리는 무언가를 해야만 해요. 그렇지 않으면 선택의 폭이 너무나 커져버려서 결정하기 어려워지죠.

로버트: 제가 깜짝 놀란 것 중 하나가 이 프로젝트를 완성하는 데 걸린 시간입니다. 〈유령(Ghost)〉의 경우 런던 아치웨이에 위치한 어느 주택의 거실에서 모든 준비 작업을 해야 했고, 〈집

One Hundred Spaces,
Rachel Whiteread, 1995.

(House)〉의 경우 기초를 다지기 위해 좌대를 설치해야 했죠.

레이첼: 〈유령〉은 거실에서 주조 작업을 하는 데만 거의 6개월이 걸렸어요.

러셀: 혼자 했나요, 팀이 있었나요?

레이첼: 혼자 했어요. 남편 마르쿠스가 도와주긴 했지만 대부분 혼자 작업했죠. 마치 수녀가 된 것처럼, 나 자신을 가둬놓고 일하는 기분이었어요. 시간이 굉장히 오래 걸렸습니다. 작품은 한 번만 전시하려고 만들었는데, 이젠 전 세계에서 전시되고 있네요.

러셀: 왜 한 번만 전시하려고 했나요?

레이첼: 저는 철저히 무명 예술가였으니까요. 보관될 수 없을 거라 생각했어요. 나중에 철거되겠지 싶었죠.

러셀: 작업을 진행했던 곳은 철거될 집이었나요?

레이첼: 리모델링될 집이었어요. 그 집을 소유한 예술가 후원 재단이 그곳에서의 작업을 허용해 줬습니다. 작품을 완성해서 작업실에 세운 다음 작업실을 어슬렁거리고 있는데 햇빛이 비쳤어요. 그때 생각했죠. '맙소사, 내가 바로 벽이야!' 그제서야 제가 무얼 만들었는지 깨달은 거예요. 만드는 과정에 너무 몰입한 나머지 그게 무언지 정말로 생각해본 적이 없었던 거

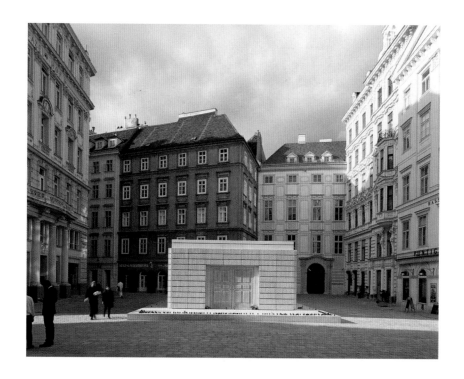

Holocaust Memorial (Judenplatz, Vienna),
Rachel Whiteread, 1995–2000.

죠. 작품을 완성하고 나자 유레카의 순간이 찾아온 거고요. 1, 2년 후 아트인엔절(런던에 기반한 예술 단체)에서 저를 보러 왔는데 당시 아트인엔절의 공동관장인 제임스 링우드(James Lingwood)가 물었어요. "레이첼, 또 하고 싶은 작업은 없나요?" 저는 답했어요. "있죠. 집을 주조하고 싶어요."

그걸 어디에 설치할지는 매우 명확했습니다. 런던의 바로 그곳, 빅토리아 파크 옆 이스트 런던이어야 했죠. 우리는 이사 예정인 한 가족의 집을 발견했는데, 지금은 고인이 된 시드니 게일의 집이었어요(시드니 게일의 집은 철거될 예정이었고 그는 퇴거 반대 소송에서 패배했다). 우리가 만든 작품은 대성공이었고 엄청난 관심을 받았습니다. 이 작품을 둘러싸고 논란이 벌어졌는데 정말 흥미로웠죠. 제가 가장 자랑스럽게 생각하는 부분입니다. 결국에는 잔해로 남았습니다.

러셀: 그 작품은 철거된 집들, 마지막까지 남아 있던 집이 위치한 거리에 자리했습니다. 단 1년만 그곳에 있었고요. 이와 유사한 크기의 작품을 또 만드셨나요?

레이첼: 네, 했어요. 이번에는 전혀 다른 방식으로 했지요. 지난 경험을 발판 삼아 〈수줍은 조각들(Shy Sculptures)〉을 만들었습니다. 노르웨이 외딴곳에 하나, 캘리포니아 사막에 하나, 뉴욕 섬에 하나, 노퍽 공원에 하나를 만들어서 모두 감춰뒀어요. 사람들이 찾아오고 온갖 야단법석을 떠는 데 진짜 신물이 났거든요.

러셀: 1997년에 〈센세이션(Sensation)〉 전시에 참여한 건 어땠나요? YBA 운동의 기원이었죠.

레이첼: 저는 데미언을 비롯한 몇몇 예술가와 더불어 가장 높은 자리에 있었습니다. 제가 거만했던 게 아니라 그걸 어느 정도 당연하게 생각했던 것 같아요. 저는 유럽과 미국에서 이미 여러 차례 전시를 했으니까요. 당시에 많은 사람들이 그에 따라오는 명성에 신나 했었죠. 그렇지만 저는 절대로 명성을 좇지는 않았어요. 오히려 그 반대였죠. 좋은 점도 정말 많았지만 부담도 컸거든요. 〈집〉을 둘러싼 악평이 많았기 때문일 거예요. 그래서 살짝 번아웃 상태였고요.

러셀: 그리고 터너 상도 수상하셨죠. 여성 최초였습니다.

레이첼: 맞아요. 터너 상도 받고, 최악의 예술가에게 주어지는 KLF 어워드(K 재단 어워드)도 수상했습니다. 주최 측에서 제가 받지 않을 경우 4만 파운드를 태워버릴 거라고 해서 받았어요. 당시에도 돈이 부족했기 때문에 4만 파운드면 감사했죠. 그 돈은 전부 영국 노숙자 단체 쉘터와 예술가들에게 기부했습니다.

러셀: 잘 모르시는 분들을 위해 말씀드리자면, KLF는 터너 상에 반박하기 위해 등장했습니다.

레이첼: KLF는 밴드였어요. 저는 그들이 행동하는 예술가가 되고 싶었다고 봅니다. 하지만 그들의 계획은 역효과를 낳았고, 몇 년 후 그들은 실제로 백만 파운드 지폐를 불태우는 퍼포먼스를 했습니다. 그냥 멍청이들이었죠. 그래도 전 그 상들을 모두 받았고 그런 후에는 〈센세이션〉 전시를 열었어요. 솔직히는 어디론가 숨고 싶었답니다.

러셀: 버킷리스트에 들어 있는 꿈의 건물이 있나요?

레이첼: 독립형 건물을 다시 한 번 만들어 보고 싶어요. 하지만 꽤 웅장했으면 해요. 아파트 건물이

나 심지어 고층 건물도 괜찮을 것 같아요(웃음).

러셀: 제가 본 가장 감동적인 작품은 〈비상구(Fire Exit / Untitled(Fire Escape))〉였습니다. 9/11 참사가 발생한 지 1년 후인 2002년에 작업하신 그 계단 말이에요. 실제 건물의 것은 아니지만 당시를 떠올리게 하는 계단이죠. 굉장히 시적이고 감동적이었습니다.

레이첼: 9/11 사태가 발생했을 때 그들은 신속히 예술가들을 참여시켜 추모비를 만들려고 했어요. 저는 매우 초기에 연락을 받았지만 거절했습니다. 너무 대재앙적인 일이라 제대로 이해하기조차 어려웠으니까요. 거버너스 아일랜드에 위치한 제 작품은 사고 현장을 바라봅니다. 그 작품을 만들 때 특히 염두에 두었던 부분이에요. 베를린에 살 당시 저는 홀로코스트 박물관과 현장에서 많은 시간을 보냈어요. 끔찍했지만 그곳에 갔습니다. 전쟁이 끝난 지 얼마 안 되어 베를린 같은 곳에 살면서 이런 것들을 떠올리지 않기란 힘들겠다고 생각했기 때문이에요. 이곳으로 돌아와서 비엔나에 지어질 홀로코스트 기념관의 제안서를 내달라는 요청을 받았죠.

러셀: 그 기념관은 정말 감동적이에요. 책들이 안으로 돌아가 있어서 책등을 읽을 수 없습니다. 폭탄처럼 보이지만, 도서관이죠. 문이 두 개 있지만, 안으로 들어갈 수는 없어요. 가장 자랑스럽게 생각하는 작품 중 하나인가요?

레이첼: 이 작품이 미치는 영향력이 엄청나다는 걸 압니다. 사람들의 반응이 좋다는 것도요. 하지만 그걸 만드는 과정은 악몽이었어요. 정치적인 상황이 최악이었죠. 사람들은 그 작품을 정말로 원하지 않았어요. 하지만 저는 제 입장을 견지했습니다. 꿈쩍하지 않았죠. 그들은 헬덴플라츠, 그러니까 '영웅의 광장'이라 불리는 곳에 그 작품을 설치하기를 원했어요. 몰처럼 생긴 곳이었는데, 지금과는 굉장히 다른 장소였어요. 저는 안 된다고 했습니다. 이 작품은 친숙한 광장에 세워져야 한다고, 그곳에 세워지길 바라지 않는다면 디자인 공모전을 다시 열어야 한다고 했어요.

로버트: 칼과 함께 몇 년 전에 그걸 봤던 기억이 나네요. 그게 거기 세워져 있었는지 몰랐어요. 강렬할 경험이었습니다. 사람들의 반응을 지켜보는 것도요. 저는 그 작품의 위엄이 크게 와닿았는데, 당신에게도 중요한 부분인가요?

레이첼: 그럼요, 장소와 공간에는 고요한 위엄이란 게 있어요. 그래서 저는 교회를 좋아해요. 동굴과 채석장도 좋아하고요. 제가 그곳에서 주위 환경을 통해 구현하려던 게 바로 그런 거예요. 원형 경기장이나 공간이나 장소, 무언가를 내려놓고 그걸 건물로 생각하는 대신 그저 바라보다 보면 그곳은 자신만의 존재감 있는 공간이 되죠.

훔치고 싶은 예술작품

러셀: 어떤 예술품이라도 훔칠 수 있다면 무엇을 고르시겠어요?

레이첼: 피에로 델라 프란체스카(Piero della Francesca)나 요하네스 페르메이르(Johannes Vermeer)의 작품 중 하나가 될 것 같은데요. 둘 중 아무거나 할게요. 테오도르 제리코(Theodore Géricault)의 〈메두사 호의 뗏목(The Raft of the Medusa)〉도 제 거실에 걸어두면 좋을 것 같아요.

***The Raft of the Medusa*,**
Théodore Géricault, 1819.

린지 멘딕

LINDSEY MENDICK

린지 멘딕(Lindsey Mendick)은 일종의 '현상'이다. 이따금 우리가 절대로 예측할 수 없는 이유로 팟캐스트 청취자들이 평소보다 큰 반응을 보이는 에피소드가 있다. 아마도 시대정신을 반영하기 때문일 것이다. 린지가 출연한 에피소드가 그랬다. 지극히 개인적인 주제를 파고드는 린지의 작품은 트라우마와 즐거움을 조화롭게 어우르며 완성도 높은 몰입형 조각 예술 경험을 선사한다. 린지는 솔직하고 잔인할 정도로 정직하며 개방적이고 민감한 데다 사랑으로 가득 차 있다. 그녀는 일상의 불안, 생각, 감정을 분명히 전달할 뿐 아니라, 그러한 순간을 담은 세상을 시각적으로 창조함으로써 수많은 사람들과 연결될 줄 안다. 그녀가 지닌 가장 놀라운 재능이다.

린지는 《토크 아트》 게스트였던) 파트너 가이 올리버와 함께 마게이트에 살고 있기도 하다. 그들은 이 영국 해안 마을에 정착한 수많은 예술가 중 일부로 역사적이면서도 중요한 문화적 중심지를 창출하는 중이다. 린지의 작품은 여성적, 고딕적, 그리고 섬뜩한 요소들이 다면적으로 조합되어 세상의 주목을 받고 있다. 〈토크 아트〉의 진정한 친구이자 재능 넘치는 이 예술가가 청취자들의 열띤 사랑을 받은 건 어쩌면 당연한 일이었다.

러셀: 런던에서 마게이트로 이제 막 거처를 옮겼죠?

린지: 그렇습니다.

러셀: 당신이 런던을 떠나면서 열었던 플리마켓에 저도 갔었어요.

린지: 집에 잡동사니가 너무 많았거든요. 그것들을 처리할 수 있어서 좋았어요.

러셀: 새로운 시작을 위해서였죠.

린지: 맞아요! 가이는 물건을 지독히도 모아두는 사람이라 그에게 맡기면 모조리 제가 다시 하게 될 게 뻔했죠. 판매가 정말 잘 되었어요. 덕분에 제가 정말 갖고 싶어 했던 코브라 램프 같은 것도 살 수 있었고요. 저는 이색적인 등에 굉장히 집착한답니다.

러셀: 그런 등을 몇 개나 갖고 있나요?

린지: 전시를 해도 될 만큼요. 피사의 사탑 등, 쇠살대에 넣는 가짜 불, 거위 등이 있어요. 이런, 정말 자랑하고 있군요!

로버트: 우연히 같은 기차역 플랫폼에서 만나서 문어 촛대에 대해 이야기 나눈 적이 있죠. 그때 정말 신기한 물건이라며, 각각의 촉수가 초를 받치고 있는 것처럼 보인다고 했습니다.

린지: 〈나의 문어 선생님(넷플릭스 다큐멘터리)〉을 제외하면, 문어와 관련된 모든 것은 정말 아름다워요. 그것을 보면서 영화 〈쇼걸〉을 떠올리게 됐어요. 무언가에 대한 강렬한 열정이 너무 지나치면 그 어떤 것도 보잘것없어질 수 있다는 점에서요. 제 작업이 그런 느낌이에요. 저는 제가 하는 작업을 진심으로 좋아합니다. 하지만 너무 진실되다 보니 오싹한 면이 없잖아 있어요.

러셀: 자신의 작품을 그렇게 규정하시나요? 진실되지만 살짝 오싹하다고?

린지: 무언가를 너무 좋아하면 그런 일이 일어나잖아요, 안 그런가요? 사랑과 집착에는 그런 면이 있죠. 저는 카타르시스적인 방식으로 작업한다고 생각합니다. 코로나 덕분에 제가 무슨 일이 있어도 창작 활동을 하리란 걸 깨달았죠. 저는 작업이 필요해요!

러셀: 그렇다면 매일 작업을 하시나요?

린지: 그렇게 말하니 제가 굉장히 성실한 사람처럼 보이는데요. 아니요, 숙취에 시달리는 날에는 온종일 TV를 보고 먹기만 해요. 그런 날은 모든 걸 잊고 지낸답니다.

러셀: 하긴, 당신의 작품에는 대중문화가 녹아들어 있어요.

린지: 제가 흡수하는 TV의 양을 생각하면 그럴 수밖에요! 그렇게 TV를 보는 날은 계속해서 일해야 한다는 강박에서 잠시 벗어날 수 있어요. 저는 강박 사고 장애가 있는데, 가능하면 이 사실을 공개하려고 합니다. 밝히고 나면 모든 게 훨씬 편해지기 때문이죠. 문제는, 도예 작업은 촉각적인 성질 때문에 천천히 할 수밖에 없다는 거예요. 제 본성을 거스르는 작업이죠. 그런 작업을 후딱 해치울 수는 없다 보니 거의 강박적으로 작업하곤 합니다.

로버트: 모르는 분들을 위해 설명하자면, 린지는 주로 도예 작업을 하며 실제 세상을 구현하는 작품을 자주 만듭니다. 가령 포스트잇 노트 시리즈가 있죠. 굉장히 개인적인 기억들을 바탕으로 하는 작품입니다. 도예 과정 때문에 작업 속도가 느릴 수밖에 없었죠.

린지: 그 전시의 이름은 〈엑스 파일(The Ex Files)〉이었어요. 저는 언제나 사무실에서 일하는데,

I Drink to You Anne and Medusa,
Lindsey Mendick, 2022.

I Drink to You Philomela and Procne,
Lindsey Mendick, 2022.

거기엔 이유가 있어요. 제가 열여덟 살 때 완전히 정신줄이 나가서 예술학교를 그만두자 아버지가 말씀하셨죠. "좋아, 내 밑에서 일해봐." 그리고 매일 아침 옷을 차려입고 출근 준비를 하게끔 시키셨어요. 사무실은 제게 체계란 걸 알려줬고, 그래서 저는 언제나 사무실에 대한 러브레터를 적어 두고 있답니다.

이 전시회의 아이디어는 제가 매우 외로웠을 때, 틴더(데이팅 어플)에서 누군가를 만났던 일에서 비롯됐습니다. 그 관계는 너무 빨리 진전되었던 데다가 폭력적이었어요. 저는 정말로 큰 상처를 입었고, 전부 제 잘못이라고 생각했어요. 고민 끝에 이전 남자친구 두 명에게 저와의 관계에서 모든 것이 사실이었는지를 물어보았습니다. 그들이 친절하게 답해준 덕분에 함께 보낸 시간들을 되돌아볼 수 있었죠. 포스트잇 시리즈는 부정적인 관계에서 서로를 계속해서 깎아내리고, 최종 발언권을 얻으려 하는 모습에서 착안했어요. 포스트잇에는 각각 상대방의 발언을 비난하거나 되풀이하는 문장이 적혀 있습니다. 예를 들어 누군가 "당신은 내 삶에 드나들었어"라고 말하면 다른 사람은 "그리고 내 안을 드나들었지"라고 말하는 식이에요.

우리 모두에겐 관계를 정말 멋지게 만들거나 상대방을 특별한 사람으로 만들 수 있는 자질이 있어요. 이 작품은 그러한 지점을 탐구하고, 사랑을 학구적으로 바라보는 것이 아니라 사랑이 얼마나 본능적인지 보여주기 위한 것이었습니다. 상대방이 당신을 어떻게 깎아내리는지, 당신은 또 어떻게 상대방을 깎아내리는지, 그리고 자신이 관계에서 얼마나 형편없었고 완벽하지 않았는지를 보여주지만, 이러한 것들은 모두 과거의 일입니다. 이 전시회에 왔던 사람 중 하나가 지금 남자친구인 가이 올리버라는 점만 봐도 그래요. 밤늦게 저는 그의 무릎에 앉아 술에 취해 혀 꼬부라진 소리로 말했죠. "나를 집에 데려가서 파괴할 거야?" 그렇게 전시의 새로운 이름이 탄생했어요. ⟨나를 파괴할 거야?(Are You Going to Destroy Me?)⟩ 말이에요.

러셀: 자전적인 요소를 작품으로 치환하는 방식이 정말 놀라워요. 당신의 작품은 정말 날것이지만 그 안에 유머도 들어있죠.

린지: 삶은 슬프거나 행복한 것만은 아니라고 생각해요. 병이 있을 때 항우울제를 복용할까 생각하면서, 침대에서 일어나지 않았고 머리도 감지 않았어요. 숨을 쉴 수 없었죠. 그래도 막상 항우울제를 먹을지 말지 고민하니 망설여지더군요. 동생에게 약을 먹기 꺼려지는 이유 중 하나가 성생활을 망치고 싶지 않아서라고 말했더니 "이런 상태라면 누구도 언니와 섹스하고 싶지 않을 거야"라고 하더군요. 신박한 조언이었죠! 우리는 한참을 웃었어요. 아픈 이후 처음으로 웃었을 거예요. 우울한 이야기를 그만두고 함께 웃을 수 있다는 게 제게는 매우 중요했어요.

러셀: 병은 어떤 식으로 진행되었죠?

린지: 열두 살 때 이후로 여러 차례 앓았어요. 스물한 살인가 두 살 때 약을 먹기 시작했더니 살 것 같았죠. 그때부터 개선되었어요. 그리고 밝은 색상의 작업을 많이 했습니다. 강박 사고는 무언가를 곰곰이 생각하게 만들어요. 자신이 생각하는 것이 전부 사실이라고 믿고 구덩이

에 빠지게 되죠. 제 경우에는 구덩이 외에도 또 다른 방이 있다는 걸 갑자기 깨달았고, 그 방을 예술작품으로 가득 채울 수 있었습니다.

러셀: 당신은 정말 꼼꼼하고 뛰어난 작가이기도 합니다. 앞서 코로나 시기를 어떻게 보냈는지 이야기하셨는데요. 이때 나온 작품이 꽤 긍정적이고 활기 넘치며 환희로 가득하다는 점이 좋습니다. 본인 스스로 작품을 '그로테스크하다'고 표현하면서, 행복하거나 기괴하거나 누수되는 듯한 느낌이라고 했죠. 자칫 우울한 패턴에 빠질 수 있는 시기였는데, 그렇지 않았어요.

린지: 최근 2차 대유행에 관해서는 아예 말도 하지 않았죠. 대신 작업을 열심히 했어요. 이를테면 골드스미스에서 열린 CCA(Center for Contemporary Arts, 동시대 예술센터) 전시를 위해 '당신의 창의적인 작품을 발전시키세요' 보조금을 받아 스테인드글라스를 작업을 했습니다. 저는 갤러리가 없다 보니, 활동을 계속할 만큼 작품을 팔 수 없어요. 그래서 모든 사업에 지원했지만 매번 거절당했고 계속해서 지원하고 또 지원했습니다. 가이와 제가 동시에 이 상을 받은 건 만난 지 고작 2, 3주밖에 되지 않았을 때였어요. 제 경우에는 멘토링을 받고 싶다고 말했고, 그중 한 명이 헤더 필립슨(Heather Phillipson)이었습니다.

러셀: 현재 네 번째 좌대(Fourth Plinth, 1999년 런던 트래펄가 광장에서 시작한 공공 미술 프로젝트로 공개

I Drink to You Elizabeth,
Lindsey Mendick, 2022.

모집을 통해 당선된 작품을 1~2년간 이곳에 전시하는 방식으로 운영 중이다 —옮긴이)를 맡고 계시죠. (그녀의 작품 〈끝(The End)〉은 2020년 7월부터 2022년 8월까지 네 번째 좌대를 장식했다.)

린지: 헤더는 정말 굉장해요. 그녀가 제 작업실에 오기 직전까지는 매일매일이 진짜 최악이었어요. 가마 안에서 도자기가 부서지는 소리가 나면 끔찍한 일이 일어났다는 뜻이거든요. 쿵 소리가 들릴 때면 무슨 일이 벌어졌는지 깨닫고 절망했죠.

로버트: 가슴이 무너지는 소리인가요?

린지: 꿈에서도 들릴 정도로요.

로버트: 준비하는 데 정말 오래 걸리는 데다, 할 수 있는 일이 없기 때문에 더욱 가슴 아팠겠네요. 그 걸 만드는 과정에서 엄청난 통제를 했을 테고요.

린지: 저는 통제광이라서 다른 사람들과 함께 작업하려고 하는 편이에요. 도예 자체가 도자기와의 협력 작업이라고 느껴지기도 해요. 모든 걸 통제할 수는 없고 따라서 모든 것을 예측할 수 없다는 측면에서요. 어떤 면에서는 저도 그걸 즐기는 듯해요. 가마를 열고 내가 만든 것을 보면 마음에 들지 않을 때가 많은데요, 그래서 더 나은 작품을 만들고 싶다는 욕구가 생기거든요. 저는 '이것보단 잘할 수 있어'라는 생각으로 다가가는 편입니다.

러셀: 관람객을 고려하시나요?

린지: 항상요! 창작 활동을 하는 사람으로서 제 작품을 보고 싶어 하는 이들이 있다는 건 굉장한 특권이라고 생각해요. 시간은 모두에게 중요한 것이니까요. 누군가 제 작품에 시간을 할애하고 싶어 한다면, 저는 그들에게 좋은 전시를 선보여야죠. 제 전부를 쏟아부어야 한다고 생각해요. 예술가들은 별로 노력하지 않는 척 행동하기를 좋아하지만, 저는 사람들이 제가 정말로 노력한다는 것을 알아줬으면 좋겠어요.

러셀: 뱀파이어, 늑대인간, 전통문화 팬이신가요?

린지: 저는 〈뱀파이어 해결사(버피 더 뱀파이어 슬레이어)〉를 정말 좋아해요. 엔젤이 나간 건 안타깝긴 했지만요. 〈반지의 제왕〉에 나오는 레골라스(올랜도 블룸이 아니라)와 〈진주만〉에 나오는 조시 하트넷에게 이상한 감정을 느끼기도 했죠. 가이를 만났을 때는 너무 사랑에 빠져서 무서웠어요. 다른 사람에게 의존하지 않기 위해 열심히 노력해 왔거든요. 저는 6년 동안 연애를 한 적이 있어요. 그때 커플이라는 이유로 자신을 잃어버렸다가, 왕립예술대학에 진학하면서 나를 찾을 수 있었죠. 그와 함께 있으면 '나를 파괴할 거야? 제때 일어나 일하러 가는, 지금껏 스스로 만들어온 나 자신을 파괴할 거야?'라는 생각이 들었어요. 관계에는 이런 면이 있습니다. 스스로를 타인에게 지나치게 굴복시키고 상대를 너무 받아들이는 건 정말 무서운 일이에요.

러셀: 그렇다면 이 전시는 전통문화를 통해 전달되는 러브 스토리겠군요.

린지: 저는 트라우마 경험에 판타지와 고딕 문화가 어떤 영향을 미치는지, 항상 관심이 많았어요. 가이와 저는 록다운 기간에 이 사진을 찍으며 뱀파이어 러브 스토리를 연기했어요. 그에게는 정말로 꼴 사나운 검은색 새틴 커튼이 있는데, 우리는 그의 침실 삼각대 위에 카메라를 올리고 촬영을 시작했죠. 타이머를 설정해 놓고 가이가 제 위로 뛰어오르는 등 온갖

연기를 펼쳤어요. 트라우마를 겪다 보면 종종 머릿속에서 다른 생각을 하게 되는데, 이 일이 바로 그런 종류 같았죠. 코로나 상황과 공생하는 방식이랄까요. 실제로 매우 즐겁게 촬영할 수 있었습니다.

로버트: 골드스미스에서 코로나가 발생하기 직전에 당신을 만난 기억이 있어요. 학생들을 가르칠 때, 트레이시 에민이 얼마나 중요한 인물인지 이야기한다고 들었는데 맞나요?

린지: 제게 예술이 다른 형태를 띨 수 있다는 것을 처음 알게 해 준 분이에요. 예술학교에서 남성 예술가들의 작품을 모방하며 배웠었는데, 미스터 울리라는 멋진 선생님을 만나 트레이시 에민의 작품을 알게 되었어요. 테이트 브리튼에서 트레이시 에민이 자신이 당한 공격에 대해 수기로 쓴 작품을 보았던 걸 기억해요. 그녀의 문장을 읽으며 깜짝 놀랐죠. 예술이 이렇게도 가능한 것인가 생각했어요. 그리고 예술에도 오류가 있을 수 있으며 완벽하지 않아도 된다는 것을 깨달았죠.

러셀: 트레이시 에민 외에 세라 루카스(Sarah Lucas)도 당신의 작품에 큰 영향을 미쳤죠. 레베카 워렌(Rebecca Warren)과도 만나셨고요.

린지: 그녀가 작품에 자신을 얼마나 녹였는지 보면 정말 굉장해요. 도예에서 제가 정말 좋아하는 부분이 바로 그 점 같아요. 시간을 고스란히 품고 있거든요.

러셀: 당신 가족도 작품에 러시아 인형처럼 등장합니다.

린지: 맞아요. 〈노란색 벽지(The Yellow Wallpaper)〉 전시에서는 '누가 돌보는 사람을 돌볼까?'라는 주제로 부모님이 참여한 강연을 진행했습니다. 그 강연에서는 도움을 받지 않으려는 사람이나 어려운 시기를 겪고 있는 사람을 돌보는 것이 얼마나 어려운 일인지에 대해 이야기했죠. 이 전시는 이스트사이드 프로젝트에서 열렸어요. 전시를 담당한 사람들은 매우 어려운 일이라는 것을 알면서도, 전시의 부족한 부분을 메우는 데 능숙했어요. 제가 정해진 틀에서 벗어나도록 굉장히 밀어붙였죠. 가이를 만난 지 얼마 안 된 때였는데 그가 저에게 많은 호러 영화를 알려주었고, 덕분에 〈샤이닝〉에서 모자란 영감을 채웠습니다. 벽지는 데이비드 힉스(David Hicks)의 카펫에서, 바닥은 다리오 아르젠토(Dario Argento) 감독의 영화 〈서스페리아〉에서 아이디어를 얻었어요. 저는 꽤 구조적인 작품을 만들었는데 광기를 주제로 하면서 전시가 자리를 잡게 되었죠. 블룸스버리 그룹을 비롯해 방을 차지하고 집을 차지했던 사람들은 저에게 늘 큰 영감이 됩니다. 찰스턴 하우스(화가인 바네사 벨과 던컨 그랜트의 집이자 작업실)에 가보셨는지 모르겠지만, 그들은 거의 모든 걸 그렸어요.

러셀: 극장 세트나 영화 세트를 만드는 이유는 뭐죠? 그곳에서 행위 예술을 할 수 있을 것 같기도 한데, 당신은 기본적으로 이야기꾼이니까 다른 이유가 있을 듯합니다.

린지: 불신의 유예(문학이나 연극, 영화 등에서 사용되는 용어로, 작품의 상상력 속으로 들어가게 되면 현실적인 불합리나 모순도 받아들이게 됨을 의미함 —옮긴이) 때문이랄까요. 어릴 적에 엄마가 산타 마을을 운영하셨어요. 다른 어머니들은 저희 엄마를 그렇게 좋아하지 않았지만 엄마는 항상 모든 것을 쏟아부으셨죠. 팬터마임을 하고, 풍경을 칠하고, 사람들의 의상을 만드셨어요. 엄마가 쏟았던 노력과 관대함, 그것을 경험하게 하고 싶어요.

The Birth of Venus,
Sandro Botticelli, c.1485.

훔치고 싶은 예술작품

러셀: 예술품을 훔칠 수 있다면 어떤 작품을 택하겠으며 그 이유는 뭐죠?

린지: 〈비너스의 탄생(The Birth of Venus)〉이요. 저는 그 작품을 정말 좋아해요.

러셀: 본 적이 있나요? 지금 어디에 있죠?

린지: 복제품을 본 적이 있어요. 책에서요. 실물은 피렌체 우피치 미술관에 있습니다.

러셀: 누가 그렸죠?

린지: 보티첼리요. 어린 시절 제가 모방한 첫 작품이에요. 저는 뭔가 근사한 걸 생각하려고 했지만, 실은 그 작품 아래 앉아 있는 것만으로도 행복했어요. 명성 때문이겠죠. 저는 그 작품이 재생산되는 걸 좋아해요. 가방, 코트 등 온갖 물건에 존재하는 방식이 좋아요. 그 작품을 좋아하는지조차 모르면서도 원한다는, 바로 그 지점이 좋습니다. 어쨌든 저는 이러한 우상적인 이미지를 좋아해요. 그 작품을 그렇게 상징적으로 만든 요소가 무언지 이해하려고 노력 중입니다.

로리 앤더슨

LAURIE ANDERSON

팝 아트의 진화를 논할 때 앤디 워홀과 더 팩토리, 15분의 명성, 미스터 차우, 1980년대 뉴욕, 돈, 명성, 권력과 함께 빠뜨릴 수 없는 것이 음악이다. 이 풍경과 아주 밀접한 인물이 있으니 바로 우상적이고 혁신적인 행위 예술가 **로리 앤더슨(Laurie Anderson)**이다. 로리가 온갖 규칙을 깬 건 1981년 싱글 앨범 〈오 슈퍼맨(O Superman)〉이 영국 차트에서 2위를 장식하고, 1982년에 발매된 앨범 〈빅 사이언스(Big Science)〉가 수십만 장 팔리며 미술계 바깥으로 널리 알려지면서였다.

일렉트로닉 뮤직계의 선구자인 로리는 녹음 장치를 비롯해 생방송 공연에서 사용할 실험적인 장치를 직접 발명하기까지 했다. 워홀의 가까운 친구이자 팝 아티스트 역사의 산 증인인 로리를 우리는 영광스럽게도 두 번이나 팟캐스트에 초대해 미술사의 판도를 뒤집은 결정적인 순간들을 파헤쳤다. '우상'이라는 단어는 너무 자주 남용되는 경향이 있지만, 로리 앤더슨과 함께 하는 동안 우리는 진짜 우상을 영접한 기분이었다.

Heart of a Dog (film still),
Laurie Anderson, 2015.

러셀: 당신이 키우는 개는 영화〈개의 심장〉에 분명히 영감을 주었죠. 제가 듣고 있는 사운드 트랙에도요. 정말 아름다운 음악입니다. 당신의 음악 그리고 단어를 이용한 스토리텔링과 언어를 표현하는 방식을 통하여 당신을 알고 있는 사람들이 많습니다. 그러한 부분들이 당신 작품 활동의 핵심처럼 보이기도 하고요.

로리: 맞아요, 저는 음악가이지만 가수는 아닙니다. 이따금 노래를 할 때도 있지만, 그보다는 말하는 리듬에 더 매료되어 있지요. 곧 한두 개의 대규모 공연이 있어서 예전 작업물을 찾아보려고 최근에 작업실을 뒤집었는데요, 그래서 지금은 작업실이 난장판이랍니다. 사방에 온갖 물건이 흩어져 있어요. 그러던 중 예전에 했던 작업물 중 하나인 '말하는 오케스트라'를 우연히 발견했습니다. 다양한 리듬 패턴으로 말하는 사람들을 모아놓고 음악적 리듬과 언어의 높이를 들은 뒤 이를 반영해서 악보를 만들었던 작업이에요. 아이디어가 꽤 좋아서 '왜 다시 하지 않았을까?' 싶었어요. 이걸 들은 누군가가 한번 시도해 본다면 정말 재미있을 거예요. 노래와는 다르게 이것은 말하는 음악에 더 가까운데요, 뭔가를 끄적이면 사람들이 그것을 말하고, 그러면 언어의 리듬과 음악의 높이를 듣고 이를 가지고 악보를 만들어볼 수도 있겠죠. 물론 이것은 노래가 아니에요. 언어를 이용한 음악이라고 보면 됩니다. 어떤 작업은 막다른 길에 빠질 때도 있죠. 그러한 작업 중 하나였습니다. 차를 위한 음악도 한 번 만들었는데, 그것도 일시적인 프로젝트였답니다.

러셀: '차를 위한 음악'이 뭐죠?

로리: 버몬트에 살았을 때 히피들과 알고 지냈어요. 즐거운 시절이었죠. 이 작은 마을에서는 일요일 밤마다 마을 밴드의 작은 콘서트가 열렸어요. 정말 쾌활한 밴드 음악이었는데, 사람들

은 마을 중심가에 위치한 음악당 근처에 주차하곤 그 안에 앉아서 음악을 들었지요. 노래가 끝나면 차 경적을 울리곤 했는데, 이 소리가 음악 소리보다 더 좋았던 거 같아요. 그래서 나중에 차를 이용한 오케스트라를 만들기로 생각했어요. 그래서 생각했어요. 이걸 뒤집으면 어떨까? 청중이 음악당에 앉아 있고 오케스트라가 차에 앉아 있다면? 그해 여름 저는 할 일이 별로 없었어요. 그래서 이 작업에 적합한 차를 고르고 차, 오토바이, 트럭을 위한 작품을 쓰기 시작했어요. 다양한 음역과 길이로요. 마을에서 이런 일에 관심 있는 사람은 아무도 없었죠. 그러다가 저는 생각했어요. 좋아, 경쟁을 붙여보자. 그래서 식료품점, 잡화점, 마을 곳곳에 광고를 붙였어요. '당신의 차는 C#조로 경적을 울리나요? 그렇다면 오케스트라에 들어올 수 있습니다.' 그리고 월마트 주차장에서 오디션을 했습니다. 자기 차가 오케스트라에 들어갈 만큼 괜찮은지 확인받고 싶은 사람들이 몰려들었죠. 정말로 신났어요. 맙소사, 한 동안 이걸 잊고 지냈네요. 오케스트라에 들어온 사람 중 악보를 읽을 줄 아는 사람은 아무도 없었습니다. 대부분이 농부였거든요. 농부들이 음악을 연주하지 않는다는 게 아니라 그 농부들이 그랬다는 거죠. 저는 컬러 득점판을 사용해서 지휘자 역할을 했습니다. 빨간 차를 모는 사람은 제가 빨간색 득점판을 들고 있는 동안 계속 경적을 울리는 식이었는데, 그 소리가 정말이지 굉장했어요. 총 서른 대의 차와 스무 대에서 스물다섯 대의 트럭, 농기계 몇 대, 트랙터 몇 대, 정말 많은 오토바이가 참여했습니다.

러셀: 그 연주를 뭐라고 불렀죠? 제목이 있었나요?

로리: 저는 그다지 창의적이지 않았어요. '자동차 경적을 위한 콘서트'라고 했죠.

러셀: 찾아봐야겠어요. 정말 근사하네요!

로버트: 정말 궁금하네요, 로리. 저는 옛날 음반을 정말 많이 듣거든요. 당신이 만드는 음악에 들어간 수많은 것을 떠올려보면 백파이프, 개, 개구리, 새 등이 떠올라요. 저는 당신의 음반을 들으며 자랐습니다. 당신은 늘 생각이 깨어 있고, 자동차든 동물이든 사회 전체를 작품에 포함하는 굉장히 포괄적인 관점을 취한다는 느낌이 들어요. 자연스럽게 그렇게 되는 건가요, 아니면 의도적으로 생각한 뒤 그런 식으로 방향을 설정하는 건가요?

로리: 일부러 생각하지는 않아요. 저는 언제나 주위에 있는 것들을 가지고 뭔가를 만듭니다. 만드는 방식이나 규칙을 배운 적이 없는지도 모르겠어요. 여튼, 그렇다 보니 무언가를 참조하기보다는 그냥 만드는 타입입니다. 제가 어렸을 때는 온갖 것들을 무에서 창조해 내야 했어요. 뭔가를 위해 어떤 기관이나 학교에 들어가는 것이 아니라, 그냥 그 상태에서 만들어내야 했죠. 음악계에 몸담기 위해 음악 학교에 들어가는 일 따위는 하지 않았습니다. 처음에 저는 화가로 시작했던 터라 얼마간은 그 세계에 갇혀 있었어요. 그 세계를 떠난 이유는 돈 때문이었어요. 너무 기업적으로 바뀌고 있었기 때문이었습니다. 미술계는 돈과 매우 밀접해지는 중이었는데, 저는 그게 너무 싫었어요. 수집가와 알고 지내며 한담을 나누는 일은 제 입장에서 악몽이나 다름없었습니다. 물론 화가라고 해서 반드시 그럴 필요는 없지만 어떤 사람들은 그래야만 하죠. 그게 참을 수 없었고 그래서 그때부터 음악에 더 집중했어요.

러셀: 하지만 당신은 음악계와 순수미술계 사이를 자연스럽게 넘나드는 것처럼 보이는데요. 양 분야에서 강한 입지를 다지고 있다는 균형감도 있고요. 여성으로서, 예술과 음악 중 당신을 더 환영하는 세상이 있었나요? 아니면 저마다 환영하거나 거리를 두게 만드는 요소가 있다고 느끼셨나요?

로리: 저는 여러 세계를 오가는 사람이에요. 제가 어린 시절을 보낸 1970년대의 미술계는 평등했어요. 남자와 여자가 예술가로 대우받는 방식에 아무런 차이가 없었죠. 돈이 연루되지 않았으니까요. 예술로 돈을 벌려는 사람은 아무도 없었습니다. 1960년대의 잔재였지요. 당시에는 모두가 일종의 노동자였어요. 우리는 트럭을 몰았고 돈을 벌기 위해 공사장에서 일했고 서로를 도왔어요. 정말 평등했죠. 남자와 여자가 뒤섞여 있었지만 그게 문제가 되지는 않았어요. 우리 모두가 아웃사이더였기 때문이었죠. 그 사실이 우리를 하나로 묶어주었습니다. 시스템 바깥에 존재한다는 사실이요. 그러다가 부동산이 등장했습니다. 당시엔 저렴한 로프트 아파트가 많았던 터라 모두가 거기에서 살기 시작했습니다. 하지만 로프트 아파트를 개조하기 시작하자, 사람들은 너나없이 "오, 이 아파트를 살게"라고 말하기 시작했어요. 또 다른 일은 투어였는데요, 일할 기회를 얻기 시작했기 때문에 예술 씬(scene)이 분열되기 시작했던 겁니다. 특히 저는 독일과 이탈리아에서 많은 작업을 하면서 95퍼센트의 작업을 뉴욕이 아닌 다른 곳에서 하게 됐어요. 그렇게 다른 종류의 조류에 휩쓸리게 되었습니다. 당시 독일과 이탈리아의 실험적인 예술은 시각적인 예술과 상당히 섞여 있었고, 우리는 갤러리에서 공연을 자주 했기 때문에 이들 사이에는 뚜렷한 경계가 없었습니다. 서로 돕기만 하면 되었기 때문에 "그건 조각 작업이야, 난 할 수 없어!"라고 말하지 않고 그냥 모든 걸 했어요. 아무런 체계도 없었죠.

로버트: 당신이 유럽 장소 곳곳에 오백여 통의 편지를 썼다는 인상적인 에피소드를 들었습니다. 투어를 한 번도 한 적 없을 때 직접 투어를 기획하기 위해서였죠. 당신이 '저는 세계 투어를 할 겁니다!'라는 내용의 편지를 보냈더니, 서서히 유럽에서 반응이 오기 시작했다고요. 정말 굉장합니다.

로리: 어딘가에서부터는 시작해야 하잖아요. 예술가들에게 제가 전하고 싶은 메시지입니다. 당신이 음악가라고 칩시다. 자신의 작업을 세상에 알리고 싶어요. 그럼 그냥 하면 돼요! 투어를 한 적이 없다면 하나 기획해서 예약하고 싶은 사람이 있는지 알아본 뒤 그냥 하면 됩니다! 아무도 안 올 거라고 중단해서는 안 되죠.

러셀: 어쨌든 시작하고 보자! 멋집니다. 한창 유명할 때 인류학자가 된 기분이라고 하셨죠. 당신은 안에 있었지만, 밖에서 안을 보고 있었습니다.

로리: 맞아요. 이제야 그걸 알겠더라고요. 저는 그러한 관점을 소중하게 생각합니다. 보다 관찰자적인 입장을 취할 수 있기 때문이에요. 저는 사람들이 저를 어떻게 볼까 걱정하지 않습니다. 하지만 다른 사람들이 무언가를 하도록 만드는 것이 무엇인지 살피는 데에는 관심이 많아요. 그들이 뭘 하고 있는지에 대해서도요. 그러니까 언제나 볼 것들이 있죠. 저는 뭔가를 기록하는 사람은 아니에요. 그래서 제가 무언가를 관찰하는 방식이 특이한 작업 방식

***Big Science* (album),**
Laurie Anderson, 1982.

의 일부가 되는 것 같습니다.

로버트: 2010년 앨범 〈홈랜드(Homeland)〉에서 금융위기 같은 것들에 대해 말하며, 특히 그러한 주제와 관련된 가사를 쓰셨어요. 최근에는 무슨 작업을 하시는지 정말 궁금합니다. 미국이 그리고 이 세상이 처한 상황을 고려할 때 말이에요.

로리: 팬데믹 기간 동안 〈바르도에서의 파티(Party in the Bardo)〉라는 라디오 방송에 시간을 많이 할애했어요. 두 시간짜리 방송인데 정말 재미있어요. 저는 언제나 샌프란시스코에 살면서 심야 방송을 하고 싶었습니다. 새벽 4시쯤… 출근 시간 전에 하는 방송 말이에요. 사람들이 잠이 덜 깨서 굉장히 취약한 시간이죠. 음악에 대해 말하고 음악을 연주하면서 그러한 상태로 미끄러져 들어갈 수 있는 상태랄까요. 그래서 했습니다. 결과적으로 이 방송은 사람들의 초상(portraits)이 되었어요. 이제 겨우 10화를 녹음했는데요, 긴 대화를 나누며 빈둥대는 방송이에요. 저는 에피소드마다 친구를 한 명 초대해서 '듣지 않고는 살 수 없는 가장 중요하고 훌륭한 음악 작품 열다섯 곡을 말해봐'라고 묻습니다. 많은 이들이 그 질문에 즉각 대답해요. 저는 이 시리즈를 중반 정도 진행할 때까지만 해도 그들의 초상을 제작하고 있다는 걸 깨닫지 못했습니다. 그들이 내놓는 답은 그들이 내리는 선택들과 상당히 비슷해요. 저는 이제 함께 작업할 짬이 나지 않는 친구들에게 습관적으로 묻곤 합니다.

'가장 소중하게 생각하는 음악 열다섯 곡을 보내줘.' 그들이 말한 음악을 듣고 나면 그 사람에 대해 정말 많은 것을 알게 되죠. 사람들의 음악적 초상을 그리려던 게 아니었는데 결국 그렇게 된 거예요.

로버트: 저희에게도 정말 흥미로운 지점입니다. 팟캐스트를 진행하는 일은 이 힘든 시기에 어떻게든 계속해서 창의적인 상태를 유지하고 사람들을 연결하고 사기를 돋운다는 점에서 그런 방송과 상당히 비슷해요.

러셀: 오디오 작업에 대해 이야기해 볼까요? 누군가 로리 앤더슨의 음악을 설명한다면 음역 변화, 음성 필터, 음악을 관통하는 일렉트로닉 사운드, 당신이 만드는 소리 정도가 되겠는데요. 이런 특징이 여전히 당신 작업의 많은 부분을 차지하나요?

로리: 맞아요. 음성을 사용할 때는 곡을 쓰는 것이 아니라 이야기하는 것 같은 느낌으로 작곡해요. 기록 장비를 사용해서 글을 쓰는 것이 아니라, 말로 녹음하고 그걸 이야기처럼 작곡하죠. 그렇게 작곡한 음악을 들으면 마치 그 이야기를 듣는 것처럼 느껴집니다. 저는 글을 읽는 것보다는 사람이 이야기하는 것을 더 좋아해요. 그래서 제 작곡 방식도 그렇게 시작하곤 합니다.

훔치고 싶은 예술작품

러셀: 세상에 있는 어떤 작품도 훔칠 수 있다면 어떤 작품을 택하겠으며 그 이유는 뭘까요?

로리: 라스코 동굴이요.

러셀: 그게 뭐죠?

로리: 고대 동굴 그림입니다.

로버트: 프랑스에 있나요?

로리: 네, 대부분 물속에 잠겨 있을 거예요. 아니면 곧 그렇게 되겠지요. 대규모 절도일 겁니다.

러셀: 정말 당신답네요. 작게는 절대로 안 하는 거죠.

로리: 좋아요, 동굴 그림 딱 1점만 가져가지요. 그거면 충분할 것 같습니다.

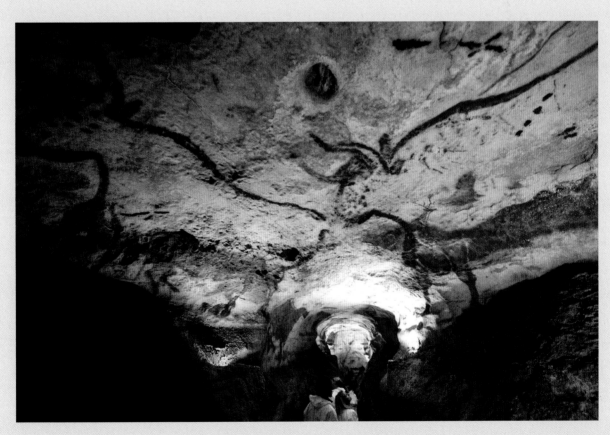

Hall of the Bulls, Lascaux Caves,
Artists Unknown, c.17,000 years old.

자데이 파도주티미

JADÉ FADOJUTIMI

런던에서 활동하는 예술가 **자데이 파도주티미 (Jade Fadojutimi)**는 가히 천재라 부를 만하다. 그녀가 그린 큼지막한 추상화는 캔버스를 위를 가로지르며 춤추고 진동한다. 그녀가 만들어낸 선과 몸짓은 그녀를 자그마치 1950년대에 활동한 추상 표현주의 화가들의 계보에 올려놓는다. 우리가 자데이를 만났을 때 그녀는 서른 살이 채 되지 않은 나이로 테이트 특별전(Tate Collection)에 포함된 젊은 예술가가 되었다. 그때 이후로 세상에서 가장 유명한 미술관들이 그녀의 작품을 소장하고 있다. 워싱턴 DC의 허쉬혼(Hirshhorn), 마이애미의 동시대 예술 재단(Institute of Contemporary Art), 영국 요크셔의 헵워스 웨이크필드(Hepworth Wakefield), 뉴욕의 메트로폴리탄 미술관(Metropolitan Museum) 등 목록은 끝도 없다.

꾸준히 일본을 방문하며 받은 영감, 패션과 애니메이션에 대한 깊은 애정을 바탕으로 자데이는 모티프와 반복적인 문양(mark-making)으로 가득한 일련의 작품을 생산한다. 이 모티프와 문양은 대부분 옷, 직물 패턴, 꽃, 무성한 초목을 상징한다. 그녀가 사용하는 색상은 위풍당당하다. 광대하고 개방적이며 실로 독창적인 무지갯빛 세상이 펼쳐진다. 자데이는 자신의 그림이 내면의 세상이며, 선명한 네온 색 꿈으로 향하는 관문이라고 늘 말한다. 계속해서 새로운 색에 도전하는 창의적이고 개인적이며 강렬한 작품은 그렇게 탄생한다.

우리는 2020년 가을, 런던의 피피 홀즈워스 갤러리에서 열린 단독 전시 〈제스처(Jesture)〉에서 그녀를 만났다. 창의적이고 발칙하며 재미있는 자데이는 근사한 와인을 홀짝이며 그림을 그리고 수다 떠는 걸 좋아한다. 자데이는 게임의 판도를 바꾸고 전 세계적인 흐름을 만들며, 자신만의 규칙을 이용해 미술사의 규범 안으로 매끄럽게 진입 중인 예술가다.

러셀: 당신이 사용하는 언어에는 공통성이 있습니다. 당신의 작업과 작품을 알아갈수록 자데이의 작품임을 알아차릴 수 있게 되죠. 작품을 관통하는 모티프가 있나요?

자데이: 그럼요, 제 작품에는 저 자신이 담겨 있다고 생각합니다. 하지만 저라는 사람은 끊임없이 변하고 있어요. 그래서 저에게는 모든 작품이 제각각 다르게 느껴집니다.

러셀: 당신의 작품은 자전적이에요. 겉으로는 구상적이지 않은 추상화일 수도 있지만, 그 안에는 구상적인 에너지가 담겨있습니다. 표면상으로는 구상적인 요소가 없어 보이지만, 실제로는 구상적인 요소를 기반으로 만들어진 추상화입니다

자데이: 맞아요, 저는 제 그림을 스펙트럼으로 생각해요. 한쪽 끝에는 추상화가 있고, 다른 쪽 끝에는 구상화가 있어요. 그 사이에 있는 모든 작품들은 그 중간쯤에 위치해 있습니다. 어떤 작품은 추상화에 더 가까워 보일 수도 있고, 다른 작품은 구상화에 더 가까워 보일 수도 있습니다.

러셀: 이 바닥에 뛰어든 지 고작 3년 만에 대성공을 거둔 기분이 어떤가요? 정말 많은 관심을 받고 있잖아요. 테이트 전시회 최연소 예술가였죠. 예술가로서 그리고 한 사람으로서 어떠한 부담감을 느끼나요? 어떤 기분이죠?

자데이: 그냥 흐름에 따라가는 수밖에 없다고 생각해요. 2017년 첫 전시를 열면서 이 바닥에 뛰어들었을 때는 졸업한 지 5개월에서 6개월밖에 안 된 시기였어요. 그냥 했던 거죠. 그 후로 일들이 계속 일어났어요. 정말 좋은 일들이었죠. 그랬기 때문에 충분히 인식되지 못한 상태 같아요. 그저 흐름에 맞춰 갈 뿐이고 지금도 그래요. 그것에 대해 생각하지 않으려고 합니다. 제가 삶을 헤쳐나가는 방식, 혹은 최소한 첫 전시에서 배운 불안감을 극복하는 방식이라면, 아직 일어나지 않은 일을 걱정할 수는 없다는 거예요. 그냥 내려놓는 방법을 훈련하는 수밖에 없어요. 안 그러면 아무것도 할 수 없으니까요. 이제야 그럭저럭 해 나가고 있어요. 이제는 제가 살짝 워커홀릭이 아닌가 싶기도 해요.

러셀: 저는 '일하는 게 노는 것보다 재미있다'는 말을 이따금 반복하는데요, 실은 스티븐 프라이가 해준 말이에요. 노엘 카워드의 말을 인용한 거죠. 일에서 재미를 느낀다는 말이 정말 맞는 것 같아요. 자신이 하는 일에 푹 빠지면 어떤 면에서 그건 더 이상 일이 아니잖아요?

자데이: 맞아요, 제 일은 제 인생입니다.

로버트: 처음으로 작업을 시작한 건 언제였죠? 언제나 그렇게 창의적이었나요?

자데이: 어린 시절에 그림을 즐겨 그렸어요. 하마를 그리거나 먼 미래를 생각하며 저만의 패션 브랜드를 디자인하곤 했는데, 다섯 살인가 여섯 살이었죠.

로버트: 당신의 작품을 보고 있으면 드로잉의 영향을 받았다는 느낌이 듭니다. 새로운 작품에는 오일 스틱 크레용을 사용하신 걸로 알고 있는데요. 그건 새로운 도전이었죠. 오늘 이 전시를 보고 나니 드로잉에 대해 많이 생각하게 되네요.

자데이: 실은 2016년 일본에서 돌아오고 나서야 집중적으로 드로잉을 시작했어요. 교환학생으로 그곳에 갔죠. 그러다가 록다운 기간에 그림을 정말 많이 그렸어요. 첫 달에는 작은 노트에 파스텔로만 그렸어요. 파스텔을 꽤 가지고 있었거든요. 돌이켜 보면 시작은 '불안'이었던

Birthday: Deathday,
Jadé Fadojutimi, 2020.

"그건 제가 오일 파스텔로 한 첫 작업이었죠. 집에 굴러다니는 것들로 그린 건데 색을 입혀보니 정말 멋진 결과물이 나오더군요. 전체 세트를 주문하기로 마음먹었어요."

것 같아요. 저는 손으로 무언가를 쥔 채 앞에서 뒤로 가는 움직임에 집착했어요. 그 후 작업실에 돌아가서 보니 자연스러운 느낌이 들지 않았습니다. 그래서 생각했어요. 캔버스 위에 파스텔로 그려보면 어떨까? 불안에서 비롯된 것이었지만, 나쁘지 않았다고 생각합니다.

러셀: 예술가로서 당신은 세상에서 일어나고 있는 일들을 작품으로 승화시킵니다. 그런 면에서 불안은 지금 일어나고 있는 일을 표현하는 중요한 수단이네요.

자데이: 저의 불안은 이랬어요. '(나는 일본에 있는데)내일 가족 중 누군가에게 무슨 일이 일어났다는 전화를 받으면 어떡하지?' 그런 경험이 없었기 때문이죠. 시간이 지나면서 조금씩 적응했어요. 그땐 인식하지 못했었지만, 지금 생각해 보면 그림 그리는 게 너무 즐거웠고 그 에너지를 발산할 수 있었기 때문에 그림에 집중했던 것 같아요. 하지만 드로잉 자체만 보자면, 그건 제가 오일 파스텔로 한 첫 작업이었죠. 집에 굴러다니는 것들로 그린 건데 색을 입혀보니 정말 멋진 결과물이 나오더군요. 그래서 저는 오일 파스텔에 빠져들었고 전체 세트를 주문하기로 마음먹었어요.

로버트: 화려한 색상 때문이었나요?

자데이: 제가 갖고 있는 세트에는 200개에서 300개 정도의 색상이 들어 있었어요. 저는 더 많은 색상을 원했기 때문에 전체 세트를 주문했죠. 재미있는 건 그렇게 많은 색이 눈앞에 있는데도, 본능에 따라 그중 하나를 고르게 된다는 거예요. 저는 그렇게 했고 덕분에 사용하는 색상의 범위가 한층 넓어졌죠.

러셀: 당신이 생각하는 성공은 뭔가요? 실수는요?

자데이: 두 가지를 분리해서 생각하지는 않아요. 저는 어떤 때 제가 그림 그리는 걸 좋아하며, 어떤 때 그리기를 그만둘 수 없는지 알고 있습니다. 작품이 저에게 활력을 주고 뭔가를 해내게 만들 때죠. 그럴 때 멈춰야 한다는 것도 알아요. 계속해서 작품을 돌아보며 감탄하다 보면 실수를 했는지 안 했는지조차 판단이 안 설 수 있거든요. 가끔은 의도를 벗어났으나 실수

The Luna(tic) Effect,
Jadé Fadojutimi, 2020.

Don't Stop Staring At Me Please,
Jadé Fadojutimi, 2021.

라고 할 수 없는 결과물들도 나와요. 그건 우연히 그렇게 그리는 방법을 발견한 거라 봐야
죠. 문제를 해결하려고 하다 보면 사실 해결할 필요가 없다는 걸 깨닫게 되고, 그 자체로
하나의 결정이 되는 식입니다.

로버트: 제가 정말로 공감한 또 다른 부분은 이 작품들의 물리성이에요. 이미 늘어난 상태로 벽에
건 뒤 색을 칠했다고 들었는데, 그래서인지 작품과 몸과의 연관성을 느낄 수 있었습니다.

러셀: 스스로를 행위 미술가라고 생각하시나요?

자데이: 저는 저 자신에게 딱지를 붙이지 않아요. 그건 제가 어떤 사람인지 규정하고 싶지 않다는
뜻입니다. 작품이 스스로를 대변한다고 보니까요. 제가 어떻게 그림을 그리는지 설명하
면, 당신은 그걸 바탕으로 제가 어떤 사람인지 판단할 수 있겠죠. 하지만 제 작품은 저 자
신과 밀접한 관련이 있기 때문에, 어떤 것이든 규정하면 저조차 모르는 저를 규정짓는 셈
이 됩니다. 정말 솔직하게 말하는 건데... 저는 작업할 때 그림에 굴복합니다. 작품과 함께

춤을 추고 촉감으로 느낌으로 그림을 그리죠. 춤을 추면서 그리기 때문에 움직임이 많은 편입니다.

러셀: 당신 작품을 보면 정말 즐겁게 작업했다는 게 느껴져요.

자데이: 언제나 재미있어요. 저는 작업실에서 최고의 파티를 연답니다.

로버트: 정말 멋있네요. 작품들에서 강렬한 열정이 느껴집니다. 작업을 할 때 당신이 온전히 몰입하는 모습이 상상되는데요. 휴식을 취하면서 잠시 앉아 다른 걸 한 다음에 다시 그림으로 돌아가는 예술가들도 있잖아요. 하지만 당신은, 확실히는 모르겠지만, 안 그럴 것 같아요. 그러기에는 당신 작품이 너무 강렬하게 느껴지는군요.

자데이: 맞아요. 이 전시에 출품한 작품 중에는 한 세션 만에 끝낸 것도 있고 세 세션 만에 끝낸 것도 몇 개 돼요. 저는 본능을 믿는 편이에요. 움직임도 굉장히 빠르죠.

러셀: 작품을 돌리기도 하나요?

자데이: 작업하는 중간에 회전시켜요. 안 그럴 때도 있지만 이따금 새로운 관점이 필요하니까요. 작업하다 보면 어느 순간부터 무언가가 보이기 시작하는데, 작품이 완성되기 전까지는 제 작품에 그렇게 익숙해지고 싶지 않거든요. 그래서 돌리면서 일부러 혼란을 야기하죠.

러셀: 존경하는 예술가가 있나요?

자데이: 쿠도 마키코(Makiko Kudo)요. 일본 화가예요. 오랫동안 그녀의 작품을 계속해서 보고 있어요. 그녀를 언제 찾아냈는지 기억조차 안 나네요. 저는 그녀에 대해 많이 이야기해요. 매일 보면서 지루하지 않은 작품은 솔직히 그녀의 작품뿐이거든요. 그녀는 색상을 바라보는 안목이 뛰어나죠. 그녀의 작품들은 저게 앞으로 나아갈 힘을 줍니다.

로버트: 일본에 갔을 때에는 어땠나요? 처음에는 무척 외로웠다고 들었는데요.

자데이: 교환학생으로 가기 전에 일본에 딱 한 번 가봤어요. 그래서 그곳 생활에 큰 기대를 했던 것 같습니다. 4개월 간의 일본 생활은 제게 많은 것을 알려주었어요. 세상과 스스로를 향한 저의 좌절감이 그것이었죠. 세상의 속도가 나를 막는다는 것을 깨달았습니다. 지금쯤이면 해결되고도 남았어야 할 문제들에 대한 토론에 얽매여 있다는 생각이 들더군요. 저는 그냥 저 자신이 되고 싶지, 족쇄에 묶여 있고 싶지 않아요. 제가 즐기는 방식으로 그림을 그리고 싶고요. 일본에 있는 동안 많은 것을 즐기고 싶었는데, 스스로 강요하는 느낌이 들어 우울했습니다. 친구들이 많았지만 편안해지는 방법을 몰라 고통스러웠죠. 나중에는 자신에게 너무 가혹하게 대하고 있음을 깨달았고 정신 건강이 좋지 않았어요. 그렇게 우울한 시기에 제가 싫어하는 그림을 그리기도 했죠. 그림은 좋은 디딤돌이었지만 당시에는 이렇게 생각했습니다. '맙소사, RCA(왕립예술대학)에 돌아가서 5개월 후에 졸업해야 하는데, 아무 의미도 없는 작업을 하고 있잖아.'

러셀: 지금은 그 작품에 대해 어떻게 느끼나요? 아직도 갖고 있나요?

자데이: 작업실 어딘가에 처박혀 있을 거예요.

러셀: 그때 이후로 안 봤나요?

자데이: 안 봤어요. 하지만 수업 중에 한 강사가 저를 다른 학생과 함께 자신의 작업실에 데려갔어

요. 그 강사는 매우 매력적인 성격이었는데, 그 작품들은 그가 누구인지를 완벽하게 반영하고 있었죠. 저는 생각했어요. '우와, 이 그림들은 당신이 누구인지를 너무 잘 보여주는 군!' 제가 하고 싶은 게 바로 그거였죠. 작품에서 저 자신을 볼 수 없다는 사실에 좌절을 느끼고 있었는데, 그러한 인생의 하락기에 캐릭터에 대해 자주 생각하기 시작했어요. 저는 언제나 그림을 좋아했어요. 하지만 저는 제 그림이 저에게 더 많은 걸 드러내주길, 그래서 더 나다워지기를 바랐죠. 어떻게 정말 나 자신다운 그림을 그릴 수 있을지 고민했습니다. 그게 제 목표였어요. 하지만 그때 이후로 제 상황은 점점 더 나빠졌고, 더 우울해졌어요. 쉽지 않은 일인 데다 당시에는 저 자신을 잘 몰랐으니까요.

막판엔 사흘 동안 방에 틀어박혀서 〈걸즈〉를 봤어요. 그리고 그림을 그리기 시작했습니다. 〈걸즈〉 시리즈를 보면서 그림을 그리길 반복했고, 모든 것이 그림에 들어갔어요. 자신을 위로하기 위해 매달렸던 것들이 이제는 저를 좌절시키고 있었어요. 그래서 모든 것을 그림에 담아야겠다고 생각했습니다. 저는 한 가지에 집중할 수 없을 정도로 산만해요. 저를 좌절시키곤 하는 제 결점이죠. 그럼에도 이리저리 왔다 갔다 하다 보니 존재조차 몰랐던 언어로 30점의 그림이 완성되었습니다. 너무 많은 생각을 하지 않은 덕분이었죠. 제가 문제라고 생각했던 것이 사실은 포용할 수 있는 것일 수도 있겠다는 생각이 들었어요. 그래서 RCA로 돌아가 말했어요. 드로잉에 뛰어든 것처럼 회화에 뛰어들겠다고요. 저는 속도를 내서 작업할 생각이었어요. 저는 빠르게 생각하고 오래 집중하지 못하니까요. 그러다가 이런 생각이 들었어요. '세상이 좋은 것과 나쁜 것을 구분하는 것처럼, 나 자신이 스스로를 결점으로 규정하고 있는 것은 아닐까?' 저는 이 모든 걸 거부하겠다고 결심했죠. 우리는 왜 이 이분법적인 세상에 살고 있을까요? 둘 중 하나인 세상 말이에요. 바로 그 점에 의문을 품고, 결점이라고 생각했던 것들을 축복하기 시작하자 화가로서의 저의 경력이 비로소 시작되었습니다.

홈치고 싶은 예술작품

러셀: 예술작품을 훔칠 수 있다면 어떤 작품을 택하겠으며 그 이유는 뭐죠?

자데이: 모르겠어요. 제가 원하는 게 작품이 아니라 사람이라는 생각이 들 때도 있어요.

러셀: 누구죠?

자데이: 로라 오웬스(Laura Owens)요. 실제로 만난 적이 있답니다.

러셀: 어디에서 만났죠?

자데이: LA에 친구들과 여행을 갔을 때였어요. 저의 독일 갤러리가 연락을 취해줬죠. 그리고 작년에 로라가 프리즈(아트 페어) 때문에 제 작업실에 왔었는데, 정말 좋았어요.

러셀: 당신이 존경하는 예술가군요.

자데이: 여러 명 중 한 명이죠. 맞아요.

LA를 기반으로 활동하는 미국화가, 로라 오웬스.

루시 존스

LUCY JONES

영국 예술가 **루시 존스(Lucy Jones)**는 영국 슈롭셔의 고향집 근처에서 수채화와 드로잉 작업을 하며 많은 시간을 보낸다. 영국과 웨일스를 나누는 국경을 따라 하루에 몇 시간씩 작업하는데, 색상이나 스타일 면에서 확실히 야생적인 그녀의 작품은 네온 톤에 가까운 활기찬 색상과 활동적이고 추상적인 화법을 추구한다. 그녀는 두터운 오일스틱과 수채화 물감을 사용해 작업하는데, 때로는 고통스럽게 풍경을 표현하기도 한다. 반면 그녀의 친밀한 초상화는 민감하고 단순하며 정직하고 위축되지 않는다. 그녀는 이 작업들을 "어색하게 아름답다"라고 표현한다.

루시는 태어날 때부터 뇌성마비를 앓았다. 이 평생의 질환은 거동과 조정력에 영향을 미치며 발성에도 지장을 준다. 어떠한 일에 종사하든, 어떠한 장애를 앓든 힘들겠지만 예술가에게 더욱 힘들 수밖에 없는 장애다. 그녀의 초상화는 색상과 대상의 대담함으로 삶의 진실성을 드러낸다. 그리고 삶의 취약성을 축복하며 놀라운 재치와 유머로써 이를 극복하

는 여정으로 우리를 이끈다. 루시는 노화, 여성성, 자아, 장애를 발판 삼아 단호하고 도발적이며 자랑스럽고 뛰어난 작품을 선보인다.

우리는 2020년 그녀의 대표적인 갤러리, 런던 코르크 스트리트에 위치한 플라워스 갤러리에서 루시를 만났다. 그녀와의 인터뷰는 정말 재미있고 흥미진진했으며 그녀의 작업에 관해 많이 알게 된 기회였다. 루시는 창작 과정 뒤에 놓인 '보이지 않는 투쟁'이 작품에 솜씨 좋게 차려낸 공공연한 메시지만큼이나 중요하다고 믿는다. 그녀의 내면은 그녀가 그리는 풍경에 정서적인 깊이를 더한다. 작품에서 다루는 주제는 루시가 전달해야 할 강력한 메시지를 가진 예술가임을 보여준다.

러셀: 활동하고 계신 슈롭셔에서 전시를 위해 여기까지 오셨어요. 이곳은 현재 당신 작품에서 굉장히 큰 역할을 하는 장소인 것 같습니다.

루시: 맞아요. 런던에 살 때에는 템스 강을 중심으로 활동했어요. 거의 15년 전까지 런던에서 쭉 살았죠. 그러다가 슈롭셔로 이사를 왔는데 좀 충격이었어요. 너무 푸르러서요. "맙소사, 미쳤다"라고 생각했어요. 하지만 사실 저는 런던과는 "끝냈"던 것 같아요. 이사는 제 작품 활동에 완전히 새로운 계기가 되었습니다.

러셀: 태어날 때부터 뇌성마비를 앓고 계세요. 작품 활동을 할 때 신체적으로 영향을 받고 있고요. 하지만 당신 작품에서 정말 굉장한 부분은 이 장애가 당신을 한계 짓지 않는다는 사실입니다. 당신은 그걸 자신의 예술로 만들었죠.

루시: 저는 자화상을 더 많이 그리기 시작했어요. 도시 경관과 균형을 맞췄죠. 천천히 저 자신을 바라보려 했습니다. 처음에는 꽤 어려웠습니다. 지난 30년 동안 이 자화상들을 통해 장애에 대해 더 많이 탐구했어요. 난독증도 그중 하나인데, 정말 큰 문제죠.

러셀: 30대 때 난독증을 진단받으셨나요?

루시: 난독증이란 걸 어느 정도는 알았지만 진단받지는 않았어요. 진단을 받자 오히려 안심이 되더군요. 잘 읽거나 쓰지 못하는 것에 대해 죄책감이 있었거든요. 잘 이해되지 않는 영역에 있는 것처럼 말이에요. 난독증은 뇌성마비와 어떤 면에서 비슷해요. 균형감을 꽤 자주 잃게 만든다는 점에서요. 말로 설명하기 어려운데요. 난독증을 진단받은 이후로 많은 도움을 받았어요. 2년 동안 격주로 과외를 받았죠. 지금은 읽는 게 훨씬 더 나아졌습니다.

로버트: 당신 작품을 처음 보았을 때 글자가 담긴 그림, 그리고 그림에 담긴 글씨에 매우 공감했습니다. 작품에 글자를 담는 방식이 정말 멋있어요. 당신의 자화상 가운데 '당신이 나를 보고 있는 걸 보다'라고 거꾸로 쓰여 있는 작품이 있는데요, 바라보는 이에게 도전하잖아요. 저는 이 작품에 정말 끌렸습니다. 정말 끝내준다고 생각했죠. 작품에 문자를 사용하는 방식에 관해 말씀해 주시겠어요?

루시: 저는 문자를 회전시킵니다. 사람들이 글자를 읽는 것에 대해 진지하게 생각하고 그걸 해독하며 살짝 어색하게 느끼기를 바랍니다. 인생에는 어색한 일이 많잖아요. 말도 못 하게 어렵죠.

로버트: 《어색한 아름다움(Awkward Beauty)》이라는 책을 쓰셨어요. 정말 완벽한 책이라고 생각합니다. 당신의 작품은 정말로 어색하게 아름다워요. 자연과 함께하는 경험도요.

러셀: 초상화도 그렇죠. 당신은 자신의 몸을 이용해 바라보는 이에게 도전하잖아요. 한 인터뷰에서 예술에 담긴 남성적 시선에 대해 언급하셨어요. 장애 때문에 당신은 다른 차원의 시선을 받기도 한다고요. 사람들은 당신의 작품을 볼 때 어색함을 느낄 수 있는데, 이러한 어색함 자체가 아름다움을 더해주는 것 같습니다.

루시: 이해가 빠르시네요!

러셀: 왜 도시 경관에서 시작하셨죠?

루시: 예술학교에서 도시 경관에 흥미를 느꼈어요. 하지만 쉽지는 않았습니다. 오랫동안 그림을

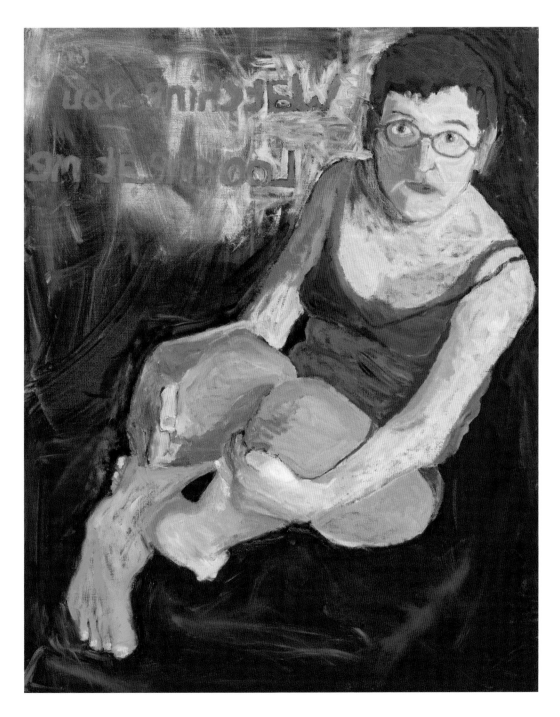

Just Looking, Just Checking on You,
Lucy Jones, 2019.

Lead You Up the Garden Path,
Lucy Jones, 2008.

"사람들이 글자를 읽는 것에 대해 진지하게 생각하고 그걸 해독하며 살짝 어색하게 느끼기를 바랍니다. 인생에는 어색한 일이 많잖아요."

그릴 시간이 없었죠. 오전 10시쯤 템스 강이 바라보이는 런던의 사우스뱅크에 가면 조용했어요. 아무도 없었죠. 저는 펜과 잉크, 분필을 갖고 거기에 몇 시간이고 앉아 있곤 했어요. 무릎에 작품을 받쳐놓고 꽤나 어색한 그림을 그렸습니다. 저는 '자동 펜'이라는 이상한 펜을 썼는데, 이탈릭체 펜촉 펜(italic nib pen)이라 어떠한 각도로도 사용할 수 있었어요. 잉크 위에 분필을 사용해서 종이의 표면을 보강하는 것처럼 그렸습니다. 몇 시간 동안 그렇게 했어요. 런던 예술학교 캠버웰에서 공부할 때였죠.

러셀: 규모가 큰 작업을 좋아하시나요?

루시: 네, 저는 큰 작품을 그리는 걸 좋아해요. 캔버스 안에 갇히는 걸 좋아하죠. 저에게는 그게 중요합니다. 평편한 사각형이나 직사각형 표면 안에서 작업하는 것 말이지요. 표면을 완벽하게 통제한다고는 못하겠지만 아무도 방해할 순 없습니다. 삶의 다른 부분에서 저는 어떤 식으로든 도움이 필요해요. 하지만 이곳은 제 구역, 제 영역이죠.

로버트: 런던에서 어린 시절을 보내면서 수채화와 예술에 매력을 느꼈나요?

루시: 네, 하지만 어린 시절의 저는 자신에게 확신이 없었던 것 같아요.

러셀: 하지만 예술을 통해 자신감을 얻었죠?

루시: 맞아요.

러셀: 작업실에서는 무릎을 꿇고 작업하나요? 밖에서는 종이를 무릎 위에 놓고 그리시나요, 아니면 여전히 바닥에 놓고 그리시나요?

루시: 예전에는 어떻게든 무릎 위에 종이를 올려놓고 작업했는데, 더 이상 그렇게 하지 않아요. 지금은 제도판을 바닥에 놓고 기대면서 작업해요. 그래서 제 등이 그렇게 아팠던가 봐요! 때로는 손과 무릎으로 바닥을 짚고 작업하기도 하는데, 그렇게 하면 서 있는 것보다 낙하 거리가 더 짧아진답니다.

러셀: 바닥에 놓고 다가서서 작업하면 작품에 더 가까워진 느낌이 드나요?

루시: 하루가 끝날 때면 작품에서 물러나서 생각해 보곤 해요. "꽤 괜찮네." 그러다가 다음 날 다시 와서는 이렇게 생각하죠. "맙소사, 형편없잖아."

로버트: 톰 셰익스피어와 나눴던 이야기를 들었는데요. 흔히 사람들은 예술가가 되는 건 행복하고 즐거운 일이라 생각하지만, 사실 늘 그렇지는 않다고 하셨죠.

루시: 맞아요, 그러나 점점 나아지고 있어요. 예전에는 작업실에서 그림을 그리는 동안 눈물이

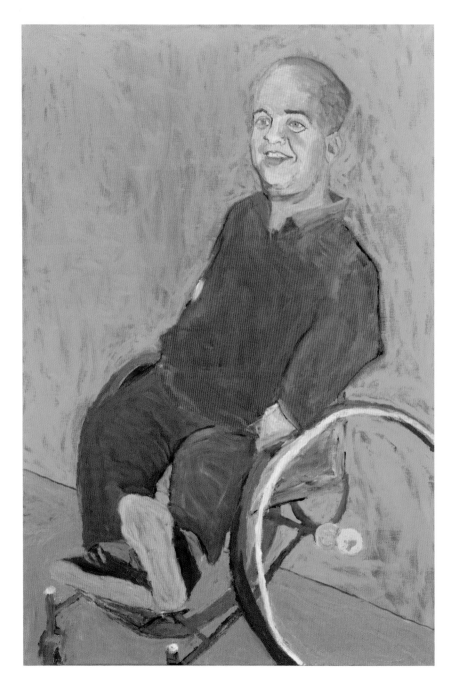

Tom Shakespeare: Intellect, with Wheels,
Lucy Jones, 2017.

나기도 했지만, 이젠 그런 일이 없어요. 지금은 제 작업실이 아주 안전하고 편안한 느낌이에요. 작업실이 정말 마음에 들어요. 제가 성장한 덕분인지도, 제 작업에 대해 더욱 자신감이 생겨서 그런 건지도 모르겠습니다.

러셀: 본인의 몸에 이보다 더 만족한 적은 없다고 말씀하신 걸 들었습니다. 그것도 작업 덕분인가요?

루시: 네, 물론 매일 가지 않아도 되지만, 작업실로 출근하는 것이 제 목표 중 하나예요. 오후 1시나 2시쯤 도착하면 7시까지 작업하죠.

로버트: 매일 작업하는 건 내면에 열정과 욕망이 있어야 가능한 일이죠.

루시: 작업실에 가지 않다 보면 실제 작품과의 접점을 잃을 수 있어요.

로버트: 대학을 졸업할 때 꽤 힘든 시기를 보냈다고 들었습니다. 예술학교를 떠나는 것은 자신을 보호해 주는 환경을 떠나는 것과 같았겠죠. 그 부분에 대해 말씀해 주시겠어요?

루시: 정말 운이 좋았습니다. 제 작품 2점을 구입한 예술 위원회가 있었는데, 초상화와 풍경화 중 결정을 못해서 각각 1점씩 샀던 거죠! 1980년대 이야기예요. 사라 켄트(Sarah Kent)라는 영향력 있는 비평가가 제 전시회에 대한 짧은 리뷰 글을 2개 작성했고, 토니 베번(Tony Bevan, 주로 소수 인물을 다루는 영국 예술가)은 제 작업실에 와서는 "오, 이거 괜찮은데. 오늘의 예술가에 당신을 지명하겠소"라고 말했죠. 저를 처음 보는 자리였는데도 말이에요. '오늘의 예술가'는 중견 예술가가 덜 알려진 예술가를 선택해 하루 동안 전시회를 열어주는 프로그램이었는데, 정말 좋은 기회였습니다. 이후에 저는 1인 전시회를 제안받았고, 그 전시회가 〈파이낸셜 타임스〉 비평가가 쓰는 아트 섹션 기사의 전면에 실렸습니다. 그 이후에 남편을 만났고요. 정말 잘 됐죠! 작은 눈뭉치가 모이고 모인 결과였어요. 남편과 함께 마드리드에서 돌아왔더니 뉴욕 멧(뉴욕 메트로폴리탄 미술관)에서 방금 제 작품을 3점 구입했다고 했어요. "그렇게 좋나요?"라고 물었더니 "네, 그렇게 좋아요"라고 답하더군요.

로버트: 사우스뱅크에서 작업한 그 작품이죠?

루시: 맞아요!

로버트: 남편이랑 뉴욕에 가서 그 작품을 보셨죠?

루시: 그럼요! 원래 사진을 찍어서는 안 되었지만 저는 작가라서 허락을 받을 수 있었어요. 실은 그 미술관이 얼마나 큰지 정말 몰랐어요. 다른 영국 화가들의 작품과 제 작품이 함께 걸려 있었습니다. 정말 신났어요.

러셀: 잭슨 폴록의 작품을 그곳에서 처음 봤다고 말씀하신 기사를 읽었는데요. 그 그림에서 큰 영감을 받았다고요. 정말 흥미로웠습니다. 잭슨 역시 바닥에서 그림을 그리곤 했으니까요. 당신도 비슷한 에너지를 가지고 있고, 당신이 작업하는 방식과 비슷하죠.

루시: 맞아요. 저는 그 그림들이 정말 좋아요. 저는 완전히 추상적으로 작업할 수 없다는 걸 깨달았어요. 첫째, 저는 영국인이고 우리는 늘 좁은 공간 안에 갇혀 있으니까요. 둘째, 바라볼 수 있는 실제적인 것이 필요하다 보니, 완전히 추상적으로 작업하는 것이 어렵다는 것을 알게 됐습니다.

로버트: 멧에서 구입한 작품은 사우스뱅크에 관한 거였죠. 그게 그 풍경에 관한 정확한 묘사일 것 같습니다. 2011년부터 지금까지 저는 당신이 그린 풍경 안에 여러 변형적인 요소가 담겨 있다고 보는데요. 가상적인 요소도 있고요. 그 부분에 관해 조금 더 말씀해 주시겠어요?

루시: 저는 제 작품이 발전하고 있다고 생각해요. 저는 대상을 편집하곤 하는데, 요즘엔 색상에 보다 집중하면서 색상이 그림 안에서 어떻게 작용하는지를 고민하고 있어요. 그리고 작업할 때 음악을 듣지 않아요. 음악을 들으면 마음을 빼앗기고 집중력이 흐려지거든요. 라디오4(영국의 라디오 채널 –옮긴이) 정도가 딱 좋아요! 음악을 들으면 감정이 과도해져서 작업에 집중하기 어려워져요.

러셀: 당신의 작품이 '분노의 불꽃'을 품고 있다고 설명한 걸 들었습니다. 분노라는 감정을 작품에 이용한다고 했는데, 이게 당신에게 중요한가요?

루시: 분노는 항상 존재한다고 생각해요. 상황이 정말 어려울 때 분노가 일어나죠. 하지만 제가 말하는 분노는 접시를 던지는 것처럼 과격한 것은 아니에요. 우리에게 에너지를 주는 분노죠.

러셀: 부정적인 에너지를 긍정적으로 전환하여 작품의 원동력으로 이용하다니, 대단합니다. 당신의 작품에는 정말 많은 감정이 담겨있어요. 당신의 에너지를 느낄 수 있죠. 멋집니다.

루시: 제가 그리고 싶은 건 모두 인간에 관한 것이에요.

러셀: 데이비드 호크니에 비교되곤 하시는데요, 어떤 기분인가요?

루시: 정말 좋죠! 그의 초기 작품을 무척 좋아하거든요.

러셀: 당신에게 영감을 주는 예술가는 누구인가요? 초기에는 툴루즈 로트렉(Toulouse-Lautrec)이었죠?

루시: 그건 제가 10대 때였죠. 하지만 아직도 그래요. 그런 예술가는 많아요. 레온 코소프(Leon Kossoff)나 게오르그 바젤리츠(Georg Baselitz)의 〈거꾸로(The Upside Down)〉에서도 영감을 받습니다. 그는 색상을 잘 사용하는데 저는 그게 정말 좋아요.

러셀: 에밀리 차미(Emillie Charmy)라는 또 다른 예술가 이야기를 꼭 하고 싶어요. 프랑스인이고 아방가르드 예술가죠. 시대를 앞서갔는데 그게 당신에게 큰 영감을 주었죠.

루시: 맞아요. 그녀가 여성이기 때문이죠. 왕립예술대학에 다녔던 시절, 대체 여성 화가에게 무슨 일이 일어났던 건지 궁금해지더군요. 모두가 시궁창에 빠지고 묻혔나? 그 어디에도 존재하지 않았죠! 강사들이 몇 명 있긴 했지만 여성 화가는 많지 않았어요!

로버트: 여성 예술가인 것이 당신이 미술계에서 받아들여지기 위해 극복해야 했던 또 다른 난제였다고 생각하시나요?

루시: 네, 또 다른 문제였다고 생각하지만 모두가 저에게 친절했어요. 강사님들의 지지가 없었더라면 예술 위원회 컬렉션은 할 수 없었을 거예요.

러셀: 운보다는 우연에 가깝다고 생각해요. 당신의 재능 덕분이었죠. 일어나야만 하는 일이었습니다.

Self-Portrait with Two Circles, Rembrandt, c.1665-9.

훔치고 싶은 예술작품

러셀: 예술품을 훔칠 수 있다면 어떤 작품을 택하시 겠어요?

루시: 생각을 좀 해봤는데 잭슨 폴록의 〈가을의 리 듬 : 넘버 30(Autumn Rhythm : Number 30)〉 으로 할게요.

러셀: 멧에서 봤던 그 작품이요?

루시: 맞아요.

러셀: 얼마나 크죠?

루시: 최소한 3미터, 4미터에 5미터는 될 거예요.

러셀: 성좌 시리즈 중 하나죠? 잭슨 폴록의 전형적 인 작품이요.

루시: 맞아요. 그리고 렘브란트의 〈2개의 원이 있는 자화상(Self-Portrait with Two Circles)〉도 훔 칠래요.

러셀: 런던 켄우드 하우스에 있는 자화상 맞죠?

루시: 맞아요, 그것도 훔치겠어요. 2개를 선택해도 되는 거죠?

로버트: 그럼요. 당신이 2개나 욕심내서 좋습니다!

볼프강 틸만스

WOLFGANG TILLMANS

독일 예술가 **볼프강 틸만스**(Wolfgang Tillmans)는 현대 미술계에서 가장 중요한 작가 중 한 명으로, 주로 사진 작품으로 알려져 있다. 1990년대 이후 그는 주제물 간에 중요도 차이를 두지 않는 언어를 사용하며, 그의 작품에서는 구겨진 인화지 혹은 친구나 애인의 은밀한 초상화와 같은 것들이 모두 같은 무게와 중요성을 지닌다. 도시 정원 위를 날아다니는 콩코드 여객기의 이미지가 일식(日蝕)에 스며들고, 과일이나 채소 정물이 전 세계 아파트 창턱에 앉아 있으며, 더러운 양말 한 켤레는 페인트가 벗겨진 라디에이터 위에서 말라간다. 볼프강의 작품에서는 모든 것이 중요하다. 그는 자신이 선택한 매개체를 시험하고 갖고 놀면서 이미지 제작과 관련된 기존의 관습을 자연스럽게 확장시킨다. 새로운 스토리텔링 방식을 끊임없이 탐구하고, 대상을 바라보는 자신만의 방식을 완벽하게 구현한다.

볼프강은 우리가 처음부터 〈토크 아트〉에 꼭 초대하고 싶었던 게스트 중 한 명이었다. 우리는 록다운 기간에 그를 초대해 잊을 수 없는 인터뷰를 진행했다. 그는 솔직하고 냉철한 동시에 관대하다. 그의 세대에서 가장 중요한 예술가 중 하나로 평가되는 볼프강은 우리가 깊이 존중하는 예술가다. 그는 순수 예술가인 동시에 정치적인 예술가다. 활동주의에 자신의 플랫폼을 사용하며, 세계적인 예술가라는 자신의 신분을 기꺼이 활용하여 연대와 변화를 모색하는 데 반드시 필요한 문화적, 정치적 노력을 지원한다. 예술 애호가인 우리 둘은 물론, 수많은 젊은 세대 예술가들에게 오랜 기간 영향을 미치며 영감을 주고 있는 이 예술가를 〈토크 아트〉에 초대할 수 있어 무한한 영광이었다. 이미지가 넘쳐나는 이 세상에서조차 볼프강은 여전히 우리에게 새로운 버전의 나 자신을 보여준다.

Sportflecken,
Wolfgang Tillmans, 1996.

로버트: 당신의 경력을 관통하는 맥락을 보면, 친밀감과 개인적인 순간뿐만 아니라 무의식적으로 눈에 들어오는 아주 일상적인 것들도 발견됩니다. 때로는 일기 같은 느낌도 들다가, 때로는 매우 보편적이고, 개인적인 이야기보다 훨씬 더 큰 무언가가 느껴지기도 해요. 그러한 순간들이 우리 모두의 이야기가 되는 듯한데요. 그처럼 친밀한 순간을 나누는 것에 대해 어떻게 생각하나요?

볼프강: 방금 하신 말씀에 전적으로 공감합니다. 저도 결과적으로 작품이 보다 접근하기 쉬워졌다고 생각해요. 그러나 일방향적이고 선형적인 측면에서는 그렇지 않습니다. 일상의 무엇을 특별하게 만드는 것만이 제 작품의 목적은 아닙니다. 일식의 놀라움이나 금괴의 가치와 같은 것들을 끊임없이 새롭게 바라보는 것도, 바닥에 버려진 청바지와 같은 일상적인 물건을 바라보는 것도 마찬가지입니다. 이것은 가치를 자유롭게 재해석하는 것과 유사해요. 저는 어떤 가치도 선입견 없이 보기를 권합니다. 이 낡은 청바지가 감동을 줄 수 있는지는 스스로 판단하도록 하세요. 이러한 방식의 개방성은 자유로운 시선을 유발하고, 사람들은 이러한 자유로움을 즐기며 자신이 바라보는 작품과 연결됩니다.

러셀: 한 잡지에서 이렇게 말씀하셨죠. "하나가 중요하다면 모든 것이 중요하다." 이 말씀에 정말 공감합니다. 만약 무언가가 중요하다면, 왜 이 과일은 중요하지 않을까요? 왜 이 카펫의 모서리나 벽돌 벽을 보는 것보다 그게 더 중요하지 않을까요? 제가 당신의 작품을 보며 깨달음을 얻은 것이 바로 이 부분이었습니다. 모든 것이 중요하므로 모든 것을 축복해야 하는 걸까요?

볼프강: 말 그대로 101퍼센트 이해하셨네요. 하지만 그래서 살짝 문제를 겪기도 했어요. 2003년 테이트 브리튼에서 열린 전시의 제목(《하나가 중요하면 모든 것이 중요하다(If one thing matters, everything matters)》)을 보고 사람들이 오해를 했거든요. 물론 저는 당신이 해석한 그런 의도로, 무언가의 잠재력에 관해 말한 거였습니다. 잠재적으로 모든 것이 중요할 수 있다는 뜻이었죠. 정해진 위계질서는 없으며 이 분자가 애초부터 덜 중요할 이유가 없다는 거였어요. 하지만 어떤 사람들은 모든 것이 같다는 뜻으로 해석했습니다. 정말 모든 게 같다는 식으로요. 물론 저는 그런 불찰은 절대로 바라지 않았습니다.

러셀: 그런 태도는 모든 걸 평범하게 만드는 결과를 가져옵니다, 그렇지 않은가요? 아무것도 중요하지 않다는 뜻으로 아무것도 기리지 않게 되는 거죠. 누가 관심을 가질까요? 무언가는 모든 것에서 나올 텐데요. 당신이 진정으로 말하고자 한 건, 당신의 작품에는 어떠한 위계도 존재하지 않는다는 거였겠죠. 유명한 시리즈를 많이 선보이셨는데요, 퀴어 문화와 공간을 기리고 그것들을 포착하는 것에 대해서도, 그리고 또 청바지에 대해서도 이야기하셨죠. 당신이 연출한 옷 시리즈의 일환 말입니다. 저는 당신이 사진에 내러티브를 부여한다고 생각합니다. 무슨 일이 일어났는지 또는 무슨 일이 일어나려고 하는지 상상하는 것이죠. 그점이 꽤나 섹시하게 느껴지기도 합니다.

볼프강: 맞아요. 사진은 정말 다양한 각도에서 탄생합니다. 한편 사진은 조각에 뿌리내리고 있기도 해요. 저는 사진이 2차원의 평면 위에서 3차원의 세계를 생각하는 거라고 봅니다. 제가 원

하는 게 바로 그거예요. 제가 카메라로 하는 일은 제 앞에 놓인 3차원적인 대상을 어떻게 2차원으로 치환할지 생각하는 것입니다. 1991년 본머스에 있는 대학생 아파트의 난간에 걸어둔 이 회색 청바지를 보고, 저는 그게 조각적인 3차원 순간이란 걸 깨달았습니다. 그 순간을 저장하는 건, 그러니까 난간을 계단에서 떼어 와 갤러리에 설치하는 건 어려울 테지요. 그래서 사진의 '경제성'을 떠올렸습니다. 이 조각적인 순간에 대해 말할 수 있다는 사실을요. 동시에 저는 그곳에 형성돼 있는 이미지에 끌렸습니다. 저 역시 그 표면에 관능성이 있다고 느꼈거든요. 그러니까 저는 옷에 늘 흥미를 느낍니다. 옷은 정말로 2차원적이니까요. 옷은 우리의 몸을 덮고, 우리의 몸은 직물에 흔적을 남겨요. 우리는 자신의 옷과 정말 가깝습니다. 보지 않기가 더 어렵지요.

로버트: 당신이 나이트클럽에서 찍은 사진을 본 기억이 납니다. 다양한 사람들의 강렬한 키스 사진이요. 게이도 있었지만 이성 커플도 있었지요. 누군가에게 키스하는 그 강렬한 순간은 사진을 보지 않는 한 직접 목격할 수 없는 것이죠. 정말 충격적이었습니다. 그 순간이 얼마나 놀라운 것인지, 누군가와 처음 키스하는 순간에 대해서는 한 번도 생각해보지 않은 것 같았어요. 실제로도 그러한 순간을 기록하거나 보관한 적이 없다는 사실이 더 그렇게 느껴지게 했죠.

볼프강: 가끔은 밤 생활을 찍어야 한다는 의무감이 들기도 해요. 일반적으로는 클럽에서 찍지 않지만, 때로는 그곳에서 일어나는 일들에 깊이 관여되어 있음을 느낍니다. 그곳에서 펼쳐지는 인간적인 모습들에 깊이 공감하며 '와, 이건 정말 특별해'라는 생각이 들어요. 독특하죠, 일만 년의 인류 문명 역사에서도 매우 드문 일 중 하나입니다. 이것이 언제부터 가능해졌을까요? 바로 이런 특별한 순간을 위해 사람들은 150년 전에도, 40년 전에도 투쟁했습니다. 그런 생각이 들 때면 재빨리 그 안에 뛰어들어 순간을 기록하고 목격하고 싶다는 강한 욕구가 생깁니다. 문제는, 그 순간을 담기 위해선 이 두 게이 남자의 얼굴에 플래시를 터뜨려야 한다는 거죠. 하지만 사람들이 제가 외부 관찰자가 아니라 내부에 속하는 사람이란 걸 인지한다는 느낌이 들어요. 그러니까 때로는 사진을 찍으려면 어느 정도 부담과 당황스러움을 극복해야 합니다.

로버트: 당신의 작품은 희망적입니다. 모든 작품에서 그런 느낌을 받아요. 당신이 희망적인 사람이어서 그런 건가요, 아니면 사진작가로서 스스로가 완벽한 이미지를 만들어내길 항상 희망해서 그런 건가요?

볼프강: 희망적인 건 맞지만, 완벽함을 바라는 건 아니에요. 완벽함은 희망이나 기대, 결과에 의해 규정될 수 있죠. 성공이란 궁극적으로 그런 것이지요. 절대적인 기준이 결코 아닙니다. 기대가 너무 높거나 결과에 대해 다른 기대를 가지면 실망밖에 남지 않죠. 저는 그냥 공정하게 대하려고 합니다. 그거면 충분해요. 과장은 원치 않습니다. 냉소주의에 쏟을 시간은 없습니다. 제 시간은 소중하니까요. 예전에 티셔츠를 입은 남자를 본 적이 있는데요, 앞면에는 '아무도 깔보지 마라'라고 쓰여 있었고 뒷면에는 '그들을 돕지 않을 거면'이라고 쓰여 있었어요.

Kae Tempest,
Wolfgang Tillmans, 2021.

still life, New York,
Wolfgang Tillmans, 2001.

"제가 말하는 희망은 득의양양한 희망이 아닙니다. 삶의 비극을 인지하고 있는 희망이죠."

로버트: 그렇군요.

볼프강: 저는 냉소주의에 빠지지 않으려고 합니다. 하지만 유머와 부조리를 좋아하죠. 이 모든 것은 긍정적인 전망에 기반해야 합니다. 이렇게 말하는 순간에도 물론 인류는 끔찍합니다. 다른 사람들의 삶을 최악으로 만드는 방법이 끊임없이 쏟아져 나오죠. 그러니 스스로에게 '이게 도대체 뭐지?'라는 질문을 던져야 합니다. 희망을 가져야 할 이유가 있을까요? 하지만 저는 희망적입니다. 희망을 품지 않는다면, 그거야말로 희망이 없는 거라고 생각합니다. 자기 충족적 예언이죠. 에이즈 위기 당시 어린 시절을 보내며 비극과 심리적 압박감을 경험해서 그렇습니다. 자신이 게이라는 걸 깨닫는 순간 생명은 위협을 받습니다. 이 로맨스가 당신의 목숨을 앗아갈 수 있는 거예요.

동시에 사람들은 춤을 춥니다. 계속해서 살아가죠. 비극에도 불구하고 기쁨과 행복이 있어요. 비극 없는 행복은 생각할 수 없습니다. 그러니까 삶은 그 자체로 비극이죠. 기쁨과 환희, 행복이에요. 우리는 만족합니다. 그리고 그 만족이 정직한 것이라면, 겸손할 수 있다고 봅니다. 제가 말하는 희망은 득의양양한 희망이 아닙니다. 삶의 비극을 인지하고 있는 희망이죠.

러셀: 가장 강렬한 작품으로 〈17년의 공급(17 years' supply)〉를 손꼽을 수 있는데요. 말씀하신 대로 아주 희망적이지만 에이즈 팬데믹이라는 비극을 품고 있는 작품입니다. 이 사진에 대해 조금 더 설명해 주시겠어요?

볼프강: 학창 시절, 남자와 학교 밖에서 처음으로 섹스를 했어요. 1984년 열여섯 살 때였죠. 에이즈가 〈슈피겔〉 지(독일의 대표적 주간뉴스 잡지 —옮긴이)의 전면에 처음으로 등장한 달이었습니다. 어린 시절 그리고 갓 성인이 된 시기 내내 저는 겁에 질렸었고 조심했어요. 그러다가 화가 요헨 클레인(Jochen Klein)이 진단을 받고 사망한 지 한 달 만에 제가 에이즈 양성인 걸 알게 되었습니다. 1996년 병용 치료가 개발된 지 1년 후였죠. 이전에 저는 요헨에게 지금 검사를 해야 한다고 말했었어요. 이제 치료약이 있으니까요. 그전에는 검사를 받아야 할지 받지 말아야 할지 딜레마가 늘 존재했습니다. 검사를 받아서 자신이 죽을 거라는 걸 아는데 할 수 있는 일은 아무것도 없기 때문이었죠. 검사를 하지 않을 경우 모른다는 사실 때문에 스스로 괴로울 테고요. 둘 다 부정적인 결과였죠. 그런데 갑자기 새로운 약이 등장한 거예요. 당시에 요헨에겐 이 약의 도움을 받을 수 있는 기회가 없었습니다. 그는 중증 결핵 때문에 호흡기를 달고 있었거든요. 현재 코로나 때문에 사람들이 죽는 그런 폐 질환과 크게

다르지 않았습니다.

저는 약을 먹었고, 그 작은 약을 바라볼 때마다 경외심에 사로잡혔어요. 작은 파란 약, 작은 치자색 약, 그 흰색 약 말이에요. '이건 도대체 뭐지. 이 안에는 뭐가 있지?' 생각했죠. 그 약은 레이저 유도 무기처럼 제 몸 안을 돌아다니며 에이즈 감염 유전자를 차단합니다. 감사한 마음도 있고, 살짝 집착적이고 괴짜 같은 면도 있다 보니 1997년 이후로 복용한 약통들을 전부 모아뒀습니다. 이곳저곳에 보관하던 중 2014년에 그것들을 바라보다가 커다란 상자에 전부 넣었어요. 그리고는 이게 지난 17년간 받아온 공급량임을, 내가 살아남은 이유라는 것을 새삼 깨달았습니다. 이 물리적인 것들이 제가 지금 여기 존재할 수 있는 이유입니다. 그런 의미에서 그 사진은 매우 실존주의적이죠. 제가 런던에 살던 시절, NHS(국민의료보험)에서 보내준 상자와 약통들이라 제 이름이 적혀 있고요. 처음부터 이걸 대중들에게 공개하겠다는 생각을 갖고 사진을 찍지는 않았습니다. 하지만 공개했죠. 마침내 이 작품을 벽에 걸어두는 것도 (17년이라는) 시간과 관련해 의미가 있다고 느꼈습니다.

**Who's Afraid of Red, Yellow and Blue III,
Barnett Newman, 1967-8.**

훔치고 싶은 예술작품

러셀: 전 세계 어떤 작품도 훔칠 수 있다면 무엇을 택할 것이
며, 그 이유는 뭔가요?

볼프강: 바넷 뉴먼(Bernett Newman)의 〈누가 빨강, 노랑 그리
고 파랑을 두려워하랴?(Who's Afraid of Red, Yellow
and Blue?)〉. 방금 머릿속에 떠오른 작품이에요. 하
지만 제가 오랫동안 좋아한 작가는 클리포드 스틸
(Clyfford Still)입니다.

예술 팟캐스트를 진행하면서 누릴 수 있는 가장 큰 특권은 발견의 매개체로써 역할할 수 있다는 것이다. 우리는 수많은 예술가와 미술계 인사이더를 만나 이야기 나누지만 팟캐스트가 진짜 열기를 띠는 순간은 대중 문화계의 유명 인사가 미술계에 몸담고 있다는, 그동안 알려지지 않은 사실이 밝혀질 때다. 미술계 내부뿐만 아니라, 미술과 관련된 분야에서 일하는 다양한 게스트들이 우리 팟캐스트에 출연할 기회를 반긴다. 좀처럼 드러내지 않았던 자신의 모습을 밝힐 수 있는 기회이기 때문이다. 영화 배우 **피어스 브로스넌**(Pierce Brosnan)은 그러한 게스트 중 한 명이었다.

우리는 수수께끼 같은 피어스와 록다운 기간에 원격으로 인터뷰를 진행했다. 그는 하와이에서 네 번째로 큰 섬인 카우아이에 직접 지은 작업실에서 우리를 만났다. 〈골든아이〉 같은 제임스 본드 영화를 비롯해 〈미세스 다웃파이어〉, 〈토마스 크라운 어페어〉 같은 온갖 박스 오피스 히트작들에서 인상적인 역할을 선보인 그는 예술가이기도 하다. 〈토마스 크라운 어페어〉(뉴욕 메트로폴리탄 미술관에 걸린 아름다운 모네 그림을 훔친 도둑에 관한 이야기, 모네의 그림은 누구나 훔치기를 꿈꾸는 예술작품일 것이다)의 경우 우리 팟캐스트에 아주 잘 어울리는 영화라 하겠다.

피어스 브로스넌은 정말 완벽한 게스트다. 원래 예술가가 되려다 우연히 연기에 발 담근 그는 그림을 그리고 싶은 욕망을 내려놓은 적이 없었다. 그의 인기가 급증하면서, 그와 함께 작업하는 영화 스튜디오는 예술가 피어스의 요구를 충족시켜야 했다. 영화 촬영장 근처에 그의 작업실을 마련해야 했던 것이다. 자동차 충돌과 총싸움이 펼쳐지는 스턴트 장면과 이젤, 유화 물감, 화필 사이를 오가는 피어스는 연기와 그림이라는 두 가지 분야에서 공생에 가까운 형태로 평생 몸담고 있다.

우리가 익히 알고 있다고 생각하는 누군가의 덜 알려진 모습을 공개한 이번 에피소드에 정말 많은 이들이 공감했다. 예술가로서 피어스의 이야기는 트라우마에 가깝다. 그의 창작 욕구는 절망과 상실에 기인한다. 하지만 그의 그림과 드로잉은 화려하고, 희망적이며, 발랄하며 긍정적이다. 너그러운 마음과 열띤 열정으로 자신의 이야기를 나누고 싶어 하는 그는 〈토크 아트〉가 바라던 이상향이다.

Self-Portrait, Almost Sixty,
Pierce Brosnan, 2012.

피어스 브로스넌

PIERCE BROSNAN

Night Marcher,
Pierce Brosnan, 2009–13.

러셀: 많은 사람들이 당신이 시각 예술가라는 사실, 당신이 그림을 그린다는 사실을 모릅니다. 하지만 오랫동안 그림을 그려오셨죠. 지난 몇 년 사이 본격적으로 뛰어들었고요. 그림을 그리기 시작한 건 1987년이라고 들었는데, 맞나요?

피어스: 그때부터 제대로 시작했습니다. 저는 열일곱 살 때 빈털터리로 학교를 떠났어요. 하지만 영어와 예술 학위, 수채화와 드로잉을 보관하려고 만든 마분지 폴더는 간직하고 있었죠. 열일곱 살의 나이에 일자리를 찾아 나섰어요. 예술가가 되길 원했지만 가방 끈이 짧다는 것은 인지하고 있었습니다. 운이 좋아 런던 퍼트니에 위치한 작은 스튜디오인 라베나 스튜디오에서 일자리를 구했는데, 저를 포함해 총 네 명의 예술가가 있었어요. 제가 한 일이라고는 찻잔에 물을 붓고 직선을 긋고 자주달개비에 물을 주는 것이었죠. 그렇게 예술가로서의 삶을 시작했습니다.

그러다가 3년인가 4년 후에 연기를 발견해서 연기의 길에 뛰어들었습니다. 런던 초크 팜에 위치한 드라마 센터에서 공부했어요. 1976년에 드라마 학교를 졸업한 이후로 쭉 연기를 했죠. 그러다가 1982년에 미국으로 가서 처음으로 어느 정도 돈을 벌었습니다. 덕분에 예술 도구, 붓, 캔버스, 이젤을 사들였죠. 하지만 찬장에 넣어두고 1987년까지 꺼내지 않았어요.

러셀: 상업적인 그림으로 시작하셨죠? 아일랜드에서 영국으로 오셨고요.

피어스: 맞아요. 저는 1964년, 어린 나이에 아일랜드를 떠났습니다. 작은 마분지 여행가방을 들고 비행기에 올라탔어요. 열한 살이었죠. 그 후 스물여섯 살에 영국을 떠나 미국으로 향했고 그때 이후로 쭉 미국에 살고 있어요. 아까 말했듯이 열일곱 살에 학교를 그만뒀습니다. 드로잉과 수채화가 담긴 마분지 폴더만 들고요. 그건 이 세상에 들이미는 저의 여권과도 같았어요. 예술가로서, 화가로서, 배우로서 말이죠. 예술은 제 곁에 조용히 머물렀어요. 그러다가 사별한 아내 케시가 암에 걸렸죠. 1987년쯤이었을 거예요. 어느 날 밤, 그토록 큰 병과 대적해야 한다는 두려움과 괴로움 때문에 잠을 잘 수 없었어요. 그래서 이젤을 세우고 손으로 그림을 그리기 시작했어요. 그때 그렸던 2점을 지금도 갖고 있습니다. 그렇게 조금씩 형태와 구성을 잡아갔어요. 하지만 본격적으로 그리기 시작한 건 1987년이 되어서였지요. 그때 이후로는 꾸준히 작업하고 있습니다.

로버트: 첫 작품 〈어두운 밤(Dark Night)〉은 손으로 그렸다고 하셨는데요. 당신에게는 정말 중요한 작품이죠. 색상 사용에 있어서, 그리고 그 작품에 영혼이 있다는 점에서 말이에요. 당시에 겪었던 심리적인 부담감, 그러니까 정서적인 부분과 관련 있을 것입니다. 하지만 저는 예술이 당신에게 어떤 종류의 치유 과정이었다고 생각합니다. 그림 속에 당신의 내면 세계가 온전히 담겨 있다는 느낌이 들어요.

피어스: 작업은 명상이자 치유입니다. 제가 지금 하는 작업을 보면, 캔버스에 그린 이 커다란 작품은 64인치×54인치 크기인데, 핸드폰에서 가져온 겁니다. 저는 회의를 할 때 항상 펜과 종이를 챙겨두고 그림을 그린 뒤, 그것을 캔버스에 옮기고 색을 입히고 있습니다. 이 작품들은 기이한 타원 모양이지만 그 안에는 특정한 신경증적 특징이 담겨 있어요. 전 세계를

다니면서 영화 촬영을 할 때마다 저는 늘 스튜디오를 마련하고 틈틈이 작업을 합니다. 그림을 그리는 일은 연기에 도움이 돼요. 스트레스와 부담을 경감시켜 주죠. 화가는 자신만의 고독 속에서 살아갑니다. 배우도 자신만의 고독 속에 살아가죠. 작품을 준비하면서 내면의 대화를 계속 나누거든요. 제 그림은 시간이 갈수록 보다 뚜렷해지고 있어요.

러셀: 당신의 스타일에서 제가 좋아하는 부분은 수많은 예술가가 당신 그림에 등장한다는 점이에요. 당신이 작품 안에 반영하고 집착하는 수많은 요소가 있습니다. 마티스와 피카소에 대한 책들을 읽으며 위대한 예술이 무엇인지, 위대한 예술가들이 무엇을 하는지 알아내기 위해 가능한 모든 정보를 습득했다는 이야기를 읽은 적이 있는데 맞나요?

피어스: 음, 다시 한번 말하지만 그건 배우로서의 삶에 도움이 돼요. 저는 계속 이동하면서 사는데 이러한 삶은 꽤 외롭습니다. 다행히 저는 전 세계의 매력적인 도시들을 여행해요. 말했듯이 제가 호텔이나 아파트, 집에 들어갈 때 가장 먼저 하는 일은 작업실을 마련한 다음 현지 예술가나 미술관을 찾으러 가는 겁니다. 그러니 저의 공부는 늘 현재 진행형이죠. 마티스, 칸딘스키, 샤갈을 비롯한 온갖 예술가의 영향력은 결국 피카소에게로 돌아갑니다. 저는 그것이 제 작품에 영향을 미치도록 내버려 두죠.

저의 최근 작품은 〈골든아이〉를 촬영할 때 영국 왓퍼드의 리브스덴 스튜디오에서 작업했던 실크스크린프린트 귀마개입니다. 그렇게 규모가 큰 영화를 6개월간 촬영하는 와중에 작업은 다시 한번 제게 명상이 되어주었습니다. 액션 장면만 촬영하는 주간도 있었지만, 한 장면도 찍지 않은 채 시간이 지나가기도 했거든요. 그림이 명상이자 위안이 될 수밖에요.

저는 오래전부터 로이 릭턴스타인(Roy Lichtenstein)의 능력에 정말 탄복해 왔습니다. 그래픽적인 요소를 그림에 녹여내고 일상적인 것을 그 눈부신 이미지에서 증폭시키는 능력 말이에요. 액션 장면을 촬영할 때면 귀마개를 받곤 하는데, 뒷부분에 착용 방법을 보여주는 그림 설명이 있어요. 그 인포그래픽이 흥미롭고 놀랍고 매력적으로 다가왔죠. 이 구성을 그림에 적용할 수 있을지 알고 싶었어요. 〈이어플러그(Earplugs)〉는 그렇게 탄생했습니다.

러셀: 영화 촬영장 바로 옆에 작업실을 마련하나요? 촬영 도중 들러서 그림을 그리고 인포그래픽 작업을 하셨나요?

피어스: 아니요, 탈의실이 있었어요. 오래된 큼지막한 사무실처럼 생긴 굉장한 방이었죠. 정말 넓었고 북향으로 난 창문이 있었어요. 저는 거기에 이젤을 세웠죠. 6개월 동안 2점의 작품이 탄생했어요. 〈이어플러그〉는 마지막 몇 개월 동안 저와 함께한 작품이었죠.

러셀: 100개의 실크스크린 판이죠. 그림을 판화로 바꾸는 과정은 즐거우셨나요?

피어스: 그럼요, 정말 즐거웠어요. 작품을 만든 뒤 처음으로 보는 순간은 정말 짜릿했어요. LA에 기반한 시즌스라는 갤러리에서 이 한정판을 전시했어요. 앞으로 더 많이 전시되기를 바랍니다. 지금 제 작품을 보니 도예로 넘어가고 싶네요.

러셀: 작품이 대부분 자전적입니다. 작품들은 연기와 직접적으로 연결되어 있고, 연기를 참고한

Dead Body (The Painting for Beau Marie's Birthday), Pierce Brosnan, 1994.

"창의적이고 예술적인 삶을 살려면 그러한 일을 실제로 해야 합니다. 연기에 대해 말할 수 있겠지만, 결국엔 해야 합니다 . 그림에 대해서도 말할 수 있겠지만, 결국엔 캔버스에 자국을 남겨야 합니다."

작품들도 있습니다. 예술가로서의 창의적인 결과물과 배우로서의 창의적인 결과물이 절대적으로 연결되어 있는 느낌입니다.

피어스: 그렇게 말씀해 주셔서 정말 감사합니다. 맞아요, 제 작품은 전부 자전적이에요. 작품들은 현재 제가 서 있는 삶의 정서적 풍경에서 탄생하죠. 예술가로서의 작업도 마찬가지입니다. 지금 하와이에 살고 있는데 이곳은 정말 아름답습니다. 좋은 친구들이 곁에서 제 멘토가 되고 있죠. 이곳에서 플레인 에어 페인팅(야외에서 직접 자연을 그려나가는 회화기법 —옮긴이)을 시도했다가 처참하게 실패했습니다. 저는 스튜디오 작업을 좋아합니다. 스케치북을 많이 가지고 있고, 매일 끊임없이 그리고 있어요.

러셀: 작업실에는 얼마나 자주 출근하시죠?

피어스: 매일 출근해요. 차를 마시거나 붓을 닦고 바닥을 쓸기 위해서라도요. 그냥 앉아서 그림을 바라보기도 합니다. 30분만 있자, 생각하지만 그러다 보면 어느새 오후가 되고 뒤로 물러나보면 작업이 얼마나 진전되었는지 볼 수 있죠. 하지만 코로나가 닥친 지금, 저에게는 우리가 마주한 이 세상의 스트레스와 부담에서 벗어나는 일이 중요합니다. 그림과 작업실이 큰 도움이 돼요. 작품과 함께 앉아 있는 것만으로 생기를 느끼고 무언가를 배울 수 있습니다. 어딘가에서부터 시작해 그림에 자국을 내기만 하면 되죠. 창의적이고 예술적인 삶을 살려면 그렇게 해야 합니다. 연기에 대해 말할 수 있겠지만, 결국엔 해야 합니다. 그림에 대해서도 말할 수 있겠지만, 결국엔 캔버스에 자국을 남겨야 합니다.

로버트: 제가 가장 좋아하는 작품은 〈말리부 의자(Malibu Chair)〉입니다. 당신의 의자 시리즈를 정말 좋아해요. 이 작품들에 대해 말씀해 주시겠어요?

피어스: 의자 시리즈는 지난해에 진행한 가장 즐거운 작업이었습니다. 〈말리부 의자〉는 지금 이 집에 놓여 있는 식탁 의자예요. 제가 수년 동안 앉은 낡은 스페인 양식 의자이죠. 제가 사용하는 의자와 식탁에는 그만의 개성이 있어요. 특히 의자에는 꽤 정서적인 측면이 있죠. 친

구의 부재처럼 말이에요. 어떤 면에서는 자화상과도 같습니다. 제가 그것들과 살았고 그
것들이 기능적이라는 점에서 말이죠. 의자를 바라보면 복잡 미묘한 감정들이 느껴집니다.
그곳에 있던 친구라든지 그 의자에 앉았던 사람을 떠올리게 하죠... 지금까지 4점의 의자
그림을 그렸는데요, 6점을 목표로 하고 있습니다. 지금 네 번째 작업 중이에요. 의자를 그
릴 때에면 큰 위안을 받아요. 물론 가장 유명한 의자는 〈반 고흐의 의자(Van Gogh's Chair)〉
겠지요. 그 의자는 늘 저를 사로잡습니다. 그 의자를 보면 희망을 느낍니다. 호크니도 그렇
게 느꼈어요. 그는 자신만의 〈반 고흐의 의자〉를 그렸잖아요. 데이비드 호크니의 작품을
저는 정말 존경합니다.

러셀: 그렇다면 자신의 작품이 꽤 개인적이라고 생각하나요? 아니면 작품을 비평받는 것이, 사람
들이 당신의 작업을 보는 일이 기대되나요?

피어스: 저는 미술계로 조금씩 들어가고 있는 중이에요. 예술에 대해 이야기하는 것도 지금이 처음
입니다.

러셀: 굉장하네요, 영광입니다.

피어스: 오늘 이 인터뷰가 저에게는 쉬운 일이 아닙니다. 이 팟캐스트에 출연한 사람들은 제가 정말
존경하는 예술가들이에요. 수채화를 그리고 석판화를 작업하는 일은 즐겁습니다. 그런데
그것에 대해 말해야 하죠. 영화를 만드는 건 제 기쁨입니다. 저는 영화 만드는 일을 좋아하
고 영화배우들과 함께하면 즐거워요. 하루가 끝날 무렵 만족감을 느끼며 "정말 그 장면 끝
내주게 해냈어. 잘했어. 이제 이 장면이랑 저 장면이랑 잘 맞출 수 있겠어"라고 말하는 것
보다 만족스러운 일은 없습니다. 그러면서 캐릭터를 구축하기 시작하죠. 그런 후에는 영
화를 팔아야 하는데, 그때부터 힘들어집니다.

로버트: 저는 색상 팔레트가 우리 모두를 연결하는 지점이라고 생각합니다. 대담하고 밝고 긍정적
이며 희망적이고 선명한 색상을 사용하는데, 당신의 영웅인 데이비드 호크니를 생각해 보
면 그와 비슷한 것 같아요. 의식적인 선택인지 본능적인 것인지가 궁금합니다.

피어스: 음, 1987년으로 거슬러 올라가야 해요. 저는 배와 심장과 머리가 고통으로 가득 찬 상태로
한밤중에 잠에서 깼어요. 암 앞에서 어쩔 줄 몰라하며 캔버스 앞으로 갔죠. 안젤름 키퍼
(Anselm Kiefer)는 제가 좋아하는 예술가인데 정말 극적이고 어려운 작업을 합니다. 저는
제가 그런 작업을 할 거라고 생각했는데, 뜻밖에도 색이 나왔어요. 색은 계속해서 나왔고
저는 색들이 포효하도록 내버려 뒀습니다. 그날 밤 처음 두 작품을 완성했을 때 정말 놀랐
어요. 그 후에 보다 형식적인 작품으로 돌아갔습니다. 보다 짜임새 있고 그래픽적인 작업
으로요. 흑백을 시도하기도 하지만 그건 너무 지루해요. 저는 색을 원합니다. 색들 간의 충
돌을 원해요. 색상의 드라마를 원합니다. 저는 그게 좋아요. 색상은 저에게 큰 만족감을 줍
니다.

러셀: 당신의 작품은 정신적 외상을 경험한 순간과 긴밀하게 연결되어 있습니다. 당신을 시험에
들게 했던 순간이요. 이 매개체를 통해 그 순간을 표현하고자 하는 의지가 느껴집니다. 그
것이 당신에게 중요한 것 같아요.

피어스: 바로 지금 그렇습니다. 67년이란 세월은 불길처럼 빠르게 지나갔어요. 저는 평생 배우였고
꽤 성공했으며 여전히 열정을 느껴요. 하지만 화가로서의 경력, 제가 처음에 원했던, 그리
고 제가 처음으로 품었던 큰 꿈은 천천히 실현되는 중이고 뒤따르는 환희가 정말 큽니다.
우리는 시간과 맞서고 있죠. 지나간 시간, 현재의 시간, 그리고 앞으로 올 시간과 말이죠.
그러니 그 시간을 어떻게 활용해야 자신에게 가장 이로운 방향으로 나아갈 수 있을까요?
그래서 저는 모든 걸 탐구하는 중입니다...

로버트: 저는 당신이 주연을 맡은 1999년 버전의 〈토마스 크라운 어페어〉를 정말 좋아합니다. 그래서 팟캐스트를 시작했을 때 러셀에게 말했어요. 훔치고 싶은 예술작품이 뭔지 모두에게 묻자고요! 우리가 당신을 인터뷰하게 될 줄 어떻게 알았겠어요!

피어스: 털고 싶은 미술관이 있냐는 질문을 늘 받습니다. 오르세 미술관이 좋겠다고 생각하죠. 거기에는 빈센트 반 고흐의 자화상이 있어요. 짐가방에 들어가기 딱 좋은 크기예요. 재킷 아래 슬쩍해도 좋겠고요. 그러니 그걸로 할게요.

Self-Portrait, Vincent van Gogh, 1889.

올리버 헴슬리

OLIVER HEMSLEY

2018년 11월 로버트는 함께 알고 지내던 친구를 통해 **올리버 헴슬리**(Oliver Hemsley)를 소개받았다. 노스 런던에 위치한 그의 초창기 작업실을 방문한 순간, 그는 올리버의 투지와 열정, 수채화와 드로잉을 향한 정열은 물론 그의 짓궂은 유머감각과 장난기, 삶의 환희에 곧장 끌렸다. 가장 인상 깊은 인터뷰 중 하나였던 이번 에피소드가 공개된 이후 올리버의 작품을 처음 접한 청취자들로부터 수천 건의 메시지와 편지가 쇄도했다.

우리는 서퍽에 위치한 그의 작업실로 직접 찾아가 개를 키우는 일의 즐거움, 게이들의 창조적인 영웅, 앨런 베넷(Alan Bennett), 데이비드 호크니, 키스 해링(Keith Haring)을 향한 그의 애정, 세인트 마틴스에서 공부하던 시절, 어린 시절부터 품어온 드로잉을 향한 열정에 대해 자세히 이야기 나눴다. 또한 이스트 런던의 펍으로 가다가 이유 없이 칼에 찔려 마비가 온 경험, 그림을 그리고 창작하는 법을 다시 배워간 과정에 대해서도 들었다. 올리브가 창설에 기여한 자선 단체인 아트 어게인스트 나이브스(Art Against Knives)는 올리버의 친구들과 센트럴 세인트 마틴스 친구들이 주관한 전시로 시작되었다. 그가

Untitled,
Oliver Hemsley, 2020.

I Am Not a "Disabled Artist",
Oliver Hemsley, 2021.

묻지 마 공격을 당한 지 1년 후 기금을 모으고 인지도를 높이기 위한 노력의 일환이었다. 예술과 패션계의 거물들이 이 행사를 지원했고 앤터니 곰리, 트레이시 에민, 볼프강 틸만스, 뱅크시 등이 작품을 기부했다. 이후 올리버는 길버트 앤 조지뿐만 아니라 최근에는 친구가 된 트레이시 에민과도 친분을 다지고 있다. 그의 작품을 수집하는 에민은 그의 충성스러운 팬이자 멘토이다.

로버트: 당신의 작업실에서 처음 만났던 걸로 기억합니다. 그곳에서 꽤 오랜 시간 당신의 수채화 여러 점을 보았어요. 자화상이 많았죠. 당신이 보여준 구상적인 자화상, 수채화와 조각, 보유 작품들을 모두 둘러보고 나서 떠나기 바로 직전이었어요. 문간에 서 있는데 액자에 담긴 2점의 작품이 눈에 띄었습니다. 저는 "이것들은 뭐죠?"하고 물었죠. 정말 굉장한 작품이었거든요. 상형문자 같은 것에 가까워 보였는데, 어느 순간 알파벳임을 깨달았습니다.

올리버: 맞아요. 당시 저는 손을 쓰지 못하는 상황이었습니다. 온갖 방법을 강구하고 있었죠. 드로잉은 제가 이제껏 한 일 중 가장 중요한 일이자 평생 해온 일이었습니다. 그런데 도구를 쥐는 법을 다시 배워야 한다니, 솔직히 말하면 너무나 가슴 아픈 경험이었습니다. 그때 저는 아무것도 쥘 수 없었어요. 누군가 제 손에 연필을 묶어줬고, 그런 상태에서 연필을 종이에 가져가려고 애썼지만 종이가 어디에 있고 제 손이 서로 어떤 관련이 있는지 감각이 없어서 무턱대고 휙 그었습니다. 그게 끝이었죠. 그러다가 점차 연습, 또 연습, 연습을 통해 결국 완성되었어요... 그러니까 그건 몇 개의 글자에 불과합니다. 펜을 사용해서 어머니에게 카드를 쓰려고 했을 때의 이야기죠. 아래쪽엔 '사랑해요, 엄마'라고 쓰여 있습니다.

러셀: 언제 감각이 충분히 돌아왔나요?

올리버: 한참이 걸렸죠. 아직도 완전히 돌아오진 않았어요. 저는 마비 상태이기 때문에 아무것도 할 수 없어요. 그렇기 때문에 매일 아침 그림을 그리기 시작했습니다. 제가 예술가가 되길 원하는 이유는, 제가 할 수 있는 유일한 일이 그것이기 때문입니다. 혼자서는 말 그대로 똥도 못 누고 오줌도 못 누지요. 다른 사람이 그 모든 일을 대신해줘요. 저에게는 전담 간병인이 있습니다. 이 모든 것이 악몽 같아요. 걷지 못하고 물건을 제대로 들지 못하고, 슬픔과 근심으로 차 있습니다. 하지만 저에게 남아있는 유일한 힘은 창작입니다. 무언가를 할 수 있는 능력에는 큰 힘이 있다는 것을 알고 있어요. 그래서 이 힘을 배우고 활용하기 위해 노력하고 있습니다.

예전에 저는 센트럴 세인트 마틴스 대학에 가고 싶었어요. 무명의 아무개에서 누구나 아는 최고가 되고 싶은 마음, 성공하고 싶은 마음, 무언가를 정말 잘하고 싶은 마음이 있었습니다. 그러나 아무것도 가지고 있지 않은 상태에서 칼에 찔려 삶의 모든 것을 빼앗겨버리면, 그 모든 욕망은 의미 없는 것이 되어버리죠. 성공은 고사하고 '나는 아무것도 할 수 없어'라는 자괴감이 들기 시작합니다. 하지만 이제는 할 수 있는 일이 있다는 걸 알아요. 바로 이 손으로 말이죠. 손은 제게 가장 중요한 것입니다. 손가락에 찌릿한 느낌이 들면 '제발 이 손만큼은'이라고 생각합니다. 작업실에서 홀로 하루 종일 시간을 보내고 그림을 그리고 드로잉을 하고 색을 칠할 수 있는 것은 특권입니다. 제가 할 수 있으리라고는 아무도 생각 못 한 일들이죠. 처음에는 평생 산소호흡기에 의존해야 할 거라 봤어요. 상처가 정말 깊었거든요.

러셀: 정확히 무슨 일이 일어났던 거죠, 올리버?

올리버: 말 그대로예요. 이스트 런던으로 돌아가 정말 멋진 시간을 보내고 있었어요. 어떻게 보면 저 자신을 찾아가는 중이었죠. 그 시점에서는 동성애자라는 사실을 커밍아웃하지 않았다

Untitled,
Oliver Hemsley, 2020.

는 점도 중요하다고 생각합니다. 이스트 런던에는 클럽 키즈, 조너스 암스, 조지 앤 드래곤 등 무엇이든 원하는 것이 될 수 있고 온전히 자신이 될 수 있는 멋진 장소들이 있었어요. 그리고 섹스도 정말 중요한 부분이었죠. 섹스, 마약, 록 앤 롤, 다양한 것들이 있었죠. 정말 즐거운 시절이었습니다. 저는 쇼디치의 아놀드 서커스에 위치한 아파트에서 살았어요. 걸 어서 조지 앤 드래곤에 가는 길에 한 무리의 젊은이들과 마주쳐 칼에 많이 찔렸습니다. 다 행히 그 사건은 기억나지 않아요. 인간의 뇌란 참 똑똑하죠. 대부분의 상황은 기억에서 지 워졌거든요. 이따금 제 얼굴에 밝은 빛이 비치면 ─그것과 뭔가 관련이 있지 않을까 싶네요─ 혹 은 추울 때면 힘들어요. 제가 기억하는 거라고는, 엄청 차가운 물이 온몸에 흐르는 것 같았 다는 거예요.

몇 주 후, 근처에 위치한 국립 런던 병원에서 눈을 떴어요. 사실 저는 그곳에 입원할 때 이 미 사망 상태였습니다. 바로 수술실로 옮겨져 흉부 절개술을 받았어요. 가슴을 완전히 여 는 수술이었는데, 심장에 너무 큰 압력이 가해져 심장이 멈추어 버렸대요. 피가 몸에 돌지 않으니 그대로 죽어버렸죠. 그래서 의사들은 저의 가슴을 열어 갈비뼈를 들어 올리고, 폐 를 갈라 심장을 꺼내 살짝 문지르고 다시 제자리에 넣은 후 돌아오기를 의식이 기다렸다 고 합니다. 정말 가능한 일일까 싶지만, 이런 일을 하는 게 바로 의학이죠. 다행히도 운이 좋았습니다. 생존율이 10퍼센트에서 15퍼센트 정도였다고 해요. 정말 미친 짓이죠. 그 정 도로 놀라운 일이었습니다...

러셀: 웹사이트에 있는 펜과 잉크로 그린 시리즈를 보았습니다. 자신의 몸을 그린 것인데, 한 번 에 조금씩 움직이고 다시 그리며 자기 자신을 알아가는 과정을 표현한 걸로 기억합니다. 그 과정은 어떤 식으로 이루어지나요? 드로잉 과정을 통해 자신에 관한 새로운 것들을 계 속해서 발견하고 계신가요?

올리버: 기본적으로는 맞아요, 제 장애가 드러나죠. 실제로 지금 제 몸은 그런 상태니까요. 게이를 비하하고 싶지는 않지만, 몸이 망가진 상태에서 게이로 산다는 건 힘든 일이에요. 저는 소 셜 미디어와 친하지 않습니다. 타인의 시선이 받아들일 수 없는 신체를 가지고 있죠, 이 점 이 많이 힘들었어요. 제 몸은 그 누구와도 다릅니다, 기형적이죠. 이상하고 낯설어요. 그라 인더(성소수자 남성을 위한 소셜 미디어)에 성기 사진을 보내면서 사진에 카테터(삽입관)가 나 오진 않는지 확인하고, 흉터가 보이지 않게 하려고 했던 기억이 나요. 예전에는 꽃이랑 개 사진을 그렸었습니다. 물론 그런 작업도 여전히 중요하다고 생각해요. 그림을 그리는 것 이고 무언가를 생산하는 일이니까요. 하지만 심호흡을 하고 이 몸을 표현하고 싶다고 생 각하기까지 오랜 시간이 걸렸어요. 저는 장애인으로 커밍아웃하고 싶어요. 사람들이 이 몸을 보길 원해요. 그리고 조금 극적으로 들릴지 모르지만, 괜찮지 않다는 것을 보여드리 고 싶어요. 무슨 일이 일어났는지 보셨으면 좋겠어요. 저의 성적인 정체성이 아니라 제가 처한 상황, 이런 일이 저에게 일어났다는 사실을 봐주길 원해요. 하지만 무척 어려운 일이 죠, 거의 불가능할 겁니다.

그래서 특히 큰 그림을 그릴 때는 마스크를 쓰고 얼굴을 가리곤 해요. 그림 속 인물이 저

라는 걸 밝힐 준비가 되지 않았기 때문인데, 사실 미친 짓이죠. 누가 봐도 저라는 걸 알 수 있으니까요. 최근에 심리치료를 시작했는데, 이게 내 몸이라는 느낌이 들지 않아서 제대로 표현할 수 없다는 걸 깨달았어요. 저는 자주 얼굴을 가리고 다녔습니다. 내가 누구인지 명확하지 않았죠. 그러다가 1년쯤 지났을 때 갑자기 용기를 냈어요. 정면으로 부딪혀 내가 누구이든, 그게 무엇이든 책임을 져야겠다고 생각했죠. 제 몸을 정확하게 보여줄 필요가 있었어요.

저는 제 옷과 마스크, 유머, '괜찮아'라는 말 이면의 모습을 사람들에게 보여주고 싶었습니다. 사람들은 제게 생긴 일을 생각하면 제 모습이 무척 쾌활하다고 말하곤 합니다. 하지만 속으로는 정말 죽어가고 있어요. 그래도 유머러스하게 표현할 수 있잖아요. 오스카 와일드는 "상대방에게 정직을 요구하면 절대 그렇게 하지 않을 것이지만, 그에게 가면을 씌우면 진정한 모습을 보여줄 것"이라고 했습니다. 그래서 마스크를 쓴 채로 사진을 찍기 시작했는데, 그때부터 정말... 엄청나게 큰 사진을 찍게 되었죠.

러셀: 대부분 실물 크기지요?

올리버: 네, 작품은 실물 크기와 정확히 일치해요. 제 키는 196센티미터로 아주 큰 편입니다. 제가 누워 있는 작품의 크기는 2미터죠. 그래서 언젠가는 제가 서 있는 것처럼 그림을 전시하고 싶어요. 그게 바로 제가 원하는 모습이고 그림의 크기가 제 키와 딱 맞기 때문입니다. 심리치료사와 저는 키가 중요한 역할을 한다는 것을 깨달았어요. 눈길을 끌 만한 키와 키 큰 남자가 되는 것이 제게는 중요한 부분인 거죠. 왜 그런지는 모르겠지만 심리치료사와 이야기하면서 그렇게 생각했어요. 몸은 매우 매력적인 주제 중 하나입니다. 아무리 말해도 지겹지 않은 유일한 주제죠.

러셀: 자화상들을 그리는 과정에 대해 이야기해 볼까요? 큼지막한 거울을 세운 뒤 종이를 준비하죠? 이 자화상들은 상상으로 그린 건가요?

올리버: 절대 아닙니다. 저에게는 그런 상상력이 없어요. 제 작품들은 제 몸을 찍은 수천 장의 사진에서 나온 겁니다. 저는 간병인에게 제 사진을 찍어달라고 합니다. 타이머로 직접 찍기도 해요. 제 몸은 정말 크고 길쭉해요. 그래서 스스로 할 수 있는 것이 별로 없습니다. 다른 상황에 놓인 저 자신을 담은 수천 장의 사진이 필요하지만, 간병인에게 이렇게 말하는 게 쉽지는 않아요. "저는 저기에 홀딱 벗고 앉아 있을 건데 자위를 할 수도 있어요. 사진 좀 찍어주시겠어요? 그걸 보고 그림을 그릴게요." 이런 얘길 편하게 하기까지 시간이 오래 걸렸어요. 그렇게 다양한 상황에서 저 자신을 찍은 사진이 수천 장은 될 겁니다.

로버트: 이 파란색 캔버스에 당신이 붉은 페인트로 아주 개인적인 다이어리를 적어나간 걸 기억해요. 굉장히 고백적이었는데... 여전히 그렇게 하나요?

올리버: 네, 하지만 사진을 숨기는 것을 잊지 말아야 해요... 정말 커다란 사진 두루마리가 있는데, 위층 침실로 치워버렸습니다. 그 사진들은 저를 너무 아프게 해요. 제가 정말 상처받았을 때 찍은 사진이라서 볼 수가 없어요. 그리고 저는 그것들을 공유할 준비가 되어 있지 않고, 공개할 준비 또한 되어 있지 않습니다.

로버트: 이제까지의 작업을 보기 힘들다는 뜻인가요?

올리버: 아니요, 절망적인 시기에 찍었던 사진 두루마리 말이에요. 저는 여기든, 아니면 그 어디든 있고 싶지 않았어요. 이 모든 극적인 상황이 다 싫었습니다. 지금은 상황이 많이 달라졌지만, 그 사진들은 어떤 면에서는 여전히 외면받고 있죠. 언젠가는 세상 밖으로 나올 거라 생각합니다. 중요하고 흥미로운 작업이 될 테지만, 아직은 잘 모르겠어요.

훔치고 싶은 예술작품

러셀: 전 세계 어떤 작품이든 훔칠 수 있다면 무엇을 선택하시겠어요?

올리버: 제가 생각한 작품은 예술 역사에서 최고의 작품으로 여겨지는 바바라 헵워스(Babara Hepworth)의 병원 드로잉이에요. 본 적이 있나요?

러셀: 아니요, 설명 부탁드립니다.

올리버: 작품의 배경에 관해 읽은 적이 있어요. 그녀의 딸이 수술을 받고 있을 때 외과 의사들을 그렸다고 했어요. 제가 같은 경험이 있어서 이 작품에 친밀감을 느끼는 건지도 모르겠습니다. 하지만 이 그림은 아프고 싶게 만들어요. 그 정도로 좋답니다. 섬세한 드로잉이에요. 의사들은 마스크를 쓰고 가운을 입고 모자를 쓰고 있으며, 눈과 손이 보여요. 제가 집착한 것은 이 남자가 섹시한 손을 갖고 있는지 여부입니다. 훌륭한 예술가들은 손을 정말 잘 그린다고 생각합니다. 이 그림들은 솔직히 최고예요. 작지만 질감이 느껴져요. 이전에 작가가 판자에 작업한 것이 있는데, 유화였습니다. 헵워스의 연필 드로잉 속 의사들은 마치 작업 중인 조각가처럼 보입니다. 실제로 외과의사들에게는 온갖 도구가 있죠. 작품을 하나 훔칠 수 있다면 이 작품으로 하겠습니다.

Trio, Barbara Hepworth, 1948.

그레이슨 페리

GRAYSON PERRY

그레이슨 페리(Grayson Perry)는 아름답게 구워 내서 괴상하게 장식한 항아리를 만든다. 그는 처음부터 거의 전적으로 도예 작업만을 선택해 왔다. 점토와 항아리 제작이 순수미술보다는 공예나 디자인에 가깝다고 여겨질 때였다. 수십 년이 지난 지금, 그레이슨은 매 작품마다 새로운 유약칠 기법과 디자인을 개발하여 점토계의 새로운 물결에 앞장서고 있다. 이제는 미술계도 그의 흐름을 따라잡았다.

그레이슨은 에섹스에서 태어나 미약한 출발을 했지만, 굉장히 매력적인 인물이다. 그는 예술적인 열정과 재능을 바탕으로 미술사에 확실히 자리매김했을 뿐만 아니라 대중문화에서도 매혹적인 인물로 자리 잡았다. 2003년 터너 상을 받으면서 그의 페르소나인 클레어(Claire)는 개막식과 이벤트에서 더욱 유명해졌다. 이성의 옷을 즐겨 입는 이 도예가는 여러 면에서 혼란스러우며, 도발적이고, 온갖 즐거움을 선사한다.

록다운 기간에 그가 제작한 TV 시리즈는 수많은 이들이 팬데믹을 헤쳐나가는 데 두말할 것 없이 큰 도움이 되었다. 일주일에 한 번, 페리와 그의 아내이자 정신요법의사 필리파 페리(Philippa Perry)는 대중들이 창작 활동을 통해 창의성을 표출하고 이를 소셜 미디어로 공유하도록 권했다. 매주 수백 만 명의 시청자가 이 프로그램을 보았다. 많은 사람들이 고립된 상황에서 인간적인 연결의 순간에 목말라했던 때였다. 이 프로그램은 우리가 예술을 활용하여 스스로를 치유하고 성장할 수 있다는 것을 보여주는 경이롭고 아름다운 증거이다. 우리는 그레이슨과 직접 만나 인터뷰하며 그를 조금 더 자세히 알 수 있었다. 그의 솔직하고 활력 넘치는 이야기는 수많은 청취자에게 사랑받는 동시에 큰 영감을 주었다.

로버트: 당신의 항아리 작품을 처음 접했을 때, 그 작품에 대해 말씀하시는 걸 들었는데요. 물레로 돌린 것이 아니라 코일링(가닥가닥을 쌓아서 올리는 기법 —옮긴이)으로 만들었다는 걸 강조하더군요. 하지만 그 항아리들은 코일링보다도 기법적으로 훨씬 진보한 형태입니다. 저는 콜라주 요소, 이야기, 내러티브를 정말 좋아하는데, 바로 그런 면에서 기법적으로 발전되었다고 할 수 있죠. 사람들은 당신의 작품에 대해 대개 이렇게 말합니다. "그냥 집에서 쓰는 항아리인 줄 알았는데, 자세히 보니 매우 불온한 주제를 담고 있다"고요. 저는 그렇게까지 충격받을 건 아니라고 생각합니다. 그 모든 것이 기법적인 발전에서 비롯된 결과물이죠.

그레이슨: 맞습니다. 사람들은 저의 작품이 어떤 것인지 알아요. 이제 관람객들은 제 전시에 올 때 무엇을 보게 될지 짐작합니다. 그러니까 기술적이고 정교한 것들, 레이어링과 이미지의 미묘한 상호작용 같은 것들이죠. 최근에 제가 전시를 위해 만든 카펫이 그러한 충격적인 효과를 주는 작품입니다. 스페인에서 카펫 장인이 수작업으로 만든 진짜 카펫인데, 그 위에 노숙자가 그려져 있어요. 제목은 〈내려다보지 마시오(Don't Look Down)〉입니다. 그 카펫은 아주 매혹적인 물건입니다. 색상도 아름다우며 질도 아주 좋은 카펫인데요. 사람들은 "오, 이 카펫 마음에 드는데!"하고 다가가다가 "앗!"하고 놀라죠. 노숙자가 그려져 있는 바닥을 밟으면, 부자들 발아래에 놓인 유리바닥(상류층의 신분 추락 방지장치 —옮긴이)을 연상하게 되는데요. 슈퍼리치나, 혹은 그 정도 부자가 아니더라도 그런 반응을 보이는 것이 충분히 이해가 됩니다.

로버트: 메이페어에서 열리는 새로운 전시 말이에요. 이 아이디어는 영국 왕립 미술원에서 누군가가 당신에게 이야기한 내용에서 비롯된 건가요? 그분은 "당신이 벽에 칠한 노란색은 인테리어 장식 색상에 가깝다"고 말했다죠.

그레이슨: 그건 제가 방을 정리한 방식에 대해 말한 것인데요... 노란색은 정말 굉장했어요, 효과가 매우 좋았죠. 저는 방을 전체적으로 프레임 대 프레임 식으로 정리했어요. 색상은 스펙트럼처럼 오렌지색, 녹색, 검은색, 흰색, 빨간색, 파란색으로 나열하고 그룹 지었어요. 작품에는 정치적인 농담도 많이 담겨 있었죠. 하지만 전체적으로 완성도가 높은 작품이었습니다. 저는 예술의 고상한 정치적인 면과, 장식적이고 감각적이며 소유욕을 자아내는 면을 동시에 담으려고 노력합니다. 정치적인 생각, 사회적인 생각을 활용하면서도 사람들이 원하는 작품을 만들기 위해 노력합니다.

로버트: 맞아요!

러셀: 정말 그렇습니다.

그레이슨: 저는 미술계가 오직 진보적이고, 지적으로 모호하며, 어려운 아이디어만이 진지하다고 보는 고정관념에 사로잡혀 있다고 생각해요. 전시장에서 관람객들은 마치 숙제를 끝마친 듯한 기분으로 그곳을 빠져나옵니다. 하지만 사람들 대부분은 쉬는 날에 갤러리를 찾잖아요.

러셀: 저는 그래요.

그레이슨: 맞아요. 정확하죠. 전시 관람은 여가 활동이에요!

로버트: 작품 활동을 시작했을 때도 미술계의 엘리트주의를 무너뜨려야 할 필요성을 느꼈나요?

Fucking Art Centre,
Grayson Perry, 2016.

Cocktail Party,
Grayson Perry, 1989.

"저는 늘 가시가 돋쳐 있는 걸 찾습니다.
살짝 짓궂고 사람들을 불편하게 할지 모르는 무언가를요."

그레이슨: 걷어찰 무언가가 있다는 것은 정말 멋진 일이에요. 그것은 자극적이고, 화가 나거나 불쾌한 것과는 달라요. 우리를 자극하고 영감을 주는 것이죠. 저는 늘 가시가 돋쳐 있는 걸 찾습니다. 살짝 짓궂고 사람들을 불편하게 할지 모르는 무언가를요. 예술계는 그런 것을 기반으로 번성해 왔으니까요. 하지만 최근의 작품들은 새로운 각도에서 탄생하는 경향이 있습니다. 20세기는 실험의 시대였기 때문에 '이게 예술이 될 수 있을까?'라는 건 중요하지 않았어요. 온갖 것이 허용되던 시대였죠. 그에 반해 오늘날 예술은 사회 정치에 초점을 맞추고, 그런 이슈들을 다룹니다. 그 이슈들에는 날카로움이 있죠. 날카로운 이슈들이 바로 예술의 엣지입니다. 엣지는 이슈들 이면에도 있습니다. 사람들이 동의하지 않거나 예술과 관련이 없다고 생각하는 사회정치적 이슈를 다룰 때 '이봐, 생각 좀 해'라는 식이에요. 정치적인 올바름을 강요받는 기분이 듭니다. 이 모든 것은 때때로 우리가 모두 같은 생각을 가지고 있다는 오해에서 비롯됩니다. 이런 문제들에 있어서 우리는 여전히 진보적인 학생이라 할 수 있겠네요.

러셀: 예술을 할 때 최면에 가까운 상태에 들어가요?

그레이슨: 제가 '깔짝대기'라고 부르는 것과 굉장히 비슷합니다. 그냥 하는 거죠. 예술을 할 때 느끼는 기쁨 중 하나입니다. 이따금 하루 종일 그냥 깔짝대기만 합니다. 온 종일 똑같은 일만 하는 거죠. 저는 그게 정말 좋아요. 일종의 환희를 느낀달까요.

러셀: 작품을 위해 스스로를 정말 못살게 군 적은 없나요?

그레이슨: 매 작업마다 그래요. 처음 만들기 시작할 때, 작품이 보송보송한 황금빛으로 빛나게 될 것이라고 상상하죠. 그때는 정말 멋진 작품을 만들 수 있다고 자신합니다. 그러나 그 아이디어를 구체화하려면 수천 개의 결정을 내려야 한다는 걸 깨닫게 돼요. 굉장히 부담스러운 일인 데다, 고민하면서 신중히 결정하다 보니 시간이 지날수록 지치고 지루해집니다. 마지막으로 가마를 열어서 결과물을 마주하면, 상상했던 황금빛과는 달리 실망스러움을 느끼게 되죠.

러셀: 맞아요. 판타지와 현실이죠.

로버트: 얼마나 자주 깨뜨리시죠?

그레이슨: 절대로요! 작품들이 얼마나 소중한데요.

The Walthamstow Tapestry,
Grayson Perry, 2009.

로버트: 거짓말 마세요. 초창기에는 4개를 만들면 그중 하나는 부숴버렸던 이야기를 들은 적이 있
습니다. 마음에 들지 않아서 그랬다고요. 하지만 이제는 구워내는 족족 멋진 작품일 테죠.
스스로 실력이 나아졌다고 생각하시나요?

그레이슨: 저는 제 작품에 꽤 엄격했어요. 이제는 실수를 미리 찾아냅니다. 엄청나게 숙련되어서 항
아리가 언제부터 잘못되었는지 처음부터 알아차려요. 그래서 미리 부서트리죠.

러셀: 클레어가 되어 작업실에서 혼자 일하시나요?

그레이슨: 아니요! 그러면 엉망진창일 거예요. 집중할 수도 없을 테고요. 여자친구를 무릎에 앉혀 놓
고 일하는 거나 마찬가지일 겁니다.

러셀: 당신의… 그러니까 '또 다른 자아'라고 말해도 될까요? 그 자아에 언제 이름을 붙이셨죠?

그레이슨: 아뇨, 그건 드레스를 걸친 저 자신입니다.

로버트: 저도 동의해요. 그걸 다른 자아라고 생각하지 않습니다. 다른 사람들이 그것을 이해하는
방식이라고 생각하죠. 그것은 당신의 성격 중 일부일 뿐입니다. 그게 바로 당신이에요.

그레이슨: 맞아요. 어떤 날에는 우비를 입고 다른 날에는 입지 않아요. 변장하는 것과 비슷하죠. 페티
시 같은 취향이라고 할 수 있겠죠.

러셀: 클레어라는 이름은 어떻게 생각해 냈죠?

그레이슨: 아, 저의 전 여자친구, 젠이 지어준 이름이에요. 복장 도착 클럽에 가입했을 때, 변장하고
있는 걸 다른 사람이 알아차리지 못하도록 익명성을 요구받았어요. 그들은 제게 여자 이름
을 사용하라고 했는데, 그때 제 여자친구가 "오, 너는 클레어야"라고 말했었죠.

로버트: 어릴 적부터 복장 도착에 관심이 있었다는 점이 매우 흥미롭습니다. 아마도 매우 사적인
경험 때문이겠죠. 지금은 유명한 예술가가 되셨습니다. 이와 관련해서, 미술계에서 인기를
얻는 것은 어려운 일이지만, 이것이 당신에게 큰 도움이 되었다고 언급하는 걸 들었어요.
그 경험이 얼마나 개인적인 것이었는지 궁금합니다. 부끄러움이나 수치심을 느낀 적도 있

으시겠죠.

그레이슨: 맛있는 수치였지요. 최음제처럼요.

로버트: 하지만 (복장 도착은) 꽤 대중적이기도 하죠. 그것은 엄청난 힘이 되었습니다.

그레이슨: 맞아요, 이상한 일이죠. 그러니까 제 관점에서 보면 명성 때문에 여장남자가 되는 건 망했어요. 이제 저는 거리를 걸으며 수치심을 느끼는 변태가 아니라, 예술가 그레이슨 페리입니다. 크로스드레싱을 통해 이걸 일반화시키고, 무섭거나 이상하게 느껴지지 않게 만든 것이 결과적으로 좋은 일이 되었기를 바랍니다.

로버트: 새로운 전시를 위해 가방 시리즈를 만들었죠. 앨런 미즐스(Alan Measles, 그레이슨이 어린 시절 가지고 놀던 테디 베어 인형에 붙인 이름. 앨런은 당시 그의 친한 친구였고, 미즐스는 홍역이라는 뜻으로, 그레이슨의 작품에 자주 등장한다 —옮긴이)의 성기 같아 보이는 걸쇠가 있어요.

그레이슨: 맞아요. 그 가방 자체가 앨런 미즐스입니다. 가방을 닫으려면 그의 성기를 밀고 고환을 비틀어야 하죠.

러셀: (지금 우리가 언급하는) 앨런 미즐스는 어린 시절 당신의 테디 베어였죠.

그레이슨: 앨런 미즐스는 정말 중요해요. 이젠 그가 누구인지 알게 된 사람들 덕분에, 남성성이나 신으로 묘사할 수 있습니다. 제 작품에 수십 번 등장한 캐릭터죠.

러셀: 여전히 당신의 침실에서 살고 있나요?

그레이슨: 맞아요. 금좌 위에 있죠.

로버트: 하지만 원래의 앨런 미즐스는 그렇게 생기지 않았죠... 당신의 작품과 드로잉 속 앨런 미즐스는 환상적인 색상의 과장된 형태로 묘사됩니다. 저는 진짜 앨런 미즐스의 실제 사진을 본 적이 있어요. 정말 옛날 테디 베어더군요. 제2차 세계 대전 때의 테디 베어요. 하지만 저는 당신의 작품에 담긴 캐릭터 또한 좋아합니다. 일종의 아바타가 되었죠.

그레이슨: 맞아요. 저는 그걸 그런 식으로 이용했어요.

로버트: 자라면서 가족과 양아버지 사이에서 트라우마를 경험했다는 이야기를 들었어요. 그런 상황에서도 판타지 세계를 만들고 상상력을 길렀다니, 대단합니다. 제 생각에는 당신이 어린 시절 키운 창의적인 예술가 정신은 그 곰과 관련이 있었고, 당신은 그 곰을 위해 내러티브를 만든 것 같아요.

그레이슨: 맞아요. 그리고 지금도 계속되고 있습니다. 어린 시절에 우리가 상상력과 창의성의 기본적인 길을 낸다는 것은 맞는 말이에요. 그것들이 우리 상상력의 고속도로가 되는 것이죠. 제 상상력에서는 성적 성향이 하나의 중요한 가지였고, 또 다른 중요한 가지는 판타지 세상에서의 앨런 미즐스였습니다. 그리고 나이가 들고 교육을 더 많이 받으면서 다른 것들이 생겨났습니다.

로버트: 창의성과 상상력으로 충격적인 경험을 이겨냈다니 멋집니다.

그레이슨: 정말이에요. 수많은 예술가가 자신의 작업실을 피난처라고 말할 거예요. 저는 제 창의성을 내면의 헛간이라고 생각했어요. 상심할 때면 내면의 헛간으로 향하는 상상의 계단을 올라서 문을 닫고 예술에 대한 것들만 떠올렸죠. 어린 시절, 그건 앨런 미즐스의 세상이었어요. 모든 것이 내 안에 있고 외부의 방해를 받지 않는, 위안이 되는 세상이었습니다.

홍치고 싶은 예술작품

러셀: 전 세계 어떤 예술작품이라도 훔칠 수 있다면, 그렇게 평생 함께할 수 있다면 어떤 작품을 고르겠어요?

그레이슨: 와, 시간에 따라 달라질 것 같은데요. 예전 같았으면 피테르 브뤼헐(Pieter Bruegel the Elder)이었겠지요. 그런데 주말에 로마에 머무르며 카피톨리노 언덕에 갔었거든요. 그곳엔 로물루스와 레무스, 늑대(The Capitoline Wolf)라는 유명한 조각이 있습니다.

러셀: 젖을 먹는 조각상이죠.

그레이슨: 맞아요. 그 작품이 아름다운 건 청동 늑대 조각이 오래되었기 때문입니다. 늑대 조각은 고대 그리스나 그 무렵 사람(에트루리아 사람)이 만들었을 거예요. 하지만 로물루스와 레무스는 르네상스 시대 작품이라, 통통한 남자아이의 모습이죠. 그리고 기상천외한 받침대 위에 세워져 있어요. 그게 제가 현재 가장 좋아하는 작품입니다. 우아하고 원시적인 정말 훌륭한 조각이죠.

Capitoline Wolf with Romulus and Remus,
Artist Unknown, Etruscan or c.13th century with later additions.

소니아 보이스

SONIA BOYCE

소니아 보이스(Sonia Boyce)의 예술 작업은 기본적으로 협력적이며 포용적이다. 예술적 창작의 권위성과 문화적 차이에 의문을 제기하며, 참여적인 접근을 장려한다. 그녀는 영화, 사진, 판화, 멀티미디어 설치 작품의 소리 등 다양한 미디어를 넘나들며 작업한다.

2022년 소니아는 세상에서 가장 오래된 국제 예술 전시회인 베니스 비엔날레에서 영국을 대표하는 최초의 흑인 여성 예술가가 되었다. 그녀의 브리티시 파빌리온 전시가 명망 높은 골든 라이온 상을 수상한 지 일주일 후, 우리는 그녀와 런던에서 만남을 가졌다. 6년 전 그녀는 흑인 여성으로서는 최초로 영국 로열 아카데미에 선발되기도 했었다. 소니아는 예술가이자 교수로서, 1980년대 초 흑인 예술 운동이 급성장하던 시기에 주요한 인물로 두각을 나타냈다. 영국의 인종과 젠더 문제를 다룬 구상적인 파스텔 드로잉과 사진 콜라주 덕분이었다.

1987년에는 테이트에서 작품을 구입한 최연소 예술가가 되었고, 그 컬렉션에 출품한 최초의 흑인 영국 여성 예술가라는 또 다른 기록을 거머쥐었다.

1990년대 이후로 소니아는 멀티미디어적이고 즉흥적인 작품을 통해 사람들을 한 데 모으는 사회적인 예술 작업으로 방향을 바꾸었다. 이 작업들은 과거와 현재에 관해 말하고 노래하고 움직이게끔 우리를 유도한다. 작품의 중심에는 뜻밖의 제스처를 만들고 수용하는 것과 관련된 질문이 있으며, 그 배경에는 개인적 주관성과 정치적 주관성의 교차점에 대한 관심이 자리한다. 우리는 거의 두 시간 동안 대화를 나누었다. 가장 기억할 만하고 깊은 인사이트를 남긴 〈토크 아트〉 인터뷰였다.

Good Morning Freedom,
Sonia Boyce, 2013.

러셀: 롭(로버트)이 골든 라이온을 언급했을 때, 고개를 저으며 수줍게 웃으셨죠. 축하드립니다. 날아갈 것 같은 기분에서 이제 내려오셨나요?

소니아: 지상으로 돌아왔음을 느끼는 순간들이 있어요. 그러다가 '무슨 일이 있었지?' 생각합니다. 최종 후보자 명단에 들었을 때의 놀라움은 설명하기조차 힘드네요.

러셀: 그 일에 대해 알게 되었던 게 2020년이었죠?

소니아: 2019년 말쯤 영국 문화원 시각예술 관장인 엠마 텍스터로부터 전화를 받았어요. 일반적으로 브리티시 파빌리온(비엔날레에서 영국의 예술 작품을 대표하는 전시관 —옮긴이) 예술가로 선정된다는 이야기를 미리 듣는 일은 없어요. 대신 동료, 큐레이터, 예술에 대해 이야기하고 생각하는 사람들을 초대하고, 그들에게 심사를 맡기죠. 그들이 저를 고려하고 있다는 걸 몰랐었는데, 엠마가 전화를 걸어서 저더러 자리에 앉아야 할지도 모르겠다고 말하더군요. 그러더니 당신이 브리티시 파빌리온을 맡아줬으면 한다고 제안했죠. 저는 한 시간 동안 울었어요!

로버트: 베니스 비엔날레가 개막했을 때 관중 속에서 수많은 예술가들을 보았다는 이야기를 〈뉴욕 타임스〉 기사로 읽었습니다. 당신이 존경하는 작가들은 왜 아직 기회를 얻지 못했을까, 궁금증이 들었다고 하셨어요. 이런 기회를 얻고 상을 받은 데에 기쁨과 감사함을 느끼지만, 이로 인해 무엇인가 결여된 부분이 부각되기도 했다고요.

소니아: 맞아요. 2022년 저는 최초의 흑인 영국 여성으로 초대받았어요... 왜 이렇게 오랜 시간이 걸렸을까요? 정말 뛰어난 예술가들이 많아요. 지난 2년 반 동안 저는 역사의 무게에 대한 질문을 계속해왔습니다. 수많은 예술가들을 볼 때마다 '당신은 왜 초대받지 못했을까?'라는 생각이 머릿속을 떠나지 않았어요.

저는 또한 '최초의 흑인 영국 여성 예술가'라는 수식어를 거부하기도 했습니다. 저는 수많은 사람들을 대표하러 거기 있는 것이니까요. '최초'라는 것은 양날의 검이에요. 아무도 우리를 기대하지 않았다는 의미를 담고 있습니다. 우리를 위한 장소가 없다가 갑자기 생겨난 것이에요. 제가 하는 일이 정말 큰 일인 건 맞지만, 광범위한 예술가들을 대표한다는 생각은 거부합니다.

러셀: 그 소식을 들었을 때 지금 같은 작품을 만들게 되리란 걸 바로 알았나요?

소니아: 아니요, 저는 관중들이 악기처럼 건물을 갖고 노는 설치 작품을 만들려고 했어요. 그 문을 통과하는 사람 모두가 무언가를 만질 수 있고 무언가에 부딪힐 수 있고... 정말로 참여하고 있다고 느끼게끔 만들려고 했죠. 그러다가 코로나가 닥치는 바람에 뭘 할 수 있을지 다시 생각해야 했어요. 무언가를 만질 수 없었고 사람들이 서로 가까이 있을 수도 없었으니까요. 그래서 오랫동안 해왔던 프로젝트로 돌아가야겠다고 생각했죠. 그게 바로 〈묵상(Devotional)〉 프로젝트였습니다.

러셀: 〈묵상〉 프로젝트, 혹은 이따금 컬렉션이라고 불리죠?

소니아: 컬렉션, 프로젝트, 시리즈 전부 될 수 있습니다.

로버트: 경험을 공유하는 것이죠. 다양한 영역에서 많은 기여가 일어납니다. 작품을 통해 당신은

"모두의 <u>공간이</u> <u>실험실처럼</u> 보였습니다.
우리를 지켜보는 이들이 없었으니 <u>우리끼리</u> 그저 <u>즐겼죠</u>.
그 경험을 통해 저는 그곳에 창작의 가능성이
더 많다는 걸 깨달았습니다."

관람객들에게 제의를 하거나 질문을 던지고 반응을 요구해요. 관람객들의 반응에서 많은 것이 드러나고요.

소니아: 〈묵상〉 프로젝트는 처음엔 '마더로드'라고 불렸습니다. FACT(리버풀의 예술 및 창의성 재단)는 수많은 프로그램을 진행했어요. 예술가가 리버풀의 특정 선거구민과 협력해 예술작품을 공동 제작하도록 장려하는 프로그램이죠. 리버풀은 예술을 통한 사회 참여 역사가 깊습니다. 그들은 리버풀 블랙 시스터즈(Liverpool Black Sisters)와 저를 연결해 줬어요. 제가 생각한 것은 그들이 자란 시절의 흑인 여성 가수였습니다. 첫 워크숍에서 "흑인 영국 여성 가수의 이름을 댈 수 있나요?"라고 물었습니다. 어색한 10분이 흐르는 동안 그 누구도 이름을 떠올리지 못했습니다. '한 명도 생각나지 않아!'라며 괴로워하던 중에 우리가 생각해 낸 첫 가수가 셜리 바세이(Shirley Bassey)였어요. 우리는 모두 자리에서 일어나 〈빅 스펜더(Big Spender)〉를 열창했죠. 그리고 왜 이름을 떠올리지 못했는지 이해해 보려고 애썼습니다. 리버풀은 음악의 도시잖아요. 이후 우리는 같은 질문을 친구, 가족, 동료들에게 물었고, 그게 퍼져나가 일종의 펍 퀴즈(바 혹은 클럽에서 열리는 퀴즈 대회를 일컫는 말 –옮긴이)가 되었죠. 6개월이 지날 무렵 우리는 리버풀의 블루코트에서 전시를 했고 46개의 이름을 취합했습니다.

처음에는 그게 끝이라고 생각했지만, 그렇지 않았어요. 저는 다양한 아트 갤러리에서 제 작품과 관련해 강연을 자주 했는데, 이 프로젝트에 대해 이야기하곤 했습니다. 그러자 관객들이 종이나 다른 것들에 이름을 써서 가져오더군요. 그렇게 이 프로젝트는 계속해서 성장하게 되었어요. 사람들은 LP나 수집품이 담긴 비닐봉지를 갖고 오기도 했어요. 프로젝트는 사람들의 내면을 일깨우며 거대한 규모로 확장되었죠. 23년이 지난 지금, 350명의 이름이 모였습니다. 그중에는 가수뿐만 아니라 19세기 중반에 활동한 음악가들도 포함돼 있어요. 이 과정에서 저는 엄청난 삶의 이야기들을 발견했죠.

러셀: 협력은 당신의 작품 활동에서 가장 큰 재료이지요. 처음부터 그랬나요?

소니아: 아니에요, 막 예술의 길에 들어섰던 학생시절에는 종종 스스로를 주인공으로 사용했습니

다. 하지만 제가 늘 작품의 중심인물이 되는 것이 걱정되었죠. 1990년대가 되어서야 친구들을 제 작품에 초대하기 시작했어요. 저는 브릭스턴의 조합주택에 살았는데, 그 건물과 거리에는 창의적인 사람들이 많았어요. 브릭스턴은 오랫동안 창의적인 이들을 끌어들였습니다. 우리는 집에 암실을 설치했어요. 그러자 늘 누군가 암실을 사용하러 오더군요. 그 집에는 사진작가 세 명이 있었는데 우리는 새로운 걸 시도해 보곤 했죠. 이것저것 해보고 옷을 대충 입기도 하고, 한껏 차려입기도 했어요. 모두의 공간이 실험실처럼 보였습니다. 우리를 지켜보는 이들이 없었으니 우리끼리 그저 즐겼죠. 그 경험을 통해 저는 그곳에 창작의 가능성이 더 많다는 걸 깨달았습니다. 작품을 만들기 위해 저 스스로에게 의존할 필요가 없었어요. 다른 사람을 탐구하고 실험하면 되었죠.

로버트: 흑인 영국 예술 운동이 그때 일어난 건가요?

소니아: 그보다도 10년 전이었어요. 1980년대 초요.

로버트: 테이트에서 구상화를 구입한 최연소 예술가 중 한 명이죠? 맞나요?

소니아: 1980년대 초, 저는 웨스트미들랜즈의 스타워브리지에서 공부했어요. 그 마을에 사는 흑인은 저를 빼면 많아봤자 열 명 정도밖에 안 되었어요. 순수예술을 하는 흑인 영국 예술가는 별로 없었습니다. 저는 존재조차 몰랐어요. 그러다가 1982년에 울버햄프턴 대학교 학생들 한 무리가 최초로 국내 흑인 예술가 컨벤션을 조직했지요. 200명이 모였어요. 저는 2학년에서 막 3학년이 되려던 참이었습니다. '왜 이 사람들에 대해 한 번도 못 들어봤지?' 생각했죠. 1960년대 이후로 정말 중추적인 역할을 한 라시드 아라인(Rasheed Araeen)은 물론 데이비드 호크니와 같은 해에 왕립예술대학에 다닌 프랭크 볼링(Frank Bowling) 같은 사람도 있었어요. 이제는 그도 아주 유명해졌죠. 그 콘퍼런스를 주최한 이들은 열여덟 살이었어요! 학생들이 그토록 큰 이벤트를 기획한 겁니다. 그렇게 해서 BLK 아트 그룹에 적극 관여하게 되었습니다. 저는 그 그룹에 속하지는 않았지만 정말로 중요한 일이 일어나고 있다고 생각하는 사람들의 큰 물결에 동참했죠. 그 활동은 저의 창작 활동을 바꾸었어요. 우리는 스스로 전시를 기획했습니다. 무언가를 하기 위해 다른 사람들과 교류하는 일에 가까웠죠.

로버트: 그게 테이트에서 당신 작품을 매입한 일과 어떻게 연결되죠? 당신은 테이트 컬렉션에 포함된 최초의 흑인 여성 영국 예술가였죠?

소니아: 맞아요. 스물다섯 살이었죠. 당시에는 제가 최초라는 걸 몰랐어요. 사실 그건 우리의 훌륭한 큐레이터가 협상한 결과였습니다. 이제는 고인이 된 칼린 포 마티아스 그뤼네발트-워커(Caryn Faure-Walker)였죠. 그녀는 거의 모든 미술관의 문을 두드리며 이렇게 말했어요. "이곳 컬렉션에 이 작품이 포함돼야 할 것 같은데요." 칼린이 저 대신 제 작품을 전시할 곳을 찾아다녔습니다. 저는 어렸어요. 그냥 창작 활동만 했지, 경력을 관리하지는 않았죠. 당시에는 로드맵이란 게 없었습니다. 흑인 여성 예술가라 하면 '그게 뭔데?' 같은 반응이 돌아오던 때예요. 작품이 팔리면 저는 그저 '오, 좋아. 돈을 받았군. 더 많은 일을 할 수 있어. 먹고살 수 있겠어'라고 생각했을 뿐이었어요. 역사의 무게를 생각하지 않았죠. 그게

엄청난 일이라는 걸 깨닫지 못했으니까요.

러셀: 테이트에 전시된 건 〈선교사의 위치(Missionary Position)〉이라는 파스텔화입니다. 가장 최근에 실제로 그 작품을 본 게 언제죠?

소니아: 한참 되었어요. 복제품은 본 적이 있어요.

러셀: 어떤 기분이었죠?

소니아: 제 다른 자아 같았어요. 그걸 만들었던 당시를 기억해요. 제가 주인공이었던 마지막 작품은 〈그녀는 그들을 붙잡고 있는 게 아니야, 버티고 있는 거지(She Ain't Holding Them Up, She's Holding On)〉입니다. 프리다 칼로의 영향을 많이 받은 작품이죠. 프리다와 부모, 조부모가 담긴 사진인데 프리다는 아장아장 걷는 아기에 가깝습니다. 그 작품은 프리다의 가계도를 시각화한 것이었어요. 저는 그녀의 작품을 상당히 골똘히 연구했습니다. 따라하지 않으려고 애쓰면서요. 하지만 정말로 큰 영향을 받았죠.

로버트: 이전 세대에 매달려 있는 동시에 자신의 현재를 이해하려는 그 작품에서 당신은 검은색 장미 무늬 원피스를 입고 있습니다. 검은색 장미는 흑인의 영국 역사를 상징하는 동시에 영국 장미에 대한 아이디어도 담고 있죠. 이 패턴 원단으로부터 벽지에 반복적으로 사용하는 모티프를 발견한 것으로 보입니다. 이에 대해 이야기할까요? 이 모티프는 베니스 전시에서 중심 주제로 다뤄졌던 내용이기도 합니다.

소니아: 열다섯 살 때 선생님이 저더러 예술학교에 가야 한다고 말했어요. 저는 예술학교가 뭔지 몰랐죠. 주위에 예술학교에 간 사람이 아무도 없었으니까요. 선생님이 일주일에 한 번 저에게 라이프드로잉(인체나 동물 등을 생동감 있게 그리는 것 —옮긴이) 수업에 가라고 하셨어요. 라이프드로잉 강사였던 아서는 제가 인물을 그릴 때 배경에 아무것도 그리지 않는다며 꾸짖곤 했죠. 그는 "대상에 맥락을 줘야지!"라고 말했어요! 몇 년 뒤 BLK 아트 그룹을 만난 덕분에, 그리고 흑인의 모습과 흑인 대표성을 둘러싼 수많은 논쟁 덕분에 저는 저 자신을 이용하기 시작했습니다. 저를 그리기 시작하는데 '배경은 어디 있지?'라고 말하는 아서 선생님의 목소리가 들리는 듯하더군요. 저는 스케치북에 고향인 카리브해의 가정집에 대해서 끄적이곤 했는데요, 무늬가 많고 아주 감각적인 공간으로 벽지도 많다는 특징이 있었습니다. 그러다가 벽지 디자인이 필요하다고 생각했죠. 도서관에서 벽지의 역사에 관한 방대한 책을 빌려와, 그림을 그리고 배경의 패턴을 복사했더니 기적처럼 벽지가 완성되었어요! 이후에는 윌리엄 모리스와 아트 앤 크래프트(Art and Crafts) 운동을 둘러싼 담론에 흥미가 생겼습니다. 1990년대가 되자 저만의 디자인을 만들어야겠다고 생각했고, 저만의 디자인을 프린트했죠. 제 삶은 일련의 사람들이 문을 열며 '이 안으로 들어오고 싶어?'라고 말하는 것에 가까웠어요. 그렇게 갑자기 어떤 일을 하게 되면서 '여기서 뭔가 해볼 수 있겠다'는 생각이 드는 식이었죠.

로버트: 당신은 예술가들뿐만 아니라 수많은 이들을 위해 문을 열기도 했습니다. 오랫동안 교육계에 몸담고 계신 걸로 아는데요.

소니아: 맞아요. 40년이 다 되어가네요. 39년입니다. 저는 예술학교를 정말 사랑합니다. 스튜디오

Feeling Her Way (installation detail),
Sonia Boyce, Venice Biennale, 2022.

에서 일어나는 일들을 정말 좋아해요. 여러 사람들이 모여 자신이 하는 일에 대해 이야기 할 때가 좋아요. 예술 훈련은 자기 주도적인 것이지만 다른 이들과 대화하는 일도 중요합니다. 모두가 자신이 무엇을 하는지, 대화를 통해 작품의 가능성을 알아가려고 노력하죠. 극장에서 일어나는 일도 그렇습니다. 눈에 보이지 않지만 대화가 중요하고, 다 같이 함께 만드는 분위기가 중요합니다. 저는 가르치는 일을 정말 좋아해요. 제게 작업실은 실험실입니다. 다른 사람들과 함께 일하면서, 그들이 갖고 있는 아이디어를 탐구합니다. 혼자 있으면 지루할 것 같아요. 다른 이들과 함께 있을 때면 엄청난 에너지를 받곤 하거든요. 아이디어가 솟구치죠. 협력은 신나 보이지만 쉽지는 않습니다. 사람들의 성격, 에고를 생각하면서 그들이 특정 방향으로 움직이도록 동기부여하는 것이 무엇인지 이해하려고 노력해야 해요.

러셀: 베니스 전시의 제목은 〈그녀의 방식대로 느끼기(Feeling Her Way)〉입니다. 여기에서 그녀는 당신인가요?

소니아: 그렇다고 해도, 그렇지 않다고 해도 둘 다 맞는 말이에요. 하지만 제가 페미니스트임은 분명해요. 사람들은 제 정체성, 그리고 정체성 자체라는 문제에 대해 항상 이야기하려고 합니다. 그럴 때면 저는 미술사에서 중요한 인물들을 예로 드는데, 대부분 여성 예술가들이죠. 제 역사적 궤적에서 매우 중요한 인물들입니다. 그녀의 방식이란, 역사적이고 현대적인 작품을 만들거나 감상하는 여성들을 뜻하는 것입니다. 여성의 시각으로 세상을 바라보는 방식이라 말할 수 있겠죠.

러셀: 예술과 관련해 받은 최고의 조언은 뭐죠?

소니아: 칼린 포-워커가 들려줬던 조언입니다. 그녀는 페미니스트 큐레이터였어요. 전형적인 뉴요커였는데 런던으로 넘어왔죠. 처음 만났을 때 그녀는 "여성 예술가들의 가장 큰 문제는 성공을 받아들이는 것"이라고 말했어요. 무슨 뜻인지 알겠더군요. 모든 의심과 의구심을 떨쳐내고 성공하라는 거죠. 전시를 하고 나면 그런 의심이 고개를 들기 마련인데, 어떻게 하면 흔들리지 않고 마음의 평정심을 유지할지가 저의 과제입니다.

훔치고 싶은 예술작품

러셀: 전 세계 어떤 예술작품이든 훔칠 수 있다면 무엇을 선택하겠어요?

소니아: 예술작품이 들어 있는 건물도 될까요? 그러면 그 안에 있는 걸 전부 가질 수 있지 않을까요? 영국이라면 맨체스터에 위치한 휘트워스(Whitworth)로 할게요.... 그 건물은 아름답습니다. 그 안에는 가장 아름다운 벽지, 특히 벽지를 만든 예술가들의 컬렉션이 있어요.

Whitworth Art Gallery, Manchester, UK.

리디아 페팃

LYDIA PETTIT

리디아 페팃(**Lydia Pettit**)은 좋은 사람이다. 우리는 리디아와 가장 친한 예술가이자 〈토크 아트〉의 게스트이기도 한 루이스 프라티노(Louis Fratino)를 통해 그녀를 처음 소개받았다. 루이스는 메릴랜드 예술대학에서 리디아를 만났다. 리디아는 나중에 볼티모어 시내에 위치한 플랫폼 아트센터에 작품을 전시했는데, 동네의 젊은 예술가나 저소득 예술가에게 저렴한 스튜디오를 제공하기 위해 구입하고 큐레이션한 장소다. 그로부터 몇 년 뒤 리디아는 자신만의 작업에 집중하기로 마음먹었고 영국왕립예술대학교에 진학하기 위해 2018년 미국에서 영국으로 넘어왔다.

리디아에게 영감을 주는 대상은 많지만, 작품의 내러티브가 되는 것은 지극히 개인적인 경험에서 나온 기억들이다. 호러 무비의 상징적인 순간에 개신교적인 양육환경을 이어 붙이고 스스로를 모델로 이용하는 굉장히 독특한 작품들은, 유혹적인 동시에 반감을 불러일으킨다.

최고의 예술가들은 무리를 지어 이동하는 듯하다. 최근 들어 리디아의 영향력이 느껴지는 예술가들이 많은데, 그녀의 어린 나이를 생각하면 인상적인 일이 아닐 수 없다. 그녀는 내면을 응시하며 자아정체성, 육체정치학(사회의 권력이 인간의 육체를 지배하는 담론과 정책 및 규범을 의미함 —옮긴이), 여성성 같은 개인적인 투쟁에 맞선다. 굉장히 영향력 있으며 수많은 이들을 연결하는 작품은 그렇게 탄생한다. 이렇게 그녀는 자신만의 투쟁을 가지고 우리와 마주함으로써, 관람객이 스스로의 투쟁을 직시할 수 있도록 유도한다.

로버트: 다양한 사람을 그리면서 작품 활동을 시작하셨습니다. 그중에는 욕조 안에 있는 친구의 누드 초상화도 있었죠… 굉장히 개인적인 주제입니다. 하지만 화이트 큐브(White Cube)와 진행한 최근 전시에서 제게 가장 인상적으로 다가온 건 당신의 초상화였어요. 당신이 렌즈를 똑바로 쳐다보고 있는 그림이요. 제 눈을 마주 보는 것처럼 느껴졌습니다. 이 그림에서 당신은 성가대 의상처럼 보이는 걸 입고 있는데요, 작품에 대해 조금 더 설명해 주시겠어요? 어린 시절과 관련이 있나요?

리디아: 맞아요. 제가 다닌 사립학교는 성공회 학교였는데, 제가 열한 살 무렵 볼티모어 올드 세인트 폴 최초의 소녀 성가대를 창설하고 싶어 했습니다. 그래서 우리 같은 꼬마들을 엄청 많이 모았어요. 등교하기 전 매일 아침 한 시간 동안 연습을 하고, 일요일마다 노래를 불렀습니다. 매사추세츠에 투어를 가기도 했고, 앨범도 냈는데 대성공을 거뒀어요. 교회에서 노래 부를 때 입는 제의를 저는 정말 좋아했습니다. 그 의상과 관련해서는 추억이 많지만, 당시에는 그 사실을 별로 언급하고 싶지 않았어요. 최근에 전시를 준비하면서 어린 시절의 저를 담은 초상화를 그리고 싶은 강한 욕구를 느꼈는데요, 그러다 깨달았죠. 사춘기를 겪을 때 교회와 기독교, 종교 전반에 대한 수치심과 복잡한 감정을 경험했던 것과 관련이 있다는 걸요.

러셀: 저는 당신이 예술가적 진술을 통해 트라우마의 숙주가 되는 신체를 그렸다고 생각합니다. 귀신 들린 집과 유령에 대해 언급하셨죠. 이러한 공포의 원형은 당신 자신의 이야기를 표현하는 좋은 방법 같아요. 이것이 당신이 메시지를 전달하기 위해 사용하는 비유라고 생각됩니다.

리디아: 맞아요, 정말로요. 제가 호러를 좋아한다는 걸 깨달았거든요. 저는 호러 영화를 정말 많이 봤습니다. 끔찍한 호러 영화들을 봤지요. 끔찍한 것부터 굉장한 것까지 모두요. 호러 영화에는 공통적인 비유가 많아요. '파이널 걸' 처럼요. 슬래셔, 불청객…

러셀: 열쇠구멍도 있지요.

리디아: 맞아요.

러셀: 칼도…

리디아: 무기도요.

로버트: 당신 작품에는 일종의 흥분과 에너지가 있습니다. 호러 영화를 볼 때와 비슷해요. 늘 어떤 위협이 존재하는 느낌이 들죠. 하지만 작품에서 제가 가장 좋아하는 부분은 바로 신체입니다. 많은 사람들이 끊임없이 몸과 싸우고, 몸을 통제하고, 자연스러운 과정인 어떤 일을 막으려고 노력해요. 이를테면 다리털을 밀거나 수염을 면도하면서 말이죠. 이러한 것들은 일종의 위협이 됩니다. 그러한 위협이 생생하다는 점이 좋습니다. 마치 바이러스 같아 보여요. 그것은 자연적이고 잘못이 아니지만, 우리는 길들여진 방식이나 오늘날 사회가 전하는 말들 때문에 그것을 내재화하고 감정적으로 취급합니다. 작품에서 이런 위협을 다루는 방식이 무의식적인 것인지, 아니면 의도적인 것인지 궁금해요. 그림을 자르는 행위는 아주 구체적이라는 느낌을 주는데요, 때때로 당신은 그림의 가슴이나 아랫배, 또는 몸

"제 작품은 때로 사람들을 불편하게 만듭니다. 제가 편안하지 않은 것처럼 말이에요. 저는 관람객들이 저의 신체에 대해 제가 느낀 것을 그대로 느끼길 바랍니다."

의 털을 자르기도 하죠.

리디아: 맞아요. 객관화와 문자 그대로의 의미에 관한 대화가 필요합니다. 저는 청바지를 입고 다리를 벌리고 있는 제 모습을 그렸어요. 학교에서 그 작품에 대한 세미나를 열었던 기억이 나네요. 사람들이 두서없이 말하고 있었는데 한 사람이 "이게 정말 객관화라는 거야"라고 말했죠. 저는 "이건 내 몸이에요"라고 말했고요. 저는 노골적으로 자신을 보여줄 수도 있고, 섹시하게 보일 수도 있어요. 그렇다고 해서 제 작품이 항상 섹시한 건 아닙니다. 저는 극도로 민감하고 연약한 신체 부위를 관람객 앞에 내세우며, 그걸 가장 중요한 위치에 놓아요. 제 작품들은 때로 사람들을 불편하게 만듭니다. 제가 편안하지 않은 것처럼 말이에요. 저는 관람객들이 저의 신체에 대하여 제가 느낀 것을 그대로 느끼길 바랍니다. 제 입장에서 바라보도록 작품을 만들죠.

로버트: 맞아요. 제가 말한 그림의 제목은 〈내겐 하자가 있을지도 모른다(I May Be Defective)〉입니다. 그러니까... 굉장한 제목이에요. 그림도 굉장하고요. 제목을 보지 않고도 알 수 있습니다. 하지만 〈내겐 하자가 있을지도 모른다〉라니요. 정말 대단한 제목이에요.

리디아: 데이트와 관련된 이야기인데요, 저는 섹스 그리고 섹슈얼리티와 굉장히 복잡한 관계를 맺고 있어요. 어렸을 때에는 제가 '정상'이라고 생각했어요. 그러다가 10대 후반과 20대 초반에 온갖 진지한 감정과 성적 트라우마를 경험했죠. 제가 본질적으로 다른 성적 취향을 갖게 되었다고 말하긴 힘들지만, 20대 때 저는 무성이었어요. 데이트를 하지 않았죠. 그런데 거의 모든 사람들의 삶에선 그게 정말 중요하잖아요. 미디어와 예술은 섹스에 관한 이야기로 넘쳐나고요. 하지만 제게는 욕구가 없었어요. 저는 한 동안 사람들에게 전혀 끌리지 않았습니다. 제 작품에 흐르는 수많은 고립은 그 시기에 기인해요. 친구들 모두가 데이트를 하고 그들이 삶의 일부분을 경험하는 걸 보는 동안 저 혼자 동떨어져 있는 느낌이었죠. 제가 그 안에 속할지 알 수 없었습니다. 지난 몇 년 동안 제 머리와 몸에서 드디어 무언가가 이동한 것 같아요.

Grapple,
Lydia Pettit, 2021.

A Willing Participant,
Lydia Pettit, 2021.

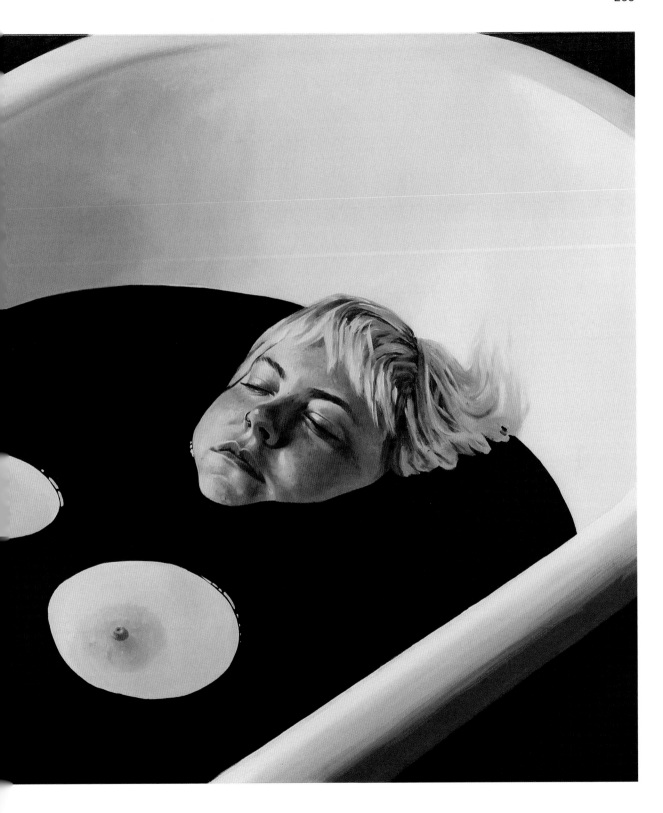

Choir Girl,
Lydia Pettit, 2021.

그러나 섹스와 성적 정체성에 대한 내 이상하고 복잡한 역사를 다른 사람들에게 설명하기란 쉽지 않아요. 그들은 정신 나간 사람 보듯 말할 거예요. "데이트를 한 번도 한 적이 없다고? 뭐가 문제야?" 저 또한 다른 사람과 관계를 맺어보려는 다양한 시도를 해 보았지만, 제 머리와 몸에 문제가 있어 보였어요. 하지만 그게 하자가 아니라는 건 알아요. 저는 소중한 존재이고, 삶에서 일어나는 모든 일에는 의미가 있으니까요. 내가 섹스에 대해 다가가는 방식은 나만의 것이고, 모든 사람들에게는 각자의 방식이 있기 마련이란 것도 알아요. 그런데 머리로는 알지만 쉽게 받아들여지지는 않았어요. 저한테 문제가 있다는 식으로 몰아가는 경험을 계속하다 보니까요. 그래서 그림을 그려야 했던 것 같아요. 나 자신이나 나 자신에 대한 불쾌한 감정에 관해 그림을 그리면, 그 감정이 그림이라는 공간 안에 담기죠. 그런 감정을 느끼지 않는 건 아니지만, 더 이상 안고 살 필요가 없어져요.

러셀: 맞아요, 그게 굉장합니다. 그럼 당신 작품의 실질적인 물질성에 대해 이야기해 보죠. 가위와 가위의 원형, 호러 영화에 대해 앞서 이야기 나눴죠. 당신은 호러 영화에서는 꼭 여자들이 가위를 쥐고 있다고 말했어요. 남자는 무기로 가위를 집지는 않는다고요. 늘 여성입니다. 인지하고 보니 정말 그렇더군요. 그 사실에 어안이 벙벙해질 정도였습니다. 이런 요소들이 함께 작동하는 방식에 대해 이야기해 볼까요?

리디아: 저는 호러 영화를 정말 많이 봐요. 여성이 "오, 맙소사, 여기 작은 가위가 있네"라고 말한 뒤 가정적인 공간에서 스스로를 지키려고 가위를 집어드는 영화를 여섯 편인가 봤어요. 가위는 재봉틀대에 있을 때도, 식탁에 있을 때도 있죠.

러셀: 맙소사!

리디아: 대단히 흥미롭지 않나요. 이와 관련해 연구를 좀 해야 할 것 같은 기분이에요. 저는 그림을 그리면서 직물 작업도 하는 사람이라 좀 우습게 느껴지기도 하더군요. 제 작업실에도 몇 개의 가위가 있는데요, 말 그대로 가정용품이죠. 흔히 표현하듯 여성스러운 물품으로 보여요. 영화에서도 그런 비유로 가위를 자주 사용하고요. 그래서 이걸 가지고 작품을 만들어야겠다 생각했습니다.

물론, 작품에 직물을 넣기 시작한 건 조카를 위해서였어요. 아주 가정적인 행동이었네요. 퀼트를 만드는 방법을 독학했는데 고맙게도 친구 세실리아가 도와주었습니다. 만드는 과정은 정말 즐거웠어요. 직물 작업이란 건 역사적으로 여성들이 해온 일이었고, 아주 최근까지도 미술계에선 경시되는 종류였죠. 공예로 간주되어 순수 미술로 여겨지지 않았습니다. 여전히 그런 것 같고요. 금속세공, 도예, 방직 등도 마찬가지예요. 그림만큼 그것들도 존중해야 한다고 생각합니다. 정말 어처구니없어요.

로버트: 동의합니다. 2021년에 작업한 〈인연(A Bond)〉이라는 작품이 있죠. 자수에 접근하는 방식과 얼굴이 정말 회화적입니다. 직물에 대한 접근 방식과 다양한 기법, 색상 선택이 매우 뚜렷하고 실제로 매우 신선하게 느껴지기 때문에 정말 회화적이라고 생각합니다. 이렇게 다양한 색상의 패브릭을 사용해서 피부를 표현하는 기법은 어떻게 개발했나요?

리디아: RCA에서 공부한 두 번째 해에 정신 착란에 가까운 예술가의 벽을 경험했어요. 청바지 그림

을 그렸는데, 제가 그린 어떤 그림보다도 좋아하는 그림입니다. 그러다가 상태가 안 좋아졌죠. 그 이후로 그림을 그릴 수 없었어요. 그러다가 자수의 느낌을 제가 얼마나 좋아했는지 떠올렸죠. 몰입하는 방식이 마음에 들었어요. 집에서 할 수 있다는 사실도 좋았고요. 그림이랑 완전히 다른 부분이죠. 그림은 정말 강렬한 과정이에요. 난장판인 데다 본능적입니다. 모든 것이 두서없죠. 저는 보다 친밀하고 집중적인 일이 좋았어요. 그래서 이 문제를 해결하기 위해 '좋아, 캔버스 위에 자수를 해보자'라고 결심했습니다. 그림처럼 생각했어요. 그래서 훨씬 단순하게 시작했죠. 그림을 그릴 때와 같은 방식으로 접근했습니다. 보통 어두운 색에서 밝은 색으로 나아가죠. 이미지를 만들고 그림자를 먼저 작업한 뒤 중간 톤을 작업하고 그다음에 하이라이트를 줍니다. 하지만 저는 제대로 수놓는 법을 몰라요. 그래서 그냥 그림 그리는 듯했어요. 운이 좋아 그 방법이 효과가 있었죠.

러셀: 그렇습니다. 덕분에 그 작품은 일종의 조각이 되었어요. 그림은 2차원인데 이 요소가 들어가면서 3차원적인 조각품이 된 거죠.

리디아: 맞아요. 요즘엔 조각에 대해서도 많이 고민하고 있어요. 벽에서 벗겨지는 것이나, 벽에서 떨어지는 것이라고 생각할 수 있겠네요. 이전 작업은 2차원 자수였지만, 두꺼워지자 차원적인 느낌이 강해졌고, 퀼트를 추가해서 얕은 돋을새김(bass relief)과 비슷한 느낌을 내기도 했어요. 이번 전시에서는 그림에 바느질한 코트를 덧대어 작품에 조각적인 느낌을 더해봤습니다. 이것이 가장 조각적인 작업이 아닐까 생각해요. 부피가 매우 크고 우리가 일상에서 볼 수 있는 사물을 참조하기 때문이죠.

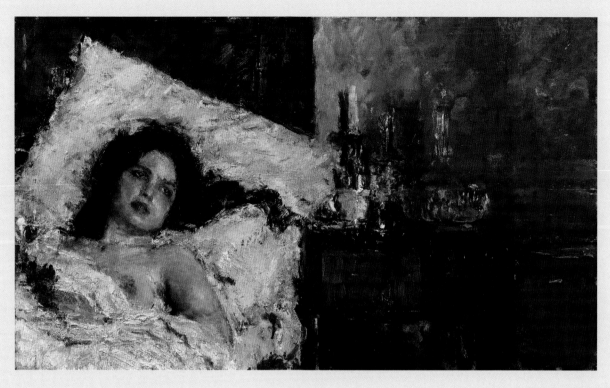

Resting,
Antonio Mancini, 1882–92.

훔치고 싶은 예술작품

로버트: 전 세계 어떤 예술작품이든 훔칠 수 있다면 무엇을 고르시겠어요?

리디아: 안토니오 만치니(Antonio Mancini)의 그림일 것 같네요. 안토니오 만치니는 존 싱어 사전트(John Singer Sargent)와 동시대 인물이었어요. 그는 제가 개인적으로 생각하는 가장 놀라운 화가 중 한 명이에요. 이탈리아에서 책을 한 권 샀었는데요, 1960년대에 나온 굉장히 두꺼운 책으로 그의 작품에 관한 놀라운 기록이었습니다. 그의 그림은 에너지와 색상이 넘칠 듯하고 아주 선명하죠. 피부와 얼굴을 포착하는 방식은 또 어떻고요. 그는 굉장한 화가지만 아주 슬픈 이야기의 주인공이기도 합니다. 그는 어린 시절 매우 유명세를 타다가 정신 질환을 앓게 됐는데 치료를 받지 못하고 사람들의 기억에서 잊힙니다. 시카고 예술대학에 그가 그린 〈휴식(Resting)〉이라는 작품이 있을 거예요. 아픈 여자가 침대에 누워 있고 그 옆 테이블에는 온갖 약이 담긴 유리병들이 놓여 있죠. 그 그림은 정말 두꺼워요. 하지만 정말 우아하죠. 설명하기 힘들지만 저라면 그 그림을 훔치겠어요.

데이지 패리스(Daisy Parris)는 켄트 주 채텀 출신이다. 그녀의 작품은 원래 작업실 예산 부족에서 탄생했다. 값비싼 도구를 추가하지 않고도 물감의 두께나 질감, 건조 시간 등을 조절하여 그림 같은 표면을 만드는 것이 그녀의 시그니처 스타일이다. 때때로 들쭉날쭉하고 휘갈긴 듯한 건조한 그림은 화면을 꽉 채우지 않는 로우 캔버스(raw canvas, 밑 칠을 하지 않은 캔버스 —옮긴이) 표면을 얇게 가로지른다. 〈널 생각하면 항상 아플 거야(I'll Always Ache When I Think of You)〉를 비롯해 〈내면의 폭풍(A Storm Inside You)〉 같은 작품은 고통스러운 기억을 암시하며 거의 야만적인 분위기를 띠기도 한다. 그녀의 작품은 매우 개인적이면서도 친밀한 순간을 탐구하며, 정체성이나 퀴어성 같은 테마와 항상 함께한다. 데이지는 그림을 그리는 동안 거의 무의식적으로 집착에 가깝게 글자를 휘갈긴다. 금방 사라지는 내면의 독백, 생각, 감정은 폐기되었다가 훨씬 나중에 콜라주적 순간을 형성하며 작품에 반영된다.

추상적인 표현주의 작품은 규모만으로도 대단하지만 그 중심을 구성하는 것은 산문이다. 거친 그림에서 차분한 그림까지, 그녀의 작품에는 다양한 느낌과 순간이 담겨있다. 데이지는 미술사와 다양한 계보의 예술가들에서 영감을 받아 자신만의 작품을 만들어낸다. 그녀의 작품이 성장을 계속함에 따라 방대한 심리학적 공간이 열리고, 관람객은 작품을 통해 자신의 불안과 트라우마를 이해하고 평가할 수 있다. 그녀는 언제나 본능에 따라 그림을 그린다. 손짓하는 듯한 생생한 분홍색과 붉은색의 붓질이 눈앞을 가로지르고 색상이 비어 있는 부위가 제 멋대로 뻗어나가면, 관객은 그 속에서 자신만의 길을 찾아간다. 데이지의 작품은 때로는 뾰족하고 불량하며 매우 직접적일 때도 있지만, 반대로 조용하고 겁 많고 수줍어질 때도 있다. 그녀의 작품에서는 항상 진실과 정직함, 관대함이 느껴진다. 이러한 특징은 매우 동시대적이지만, 이미 미술사에 자리 잡은 마냥 시대에 구애받지 않는 감성을 불러일으키곤 한다.

데이지 패리스

DAISY PARRIS

Sorry Stars, Daisy Parris, 2022.

로버트: 당신의 작품은 친숙합니다. 제가 가장 좋아하는 작품은 〈슬픔은 하루 종일 왔다가 사라진다(Sadness Comes and Goes Throughout the Day)〉입니다. 50센티미터에 40센티미터짜리 그림이죠. 붉은색과 노란색이 들어갔고요. 작품 제목이 그림 안에 시처럼 적혀 있습니다. 단어와 제목이 작품의 강렬함을 드러내는 열쇠처럼 보이는데요.

데이지: 맞아요. 지금 제 전시에 선보인 더 큰 작품들 중에는 글자가 없는 것들도 있습니다. 하지만 제목이 그러한 친밀감이나 시적인 요소를 부여하죠. 제목의 사용을 통해 인간과 우리의 영혼에 뿌리내릴 수 있습니다. 그만큼 제목은 중요합니다.

러셀: 당신에게는 그래 보여요.

데이지: 그렇습니다. 제목으로 그림을 이끌되 너무 많은 것을 폭로하지 않으려고 하죠. 이따금 모든 것을 담아내고 싶기도 하지만요. 제목은 그 자체만으로 하나의 제스처예요. 그 점에 대해 자주 생각하곤 합니다.

러셀: 관람객과 고백적인 대화를 나눈 적이 있죠. 당신이 작품에 담은 것과 관련해서요. 한 명의 관람객으로서 저는 당신의 개인적인 삶을 들여다보고 싶습니다. 하지만 아직은 허락을 받지 못한 기분이에요. 말씀하셨다시피 당신은 모든 것을 폭로하고 싶어 해요. 하지만 이 작품이 어디에서 왔는지, 이것들이 무엇을 말하는지, 이 시들이 개인적인 삶의 어떠한 부분을 언급하는지 설명하고 싶어 하지는 않죠. 하지만 우리가 희망적으로 투영하고 연결될 수 있는 대상을 제공합니다. 맞나요?

데이지: 맞습니다. 비밀스러운 일기가 출발점이지만 다른 사람들과 의사소통하고 연결되고자 하는 간절한 바람도 있어요. 저는 모든 것을 비밀로 했었습니다. 지난 몇 년 사이, 보다 자신감을 가지고 작품에 글씨를 넣을 수 있게 됐죠. 이제 판도라 상자를 열었으니 파도에 올라탄 셈이네요. 너무 많은 것을 보여주는 것 같아 이따금 민망해서 숨고 싶지만 여기서 멈추지는 않을 겁니다. 작품에서 솔직하게 모든 것을 다 드러내기란 어려워요. 하지만 제가 다른 작가의 작품에 공감할 때는 바로 그러한 순간입니다. 화가로서 저의 목표이기도 하고요. 시각 언어를 통해 다른 사람과 연결되는 것이죠. 그걸 잘 설명할 수 있는 단어가 늘 있는 건 아니지만, 적어도 에너지나 어떠한 감각처럼 연결될 수 있는 지점이 있습니다. 저는 예술이 그런 면에서 대체로 관대하다고 생각합니다. 저는 관대한 예술가가 되고 싶어요.

러셀: 그게 무슨 뜻이죠? 어떤 식으로 관대한 거죠? 자신에게서 살짝 벗어난 작품을 세상에 선보인다는 의미인가요?

데이지: 아니요. 그러니까… 저는 몇 년 전 뉴욕에 있었어요. 마크 로스코(Mark Rothkos)의 작품을 몇 점 봤죠. 수많은 이들이 그 작품을 잠시 보고 지나갔어요. 하지만 저는 그 작품에 붙들려 꼼짝 못하게 되었죠. 사람들이 볼 수 있도록 전시해두었지만, 동시에 사람들이 원할 경우 그냥 지나쳐버릴 수 있는데도 자신의 영혼과 고통을 이 작품에 갈아 넣다니 그가 참으로 관대하다고 생각했어요. 예술가는 많은 걸 수용해야 합니다. 어떤 이는 자신의 작품을 받아들일 수 있지만 또 다른 누군가는 그렇지 않을 수 있다는 사실을요. 관대함이란 바로 그런 거예요. 사람들이 내 작품과 얼마나 연결될지에 관계없이, 자신의 영혼을 내어주는

것입니다. 그림에 감동받을 때 저는 거의 마비에 가까운 걸 느끼는데요, 그것이 바로 관대함입니다. 그들이 작품을 통해 제게 주는 것이죠.

로버트: 로스코의 작품 앞을 지나갔을지도 모르는 사람에 대한 당신의 그 설명이 바로 제가 예술에서 좋아하는 부분입니다. 어쩌면 2년 후엔, 그 작품 앞을 그냥 지나치지 못할 수도 있죠. 예술은 그래서 참으로 놀랍습니다. 대중의 사랑을 받을 잠재력을 가지고 있고, 필요할 때 관람객을 돕거나 위로할 수 있는 힘이 내재되어 있죠.

데이지: 맞아요. 그게 마법이죠. 학교에서는 로스코, 모네, 피카소 등 다양한 예술가에 대해 배우지만 그들 대부분을 잊어버린 채 살아왔어요. 그러나 최근 2~3년 간 갤러리를 방문할 때마다 그들의 작품이 눈에 띄게 보여서 그 작품들을 다시 살펴보고, 함께 명상하는 시간을 가지고 있습니다. 이처럼 작품은 순환하고 주기적입니다. 다행인 건 언제나 그렇게 유동적일 거라는 사실이에요. 작품을 그냥 지나가거나, 준비가 되었을 때 유심히 살펴볼 수 있는 전시 공간은 언제나 존재하죠.

로버트: 그림에 글씨를 넣는 과정에 대해 말씀해 주시겠어요?

데이지: 글씨는 편집과 큐레이션 과정을 거칩니다. 손으로 쓰여진 글씨를 물감으로 칠해서 제작하는 것이죠. 지금 제 작업실에는 물감으로 칠해진 글자 조각들이 바닥에 흩어져 있습니다. 이 글자들은 제가 종이쪽지에서 뽑아낸 것으로, 이미 두 번째 과정을 거친 상태입니다. 이후에는 물리적인 성질을 기반으로 편집을 하게 되는데요. 이 글자들을 물리적으로 자르고 위치를 바꿔가며, 그림 내에서의 물리적 구성을 형성합니다. 이러한 작업 과정에서 글자들은 시의 리듬보다는 그림의 리듬에 더 가까워집니다. 이렇게 해서 여러 층의 리듬과 구조적 혼돈을 결합시키는 것입니다.

로버트: 일종의 변형처럼 들리기도 하는군요. 시에서 어떤 것이 시각적인 상징으로 전환되어 하나의 형태에서 다른 형태로 이동하는 것이죠. 변형은 중요한가요? 당신이 자신의 영혼을 취하여 그것을 이 세상에서 구현한다는 의미에서요?

데이지: 맞아요. 그걸 실제로 그림에 넣을 만한 자신감을 얻으려면 이 모든 단계를 거쳐야만 해요.

러셀: 그 단계들은 뭐죠?

로버트: 절차적인 거죠?

데이지: 네, 제 안에서 일어나는 충돌이죠. 너무 과한가? 충분한가? 정직한가?... 모르겠어요. 제 작업실에 있는 작품은 그 누구도 보지 못했어요. 지금 작업 중인 작품들은 모두 시입니다. 캔버스 전체가 시로 가득 차 있어요. 그리고 그것들은 지금까지 제가 만든 작품 중 가장 잔인하면서도 정직한 작품이에요. 아직 아무에게도 보여주지 않았어요. 지금은 저 자신을 위한 거죠. 아마 언젠가는 시리즈로 선보일 수도 있을 거예요. 하지만 너무 직접적이고 정직한 작품들이라, 적어도 지금은 아무에게도 보여주지 않는다는 생각으로 만들고 있습니다. 어쩌면 그것들과 거리를 두는 데 10년쯤 걸릴지도 모르겠어요. 보여주는 게 괜찮아질 때까지 말이에요. 이러한 것들을 표현하려면 스스로를 믿는 것이 중요합니다. 글씨는 아주 직접적이니까요. 사람들에게 그림을 읽으라고 하는 건 무리한 요구이기도 해요. 글씨

Sadness Comes and Goes Throughout the Day (Yellow),
Daisy Parris, 2020.

A Storm Inside You,
Daisy Parris, 2021.

가 많은 그림은 읽기가 어려워요. 그러니까 지금은 압도적이지도, 혼란스럽지도 않고, 에세이나 논문처럼 보이지도 않도록 균형을 찾으려고 노력 중이에요. 사람들이 쉽게 접근할 수 있기를 바라거든요.

러셀: 작품이 때때로 당신을 두렵게 만드나요?

데이지: 맞아요. 하지만 지금 여기 있는 시리즈는 너무나 우울해요. 개인적으로 그것을 겪어내고 있기 때문에 더 힘겹습니다. 어쩌면 제 개인적인 삶에서 그것을 받아들였을지도 모르겠어요. 그러한 것들이 그림에 담겨 저 자신을 되비추면, 저는 어쩔 수 없이 더 깊이 성찰하게 됩니다. 그림 그리는 과정은 제가 생각하고, 슬퍼하고, 애도하고, 그 모든 것을 받아들이는 데 도움이 돼요. 그림에 잔인할 정도로 정직한 순간을 담은 것에 대해 자신에게 감사하고 있어요. 그림은 제가 그렇게 할 수 있는 안전한 공간이에요. 그리고 그림이 늘 거기 있을 거라는 걸 알아요. 그건 제 것이고, 안전하다는 느낌을 줍니다. 그러나 동시에 상당히 버겁기도 합니다.

러셀: 트레이시 에민의 작품처럼 당신 작품에서도 예술을 통해 지속적으로 트라우마를 발견하는 모습이 많이 보입니다. 당신이 현재 연결되는 요소들, 동시대, 지금 이 순간, 당신에게 아주 날 것인 이것들이 당신이 계속해서 발굴하는 요소가 되겠죠. 상실, 슬픔, 희망, 다정, 불확실성, 애도, 외로움 같은 온갖 감정은 고통스럽지만 작업에 영감을 주는 장치로도 작용하니까요.

데이지: 맞아요. 언제나 그 장소에 있기란 쉽지 않습니다. 저는 트라우마를 찾아다니지는 않아요. 그러한 것들을 일부러 찾지는 않는다는 뜻입니다. 하지만 최근 들어 트라우마가 제 삶을 찾아왔어요. 그래서 저는 제 언어인 그림을 이용해 그걸 처리하고 있죠. 그렇다고 해서 그림들이 어둡기만 한 건 아니라는 점이 중요해요. 희망으로 가득하죠. 그걸 반드시 기억해야 합니다. 저는 색상이 희망적이라고 생각해요. 특정한 색상을 서로 옆에 두면 그 색상이 우리에게 기운을 줍니다. 우리는 다시 활기를 띠죠. 제 작품에는 희망이 차 있어요. 어떤 면에서는 생존을 다룬 것들도 많고요.

러셀: 색채 이론에 관심이 있으시죠. 색상을 어떻게 배치하는지에 대한 것인데, 색상이 영혼이나 관람객에게 어떠한 영향을 미치는지에 대한 과학적인 이해라고 해도 좋겠네요. 아마도 로스코가 이러한 것을 전달하고자 했던 게 아닐까요? 색상들이 서로 공명하면서 만들어지는 진동 말이에요. 당신은 이러한 것들을 끊임없이 탐구하고 있는 듯 보입니다. 당신의 작품을 관람하다 보면 희망적인 분홍색과 녹색이 많이 보여요. 또한 파란색과 오렌지색도 보이고요. 하지만 당신 작품을 관통하는 본능적인 색상은 붉은색입니다.

데이지: 맞아요. 붉은색이 중심이 되죠. 하지만 분홍색과 혼합되면 뭔가 아프고 무서운 일이 일어납니다. 한편으로는 자궁 같고 보살피는 느낌도 있어요. 온기를 지닌 이 두 색상의 혼합은 저를 정말 겁먹게 만들기도 하는데, 어떠한 색상끼리 짝짓는지가 중요해요. 저는 어떤 면에서 살짝 어긋나거나 어울리지 않는 색상을 사용하기를 좋아합니다. 저는 조화를 이루는 색상 옆에는 그렇지 않은 색상을 두거나 짝을 지어요. 뭔가 맞지 않지만 왜 그런지는 모르

At Night It's Worse, Daisy Parris, 2020.

는 색상들을 조합하다 보면, 대체로는 어둠이나 불안이 형성되죠. 작품의 바탕에 불안한 에너지가 깔리게 됩니다. 아까 당신이 영혼과 연관 지어 과학적인 색상 이론을 설명한 방식이 마음에 드네요. 저는 그다지 과학적이지 않지만, 꽤 정확한 설명이에요. 사실 저는 영혼을 통해서만 연구해 왔어요.

러셀: 그림에 자주 나타나는 별 모양 모티프에 대해 설명해 주시겠어요?

데이지: 그건 신체가 손을 뻗어 모든 걸 만지려고 하는 것과 같아요. 별은 큰 꿈을 상징하는 모티프입니다. 제가 어머니 집의 온실에서 그림을 그리던 어린 시절, 어머니가 별이 그려진 이 천을 천장에 고정해 두셨어요. 올려다보면 하늘이 아니라 별이 그려진 이 천이 보이곤 했죠. 그러니 그 안에는 유머도 있습니다. 벌레들이 들끓고 창문은 다 부서진 쓰러질 것 같은 온실에서 큰 꿈을 꾸던 어린 시절을 기리는 거랄까요. 그곳에서 그림을 그리기 시작했으니까요. 별은 제가 늘 큰 꿈을 꾸며, 하늘을 올려다보면서 과용을 부렸던 시절을 상기시켜 줘요. 그래서 저는 손을 뻗어 모든 것과 연결되기 위한 무언가로써 별을 사용하는 걸 좋아합니다. 모두가 공감할 수 있는 것이기도 하죠. 별은 연결과 희망의 상징이니까요.

Water Lilies, Claude Monet (1914–26), as installed at MoMA, New York.

훔치고 싶은 예술작품

러셀: 예술품을 훔칠 수 있다면, 어떤 작품을 훔치겠으며 이유는 뭐죠?

데이지: 뉴욕 모마에 있는 12미터짜리 모네 그림을 가져도 될까요?

러셀: 〈수련(Water Lilies)〉을 말씀하시는 거죠?

데이지: 맞아요. 혼자 조용히 그 작품을 감상하고 싶습니다. 모네의 작품과 둘만의 시간을 갖고 싶어요. 아니면 프랜시스 베이컨이나 샤이엔 줄리앙(Cheyenne Julien)의 작품도 좋고요.

오스카 이 호우

OSCAR YI HOU

리버풀 태생의 신진 예술가 **오스카 이 호우(Oas-car Yi Hou)**는 현재 브루클린을 기반으로 왕성한 활동을 펼치고 있다. 그의 작품은 수많은 그래픽 심벌로 장식된 경계를 통해 개인적인 내러티브를 표현하며 정체성, 퀴어성, 가족, 미술사 등의 주제를 더듬어 가는 듯한 느낌을 준다. 그의 작품은 주로 인물에 집중한다. 그가 존경하는 친한 친구와 가족들이 눈길을 사로잡는 생생한 톤으로 작품에 등장하곤 한다.

그의 작품 전반에는 중국계 미국인 퀴어 예술가 마틴 웡(Martin Wong)을 향한 깊은 애정이 흐른다. 중국계 영국인으로서 마틴 웡과 비슷한 문화적 경험을 나눈 오스카는 언제나 웡에게서 영감을 받는다. 암호화된 새와 동물 모티프, 중국 서예와 미국 그라피티 문자와 더불어 판독하기 어려운 문자를 콜라주하는 과정을 통해 그는 자신의 정체성뿐만 아니라 수많은 아시아계 디아스포라의 내러티브를 탐구하고 표현한다. 그 과정에서 별다른 설명 없이도 멈춤의 순간과 사적인 순간, 지극히 개인적인 것들이 공존을 허락받는다. 광둥 출신 이민자 부모 아래 아시아 문화 속에서 자란 오스카는 진정한 퀴어 아시아인의 경험을 갤러리 벽에 대변하며 급진적인 작품을 선보이고 있다. 다가오는 미술 전시를 준비하는 가운데 유명 미술관들의 관심을 한 몸에 받고 있는 그는, 경계를 허물며 동시대 예술에 등장하는 인체에 관한 관점을 전환한다.

Cowboy Kato Coolie, aka: Bruce's Bitch,
Oscar yi Hou, 2021.

러셀: 당신의 작품에서 가장 두드러지게 보이는 것은 캐릭터와 모티프들입니다. 학 모티프, 카우보이 모자나 보안관의 별 모양 배지, 수탉 같은 수많은 모티프들이 작품에 자주 등장하는데요, 그중에서도 특히 학이 중요합니다. 당신의 이름과 관련 있기 때문이지만 작품 내에서 자기 자신을 보는 방식과도 연관돼 있는 것으로 보입니다. 스스로를 드러내는 방식이랄까요.

오스카: 맞습니다. 제 이름은 중국 표준어나 광둥어로 새가 들어간 관용구를 의미합니다. 그래서 저희 어머니는 이따금 저를 '작은 새'라는 애칭으로 부르세요. 저는 그걸 어느 정도 받아들였습니다. 저는 스스로를 상징화하기 위해 작품에 새를 많이 이용합니다. 수많은 다른 종류의 새가 사용되는데요, 비둘기일 때도 있지만 대체로 학을 선호하죠. 학은 동아시아 문화에서 정말로 중요한, 상서로운 것을 상징합니다. 제 작품은 동아시아의 도상학을 차용한 것이라 학을 사용하는 것은 지극히 자연스러운 일이에요. 아름답기도 하고요. 맞아요, 저는 학을 표현하는 데 푹 빠졌습니다. 일본 예술가, 중국 예술가들이 남긴 정말로 굉장한 학 그림들이 많습니다. 저는 그런 작품을 연구하고 또 모방하기도 합니다.

러셀: 언제나 붉은 깃털이 있는 걸 봐서는 그중에서도 두루미겠죠. 당신의 작품은 상당수가 자화상이라는 말을 들었습니다. 스스로를 그리지 않은 작품엔 학을 넣어 당신을 대신하게 하잖아요. 당신이 만들고 그곳에 세운 그 장면에 당신 자신이 존재한다는 걸 보여주기 위해서죠.

오스카: 맞아요. 누군가를 그린다 해도 그 사람을 직접적으로 그리는 것이 아니라, 그 사람과 나의 관계를 그려내고자 해요. 대상을 표현하기보다는 그와 나의 관계를 묘사합니다. 제가 그 인물을 대변할 수는 없는 노릇이죠. 저는 그저 나 자신과 그 사람의 관계에 대해서만 표현할 수 있어요. 그래서 항상 그림 속에 저도 함께 존재합니다. 자신을 상징하는 새를 사용함으로써 이 사실을 분명히 하려고 해요. 때로는 그 사람을 상징하는 기호를 사용하여 나와 그 사람의 관계를 나타낼 때도 있습니다. 이후에는 그 사람을 대표하는 기호와 나를 상징하는 새가 상호작용하도록 하는 것입니다.

러셀: 당신은 리버풀에서 자랐어요. 하지만 부모님이 중국 식당을 운영했고 어린 시절 그곳에서 웨이터로도 일했으니, 사실상 중국 시각 문화 속에서 자랐다고 할 수 있겠네요. 잠깐 쓰고 버리는 중국 물건과 온갖 예술품에 둘러싸인 채로 말이에요. 하지만 한참 후에야 그때의 경험이 당신에게 미친 영향을 깨달았다고 들었습니다. 처음으로 고향 중국을 방문한 후에야 그러한 문화를 존중하게 되었다고요.

오스카: 맞아요. 2018년 할아버지가 돌아가신 뒤였죠. 할아버지는 나이가 정말 많으셨습니다. 솔직히 할아버지에 대해 잘 몰랐어요. 할아버지는 중국어만 쓰셨고 저는 영어만 사용했거든요. 어린 시절 중국에 갈 때면 할아버지는 제게 그저 웃기만 하는 연세 지긋한 노인일 뿐이었어요. 할아버지에 대해 정말로 아무것도 몰랐습니다. 그러다가 할아버지가 돌아가신 후, 아버지 곁에 있어 드리려고 학기 중 가을에 중국으로 갔죠. 아버지가 모든 걸 정리하고 계셨거든요. 그 아파트로 가서 할아버지 방에 들어서던 순간을 선명히 기억해요. 제가 한

번도 들어간 적 없던 방이었습니다. 어렸을 때는 소름 끼쳐하며 그곳을 지나치곤 했죠. 문가에 고개를 들이밀 뿐 절대로 안에는 들어가지 않았던 그 방에 들어서니 아버지와 고모, 삼촌들이 이미 할아버지 유품을 정리한 상태였습니다. 가족들은 저에게 그 물건들을 보여주었어요. 쓰다 만 물건들, 할아버지의 소지품, 책, 서예 붓, 일기장과 노트가 정말 많았어요. 그 모든 물건을 보며 이게 한 사람 전체라는 걸 깨달았습니다. 우리 가족에게 큰 의미를 지니는 사람, 제가 아무것도 모르는 사람 말이에요. 저는 할아버지의 물건을 살살이 뒤졌어요. 제 방에 아직 몇 개 갖고 있습니다. 정말로 오래된 클로스장정, 종이책들이죠. 갈색 포장지, 정말 오래된 잉크, 그런 것들입니다. 이 사람, 제가 아무것도 모르는 이 사람이 평생을 살았으며 온갖 개성을 지녔다는 사실이 비현실적으로 다가왔죠. 그러다가 그게 정말 슬프게 느껴졌어요. 조부모와 이런 식으로 소통해 왔으며, 그들을 알 수 없었다는 사실 말이에요. 그래서 그 여행 이후 좀 기이한 느낌을 받았던 것 같아요. 그러한 느낌은 예술적인 생산과 혁신에 있어선 항상 좋은 것이죠.

러셀: 기이함이 왜 예술에 훌륭한 자극이 되죠?

오스카: 그 자체가 우리가 해소해야 한다고 느끼는 내면의 긴장이기 때문이죠. 저의 경우 중국적인 정체성과 동아시아의 도상학을 자세히 들여다보면서 그걸 해소합니다. 그리고 제 작품을 통해 더 많이 탐구하고 디아스포라가 가질 법한 관계를 더 많이 연구하죠. 일례로 '조국'을 향한 소원함은 반대로 친숙함과도 연관돼 있어요. 제가 중국에 있을 때 사람들이 저에게 중국어로 말을 걸었어요. 그러다가 제가 멍하고 진지한 표정으로 그들을 바라보면 '아, 이 사람은 중국어를 못하는구나'하고 깨달았죠. 그래서 저는 그 여행 이후 제 작품에서 일종의 익숙함과 이질성을 더 많이 탐구하기 시작했습니다.

로버트: 당신의 작품은 굉장히 구상적입니다. 그게 바로 대부분의 사람이 당신의 작품에 다가가는 접근점이라고 봅니다. 하지만 러셀이 당신의 작품 이미지를 보내주었을 때, 제가 매료된 건 로마에서의 전시 작품, 그리고 당신이 제임스 푸엔테스(James Fuentes)와 함께 연 온라인 전시 〈12점의 시화(A Dozen Poem-Pictures)〉였어요. 당신이 그린 이 문자 그림들은 전부 인상적이었습니다. 정말 좋았어요. 중국어와 영어 사이의 연결고리처럼 보이는 조각 같은 문자들과, 그림 배경에 숨겨진 두루마리와 같은 메시지들이 매우 흥미롭게 다가왔습니다. 우리가 마게이트에 가지고 있는 작품은 당신, 그리고 두 명의 친구가 그려진 자화상입니다. 사람들에게 그 작품을 보여주면 얼굴, 특히 당신의 얼굴에만 집중하기 때문에 숨겨진 메시지를 간과하곤 하죠. 그렇지만 제가 좋아하는 것은 작품 안에 있는 숨겨진 레이어예요. 볼 때마다 새로운 레이어가 발견되고, 그것들을 탐구하는 것이 즐겁습니다. 당신의 작품에서 문자를 사용하는 건 어떤 경험이었나요?

오스카: 글쓰기가 제 작품의 큰 부분을 차지한다고 봅니다. 문학에서 많은 영감을 받기도 하고요. 저는 다소 집착적으로 한 번에 한 작품만 그리는데요. 그래서 작품을 만드는 데 시간이 많이 걸리는 편입니다. 제가 그린 그림이 시간의 흐름에 따라 천천히 스스로를 드러내도록 만들려고 노력해요. 처음에는 알아차리지 못했던 작은 디테일들이 눈에 띄기 시작하는 건

Untitled (Very windy today),
Oscar yi Hou, 2020.

그래서입니다. 특히 인물화의 경우, 너무 빨리 소비되는 경향이 있어요. 이러한 이유로 그림 안에 추가적인 디테일들을 담으려고 합니다. 관람객이 그림을 자세히 살펴보게끔 하는 거죠. 관람객을 시험하는 것이 아니라, 그림을 천천히 감상하도록 초대하는 거예요.

러셀: 사람들이 속도를 늦추도록 장려하는 것이지요. 문자는 첫눈에는 해독이 불가능합니다. 하지만 오랜 시간을 쏟으면, 그리고 작품을 오래 바라보면 해독할 수 있어요. 관람객에게 시간을 들여 당신이 쓴 걸 이해해 보라고 권하는 거죠.

오스카: 맞아요. 관람객들이 작품을 천천히 감상하도록 유도합니다. 처음 봤을 때는 문자를 해독하기 어려울 수 있지만, 작품을 보는 시간이 길어질수록 점차 알아차릴 수 있게 되거든요. 그런 식으로 관람객이 작품을 이해하는 데 시간을 가지도록 만드는 겁니다.

러셀: 당신이 문학작품을 자주 참조한다는 사실이 좋습니다. 당신의 선언문과 당신이 이야기 나눈 사람들을 살펴봤는데 관통하는 메시지가 확실합니다. 에두아르 글리상(Edouard Glissant)이라는 작가가 있어요. 그가 쓴 글 중에 '불투명할 권리'가 있는데, 작품에서 확실한 가독성을 확보하기 위해 애쓸 필요가 없다는 의미죠. 그걸 보는 순간 생각했습니다. 이게 바로 오스카의 작품이라고. 당신은 모든 것을 이해하라고 요청하지는 않아요. 관람객에게 여기 있다, 여기 모든 게 있다고 말하지는 않습니다. 그들에게 자신의 역할을 하라고,

이 그림에 있는 모든 걸 알 수는 없으리란 사실을 받아들이라고 요청합니다. 아무도 모를 개인적이고 자전적인 상당수의 요소가 그 안에 들어있으니까요.

오스카: 맞아요, 불투명성. 저는 특히 소수 예술가나 유색인 예술가를 생각해요. 이제는 시장이 우리를 정말 좋아하는 것 같아요. 저는 사람들이 유색인종의 작품을 즉시 알아채고 그게 무엇인지 이해했다고 생각하는 걸 경계합니다. 사실 그렇게 단순하지 않은데 말이죠. 예술작품과 관람객 사이에 적대적인 관계가 필요하다고 말하는 것이 아닙니다. 저는 양측에서 작업이 이루어져야 한다고 생각해요. 관람객은 그림이나 예술작품을 이해하려고 노력하는 동시에, 그걸 완전히 소비하려 해서는 안 됩니다. 미스터리와 불투명함을 조금 남겨둬야 합니다. 제 작품은 저의 삶이자 그 안에 담긴 사람입니다. 나 자신뿐만 아니라 주변 관계, 주변 사람들을 지나치게 노출하게 될 위험이 늘 존재하죠. 저는 그러고 싶지 않습니다. 제가 이 그림들을 매력적으로 만들되 완전히 또렷하게 만들지는 않으려는 이유이죠.

훔치고 싶은 예술작품

러셀: 전 세계 어떤 작품도 가질 수 있디면 이떤 작품을 훔치겠으며 이유는 뭐죠?

오스카: 윤리적인 절도인가요? 좋습니다. 마틴 웡의 작품 중 어떤 걸 선택할지 고민되네요.

러셀: 무조건 마틴 웡의 작품인가요?

오스카: 그럼요. 최근에 뉴욕 PPOW 갤러리에서 전시가 있었어요. 제가 마틴 웡의 작품을 직접 본 건 그때가 처음이었죠. 모마에도 마틴 웡의 그림이 있긴 해요.

러셀: 〈감옥의 2층 침대(Prison Bunk Beds)〉죠. 전시에 있던 작품이 그거였나요? 공중에서 내려다본 것 같은 그림이잖아요.

오스카: 맞아요. 정말 끝내주는 그림이죠. 정말 창의적입니다.

Prison Bunk Beds, Martin Wong, 1988.

나보 밀러

NAVOT MILLER

우리는 베를린에서 활동하는 예술가 **나보 밀러 (Navot Miller)**를 2022년 3월 베를린 웨저할레에서 열린 그의 첫 단독 전시 오픈 전날 만났다. 그의 다층적인 정체성이 녹아든 전시 〈컬러풀, 호모, 그레이트 (Colourful, homo, great)〉에서 나보는 최근 여행에서 영감을 받은 시리즈 작품을 선보였다. 그는 콜라주라는 수단으로 편평함을 치열하게 탐구하고 대담한 색상을 사용함으로써 큼지막한 캔버스에 짜릿한 구성을 연출한다.

나보는 이스라엘 북부에 위치한 고향, 광활한 시골 마을 샤드못 메홀라는 물론이고 뉴욕이나 파리 같은 부산한 대도시를 오가며 삶의 다양한 측면을 경험했다. 전자의 경우 지금도 친척들을 방문하러 정기적으로 찾고 있다. 그의 시각 언어, 정통 유대파라는 전통적인 종교적 양육 환경, 동시대적인 삶은 서로 반목하지 않으며 합리적인 평형을 이룬다. 그의 작업 과정은 자신의 경험을 사진이나 영상으로 기록하는 것에서 시작된다. 그리고 친구, 지인, 애인, 일상적인 상황이 꼼꼼하게 구성된 기억의 콜라주로 중첩되면서 빈 캔버스를 채운다.

건축에 관심이 많은 나보는 그림에서 개별적인 요소가 배열되는 방식에 특히 주목하며 꿈같은 시나리오가 지닌 강력한 특징과 자신의 정체성 사이에서 균형을 잡는다. 그 결과 탄생한 섬세한 관계는 보통 다채롭고 동성애적이며 꽤 훌륭하다.

러셀: 슬픔에서 영감을 받는다고 하셨죠.

나보: 맞습니다.

러셀: '내 가슴을 아프게 하면 당신은 내 작품에 등장하게 될 뿐 아니라, 나의 시리즈가 될 가능성이 높다'라고 말씀하셨습니다.

나보: 맞아요. 고통을 즐기는 건 아닙니다. 하지만 때로는 고통을 껴안죠.

러셀: 고통은 창의적인 측면에서 당신에게 무엇을 주나요?

나보: 저는 이것이 제 테라피인 것 같아요. 보통 우리가 생각하는 치료와는 조금 다르죠. 그저 그림을 그리고, 색을 칠하고, 영상을 만들고, 녹음을 합니다. 그 순간을 담은 짧은 영상 같은 것들 말이에요. 제가 가진 것들을 이용해서 작업을 해요. 적어도 지금은 제 작품이 아주 개념적인 것 같지는 않아요. 제게 '이 색을 여기에 넣을 거야'라는 계획을 세우는 능력 같은 건 없다고 생각해요. 그저 자연스럽게, 유기적으로 진행되곤 합니다.

로버트: 제작 과정에서 자연스럽게 만들어지는 거죠. 끝날 무렵, 작품을 완성하고 나서 보면 그 뒤에 놓인 아이디어나 생각은 무의식에 가깝다는 걸 알게 됩니다.

나보: 맞아요. 저는 슬플 때나 누군가 생각날 때면 작업실에 가서 '좋아, 이걸로 작업하겠어. 그 안에 모든 걸 토해낼 거야'라고 생각합니다. 대부분 캔버스로 작업하지만, 때로는 인스타그램에 올릴 비디오나 종이, 자신에게 쓴 텍스트인 경우도 있어요.

로버트: 당신이 인스타그램에 올린 영상들에서 그러한 연결을 발견했는데요. 모든 영상이 어떤 식으로든 연결되어 있더군요. 일기는 아니지만 다큐멘터리적인 요소가 있어요. 애수도 있고 그리움 같은 것도 엿보입니다. 퀴어 경험의 독특한 특징이라고 보는데요, 그런 점을 인지하고 계시나요?

나보: 애수는 확실히 인지하고 있습니다. 그리움요? 맞아요, 저는 누군가를 그리워하는지도 모르겠네요. 흥미롭습니다. 저는 이 영상들을 보고 "이게 내 작품이야"라고 말하지 않거든요. 저는 이 영상들을 제가 언젠가 느꼈던 무언가로 바라봅니다. 아침에 일어나 인스타그램 창을 열면 제 인스타그램 피드에 그게 있어요. 이 영상이 다른 곳에서, 갤러리에서 재생되는 걸 상상하긴 힘드네요. 그 소셜 네트워크 때문에, 그 장소 때문에, 그 가상의 공간 때문에 이 영상들이 탄생하는 것 같아요. 이 영상들은 기억과 순간의 집합입니다. 이따금 아무 말도 하지 않고 대본이 없을 때도 있죠. 제가 지난 3개월 동안 함께한 사람들, 갔던 장소를 돌아보는 것입니다. 그냥 그걸 보고 그 안에서 무언가를 끄집어내려고 하죠.

러셀: 그럼 이야기로 돌아가 볼까요... 슬픔을 느끼고 애수를 느끼는 사람치고는 작품에 사용하는 색상들이 굉장히 활기 넘치고 살아 있어요. 그런 감정은 당신이 선택하는 색상과 어떠한 관련이 있나요?

나보: 한 마디로 하면, 대비라고 할 수 있겠네요. 조화를 추구하는 대비랄까요. 조화 안에는 대비가 있고, 둘은 서로를 더욱 두드러지게 만들지요. 저는 장례식의 슬픈 기억을 갖고 작업을 해요. 혹은 이별의 슬픈 순간을 품은 채 작업을 하죠. 그런 감정을 있는 그대로, 기억 그대로 보여주는 건 저에게 살짝 지루해요. 그리고 색상과 관련해서는... '분홍색을 사용해야

"슬플 때나 누군가 생각날 때면 작업실에 가서 '좋아, 이걸로 작업하겠어'라고 생각합니다."

지'라는 식으로 하지는 않아요. 그건 제 필터입니다. 제가 사물을 보는 방식이고요. 좋아하는 색상이기도 하고요. 그냥 그뿐입니다. 저에게는 컬러 보드가 있어요. 제가 더 좋아하는 색상이 있죠. 그건 변하기도 합니다. 어제 저는 분홍색을 좋아했어요. 오늘은 파란색이 좋습니다. 내일은 온갖 색조의 노란색을 좋아할 거예요. 이러한 색상들은 긍정적이에요. 제가 그걸 구성하는 방식이 긍정적이든지요. 하지만 말씀하셨다시피 담고 있는 주제를 들여다보면 '잠깐만, 내가 여기에서 뭘 보고 있는 거지?' 생각하게 되죠. 작품의 내용은 그렇게 긍정적이지 않거든요. 바로 그 점이 작품에 복잡성을 부여한다고 봐요. 복잡성은 좋습니다. 다층적인 접근, 다층적인 캐릭터, 다층적인 읽기처럼요. 저는 그러한 다원주의를 반영하려고 합니다.

러셀: 생생한 색감을 이용해 의도적으로 비현실주의를 추구하는데요. 당신이 그리는 캐릭터의 피부색은 녹색이나 밝은 노란색이에요. 그건 어떤 의미죠?

나보: 저는 제가 본 순간이나 함께한 사람을 다시 만들거나 재창조하는 일에는 별로 흥미가 없어요. 그런 일은 재미없습니다. 하지만 일반적인 피부 색상은 살짝 지루했죠. 그래서 '잠깐만, 분홍색이나 파란색을 사용해 보자'라고 생각했어요. 어떤 식으로든 규칙을 깨는 무언가가 존재합니다. 생각해 보면 제가 집착하는 색상들은 제 어린 시절과 연관이 있는 것 같습니다. 지금은 그림이지만, 언제나 무언가를 볼 때면 '온통 분홍색이면 좋겠다' 생각했었거든요. 다리, 아니면 기차를 타고 가다 보면 보이는 전기 철탑 아시죠? 저는 그런 것들이 전부 노란색, 파란색, 분홍색이면 좋겠어요.

로버트: 그러니까 작품을 통해 당신이 바라는 세상을 구현하는 건가요?

나보: 그렇습니다.

러셀: 당신이 만든 이미지는 평범한 것, 일상적인 것을 기리고 기억과 경험을 융합하죠. 캐릭터들이 존재하는 환경은 다른 장소에서 유래했거나, 두 가지 다른 사건에서 영감을 받았을 거예요. 당신의 그림을 통해 우리는 중간적인 순간, 간과되거나 주변에 존재하는 것들을 보게 됩니다. 사람들이 그저 함께 존재하는 순간을 말이죠. 누군가가 프러포즈하는 장면이나 오르가슴을 느끼는 장면처럼 특별한 순간은 아니에요. 그런 면에서 오히려 매우 차분한 관찰처럼 느껴져서, 거의 관음적인 느낌마저 듭니다.

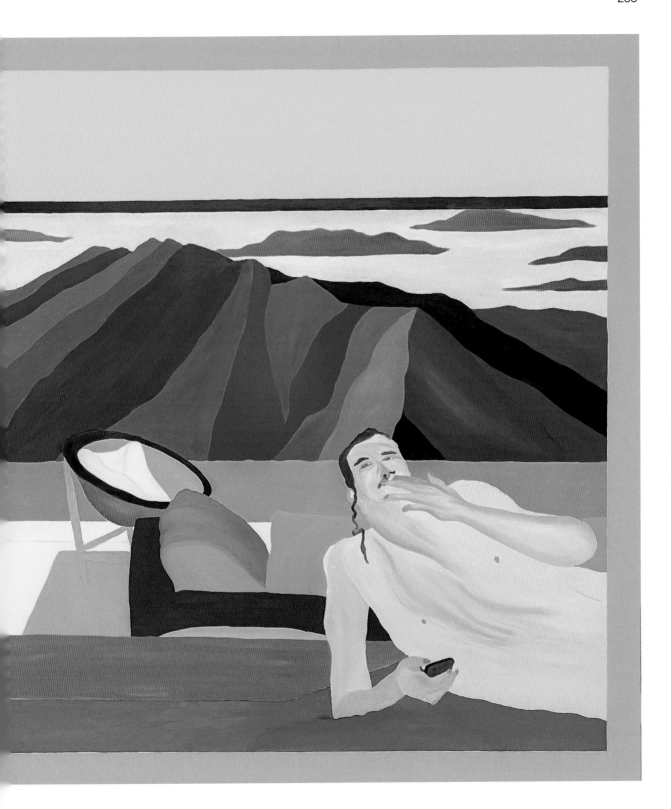

이전 페이지: *Zach and Willi the 2nd in Lake Como,*
Navot Miller, 2021.

상단 : *A Pink John Deere,*
Navot Miller, 2021.

나보: 맞는 말이에요. 제 작품은 100퍼센트 사진을 바탕으로 합니다. 제가 찍은 사진이나 영상 말이죠. 기록하기 시작했을 때, 그러니까 사진을 찍기 시작했을 때 저는 방에 카메라가 있으면 무언가가 사라진다는 걸 알게 되었습니다. 다시 말해 누군가에게 "잠깐, 사진을 찍을 거야"라고 말하면 진짜와는 멀어지게 되는 거죠.

러셀: 포즈를 취하는 순간에요.

나보: 맞아요. 지시를 하게 되잖아요. 그런 상황이 되면 저는 즉시 흥미를 잃습니다. "저를 위해 포즈를 취해 봐, 여기 서 봐" 하는 데는 별로 관심이 없어요. 진실성을 더 추구하죠. 당신이 말한 것처럼 관음적입니다. 어딘가를 지나가다가 뭔가를 보면, '이건 뭐지?' 하면서 호기심이 생기죠. 포즈를 취한 사진보다는 그러한 순간이 더 흥미롭게 다가옵니다. 그건 쉽지 않은 일이기도 해요. 어울리는 친구나 지인들 입장에서는 살짝 귀찮은 일이거든요. 그들은 말하죠. "그만 좀 해, 지금 내 사진 찍는 거 진짜 싫다고." 하지만 최소한 나보 밀러라는 개인으로서는 평범한 순간, 그 진짜인 순간이 더 흥미롭습니다. 자신이 되는 것, 솔직성과 직접성은 중요하지만 쉬운 일은 아니에요. 때로는 그 모든 것을 관리하기가 힘들기도 합니다. 특히 무거운 주제를 다룰 때는 더 그렇죠. 그래도 그런 평범한 순간을 그림으로 묘사하는 것이 제 관심사를 반영한다고 생각합니다. 요즘에는 정물에 점점 관심이 가고 있습니다. 사람이나 두세 명의 인물보다는 물건이나 물체에 더 흥미가 생기기 시작했거든요. 친구들과 정물에 관해 긴 토론을 한 적이 있는데, '내가 그걸 하고 있나? 내가 그것에 관심이 있나?'와 관련해 판단이 안 서는 중간적인 순간에 무언가가 있다고 생각해요. 탁자 위에 놓인 꽃이나 바나나처럼 무언가 지루한 거요. 제가 지금 활동하는 영역이기도 하죠. 지루하지만 흥미를 찾을 수 있는 것 말입니다. 저는 정물에서 퀴어 해시태그가 필터로 작용할 수도 있다고 생각해요. 예를 들면 화장실의 약들처럼요. 최근에 볼프강 틸만스에 대한 글을 읽었는데요.

로버트: 맞아요, 우리 에피소드에서도 그 이야기를 했죠. 그가 찍은 약 사진은 정말 감동적이에요.

나보: 맞습니다. 〈17년의 공급〉이라는 작품이죠. 그 사진과 관련된 글을 읽으면서, 내가 지금 있는 자리가 바로 그곳이라는 생각이 들었어요. 개인적으로 정물에 큰 관심이 없었지만, 점점 더 흥미를 느끼고 있어요. 노출 전 예방요법(HIV에 걸릴 위험을 낮춰주는 노출 전 예방법) 옆에 있는 칫솔 같은 정물은 어떨까요.

러셀: 정물이라고는 하지만, 당신이 실제로 관심을 가지는 건 사람들이 남긴 무언가입니다. 그러니까 얼굴 없는 초상화라 할 수 있겠죠.

나보: 개인적이죠. 꽃보다 조금 더 개인적이에요.

러셀: 생생하고 진실된 경험이죠.

나보: 맞아요. 영광스럽게도 베를린의 반제 컨템퍼러리(Wansee Contemporary)라는 곳에서 단독 전시를 할 수 있었어요. 갤러리 관장 아비 펠드만(Avi Feldman)이 큐레이션 했죠. 전시 제목은 〈분홍빛 존 디어(A Pink John Deere)〉였어요. 존 디어(John Deere)는 트랙터 제작사예요. 그 기계는 어린 시절 제가 살던 작은 마을에서 지배적인 오브제였죠. 그러한 생활양

식은 노동자층, 밭, 올리브 과수원, 낙농장, 밀밭에서 일하는 노동자층의 것이었습니다. 트랙터는 온갖 곳에 있었지요. 10대 남자라면 그걸 몰 줄 알아야 했습니다. 제가 처음으로 운전하는 법을 배운 차량도 트랙터였어요. 열여섯 살 때였죠. 그러한 환경에서 저처럼 살짝 퀴어스럽고, 게이 같고, 여성스러울 경우... 우리 가족은 매우 쿨하고 상냥했지만, 그들로선 이해할 방도가 없었지요. 네 아들 중 하나가 트랙터를 운전하고 싶어 하지 않는다는 걸 납득할 방법이요. 하지만 존 디어는 오브제로써 제 삶에 늘 존재합니다. 저는 키부츠(이스라엘의 집단 농업 공동체 —옮긴이)에 있는 고등학교에 다녔어요. 여성혐오적이고 이성애 중심적인 환경이었죠. 젊은 남자라면 좋은 트랙터를 몰아야만 했습니다. 그 고등학교에는 제가 더 여성적이라는 사실을 지적하면서 저를 늘 괴롭혔던 게이가 한 명 있었어요.

러셀: 약자를 괴롭히는 사람이었군요.

나보: 맞아요. 저는 많은 사람들에게 괴롭힘을 당했어요. 하지만 뭐 괜찮습니다. 저 역시 그들과의 싸움에서 이기려고 노력했으니까요. 한 번은 그 애가 말했어요. "이봐, 나보. 네가 아무리 노력해도, 그리고 아무리 트랙터를 잘 운전하게 되더라도 네가 모는 트랙터는 언제나 분홍색일 거야." 아이들은 정말로 사악할 수 있죠. 어떤 면에서 그건 너는 게이야, 라고 말하는 거나 다름없었습니다. 어쨌든 분홍색 존 디어는 그렇게 탄생했어요.

로버트: 끔찍하네요. 남성성에 굴복해야 했던 경험은요.

러셀: 그래도 원하는 걸 손에 넣었잖아요. 지금은 분홍색 트랙터가 들어간 예술작품을 만들어 스스로에게 주체성을 부여했죠. 정말 마음에 듭니다.

나보: 맞아요. 이 개인적인 작품이 정물을 시사하는 일종의 힌트라는 사실도 좋습니다. 이 작품에는 인물이 없어요. 그냥 트랙터 두 대뿐이죠.

러셀: 하지만 자전적이기도 하죠.

나보: 물론이죠.

훔치고 싶은 예술작품

로버트: 전 세계 어떤 작품도 가질 수 있다면 어떤 작품을 훔치실 건가요?

나보: 〈더 큰 첨벙(A Bigger Splash)〉이요.

러셀: 왜 특별히 그 그림이죠?

나보: 그 안에는 흥미로운 점이 많아요. 누군가 점프를 했다는 사실을 알 수 있죠. 글쎄요, 그 작품에는 저를 잡아끄는 뭔가가 있어요. 그 사람이 누구인지 보이는 듯하죠. 실망스럽지는 않고, 그저 '다른 누군가면 좋겠다' 싶어요. 이 작품은 아름다워요. 매우 즐겁고 고무적이죠. 색상이 마음에 듭니다.

로버트: 당신 작품과 비슷합니다. 특정한 순간을 포착하고 있기 때문이죠. 간과되었을지도 모르는 순간을 담고 있어요.

나보: 맞아요. 그래서 정말 고무적이죠.

A Bigger Splash,
David Hockney, 1967.

폴 스미스
PAUL SMITH

폴 스미스 경(Sir Paul Smith)은 물건을 엄청나게 쌓아두는 사람이다. 진정한 컬렉터들은 자신이 왜 무언가를 수집하는지 정확히 설명하기 힘들어한다. 그저 물건에 둘러싸이고 싶은 충동과 욕구를 느낄 뿐이다. 상상할 수 있는 온갖 매체를 이용한 다채로운 예술품이 이에 해당하는데 폴의 경우 책, 사이클링과 관련된 잡다한 물건들, 서아프리카 지팡이, 양철 장난감, 빈티지 카메라, 포스터, 플라스틱 미국 풍물, 땅딸막한 도자기, 상점 간판, 여행가방, 공룡, 토끼(그가 진행하는 런웨이 때마다 구하는 행운의 토끼, 일종의 부적처럼 아내 폴린이 잘 보이는 곳 어딘가에 둔다), 온갖 종류의 전후의 유럽 가구가 그것이다. 폴 스미스는 그야말로 영감으로 뒤덮인 남자다.

2021년 록다운이 해제되었을 때 코벤트 가든 사무실에서 그를 만났으며, 폴의 호기심 넘치는 정신, 강렬한 열정, 지식, 끝도 없이 파고드는 집착적인 능력에 깊은 인상을 받았다. 폴의 패션 컬렉션에 등장하는 온갖 프린트가 들어간 수많은 옷들은 그 참된 호기심이 디자인에 녹아든 결과다. 폴에게 영감을 주는 대상은 실로 다양하다. 그가 말했듯, 그는 절대로 특정한 것에 주안점을 두지 않으며 자신이 좋아하는 것을 바탕으로 할 뿐이다. 전 세계인과 편안하게 소통하는 능력 덕분에 매일 전 세계에서 상자와 소포가 도착하는데, 어떤 물건이 이 디자이너의 별나고 다방면적인 취향을 충족시킬 수 있는지는 그의 충성스러운 팬들만이 안다. 큰 사랑과 존경을 받는 폴은 모든 것에 호기심이 많은 사람들에게 엄청난 영감을 주는 인물이다.

런던 코벤트 가든에 위치한 그의 사무실에서 폴을 만나다, 2021.

러셀: 폴 스미스 재단은 어떻게 운영되죠?

폴: 웹사이트에 모든 정보가 있습니다. 제가 오랫동안 이야기해 온 지루한 말들이죠. 기본적으로 도움을 주기 위해 노력한 제 모든 경험이 담겨 있습니다.

러셀: 멘토처럼요.

폴: 맞아요. 하지만 유산은 아니에요. 후세대에게 물려주는 경험에 가깝죠.

로버트: 제가 늘 존경하는 부분입니다. 당신은 정말 아낌없이 주는 사람 같아요.

러셀: 고향인 노팅엄과 일본에 있는 패션학과 학생들을 위한 장학금을 마련해서 서로 교환할 수 있도록 하셨죠.

폴: 맞아요, 영국 왕립 미술원에도 있습니다. 예전에는 슬레이드 예술학교에도 있었고요.

러셀: 당신이 사회에 돌려주는 선물 같습니다. 어떠한 마음으로 하시는 거죠?

폴: 저는 그냥 평범한 사람이에요. 현실적인 사람이죠. 저희 아버지도 비슷하셨어요. 저는 그저 좋은 하루를 보내고 좋은 일을 하는 것 말고는 다른 걸 생각할 수 없게 생겨 먹었답니다.

러셀: 다른 이들에게 기회를 주고 다른 이들을 지원할 수 있는 공간이 있다는 건 정말 굉장한 일이에요. 그럼 우리가 서 있는 이 방에 대해 이야기해 볼까요. 우리는 잠깐 쓰고 버리는 것, 작고 특이한 수집품, 지난 몇 년 동안 당신에게 영감을 줬던 것들을 보고 있습니다.

폴: 맞아요. 2000년에 이 건물에 들어왔을 거예요. 그러니 20년이 되었네요. 제가 들어왔을 때는 텅 비어 있었어요. 코벤트 가든의 샵 위에 있는 예전 사무실이 딱 이랬거든요. 그곳을 떠날 때 어떤 것도 가져올 수 없으리라 생각했기 때문에 2년 전까지만 해도 거기에 그냥 뒀어요. 그래서 여기 이 방으로 이사 왔을 때는 대부분 비어 있었죠.

로버트: 전 세계에서 온 거죠? 일본에서 온 것도 있고요?

폴: 여기, 오래된 녹색 자전거가 있어요. 4년 전쯤 제 생일에 리셉션에서 전화가 오더니 "아래층에 한 여자분이 계신데 당신에게 줄 선물을 가져왔네요"라고 하더군요. 내려가니까 어느 여인이 거기 선 채 말했어요. "당신을 만나다니 다행이에요. 당신이 태어난 해에 만들어진 자전거랍니다." 저는 답했죠. "와우. 정말 감사합니다. 사진 찍으시겠어요?" 여자는 "정말 친절하시네요"라고 하더군요. 어쨌든, 간단하게 말하면 제가 "이 자전거가 어디에서 온 건가요?" 묻자 여자는 러시아에서 그날 아침 갖고 왔고 오후에 러시아로 돌아간다고 했어요. 제가 여기에 있는지도 몰랐죠.

그리고 저기 있는 빨간 개는 또 어떻고요. 40년 동안 저도 모르는 팬들이 저에게 스케이트보드, 낚싯대, 모자, 개 같은 선물을 보내고 있어요. 저 위에 도장이 찍힌 폭신한 노란색 닭도 보이죠? 중요한 사실이 두 가지 있는데요, 하나는 결코 메시지가 적혀있지 않다는 사실입니다. 그러니까 누가 보냈는지 알 수 없어요. '사랑해요' '당신이 싫어요' '돈이 필요해요' '일이 필요해요' 같은 메시지는 없습니다. 둘째, 상자에 담겨 오지 않아요. 언제나 물건 위에 도장과 주소가 찍힌 상태로 옵니다. 그렇게 40년 동안 오고 있어요. 사람들이 어떻게 아는 건지 궁금할 뿐입니다.

러셀: 이 모든 것들이 당신 작품에 녹아들고요, 그렇죠?

로버트: 예술은 당신의 컬렉션에 정말로 큰 영향을 미치기도 합니다. 테이트 모던에 들려 그림을 본 다음에 그러한 색상들을 작업에 참고하시죠.

폴: 프랑크 아우어바흐(Frank Auerbach)의 그림은 이제 우리의 '아티 스트라이프'라고 불립니다. 그림에서 색을 취하는 거죠. 맞아요, 직접적으로 참조합니다.

러셀: 잠시 사진작가로도 일하셨죠.

폴: 캠페인 사진을 많이 찍었죠. 우리 회사의 패션 캠페인이요. 〈아레나〉 잡지에 실린 사진도 좀 찍었고요. 〈까사 보그〉와 〈아키텔처럴 다이제스트〉에서 사진가로 일하기도 했었어요. 그냥 재미로 말이죠.

로버트: 바로 그 부분이 당신이 하는 모든 일을 말해준다고 봅니다. 열한 살인가 아버지가 처음으로 카메라를 주셨을 때부터 계속해서 사진을 찍어 왔으니까요. 당신이 말하는 것처럼, 주변 세상을 바라보는 방식, 예술가나 창조적인 개인으로서 세상을 기억하는 것이 매우 중요하다고 생각합니다.

폴: 당신이 빠뜨린 단어는 '보고 아는 것'입니다. 그게 핵심이에요. 필름 카메라의 파인더로 찍을 경우 가로 2센티미터, 세로 2센티미터로만 봐야 해요. 그리고 사진의 구도를 잡고 필름 하나당 24장밖에 찍을 수 없죠. 실수해서는 안 되니, 어떠한 샷을 찍을지 다 정해놔야 합니다. 그런 다음 아버지와 함께 암실에 들어가 필름을 현상하죠. 그걸 더 큰 음화 안에 넣은 뒤 인화되는 마법을 보게 됩니다. 그 과정이 저에게 보고 아는 걸 가르쳐줬어요. 관찰하는 법을요.

러셀: '유치한 게 아니라 어린아이처럼' 되고 싶다고도 말씀하셨죠. 정말 영감을 주는 말입니다.

폴: 이 방 안에 장난감이 있다고 이 방이 유치한 건 아니라는 겁니다. 아이 같은 거죠. 교육이나 역사나 경험으로 점철되지 않았다는 뜻입니다. 창의적으로 살려면 그래서는 안 됩니다. 그 말을 한 건 피카소였을 거예요. 그는 평생 아이처럼 그리려고 노력했죠.

러셀: 저 아래 있는 당신의 첫 번째 가게, 당신은 그곳을 갤러리 공간으로 바꾸었습니다. 그곳에서 데이비드 호크니와 앤디 워홀의 작품을 전시했고요!

폴: 제가 워홀이 서명한 600유로짜리 진짜 수프 캔을 갖고 있다면 믿으시겠어요? 그걸 팔 수는 없었어요. 어떤 작품도 팔 수 없었죠.

러셀: 그곳에 있는 작품은 어디서 난 거죠?

폴: 런던에 친구들이 몇 있었어요. 호크니 밑에서 온갖 그림을 그렸던 페테부르그 프레스 출신이 한 명 있었고, 또 다른 한 명은 아이디어 북스라는 회사에 다녔어요. 거기에는 작은 갤러리가 있었죠. 그들은 '진품 인수 조건부 매매 계약' 판매에 저를 그냥 들여보내줬습니다. 호크니의 작품, 데이비드 베일리(David Bailey)의 작품, 워홀의 작품이 있었어요. 그리고 노팅엄에 온갖 물건이 있었어요. 제가 뭔가를 팔지는 않았던 것 같아요. 노팅엄에서 그걸 살 수 있는 사람은 없었거든요.

로버트: 다른 곳에서 호크니의 작품을 구입한 적은 없나요? 이를테면 미술관 같은 곳에서요?

폴: 폴린과 제가 산 최초의 작품은 굉장했죠. 1972년 화이트채플에서 열린 호크니의 첫 전시에

Roxy Roxy,
Peter Blake, 1965–83.

출품한 작품이었어요. 〈예쁜 튤립(Pretty Tulips)〉이라는 제목이었죠. 가스 요금을 낼 것인가, 이 프린트를 살 것인가 고민했습니다... 어떤 걸 샀을까요?

러셀: 아직도 갖고 계시나요?

폴: 그럼요. 저희 집 벽에 걸려 있답니다. 그러다가 우리는 그림을 사들이기 시작했어요. 폴린은 왕립예술대학에서 패션을 공부했고 그 후 미술사를 공부했어요. 그러다가 그림을 그리려고 슬레이드 예술학교에 진학했죠. 그러니까 폴린은 정말 연속적인 아름다운 경험들을 한 거예요. 그녀는 피터 블레이크(Peter Blake), 피터 필립스(Peter Phillips), R.B. 키타이(R.B. Kitaj), 호크니를 오갔죠. 왕립예술대학에서 정말 마술과도 같은 시간을 보냈습니다. 덕분에 우리는 1970년대 그 시기의 호크니 작품을 몇 점 구입했습니다. 피터 블레이크와 팝 아티스트 데렉 보쉬어(Derek Boshier)의 작품도요.

로버트: 수많은 예술가가 당신 컬렉션에 들어갑니다. 데이비드 호크니는 당신의 샵에 실제로 쇼핑하러 왔었잖아요. 예술가를 만나는 경험은 어떻죠? 당신이 만난 예술가 중 인생에 큰 영향을 미친 사람이 있나요?

폴: 데이비드 보위요. 그는 플로럴 스트리트에 위치한 제 사무실에 앉아 있다 가곤 했어요.

러셀: 커피 한 잔 하려고요?

폴: 맞아요. 하루는 낡은 다락에 있는데 아래층에서 전화가 왔어요. 수화기 너머로 데이비드 보위가 아래에 와 있다는 소곤거리는 목소리가 들렸죠. 그래서 저는 당장 아래로 내려가 인사를 했고 우리는 서로 알게 되었습니다. 그 후로 그는 종종 들렸어요. 자주는 아니고 가끔씩요. 그는 저를 '스미시'라고 불렀어요. "저기 있는 책은 뭐지, 스미시?" "괜찮은 물건 좀 있나?" 그는 호기심이 정말 많았고 굉장했어요. 맞아요. 보위와 패티요. 패티 스미스는 단골 고객이에요. 우리는 최근에 그녀를 위한 재킷을 만들었죠.

러셀: 화가와 협력하는 작업은 어떻죠?

폴: 우리는 떠오르는 화가들과 작업합니다.

러셀: 어떻게 그들을 찾나요? 그러한 사람들을 어떻게 발견하죠?

폴: 장학금을 이용하죠. 우리는 메이페어, 메릴본 스트리트에 샵이 있어요. 그래서 그곳의 젊은 화가 몇몇과 작업했습니다. 조이 야무산지(Joy Yamusangie)와 홀리 프린(Holly Frean), 존 부스(John Booth)... 그리고 톰 해믹(Tom Hammick)도요. 그의 작품으로 손수건이랑 스카프를 만들었죠.

러셀: 당신 샵에서 정말 좋은 건, 하나하나가 정말 당신답다는 점입니다. 각기 다른 잠깐 쓰고 버리는 물건들로 큐레이션 되어 있죠. 전부 다른 오브제, 그림, 물건들로요. 이것들을 배치한 뒤 '이 가게에 이러한 그림과 이러한 조각이 있으면 좋겠어'라는 식으로 생각하시나요?

폴: 보통 그렇습니다. 제가 일일이 하기에는 규모가 너무 커지고 있죠.

러셀: 전부 당신의 컬렉션 가운데서 고르시고요?

폴: 맞아요. 저희 집에는 '예술 벽'이 있어요. 그림으로 가득한 벽이죠. 굉장히 값비싼 것에서부터 여덟 살짜리가 봉투에 넣어 보낸 드로잉에 이르기까지 온갖 것이 있습니다.

로버트: 그게 바로 제가 당신 컬렉션에서 좋아하는 부분입니다. 위계질서가 없어요. 길거리 예술가, 뱅크시의 그림이 있고 테이트에서 본 예술가의 그림도 있죠.

폴: 저는 즉흥적으로 고릅니다. 다른 건 없어요. 돈이나 명성, 뭐 그런 거랑은 아무런 관련이 없습니다. 그냥 생각해요. '오, 이거 마음에 드는데. 살 수 있나?'

러셀: 당신 수집품의 취향을 정의할 수 있을까요? 아주 다양해서 정의 내릴 수 없다고 말씀하시겠지만요. 그래도 모든 것을 연결하는 뭔가가 있을 텐데요...

폴: 답하기 정말 어려운 질문이네요. 저는 윌리엄 콜드스트림(William Coldstream), 유언 어글로우(Euan Uglow) 스타일의 작품을 정말 많이 소장하고 있습니다. 게다가 많은 예술가를 지원해요. 제가 그들의 그림을 사는 건 마음에 들기 때문이죠. 보세요, 저기에 작품이 엄청나게 쌓여 있습니다.

러셀: 전부 검은색 액자에 화구되어 있죠. 일관된 스타일이 있습니다. 함께 어울릴 수 있도록요.

폴: 어울리지 않아도 신경 쓰지 않아요. 저는 뒤섞는 걸 좋아하거든요. 저기 저 벽에는 채스워스 하우스(Chatsworth House)가 있어요. 데본셔이어 공작이 잠자는 사진이요. 루시안 프로이트(Lucian Freud)의 조수인 데이비드 도슨(David Dawson)이 찍은 사진이었습니다. 다른 쪽을 보면 아이들의 게임인 나무 조각이 있고요. 저에게 선물을 보내는 그분이 보내셨죠. 둘 다 동일하게 중요합니다.

러셀: 갖고 있는 작품 중 가장 소중한 작품이 뭔가요?

폴: 뱅크시 작품이요. 지금은 숨겨뒀죠. 덴마크 전시에서 방금 돌아왔거든요. 저는 그 작품을 몇 년 전 그의 친구에게서 구입했어요. 이른바 시들어버린 반 고흐의 해바라기를 그린 작품이죠. 이것 말고 뱅크시의 또 다른 그림과 판화도 하나 더 가지고 있습니다.

이전 페이지: **폴 스미스 가게 내부.**

훔치고 싶은 예술작품

로버트: 예술작품을 훔칠 수 있다면 어떤 작품을 선택하시겠습니까?

폴: 여러 개 해도 되나요?

로버트: 그럼요. 당신 컬렉션을 보면 그럴 만도 하죠.

폴: 존 F. 케네디의 이미지가 담긴 라우센버그(Robert Rauschenberg)의 〈버팔로 II(Buffalo II)〉요. 1974년 뉴욕에 갔다가 레오 카스텔리 갤러리(Leo Casteli Gallery)에 갔어요. 라우센버그의 작품이 주요작 중 하나였죠.

러셀: 호크니의 작품도 있었나요?

폴: 모르겠어요. 그곳은 굉장히 팝 문화적이었어요. 어쨌든 라우센버그 작품은 반드시 슬쩍할 것 같습니다. 콜라주죠. 당시에 정말 혁신적이었거든요. 하지만 마티스도 어딘가에 둬야 하지 않겠어요? 그건 상트페테르부르크에서 훔칠 것 같네요. 에르미타주 미술관(the State Hermitage Museum)에서요. 처음 그 미술관에 갔을 때, 마티스 작품을 실물로 봤어요. 책으로만 봤기 때문에 늘 책 크기라고 생각했지요. 병 안에서 헤엄치는 금붕어(〈The Goldfish〉)의 실제 크기를 깨달았을 때, 정말 놀랐죠. 그러니 그것도 가져야겠어요. 목록은 사실 끝도 없답니다!

Buffalo II,
Robert Rauschenberg, 1964.

참고문헌

A Brief History of Black British Art
— Rianna Jade Parker, Tate Publishing, 2021

All the Things I Lost in the Flood
— Laurie Anderson, Skira Rizzoli, 2018

Art Is Life: Icons & Iconoclasts, Visionaries & Vigilantes, & Flashes of Hope in the Night
— Jerry Saltz, Ilex Press, 2022

Art London: A Guide to Places, Events and Artists (The London Series)
— Hettie Judah, ACC Art Books, 2019

Awkward Beauty: The Art of Lucy Jones
— Tom Shakespeare, Philip Vann and Charlotte Jansen, Laurence King Publishing, 2019

Big Science (album)
— Laurie Anderson, Nonesuch, 2007

Black Artists in British Art: A History from 1950 to the Present
— Eddie Chambers, I.B.Tauris, 2014

Black Futures
— Kimberly Drew and Jenna Wortham, One World Books, 2020

Bright Stars: Great Artists Who Died Too Young
— Kate Bryan, Frances Lincoln, 2021

British Black Art: Debates on the Western Art History
— Sophie Orlando, Dis Voir, 2016

Chila Kumari Burman: Beyond Two Cultures
— Lynda Nead, Third Text Publications, 1995

Chila Kumari Burman: shakti, sexuality and bindi girls
— Rina Arya, KT press, 2012

Clay Pop: What's New in Clay
— Alia Dahl, Rizzoli International Publications, 2023

'Critics' Picks: Michaela Yearwood-Dan'
— Rianna Jade Parker, *Artforum*, December 2019
https://www.artforum.com/picks/michaela-yearwood-dan-81681

'Dive deeper into Michaela Yearwood-Dan's sexy, super-romantic paintings'
— Charlotte Jansen, *ELEPHANT* magazine, January 2020
https://elephant.art/dive-deeper-michaela-yearwood-dans-sexy-super-romantic-paintings/

Friendly Good: Lily van der Stokker
— Leontine Coelewij, Lily van der Stokker and Raphael Gygax, ROMA Publications, 2018

Funny Weather: Art in an Emergency
— Olivia Laing, Picador, 2021

Grayson Perry
— Jacky Klein, Thames & Hudson Ltd, 2020

Grayson's Art Club: The Exhibition Volume II
— Grayson Perry and Swan Films (Authors), Bristol Museum & Art Gallery, 2022
Heart of a Dog (film)
— Laurie Anderson, 2016

How I Went to New York 1983–1992
— Lily van der Stokker, Les presses du reel, 2022

How Not to Exclude Artist Mothers (and Other Parents) (Hot Topics in the Art World)
— Hettie Judah, Lund Humphries, 2022

How to Be an Artist
— Jerry Saltz, Ilex Press, 2020

'"I burned all my relationships in the kiln": Lindsey Mendick's courageous, confessional ceramics'
— Hettie Judah, the *Guardian*, 11 August 2022 https://www.theguardian.com/artanddesign/2022/aug/11/lindsey-mendick-ceramics-new-show-women

I Can Make You Feel Good
— Tyler Mitchell and Deborah Willis, Prestel, 2020

If One Thing Matters, Everything Matters
— Wolfgang Tillmans, Tate Publishing, 2003

I Lay Here For You
— Tracey Emin, with essays by Katy Hessel and Claire Feeley, Jupiter Artland, 2022

Jadé Fadojutimi: Jesture
— Jadé Fadojutimi and Jennifer Higgie (Authors), Pippy Houldsworth Gallery (Ed), Anomie Publishing, 2021

Lucy Jones: Looking at Self
— Sue Hubbard, Judith Collins and Frank Whitford (Authors), John Kirby (Ed.), Momentum, 2006

Lydia Pettit
— Juerg Judin and Pay Matthis Karstens (Eds), exh. cat. Galerie Judin, Berlin, Walther & Franz König, 2023

Martin Wong: Human Instamatic
– Antonio Sergio Bessa and Yasmin Ramirez, Black Dog Publishing Ltd, 2015

Martin Wong: Malicious Mischiefs
– Krist Gruijthuijsen and Agustin Perez Rubio (Eds), et al., Verlag der Buchhandlung Walther König, 2023

Me: Elton John Official Autobiography
– Elton John, Macmillan, 2019

More Fool Me: A Memoir
– Stephen Fry, Penguin, 2015

'Navot Miller transforms everyday scenes into moments of blissful harmony with his vivid colour palette'
– Olivia Hingley, *It's Nice That*, June 2022
https://www.itsnicethat.com/articles/navot-miller-art-130622

Oliver Hemsley interviewed by Hans Ulrich Obrist, *Numéro Berlin*, Issue 12
– Empathie, 2022

Oscar yi Hou: East of sun, west of moon
– Oscar yi Hou, Brooklyn Museum, 2022

Paul Smith
– Tony Chambers (Ed.), Phaidon, 2020
Paul Smith: A to Z
– Paul Smith, Olivier Wicker (Ed.), Abrams, 2012

Rachel Whiteread
– Ann Gallagher, Prestel, 2018

Rachel Whiteread (Modern Artists series)
– Charlotte Mullins, Tate Publishing, 2004

Ramesh
– Ramesh Mario Nithiyendran, Thames & Hudson Australia, 2022

See What You're Missing: 31 Ways Artists Notice the World – and How You Can Too
– Will Gompertz, Viking, 2023

Sonia Boyce: Feeling Her Way
– Emma Ridgway and Courtney J. Martin, Yale University Press, 2022

Sonia Boyce: Like Love
– Sonia Boyce, The Green Box Kunstedition, 2010

Stick to the Skin: African American and Black British Art, 1965–2015
– Celeste-Marie Bernier, University of California Press, 2019

Strange Clay: Ceramics in Contemporary Art
– Ralph Rugoff (Ed.), Hatje Cantz Verlag, 2022

Strangeland
– Tracey Emin, Sceptre, 2006

The Art of Love: The Romantic and Explosive Stories Behind Art's Greatest Couples
– Kate Bryan, White Lion Publishing, 2019

'The Artsy Vanguard 2022: Michaela Yearwood-Dan'
– Allyssia Alleyne, *Artsy*, November 2022
https://www.artsy.net/article/artsy-editorial-artsy-vanguard-2022-michaela-yearwood-dan

The Mirror and the Palette: Rebellion, Revolution and Resilience: 500 Years of Women's Self-Portraits
– Jennifer Higgie, Weidenfeld & Nicolson, 2021

The Radical Eye: Modernist Photography from the Sir Elton John Collection
Shoair Mavlian and Simon Baker (Eds), Tate Publishing, 2016

The Story of Art without Men
– Katy Hessel, Hutchinson Heinemann, 2022

The Ultimate Art Museum
– Ferren Gipson, Phaidon Press, 2021

Tracey Emin / Edvard Munch: The Loneliness of the Soul
– Kari J. Brandtzæg, Edith Delaney, and Rudi Fuchs, Munch Museum, 2020

Tracey Emin: Works 2007–2017
– Jonathan Jones, Rizzoli International Publications, 2017

Troy: Our Greatest Story Retold
(Stephen Fry's Greek Myths, 3)
– Stephen Fry, Penguin, 2020

What Artists Wear
– Charlie Porter, Penguin, 2021

Wolfgang Tillmans. Today Is The First Day
– Wolfgang Tillmans (Ed.), Walther & Franz König, 2020

Women's Work: From Feminine Arts to Feminist Art
– Ferren Gipson, Frances Lincoln, 2022

찾아보기

작품 제목은 이탤릭체로 표기

이미지 크레딧

감사의 글

고무적인 인터뷰와 작품을 이 책에 싣도록 허락해준 모든 예술가와 갤러리, 우리 팟캐스트에서 통찰력과 경험을 공유한 게스트, 이 책을 읽고 우리 팟캐스트를 듣는 모든 이들에게 감사 인사를 전합니다.

이 책의 커버를 위해 〈토크 아트〉 드로잉을 아름답게 그려준 오스카 이 호우에게 특별히 감사한 마음을 전하고 싶습니다. 아낌없는 지지와 격려를 보내주는 트레이시 에민, 해리 웰러, 올리버 헴슬리, 칼 프리드먼, 레베카 워렌, 린지 멘딕, 수지 홀, 나이오미와 나탈리 에반스, 헤드위그 솔리스 웨인스타인, BMW 그룹 컬쳐의 제임스 모리슨, 우리 팟캐스트의 커버, 로고, 사진을 디자인해준 플러스 에이전시의 톰 라드너, 에드워드 에닌풀, 영국 〈보그〉, 에드거 존슨과 〈서클 제로 에이트〉, 톰 맥클린, 카이트 페스티벌에게도 감사를 전합니다.

스프리트랜드 프로덕션스의 앤서니, 엠마, 조이, 톰, 가레스, 인디펜던트 탤런트의 루이스, 그레이스, 자크, 키티, 로지, 폴, 피나클 PR의 로렌 젠킨스, 옥토퍼스 퍼블리싱의 앨리슨, 헤이즐, 벤, 리엔을 비롯한 전체 팀, 팟캐스트의 내용을 글로 옮겨준 데르야 아디야만, 찰리 빌링험, 소피 고다드, 엘리자베스 맥카퍼티, 이소벨 레딩턴에게도 감사를 전합니다.

마지막으로 모든 에피소드를 듣고 우리가 처음에 팟캐스트를 시작하도록 격려를 아끼지 않은 우리의 어머니, 캐롤과 주디스, 훌륭한 가족, 협력자, 친구, 스티브, 아치, 코퍼, 록키, 윈도우와 도어웨이에게도 감사를 전합니다. 모두 사랑합니다!

talk ART : INTERVIEWS

초판 1쇄 발행 2023년 12월 1일
지은이 러셀 토비 · 로버트 다이아먼트
옮긴이 이지민 | **감수** 박재연
펴낸곳 Pensel | **출판등록** 제 2020-0091호
주소 서울특별시 은평구 통일로 660, 306-201
펴낸이 허선회 | **편집** 김유진, 김재경 | **디자인** 호기심고양이
인스타그램 seonaebooks | **전자우편** jackie0925@gmail.com

* 'Pensel'은 도서출판 서내의 예술도서 브랜드입니다.

옮긴이 이지민

책을 읽고 글을 쓰는 일을 하고 싶어 5년 동안 다닌 직장을 그만두고 번역가가 되었다. 고려대학교에서 건축공학을, 이화여자대학교 통번역대학원에서 번역을 공부했다. 지금은 뉴욕에서 두 아이를 키우며 번역을 하고 있다. 《내일의 나를 응원합니다》, 《마이 시스터즈 키퍼》, 《아트 하이딩 인 뉴욕》, 《홀로서기 심리학》 등 50권 가량의 책을 우리말로 옮겼으며, 지은 책으로는 《그래도 번역가로 살겠다면(전자책)》, 《어른이 되어 다시 시작하는 나의 사적인 영어 공부(전자책)》가 있다.

감수 박재연

서울에서 프랑스어와 프랑스 문학을, 파리에서 미술사와 박물관학을 공부했다. 시각 이미지가 품고 있는 이야기들이 시대와 문화권에 따라 달라지는 여러 모양새를 들여다보는 것을 좋아한다. 아주대학교 문화콘텐츠학과에서 학생들을 가르치면서 예술과 역사에 관한 번역과 집필, 강연과 기획 활동을 하고 있다.

First published in Great Britain in 2023 by Ilex, an imprint of Octopus Publishing Group Ltd, An Hachette UK Company
www.hachette.co.uk

표지 & 1쪽: *Talk Art, Oscar yi Hou, 2022.*